Tourism Administration

旅遊行政管理

闓友兵、方世敏 主編

崧燁文化

目錄

第三章 旅遊行政職能

第四章 旅遊行政組織

第八章 旅遊行政績效評估

後記

第一章 緒論

▌第一節 旅遊行政管理概述

一、管理的內涵與特徵

（一）管理的內涵

　　管理，是人類最重要的社會活動之一。自從出現了人群組織，管理也就隨之產生。儘管管理活動古已有之，但在人類社會早期，人們對管理並沒有從理論上系統地加以闡述和歸納。進入資本主義社會以後，尤其是到了 19 世紀末、20 世紀初，科學技術的飛速發展和生產規模的急劇擴大，為現代管理理論的誕生奠定了基礎。泰羅的科學管理理論的出現，標誌著現代管理理論的誕生。

　　從字面上理解，管理有「管轄」「處理」「管人」「理事」等意，即對一定範圍的人員及事務進行安排和處理。許多中外學者從不同的研究角度出發，對管理作出了不同的解釋。迄今為止，關於管理的定義和內涵，仍是眾說紛紜。現代管理理論的創始人之一，法國實業家法約爾認為，管理是所有人類組織（不論是家庭、企業或政府）都有的一種活動，這種活動由計劃、組織、指揮、協調和控制等五個要素組成。法約爾對管理下的定義，成為後來管理定義的基礎。1978 年諾貝爾經濟學獎獲得者、美國管理學家西蒙，提出了「管理即制定決策」的著名論斷。美國著名管理學家孔茨和韋里克認為，管理就是設計並保持一種良好環境，使人在群體裡高效地完成既定目標的過程。中國學者芮明杰認為，管理是對組織的資源進行有效整合以達成組織既定目標與責任的動態創造性活動，管理的核心在於對現實資源的有效整合。

　　儘管不同的學者對管理的定義解釋不一，但管理作為人類社會特有的一項活動卻為大家所公認。事實上，人類的任何社會活動都必定要有各種相應的管理職能。職能，是指人、事物、機構應有的作用或功能。管理職能，是指管理的作用或功能，也就是指管理過程中的要素和步驟。最早系統地提出

管理的各種具體職能的，是法約爾。一般而言，管理有計劃、組織、領導和控制等四項基本職能。

1. 計劃

計劃，是一個組織為實現一定目標而科學地預計和判定未來的行動方案，主要包括確定目標和決定如何達到目標兩項基本活動。計劃，能保證和促進管理人員在管理活動中進行有效的管理。

2. 組織

管理者制訂出切實可行的計劃之後，就要組織必要的人力和其他資源去執行既定的計劃，這就是組織職能。組織有兩層含義，一是靜態的，主要指組織形態；二是動態的，指組織工作。組織職能的主要內容有組織的設計、職務分析、組織規劃與變動、授權等。

3. 領導

管理者的一項重要職責就是實施領導，即要帶領和指揮該組織的所有人員同心協力地執行組織的計劃，實現組織的目標。領導，是指導和督促下屬去完成任務的一項管理職能，包括激勵、協調、提供有效指導等方面內容。

4. 控制

控制，就是將計劃的完成情況和計劃目標相對照，然後採取措施糾正計劃執行中的偏差，以確保計劃目標的實現。控制是管理程序中的最後一環。管理者在制訂了計劃，安排好組織工作後，要經常檢查計劃的執行情況，以確定是否能夠在規定的時間內達到其預定的目標。控制的目的在於使組織的各項活動與組織目標保持一致，透過建立及時的、有效的控制系統，保證計劃的順利執行。

計劃、組織、領導和控制四項職能，在管理活動過程中並沒有嚴格的次序，有的職能可能同時進行，而且這四項職能之間也是相互聯繫、相互影響、互為條件、共同發生作用的。

　　管理具有二重性。一方面，管理是由於許多人進行協作勞動而產生的，是由生產社會化引起的，是有效地組織共同勞動所必需的；因此，它具有同生產力、社會化大生產相聯繫的自然屬性。管理的這種自然屬性並不以人的意志為轉移，也不因社會制度和意識形態的不同而有所改變，完全是一種客觀存在。另一方面，管理又是在一定的生產關係條件下進行的，必然體現出生產資料占有者指揮勞動、監督勞動的意志，是一定社會生產關係的反映。國家的管理、企業的管理，以至於各種社會組織的管理，概莫能外。因此，它具有同生產關係、社會制度相聯繫的社會屬性。這就是管理的二重性。

　　管理，也是一種生產力。任何社會和任何企業，其生產力是否發達，都取決於其所擁有的各種經濟資源、各種生產要素是否得到有效的利用，取決於從事社會勞動的人的積極性是否得到充分的發揮，而這兩者都有賴於管理。在同樣的社會制度下，企業外部環境基本相同，有不少企業的內部條件如資金、設備、能源、原材料、產品及人員素質和技術水平基本類似，但經營結果、所達到的生產力水平卻相差十分懸殊。同一個企業有時只是更換了企業主要領導，例如換了廠長或經理，企業就可能出現新的面貌。其他社會組織也有類似情況，其原因也在於管理。不同的領導人會採用不同的管理思想、管理制度和管理方法，因此會產生完全不同的效果。管理，作為一種生產力可以解決技術上無法解決的問題，甚至超越其他具體科學技術而顯示它的威力。沒有科學的管理，就不可能有現代社會經濟的一切重大成就；對於企業來說，也就不能發揮出技術、裝備和人才的優勢，取得重大的經濟效益和社會效益。

　　（二）管理的特徵

　　管理活動不同於人類社會的其他活動，如文化活動、科學活動和教育活動，有其自己的鮮明特徵。

　　1. 動態性

　　作為一種活動，管理總是在特定的組織、特定的時空環境下發生發展直至結束。從時間的角度來看，管理是一個動態的過程，需要在變動的環境與組織本身中進行，需要消除資源配置過程中的各種不確定性。每個組織所處的客觀環境及其具體的工作環境不同，每個組織的目標與從事的行業不一，

因而不同組織中資源配置存在著差異性。這種差異性，就是動態性的一種派生。所以，不存在一個放之四海而皆準的管理模式。

2. 科學性

管理的科學性是指，管理作為一個活動過程，其間存在著一系列基本客觀規律。人們經過無數次的失敗和成功，透過從實踐中收集、歸納、檢測數據，提出假設，驗證假設，從中抽象總結出一系列反映管理活動過程客觀規律的管理理論和一般方法。人們利用這些理論和方法來指導自己的管理實踐，又以管理活動的結果來衡量管理過程中所使用的理論和方法是否正確，是否行之有效，從而使管理的科學理論和方法在實踐中得到不斷的驗證和豐富。

3. 藝術性

管理的藝術性，就是強調其實踐性。因為管理對象分別處於不同環境、不同行業、不同的產出要求、不同的資源條件，所以對每一個具體管理對象的管理沒有完全相同的模式，這使得管理活動的成效與管理主體管理技巧的發揮存在明顯的相關關係。管理主體對管理技巧的運用與發揮，體現了管理主體和操作管理活動的藝術性。同時，在實現資源有效配置的目標與現行責任的過程中，可供選擇的管理方式、手段多種多樣，因此在眾多可供選擇的管理方式中選擇一種或幾種合適的用於管理的實踐，這也是管理主體進行管理的一種藝術性技能。管理人員只有在管理實踐中發揮積極性、主動性和創造性，因地制宜地將管理知識與具體管理活動相結合，才能進行有效的管理。

4. 創造性

管理，是一種動態性的創新活動。在管理活動過程中，組織的環境、資源始終處於不斷的變化當中；而且針對不同的管理對象必須採用不同的管理方法與手段，也沒有現成的統一的管理模式可以照搬套用。因此，組織要實現既定的目標和責任，就必須充分發揮管理人員的聰明才智，勇於和善於將管理的理論創造性地運用到具體的管理實踐中來。管理的創造性根植於動態性之中，與科學性、藝術性緊密相關，正因為如此，管理創新成為必需。

5. 系統性

　　管理活動作為人類最重要的一項活動，廣泛地存在於現實的社會生活之中，大至國家、軍隊，小至企業、醫院、學校等，凡是一人或兩人以上組成的、有一定活動目的的集體就都離不開管理。管理是一個開放的大系統，任何管理對象都是一個特定的系統。在管理這個複雜的大系統內，每一個基本要素都个是孤立的，與其他相關係統有輸入與輸出關係。它們根據整體目標的要求，相互聯繫，按一定的結構組合在一起，即使在本系統內，作為整體又與其他系統有輸入與輸出關係。各個系統之間相互作用，共同促進管理這個大系統不斷地更新發展。

二、行政管理的內涵與特徵

（一）行政管理的內涵

　　行政管理，是對社會公共事務的管理活動，它在現代社會生活中發揮著越來越重要的作用。「行政」一詞，在中國古代即已有之。《史記·周本紀》曾記載：「成王少，周初定天下，周公恐諸侯逆反，周公乃攝行政當國。」在《左傳》中，也有「行其政事」「行其政令」的記載。在國外，2000 多年前的古希臘思想家、科學家亞里士多德，在其所著的《政治學》一書中，也提到過「行政」一詞。他認為，一切政體都包含有三個要素，即議事機能、行政機能和審判機能，並對行政機能的司職和機構的設置進行了論述，反映了人類社會早期有關行政的探討。行政管理學，作為一門獨立的學科產生於 19 世紀末 20 世紀初的西方社會，是現代社會發展進步的產物。1887 年，美國普林斯頓大學校長威爾遜在哥倫比亞大學《政治學季刊》上，發表了《行政學之研究》一文，成為行政學開端的標誌，威爾遜本人也因此被認為是行政學的創始人。

　　行政，從字義上來理解就是推行政務。所謂政務，就是人民的事務，就是與大多數公民密切相關的事務，即公共事務。公共事務包括人口、教育、就業、交通、治安、保險、福利、環境衛生等，它們共同構成行政管理的主要對象。就其主體而言，管理社會公共事務的主體既包括社會公共組織（如政府和學校），也包括大型私營機構。在中國現階段，由於社會組織分化程度不高，管理社會公共事務的主體主要是各級人民政府。因此，人們習慣於

將行政管理等同於政府管理，即各級政府用國家權力管理社會公共事務的活動。現代西方國家一般稱行政管理為 Public Administration，即公共行政或公共管理，它是一切營利的、非營利的社會公共組織或私營機構，對社會公眾事務的管理。

行政管理與其他管理一樣，是人們的一種高度自覺的活動，要求人們正確認識管理現象、管理過程的內在規律性，以達到科學管理的目的。行政管理又不同於其他管理，它是透過國家行政機關實施的管理，是一種國家管理活動。它是社會領域中的一種特殊現象，即行政現象。行政管理活動規律，是行政現象和行政過程內在的、本質的、必然的聯繫，它寓於行政管理各項活動、各個要素以及它們的相互關係之中。行政組織的構成和內部聯繫，行政人員的選擇和使用，行政決策的制定和實施，行政管理的方法和手段等，都有其客觀規律。整個行政管理過程在一定規律的支配下運行。當人們正確認識和利用行政活動規律時，行政管理就能順利進行並達到預期目標，反之行政管理活動就會出現失誤和混亂。

行政管理活動是一種綜合性的活動，涉及社會生活的方方面面。它反映出社會政治、經濟、科學、技術、文化生活等各方面的客觀規律，如政治發展規律、社會發展規律、經濟發展規律、技術發展規律、文化發展規律、自然發展規律等，這些規律都會在行政管理活動中發生作用。從事行政管理活動，不僅要認識和利用行政管理活動自身的規律，而且要將反映社會生活各方面的客觀規律綜合地加以利用。

（二）行政管理的特徵

行政管理，是為了推行政務而進行的管理活動，即各級政府運用國家權力有效地管理社會公共事務的過程。行政管理與其他管理活動相比，有其自身的特徵：

1. 政治性

從主體來看，行政管理具有鮮明的政治性。在中國現階段，管理社會公共事務的主體是各級人民政府。政府作為國家機器的重要組成部分，必然要

維護國家的政治統治，維護國家的安全和利益。政府行為既然代表國家的意志，反映統治階級的利益，就不可避免地具有政治性。這正是行政管理與一般管理的本質區別。

2. 強制性

從手段來看，行政管理是政府運用國家權力管理社會公共事務的過程，因而行政管理活動具有明顯的強制性。政府發布的各種命令、政策、措施等必須強制執行，任何組織或個人都不得違背和抵制，否則就要受到國家法律的制裁。

3. 法制性

從行政管理的依據來看，政府要有效地運用國家權力管理社會事務就必須科學立法。世界各國的實踐表明，現代行政管理的最顯著特徵就是依法辦事，法律成為處理各種社會關係包括權責關係的標尺。

4. 服務性

從對象來看，行政管理是對社會公共事務的管理。公共事務與每個公民的工作和日常生活密切相關，既龐大複雜又具體多變。行政管理，就是透過處理各種與廣大群眾切身利益密切相關的具體事務而實現其政治職能。因此，行政管理的最終目標，就是為全體社會公眾服務。

三、旅遊行政管理的定義、內涵與特徵

（一）旅遊行政管理的定義

中國的旅遊業不斷發展壯大。在短短的二十多年時間內，中國旅遊業就實現了世界旅遊大國的目標，旅遊業已經成為中國國民經濟新的增長點，在國民經濟中占據的地位日漸重要。據世界旅遊組織預測，到 2020 年，中國將成為世界第一旅遊接待國家和第四旅遊輸出國家。為了實現旅遊業在新世紀的偉大歷史性跨越，適應從中央到地方的旅遊管理體制改革的需要，使旅遊管理進一步科學化、合理化和現代化，一個新興的管理領域——旅遊行政管理應運而生。

　　旅遊行政管理，是國家或地區對旅遊行業的管理，是政府的重要職能之一。它與一般行政管理既緊密聯繫，但又不完全等同於一般行政管理。根據行政管理理論，結合旅遊和旅遊行業的特點，旅遊行政管理可以定義為：國家的各級旅遊行政管理部門，依據國家的有關法律法規和方針政策，遵循旅遊業發展的規律，對國家或地區的旅遊業進行宏觀管理和綜合協調的活動過程。

　　由於不同國家或地區之間政治制度、管理體制和旅遊發展情況不同，旅遊行政管理體制、內涵和功能也存在著差異。因此，一個國家或地區必須依據實際情況，選擇適合本國或本地區旅遊業發展的旅遊行政管理體制。

　　（二）旅遊行政管理的內涵

　　旅遊行政管理，是政府行政管理的重要組成部分。其內涵，包括以下幾個主要方面：

　　1. 旅遊行政管理的主體與客體

　　旅遊行政管理的主體，是經同級人民政府和人民代表大會正式授權，作為各級人民政府的代表和職能機構的行政部門，它們行使政府的權力來管理和協調當地的旅遊行業活動。旅遊企業、旅遊行業協會團體以及一般旅遊組織，都不是旅遊行政管理的主體，也無權行使旅遊行政管理的職能。旅遊行政管理機構的名稱、設置、人員編制、規模、級別，可以因地制宜，視本地區的具體情況而定，並沒有統一固定的模式。旅遊行政管理的客體，不僅指當地原有旅遊系統內的直屬單位、企業，還包括社會上所有為旅遊者的旅遊活動直接或間接提供產品或服務的行業、部門、企業、單位。受管理的對象，從旅遊系統拓寬到與旅遊相關的各個行業。旅遊行政管理的主體和客體兩者之間，不是單純的上下級行政隸屬關係或領導與被領導的關係；也不僅僅是經濟、財務、人事控制上的關係，兩者之間沒有必然的物質利益和經濟聯繫；而是主體運用相關的法律、法規、方針和政策，對客體進行制約、監督和協調，進行業務的指導，提供資訊和提供服務的關係。

　　2. 旅遊行政管理的方式

　　國家或地方的各級旅遊行政管理機構，不直接從事和參與本國或本地區的旅遊企業、部門的微觀經營管理活動，而是在較高層面上進行旅遊行業的宏觀管理、間接控制、協調活動和專業指導等。因此，旅遊行政管理的手段，是運用法律法規建立旅遊行業的行為規範，運用政策明確旅遊行業的發展方向，運用經濟槓桿調節旅遊企業的生產經營活動，運用掌握的資訊為企業提供服務和指導。當然，在必要的時候，也可以使用行政命令等手段實行強制管理。

　　3. 旅遊行政管理的目的

　　旅遊行政管理的目的，不是謀求旅遊企業或單位的經濟效益和旅遊部門的局部、短期利益；而是要把旅遊業的發展放在國家或地區的社會、經濟、環境、文化發展的總目標之下，為國家或地區的社會、經濟、環境、文化的長期發展而謀求整體的、綜合的利益，即旅遊的社會效益、經濟效益、環境效益和文化效益的有機結合。

　　4. 旅遊行政管理的性質

　　旅遊活動，具有超越國界、種族的廣泛性和普遍性；而旅遊行政管理，卻具有鮮明的政治性和階級性。任何國家或地區的旅遊行政管理，都是該國或地區社會經濟制度在旅遊行業的特殊反映和具體運用。中國是一個發展中的社會主義國家，旅遊行政管理必然不能脫離中國政治制度和社會制度的大環境，不能脫離中國共產黨的領導，不能偏離有中國特色的社會主義方向，要為維護國家和人民的利益服務，堅決反對和抵制那些不道德、不健康潮流的侵蝕和蔓延。

　　（三）旅遊行政管理的特徵

　　旅遊行政管理，除具有一般行政管理的政治性、強制性、法制性和服務性等基本特徵外，還具有以下一些特點：

　　1. 特殊性

　　中國旅遊行政管理，是在旅遊業飛速發展，旅遊市場需求和產業規模不斷擴大，旅遊業在國民經濟中的地位和作用進一步提升，旅遊業內外部關係

日趨複雜，政府對旅遊業的主導作用日益加強的社會大環境下產生的。它是管理學、行政管理學和旅遊學基本理論相結合，在旅遊管理實踐中的具體應用。旅遊行政管理是國家上層建築和政務管理的重要組成部分，它不像一般行政管理那樣普遍適用於政府的各個職能部門和機構，而是國家或地區各級旅遊行政管理部門對旅遊行業的管理活動。旅遊行政管理，主要依據國家的法律法規和政策方針來有效管理旅遊行業，代表各級政府依法對旅遊行業進行有效監督和管理；不直接參與旅遊企業的具體經營活動，以使旅遊行業朝著健康、穩定、有序的方向發展。因此，旅遊行政管理具有特殊性。

2. 權威性

旅遊行政管理的依據，是國家制定的相關法律法規和方針政策，具有權威性。旅遊行政管理既是制定、頒布和實施各項旅遊政策法規的過程，如已經頒布實施的《旅行社管理條例》《導遊人員管理條例》《旅遊規劃通則》等，又是運用法規、政策調整和約束旅遊行政管理自身行為和旅遊企業行為的過程。如果不依法對旅遊行業、企業和個人行為進行規範和約束，旅遊業的發展和運行將會是混亂、盲目和低效的，旅遊行政管理部門將失去應有的權威性和嚴肅性。

3. 綜合性

旅遊包含食、宿、行、遊、購、娛等六大要素，與國民經濟各產業部門的關聯度大。為了確保旅遊經濟順利地運行，旅遊行政管理部門必須依據國家的相關法律法規和政策方針，積極穩妥地處理好不同地區、不同部門、不同行業之間的關係。旅遊行政管理部門，既要協調好與其他產業部門的關係，又要妥善處理旅遊行業內部各企業之間，如旅行社、飯店、旅遊景區點、旅遊車船服務公司等，以及旅遊企業與旅遊者之間的關係，還要依法保護旅遊者的合法權益。因此，旅遊行政管理工作綜合性非常強，需要協調各個方面的關係。

第二節 旅遊行政管理學的研究對象與內容

一、研究對象

科學研究的區分，就是根據科學對象所具有的特殊的矛盾性。因此，對於某一現象的領域所特有的某一矛盾的研究，就構成某一學科的對象。任何一門學科都有自己的、不同於其他學科的研究對象。研究對象問題，決定著一門學科的發展方向和研究內容。

旅遊行政管理學，是行政管理學與旅遊學基本理論交匯、融合和創新而產生的一門新興的邊緣學科，是一門應用性很強的學科。旅遊行政管理學，不是要研究國家行政機關對整個國家社會事務所實施的行政管理；而是要研究和探索國家或地區的旅遊行政管理機關，運用國家權力對整個旅遊行業進行有效管理的行為、現象和活動規律。因此，旅遊行政管理學的研究對象，就是旅遊行政管理活動及其規律。

旅遊行政管理活動十分廣泛，既有一般旅遊行政事務的管理，又要對旅遊企事業單位進行指導、約束和監督，還要維護和保障旅遊者的合法權益。構成旅遊行政管理活動的要素有三個，一是旅遊行政管理的主體，即旅遊行政管理者；二是旅遊行政管理客體，即旅遊行政管理對象；三是旅遊行政管理手段，即連接主體與客體的紐帶。旅遊行政管理的作用在於，旅遊行政管理的主體透過一定的手段和方法作用於客體，以實現國家或地區發展旅遊業的目標。旅遊行政管理的基本要素及其相互關係，理所當然地成為旅遊行政管理的對象和範疇。

旅遊行政管理活動，是國家各級行政管理部門對整個旅遊行業的管理活動，是國家權力對旅遊行業實施領導的實現。旅遊行政管理活動，既有管理活動的一般規律，又體現出旅遊行政管理活動的特殊規律。規律，是事物內在的本質聯繫，需要在大量的反覆實踐中，透過不斷的深入研究總結才能逐步為人們所認識。旅遊行政管理學的任務，就是在旅遊行政管理實踐活動研究的基礎上，找出其中的規律性，再用於指導實踐。其根本的任務，就是從上層建築和經濟基礎的相互作用中，探索和揭示旅遊行政管理活動的規律，

從而提高旅遊行政管理的效率，為促進旅遊活動的健康發展，提高人民生活質量，為實現旅遊產業發展目標服務。

二、研究內容

旅遊行政管理學，是一門新興的發展中的學科。隨著社會的發展和科學技術的進步，旅遊業的迅速發展，旅遊行政管理部門的管理職能、管轄範圍、工作方法、機構設置等，都在不斷地發生變化。旅遊行政管理學的研究內容，也將隨之發生變化，以適應時代進步、社會發展和旅遊業蓬勃發展的需要。

旅遊行政管理學的研究對象，決定了其研究的範圍和主要內容。因此，旅遊行政管理的研究，主要包括如下內容。

（一）旅遊行政環境

凡是對旅遊行政系統發生作用並為旅遊行政系統的反作用所影響的條件和因素，都屬於旅遊行政環境的範疇。旅遊行政管理存在和發展的全部價值，就在於它在適應旅遊行政環境的基礎上，積極地促進其所賴以建立的經濟基礎及國家政權的鞏固和發展，在於它對旅遊行政環境的能動的改造。對旅遊行政環境的研究，就是要揭示旅遊行政環境與旅遊行政管理活動之間的相互關係和相互作用，使旅遊行政管理適應其所處的社會、政治、經濟和文化環境。

（二）旅遊行政職能

行政職能，是國家職能的具體執行和體現。旅遊行政職能，是國家旅遊行政機關在旅遊行政管理活動中的基本職責和作用，主要涉及管理什麼、怎麼管理和發揮什麼作用的問題。旅遊行政職能的研究，目的是要探討旅遊行政管理基本職能的內容、手段和轉化，以及各職能對旅遊活動和旅遊行業發揮的調控作用。

（三）旅遊行政組織

旅遊行政組織的完善與否，在旅遊行政管理中占有重要地位，是影響旅遊行政績效的重要因素。旅遊行政組織研究，主要涉及旅遊行政組織的結構、

有效組織的設計原則、組織中的職位設置、組織的編制管理和旅遊行政組織的變革歷程及發展趨勢等。研究旅遊行政組織，對中國旅遊行政管理制度和機構改革具有十分重要的指導意義。

（四）旅遊行政決策

決策，是當代管理科學的一項重要內容，也是旅遊行政管理的基本功能。旅遊行政決策，貫穿於旅遊行政管理的全過程之中。旅遊行政管理學研究的內容之一，就是要研究旅遊行政決策的影響因素、程序、方法、途徑和手段，以利於旅遊行政管理者在旅遊行政管理實踐中作出科學、合理的決策。

（五）旅遊行政執行

旅遊行政執行，是旅遊行政管理的一個重要環節，是檢驗和修正旅遊行政決策的實踐標準。旅遊行政執行的效果，是評估旅遊行政管理工作的客觀依據。研究旅遊行政執行的目的，是為了弄清旅遊行政執行的影響因素、原則、步驟，以及旅遊行政指揮、控制、溝通和協調在旅遊行政管理中的具體運用。

（六）旅遊行政監督

監督各級旅遊行政管理機構和工作人員遵紀守法，嚴格履行職責，維護國家法律法規和方針政策的權威性，依法保護旅遊企業和旅遊者的合法權益，是旅遊行政管理的又一主要課題。因此，必須研究旅遊行政監督的依據、內容、類型和原則，進一步完善監督體系和監督機制，採取有效方式，確保旅遊行政管理順利進行。

（七）旅遊行政績效

旅遊行政管理的根本目的，就是透過科學的決策，嚴密而有序的執行，高效率地完成旅遊行政任務。旅遊行政績效，既是旅遊行政管理工作的出發點，也是旅遊行政管理結果好壞的反映。評估旅遊行政績效，是衡量旅遊行政管理活動是否科學的重要標準，體現了旅遊行政管理的新思維。旅遊行政績效評估研究，主要涉及評估的原則、評估的程序和評估的方法等內容。

（八）旅遊行政文化

旅遊行政管理，既是一種管理活動，也是一種文化現象。任何管理的形成都必須以特定的文化背景為基礎。實踐證明，一種管理理論最終能否取得成功，並不取決於其選擇的具體內容和方法是什麼，而是取決於這種內容和方法同特定的文化背景與傳統的耦合程度。旅遊行政文化主要研究旅遊行政文化的內涵、範疇、類型和功能，以及旅遊行政責任、行政倫理和行政道德對旅遊行政管理的約束和影響。

（九）旅遊法規

依法行政、依法治旅，是現代旅遊行政管理的顯著特徵。旅遊法規，是國家意志的集中體現，以行政法規、地方法規、經濟特區法規等確定性和規範性的形式表現出來。旅遊法規研究旅遊法規的制定和實施，探討如何借鑑國外旅遊法規的建設經驗，根據中國旅遊業的具體情況制定適合中國旅遊業健康發展、對旅遊業的發展具有普遍指導意義的旅遊法規。

（十）旅遊行政方法

旅遊行政管理的活動過程，同時也是各種管理方法的應用過程。旅遊行政方法是旅遊行政管理活動的主體作用於客體的橋樑。在旅遊行政管理中，一般常用的方法有行政的、法律的、經濟的、社會的、心理的方法，以及系統工程和現代自然科學方法等。旅遊行政方法，是旅遊行政管理技巧運用的基礎。在旅遊行政管理活動過程中，運用科學合理的方法，有助於提高旅遊行政績效，最終促進中國旅遊業的持續發展。

▌第三節 旅遊行政管理學的研究意義與方法

一、研究意義

旅遊行政管理學，是研究國家或地區旅遊行政管理機關有效管理旅遊行業事務活動規律的科學。努力學習和鑽研這門學科，不僅可以提高中國旅遊行政管理人員的整體素質，更好地管理旅遊行業，而且可以建設具有中國特色的結構合理、功能齊全、運轉協調、靈活高效的旅遊行政管理體系，實現

中國旅遊行政管理的科學化和法制化，進一步推動中國旅遊業的全面快速發展，早日實現世界旅遊強國的宏偉目標。因此，學習和研究旅遊行政管理學具有重要的現實意義。這種現實意義，具體表現在以下幾個方面。

（一）學習和研究旅遊行政管理學是新世紀中國旅遊業大發展的客觀要求，有助於把握旅遊行政管理活動的規律

嚴格來說，中國現代旅遊業起步於 1970 年代末。20 多年以來，中國旅遊業一直保持快速發展的勢頭，年均增長速度高於同期大陸國內生產總值（GDP）的年均增長速度，旅遊業已經成為中國國民經濟新的增長點和支柱產業。為了實現把中國建設成為世界旅遊強國的宏偉目標，就必須加強對旅遊業發展規律的研究。旅遊行政管理是旅遊業管理的一個重要組成部分，研究旅遊行政管理活動及其規律有助於進一步發現和掌握旅遊業發展的規律。當今世界，許多旅遊發達國家或地區，甚至一些發展中國家，都越來越重視政府管理行為在旅遊經濟活動中的職能作用的研究。借鑑其他國家的先進經驗，根據中國的具體國情和旅遊業發展的實際情況，研究和探索旅遊行政管理規律，盡快提高旅遊行政管理的科學化水平已經成為當務之急。

（二）學習和研究旅遊行政管理學有助於提高旅遊行政管理人員的整體素質，培養和造就一支適應新世紀中國旅遊業大發展的旅遊行政管理隊伍

旅遊行政管理現代化，首先是管理觀念和管理隊伍的現代化。經過多年的反覆實踐和經驗總結，中國已經確立了政府主導型旅遊業發展戰略。準確地將政府主導型旅遊發展戰略具體落實到各級旅遊行政管理的實際工作中來，迫切需要有一大批具有現代旅遊管理專業知識和豐富管理經驗的旅遊行政管理人員。與此同時，旅遊行政管理的功能和各項任務最終要由各個具體的旅遊行政管理人員來貫徹和執行，每個人的工作質量和水平構成了旅遊行政管理的整體水平。目前，中國現有的旅遊行政管理隊伍，無論是規模數量、知識結構、管理經驗和水平，還是政治素質和年齡結構，都遠遠不能適應中國旅遊業新世紀大發展的需要。進一步推進旅遊行政管理體制改革，實現旅遊行政管理的科學化和現代化，首要的任務就是要培養和造就一支德才兼備、掌握現代旅遊管理知識和技術的高素質管理隊伍。

（三）學習和研究旅遊行政管理學有助於科學合理地管理旅遊行業，提高旅遊行政績效

旅遊活動涉及面廣，關聯度大，旅遊行政管理工作千頭萬緒。管理好旅遊行業需要管理學、經濟學、政治學、心理學、法學等學科的專業知識，而旅遊行政管理學就是在這些學科基礎上綜合產生的一門實踐性很強的應用學科。系統地學習和研究旅遊行政管理學，有助於旅遊行政管理人員進一步更新管理觀念，提高運用科學理論解決實際問題的能力。認真學習和研究旅遊行政管理學知識，能更好地處理好政企關係和旅遊行業內部的各種關係，協調旅遊行業與其他產業的關係；進一步轉變政府職能，改進旅遊行政管理機關的工作態度和工作作風，採取科學的管理制度和管理方法，提高旅遊行政管理效能。

二、研究方法

學習和研究旅遊行政管理學，需要運用科學有效的方法，透視旅遊行政現象，把握旅遊行政活動的本質及其發展規律。旅遊行政管理學的研究方法要服從於學科的性質和研究的目的，並隨著學科內容和研究目的的變化而變化，使研究方法具有層次性和多樣性。旅遊行政管理學是一門應用性很強的交叉學科，其學習和研究的目的在於提高各級旅遊行政管理機關的管理能力和依法行政能力，以更好地管理日益蓬勃發展的中國旅遊業。

（一）理論聯繫實際方法

旅遊行政管理學具有實踐性強的特點。因此，一方面要勤思多讀，掌握其基本原理和方法；另一方面，又要把書本理論知識同旅遊行政管理實踐結合起來，用實踐來檢驗理論。既要運用旅遊行政管理的科學理論指導具體的旅遊行政管理活動，又要總結旅遊行政管理實踐中行之有效的經驗和方法，不斷豐富和發展旅遊行政管理科學理論。理論聯繫實際，是學習和研究旅遊行政管理學的最基本方法。

結合實際研究旅遊行政管理，可以採用如下一些方法：

1.調查研究法

旅遊行政管理表現為大量具體的實踐活動，具有個案的特點，必須因時、因地、因人、因事制宜。因此，只有經過調查研究才能把握旅遊行政管理活動的規律，掌握其特殊性，並及時將經驗和教訓總結昇華為理論，以指導旅遊行政管理實踐活動。

2. 比較研究法

有比較才有鑒別。不同的旅遊行政管理理論和方法，適用於不同的旅遊行政環境。只有透過對比分析，才能知其是非長短，才能更準確地掌握旅遊行政管理規律。不僅要做古今對比，還要進行中外對比，才能洞察全面。旅遊行政管理學中的比較研究法，主要是指透過對不同旅遊行政體制、旅遊行政活動及其運行過程進行比較和分析，研究不同國家或地區之間的旅遊行政管理機構，在旅遊行政管理的理念、思想、組織形式、原則以及管理職能、管理體制、管理方式和管理手段等方面的差異，研究實現高效、民主行政的途徑和方法。

3. 案例分析法

旅遊行政案例猶如醫學案例，是具體的旅遊行政管理活動的縮影。對典型案例的分析，不僅有利於具體生動地加深對旅遊行政管理理論和方法的理解，而且可以提高分析和解決實際問題的能力，切實提高旅遊行政管理水平。

4. 集體研討法

不同的管理人員工作在不同的地區，行業性質也不盡相同，因而具有不同的心理特質，其知識基礎和實踐經驗也存在較大的差異。有效地組織不同地區、不同行業、不同部門管理人員進行集體討論，可以相互交流和啟發，揚長避短，集思廣益，從而全面準確地把握旅遊行政管理學。

(二) 系統研究方法

要進行有效的旅遊行政管理活動，必須對影響旅遊行政管理活動過程中的各種因素及其相互之間的關係進行整體的、系統的分析研究，才能形成旅遊行政管理的可行的基本理論和合理的決策活動。系統研究方法，就是用系統的觀點來分析、研究和學習旅遊行政管理的原理和活動。系統論作為一種

方法、手段或理論，要求在研究和解決旅遊行政管理問題時必須具有整體觀點、開放的與相對封閉的觀點、回饋資訊的觀點、分級觀點、等效觀點等有關係統的基本觀點。學習旅遊行政管理學，絕不能把各項旅遊行政職能工作割裂開來，而應把它們當作整個旅遊行政管理過程的有機組成部分來系統地分析和思考，從而真正認識到作為一個旅遊行政管理人員應該做什麼工作，怎樣把工作做好，需要哪些相關的知識等。

三、旅遊行政管理學與行政管理學的區別與聯繫

旅遊行政管理學，是介於行政管理學與旅遊管理學之間的一門新興學科。一方面，它脫胎於行政管理學，必然帶有行政管理學的印記。旅遊行政管理學研究的是國家或地區政府如何推行旅遊的政務，因而離不開行政管理學的一般原理；另一方面，旅遊行政管理學研究的畢竟是旅遊行政現象，因而必然要遵循旅遊行政活動的基本規律，從而跻身於林立的旅遊學科群之中。但是，旅遊行政管理學與行政管理學，在研究對象與研究目的上有很大的區別。行政管理學，主要研究國家行政管理部門如何運用行政手段管理國家的各項行政事務；而旅遊行政管理學，則主要研究國家或地區各級旅遊行政管理機構如何運用行政手段管理旅遊業，目的在於實現旅遊行政管理的科學化、法制化和現代化，促進旅遊業快速、穩定、健康發展。理解和掌握旅遊行政管理學與行政管理學的區別與聯繫，有助於更好地把握旅遊行政活動的發展規律，靈活運用行政管理學的基本原理，並結合旅遊行業的實際情況，實現旅遊行政目標。

▌第四節 旅遊行政管理的發展趨勢

旅遊行政管理發展就其本質來說，是旅遊行政系統為適應旅遊行政環境的變化而不斷改革與調整其內部結構，從而達到旅遊行政系統與旅遊行政環境之間相對平衡的一種動態過程。追求旅遊行政系統與旅遊行政環境之間的和諧統一，是各國或地區旅遊行政管理共同的主題。進入 21 世紀，中國旅遊行政管理所處的外部環境正在發生巨大的變化：經濟方面，表現為世界經濟全球化趨勢不斷加強；科技方面，表現為資訊網路技術日新月異並且日漸

普及；社會心理方面，表現為「小政府、大社會」「有限政府、無限服務」的觀念正逐步深入人心等等。外部環境的變化，一方面要求中國旅遊行政管理機構對此應作出積極回應，不斷深化旅遊行政管理體制改革，推動旅遊行政管理的良性發展；另一方面，旅遊行政管理機構對環境變化的這種回應，也決定了中國旅遊行政管理未來發展的方向和趨勢。

一、旅遊行政環境國際化

隨著全球一體化步伐日益加速以及中國加入世界貿易組織（WTO），中國的旅遊行政環境將日益國際化。從目前和今後情況來看，旅遊行政環境不再單純是某一個國家或地區的問題，有時甚至成為一個國際性的問題。例如，恐怖主義、地區衝突、海嘯、地震、非典、禽流感等一系列問題，正逐漸演變成全世界共同面臨的問題，對世界旅遊業所造成的影響相當巨大。防範和應付這些問題，不僅需要某一個國家的努力，同時也需要世界各國的共同努力。旅遊業是天然的外向型產業，也是對外界環境變化敏感的產業。國際環境的任何微小變化都會給旅遊者流向、旅遊收入、旅遊行政管理手段及方式方法等帶來變化，從而對旅遊業的發展產生重要的影響。中國的旅遊行政管理必須對這種環境國際化的變遷有深刻的認識，從而採取積極應對的措施，才能立足於世界未來旅遊業的發展格局之中。

二、旅遊行政功能社會化

旅遊行政功能社會化，是指政府把旅遊行政管理範圍中的部分社會服務職能讓渡給社會中的其他營利性和非營利性組織執行。

近代以來，隨著社會環境的變遷，人們對政府功能的認識經歷了一個從18世紀末古典自由主義提出的「消極政府」，到1930年代凱恩斯主義提出的「積極政府」，再到1990年代新自由主義提出的「有限政府」的曲折發展歷程。新自由主義者認為，政府和市場的作用是相互聯繫、各有所長、不可替代的，在實行市場經濟的國家，政府在宏觀調控和社會服務的同時，要限制政府的微觀管理職能，充分發揮市場和社會的作用。

從中國目前的情況來看，國家與社會的關係正在從高度一體化轉向適度分離，市民社會正在興起，社會的自主性、自組織程度都在不斷增強，而不再需要政府過多的行政化干預。另一方面，現實經驗也表明，政府在某些公共物品與服務的生產和提供方面是不經濟和低效率的，需要引入競爭機制，實行市場化的管理與經營，從而降低公共物品的成本，以便更好地滿足社會公眾的需求。

中國由計劃經濟體制到市場經濟體制的轉變，就是政府經濟職能社會化的過程。從這種意義上來說，旅遊行政功能社會化的過程也就是轉變政府旅遊行政管理職能的過程。隨著今後中國行政體制改革的不斷推進以及政府職能的進一步轉變，由政府直接控制的社會資源和管轄的領域將會大幅度減少，市民社會中非政府組織的力量不斷加強，行政職能社會化的程度將會相應地增強，旅遊行政功能社會化將成為中國旅遊行政管理發展的一個重要趨勢。

三、旅遊行政組織綜合化

旅遊行政組織綜合化，是指政府在進行組織設計時打破原有的條塊分割關係，圍繞政府有效管理旅遊事業的基本職能，而把與之相關的組織和人員重新整合為一個綜合性的旅遊行政部門。

進入 21 世紀，由科學技術革命所引起的社會環境變遷的速度將會加快，需要政府管理的社會事務也將會成倍增加。傳統管理學所講求層級節制、組織分工的「韋伯科層制」，已經不能適應環境變遷所帶來的挑戰；取而代之的將是如托夫勒在《未來的衝擊》一書中所說的「專題工作團隊制」，也即行政組織綜合化。行政組織綜合化，一方面是源於政府旅遊行政管理職能發展的外在需要；另一方面，旅遊行政組織綜合化也是政府機構改革的內部要求。

首先，從世界各國的發展趨勢來看，今後政府將會較少地介入一般社會事務的管理，而更多地從事宏觀調控和綜合協調工作。政府職能的這種發展趨勢反映在行政組織設計上，就表現為旅遊行政組織的綜合化。透過旅遊行政組織綜合化，政府相應地削弱了職能部門而加強了綜合協調部門，從而使

政府工作的重心由專業職能管理轉移到綜合協調上來。另外，從組織形態上來看，綜合化的旅遊行政組織將由過去的錐形組織形態變為扁平形組織形態。在相對地削平了科層制內部的等級界線以後，旅遊行政組織綜合化將有利於旅遊行政組織內部不同部門之間的溝通與協調，增強其靈活性，從而提高組織本身對外部環境變遷的適應能力。

其次，旅遊行政組織綜合化不但可以顯著增強政府的宏觀調控職能和綜合協調功能，而且還可以大幅度減少政府內旅遊行政組織和人員的數量，從而使中國的政府機構改革走出「精簡—膨脹」的怪圈。因此，可以說，旅遊行政組織綜合化是中國政府機構改革取得成效的一條重要途徑。作為行政組織綜合化的開端，中國在1998年中國國務院機構改革過程中，將原來各個工業管理部門由「部」改為「局」，納入國家經貿委統一管理，收到了較好的成效。北京、上海、杭州等地設置的旅遊事業管理委員會，也取得了很好的效果，適應了大旅遊、大產業、大市場的發展。隨著今後中國行政管理體制的改革與發展，綜合化的旅遊行政組織將成為21世紀中國旅遊行政組織的主要形式。

四、旅遊行政人員專業化

旅遊行政人員專業化，是指從事旅遊行政管理的工作人員，具備一定的旅遊專業知識與旅遊專業技能。

旅遊行政管理既是一種專門的科學知識，同時又是一種職業。作為一種專門的科學知識，旅遊行政管理本身有其內在的規律性，需要具有一定旅遊專業知識的人員來把握；而旅遊行政管理作為一種職業，則需要具有一定旅遊專業技能的人員來從事。眾所周知，旅遊行政管理，在整個旅遊業的發展中起著主導作用。政府促進旅遊業發展的途徑，在於其能夠實施有效的管理，而有效的管理需要高素質的專業人才。從這個意義上來說，旅遊行政人員專業化是旅遊業發展的重要基礎。另一方面，在現代社會，社會事務的發展出現了愈來愈細化的趨勢，旅遊行政管理的內容已擴展到社會的許多領域，而每一領域都需要旅遊行政人員具有較高的專業知識與技能，這對旅遊行政管理人員專業化水平提出了更高的要求。

從現實發展來看，實行國家公務員制度是實現中國行政人員專業化的最為重要的途徑。日前，中國推行的公務員制度在實行行政人員專業化方面已經有一個良好的開端。許多具有旅遊專業知識的人員，透過國家公務員錄用考試和上崗培訓，旅遊行政管理隊伍的知識化和專業化水平有了較大的提高。但是中國目前實行公務員制度的職位範圍一般是主任科員以下，這不利於旅遊行政人員整體專業化水平的提高。隨著中國幹部人事制度改革的深化以及公務員制度的逐步成熟與完善，今後中國在旅遊行政管理系統中實行公務員制度的職位範圍必將不斷擴大，從而帶動中國旅遊行政管理人員專業化水平大幅度提高。從理論需要與現實發展中我們可以預見，旅遊行政人員專業化將成為 21 世紀中國旅遊行政管理發展的一個重要趨勢。

五、旅遊行政過程公開化

旅遊行政過程公開化，是指旅遊行政過程實行公開，包括旅遊行政資訊公開、旅遊行政法規公開、旅遊行政程序公開，以及旅遊行政結果公開等。

首先，旅遊行政過程公開化，是中國政治發展的內在要求。隨著今後中國政治體制改革的逐步深入，政治民主化將成為中國未來政治發展的必然趨勢。旅遊行政管理體制作為政治體系的重要組成部分，民主行政將成為政治民主化的一個發展趨勢，這必然要求旅遊行政過程實行公開。從結果來看，旅遊行政過程公開化將會加強公眾對旅遊行政職能部門管理行為的監督力度，減少職能部門尋租的概率，增加旅遊行政管理腐敗的成本，從而有利於消除旅遊行政管理中的腐敗行為。此外，隨著國家與社會關係的適度分離，公民自主性、獨立性的提高，作為社會主體的民眾也將要求對旅遊行政管理行為過程具有更多的知情權，從而促使旅遊行政過程公開化。

其次，從政府所處的外部環境來看，2001 年 12 月 13 日中國正式成為世貿組織成員國。中國加入世貿組織，同時也意味著政府必須遵守世貿組織所確立的各項規則。行政透明度原則作為世貿組織法律體系框架中表述的一條重要規則，要求政府管理旅遊事業的行政過程必須公開、透明。外在的剛性約束，也決定了旅遊行政過程公開化將成為中國旅遊行政管理的重要發展趨勢。

六、旅遊行政手段現代化

旅遊行政手段現代化，是指在旅遊行政管理過程中採用現代先進的傳播工具、資訊技術、溝通方式等快捷、高效地完成旅遊行政管理任務。

現代社會是資訊社會。當前，以電腦、互聯網、通訊技術為支撐的電子資訊網路，正在全球迅速發展，使人們的生產方式、生活方式、行為方式等發生著巨大變化。為適應技術發展所帶來的這種變化，旅遊行政管理機構應在行政手段上實行現代化。旅遊行政管理的過程，在一定意義上來說是一個對各種旅遊行政資訊進行收集、加工、傳遞、存儲的過程。隨著現代社會資訊量的增多，旅遊行政管理機構迫切需要資訊處理手段的現代化。同時，資訊技術的進步、資訊傳播手段的普及，為旅遊行政管理手段的現代化創設了有利的條件。在過去，旅遊行政手段的落後是阻礙中國旅遊行政效率提高的一個重要因素，隨著中國綜合國力的不斷增強，旅遊行政管理手段的現代化已經被提上了日程。日前，中國的「政府上網工程」已經啟動。「網上政府」，已初露端倪。這不僅大大提高了旅遊行政管理的行政效率，而且還促進了政務公開，增加了旅遊行政管理的透明度。

思考與練習

1. 旅遊行政管理的定義是什麼？如何理解旅遊行政管理的內涵與特徵？
2. 為什麼要研究旅遊行政管理？怎樣開展研究？
3. 結合實際，談談旅遊行政管理的發展趨勢。

第二章 旅遊行政環境

▌第一節 旅遊行政環境概述

一、旅遊行政環境的含義

　　旅遊行政管理活動，總是在一定的環境中進行的。任何旅遊行政活動，都有它的生存空間、發展空間和作用範圍。旅遊行政組織和行政人員，只有在一定的環境中，才能求得生存和發展。適應環境、改造環境，是旅遊行政管理的主體內容。

　　（一）環境的含義

　　任何事物都是在一定的環境中形成和發展的，都與其周圍的事物相互聯繫、相互作用。一般所說的環境，是指主體自身以外，與之相互作用的各種因素。環境因素對事物的發展起著非常重要的作用，有時甚至是決定性的作用。

　　任何社會組織都處在一定的社會環境之中，都是社會系統中的一個子系統。更高層次的社會系統和同層次中其他子系統，構成組織中的外部環境；而該組織，也會成為其他組織的環境因素。與此同時，組織中更小的系統也受內部其他因素的影響制約，這又構成組織內部的環境系統。現代社會中，組織與環境的聯繫十分緊密，互動作用日趨複雜，變化頻率日漸加快。

　　隨著人類社會的發展，科學技術的進步，人類社會組織所面臨的環境日益複雜化、多樣化。這種複雜化、多樣化的環境，既在人類社會組織中出現又在人類社會組織以外的因素中出現。它既可以對人類社會組織的活動目標的實現起促進的作用，也可以起阻礙的作用。特別是在科學技術日益發達的今天，資訊轉瞬即變，環境無時不在發生變化。因此，人類社會組織的管理者要時刻關注環境的變化，使組織的活動與環境相互協調，以更好、更快地實現組織的活動目標。

　　（二）行政環境

行政是社會系統的子系統，是一個與外部環境相互聯繫、相互作用的開放系統。行政的根本功能是管理國家，具體說是管理整個國家的政治、經濟、文化、教育、科技、衛生、體育等所有社會公共事務。行政作用的客體是整個社會，這就決定了行政與社會環境的聯繫。

對行政環境進行研究，直接來源於生態學。較早重視行政環境，並把生態學引入行政管理領域的是美國學者約翰·高斯。1936 年，高斯發表了《美國社會與公共行政》，將行政管理活動與社會環境各因素綜合起來加以研究。1947 年，他又發表了《政府生態學》，以生態學的理論和方法，研究行政現象，強調結合外界客觀環境因素及作用來研究國家行政管理。高斯這種從環境及環境相互關係的研究，形成了專門的行政生態學。1961 年，美國行政學家利格斯經過多年的研究，出版了《公共行政生態學》一書。他根據社會制度在功能方面的分化程度，把行政系統分為三種類型，即與農業社會環境相適應的「融合型」行政模式；與從農業社會向工業社會過渡的社會環境相適應的「稜柱型」行政模式；與現代工業社會環境相適應的「衍射型」行政模式，並闡述了三種行政模式各自的特徵，為行政學研究開創了一個新的分支學科──行政生態學，對行政環境問題進行專門研究。隨後，許多管理學專家學者在著作中都涉及環境與管理的理論問題。1970 年，卡斯特和羅森茨維克合作發表了《組織與管理》，提出了管理組織與外界環境之間既具有界限，又相互滲透，組織從外界輸入各種資訊、資源等，經過組織轉換，然後輸出，並論述了組織系統與外界環境系統的互動過程及其特徵。1976 年，盧桑斯教授發表了《管理學導論》，提出了管理系統與環境系統之間，具有整體性、開放性、回饋性、權變性等特徵，說明行政管理系統只有適應環境系統，才能生存和發展。經過許多學者的共同努力，行政生態學的研究逐漸深入。

所謂行政環境，是指行政系統賴以存在和發展的外部條件的總和，也就是各種直接或間接地作用和影響行政活動過程、活動方式的外部客觀因素的總和。這些外部條件或客觀因素，有物質的，如經濟發展水平、設備材料等；也有精神的，如宗教信仰、風俗習慣等。既有自然界的，如河流山川、沙漠平原等；也有社會的，如社區自治能力。既有國內的，也有國外的；既有有形的，也有無形的。總之，凡是作用於行政系統、並為行政系統反作用所影

響的條件和因素，都屬於行政環境的範圍。它們共同構成行政管理的外部要素、境況，影響和制約著行政管理的思想觀念、方式方法等，並不斷處在動態的發展變化中。

（三）旅遊行政環境

結合環境和行政環境定義所包含的內容、特點以及旅遊行業的具體情況，旅遊行政環境是指旅遊行政系統以外的直接或間接地作用、影響並決定旅遊行政管理活動的多種客觀因素的總和。

具體說來，旅遊行政環境的概念包含以下三個基本含義：

1. 旅遊行政環境是存在於旅遊行政系統以外的各種客觀因素

旅遊行政管理主體，在旅遊行政管理活動中會受到自然條件和社會條件的影響和制約。這些自然條件和社會條件，便是旅遊行政環境的內容，它們起著制約和影響旅遊行政系統的作用。

2. 旅遊行政管理主體與旅遊行政環境構成旅遊行政系統

旅遊行政活動與旅遊行政環境之間，有著相互依存、相互作用的關係。旅遊行政管理活動，受到旅遊行政環境的制約；同時，旅遊行政管理活動也反作用於旅遊行政環境，即旅遊行政管理活動本身也在不斷創造、不斷改變著旅遊行政環境。但是，這種創造和改變旅遊行政環境的活動，要以旅遊行政環境所能接受的程度為基準；否則，旅遊行政生態系統就會失去平衡，最終旅遊行政活動也就無法順利進行。

3. 旅遊行政環境對旅遊行政管理直接或間接的作用是有規律的

只有正確認識旅遊行政環境及其發展規律，特別是它對旅遊行政管理活動的作用和制約形式；才能深刻地、全面地認識旅遊行政管理活動，把握旅遊行政運行的客觀規律；才能更進一步地推動旅遊行政管理活動的進步和發展。

二、旅遊行政環境的特徵與分類

（一）特徵

1. 複雜性

旅遊行政環境，是旅遊行政系統賴以存在和發展的外部因素的總和。因此，凡是作用於旅遊行政系統的外部條件和要素，都屬於旅遊行政環境的範疇。從地形分布、山川河流，到氣候特徵、自然資源；從人口數量、民族狀況，到社會階層、歷史傳統；從文化教育、科學技術，到社會制度、經濟狀況，乃至人際關係、道德水準等，無一例外。

旅遊行政環境也是多層次、多結構的，十分複雜。旅遊行政環境的組成要素不是孤立的，它們往往是互相交織一起，互為因果。舉凡政治的、經濟的、社會的、文化的等各種環境要素往往交織在一起，有時很難把這些環境看成是單一的要素，甚至也很難分清旅遊行政環境的類型。如果把旅遊行政環境的多層次性和多結構性加上人為的因素，旅遊行政環境就更加複雜，更加難以確定。認識了旅遊行政環境的複雜性特點，才能認識旅遊行政管理的複雜性和艱巨性。

2. 差異性

對旅遊行政主體來說，構成旅遊行政環境的各種條件和要素沒有一個是完全相同的，表明旅遊行政環境具有其獨特的特殊性。這種特殊性，首先表現在各種旅遊行政環境之間的差異性上。其次，這種特殊性還表現在一個國家的不同地區之間旅遊行政環境的差別。各個地區的自然環境千差萬別，有的是山區，有的是平原，有的是丘陵；有的降雨量多，空氣濕潤，有的常年無雨，空氣乾燥。各個地區的經濟狀況、物質條件、風土人情以及文化傳統也不盡相同。國與國之間、民族與民族之間、沿海與內陸地區之間、東部與西部地區之間的旅遊行政環境，都存在著不同的差異。各種不同的旅遊行政管理體制、模式的形成和發展，正是這種差異性的具體體現。

3. 約束性

旅遊行政管理活動，只能在旅遊行政環境所提供的空間和各種條件下進行，不能超越它所提供的各種限制條件，否則必然受到旅遊行政環境的約束。旅遊行政環境有歷史性的限制條件，意識形態決定的價值觀和行為準則的約束條件，傳統文化所決定的約束條件等，它們共同對旅遊行政管理活動產生影響。旅遊行政管理，不能超越歷史和現實所能夠提供的各種條件。

4. 變化性

世界上沒有一成不變的東西，任何事物都處於不斷的變化之中。旅遊行政環境的各個條件和要素，也都在不斷變化。旅遊行政環境因素的變化，直接或間接地影響著旅遊行政系統的變化與變革。因此，旅遊行政環境始終處於動態的變化當中。這要求旅遊行政管理主體要用變化和發展的眼光來處理紛繁複雜的旅遊行政事務。

5. 互動性

旅遊行政環境各要素透過一定的方式、途徑作用於旅遊行政管理活動；旅遊行政組織透過各種行政管理方式、途徑反作用於外部環境因素，從而改造著客觀的旅遊行政環境。因此，旅遊行政環境與旅遊行政管理呈現出互動性。

（二）分類

旅遊行政環境的構成因素眾多，它們之間既互相聯繫又互相制約，各種關係錯綜複雜。按照一定的標準將旅遊行政環境劃分為不同的類型，有助於我們更清楚地把握那些直接或間接地作用於旅遊行政活動的外部因素，更好地控制旅遊行政行為，掌握旅遊行政管理的運行規律，提高行政績效。

依據不同的標準劃分，旅遊行政環境有以下幾種類型。

1. 根據旅遊行政環境的性質，可以分為旅遊行政社會環境和自然環境

旅遊行政社會環境，是人們創造並生活於其中的社會組織、文化傳統、科學知識、倫理道德、價值觀念、風俗習慣等等。旅遊行政自然環境，是人

類生存並活動於其中的自然物理環境和建立在物理環境之上的人工環境，包括江河、森林、土壤、氣候等等。

2. 根據旅遊行政環境的範圍，可以分為旅遊行政國內環境和國際環境

旅遊行政國內環境，是指主權國家行政活動的自然狀況、政治要求、經濟條件、文化發展以及人口規模等各方面的國內影響因素的總和，它構成旅遊行政環境的主要內容。旅遊行政國際環境，是當代各國及國際組織在相互交往和力量消長的過程中，所形成的對各國旅遊行政有直接或間接影響的外在因素。它是世界各國發展中的政治、經濟和科學技術相互影響、相互滲透、日益加強的結果。旅遊行政國際環境，主要包括旅遊行政國際社會環境和旅遊行政國際自然環境，然而對旅遊行政管理影響最深、最直接的是旅遊行政國際社會環境。隨著科學技術的發展，全球一體化趨勢越來越明顯，各個國家的聯繫日益緊密，旅遊行政國際社會環境出現的種種新情況、新趨勢都將對各個國家的旅遊行政管理產生重大影響。對此，旅遊行政管理也必須對各方面進行調整，與國際形勢相適應，以作出利於本國旅遊事業發展的決策，進而有利於本國經濟的發展。

3. 根據旅遊行政環境的內容，可以分為旅遊行政物質經濟環境、政治法律環境、文化教育環境

旅遊行政物質經濟環境，是指旅遊行政主體賴以生存的生產力水平、生產關係狀況和經濟實力等條件因素。旅遊行政經濟環境是最基本的環境因素，對旅遊行政管理有決定性的影響。經濟基礎決定上層建築，生產力水平在最終意義上決定社會的發展。旅遊行政管理，不可能超越旅遊行政經濟環境所能提供的條件和要求。因此，旅遊經濟環境對旅遊行政管理有著最根本的制約作用，它決定旅遊行政管理的性質和內容。旅遊行政政治法律環境，是指規定旅遊行政活動的國家根本政治制度、法律制度、法律規範等，如國家政權的性質和組織形式，階級關係、政黨制度及立法、司法、軍事、監督等方面的制度。它構成了社會上層建築的主體部分，旅遊行政體系必須與其保持協調一致。旅遊行政文化教育環境，是指滲透在人的心理結構深處，並潛在地支配人的行為的歷史傳統、思想觀念、價值取向、教育程度、風俗習慣、

心理狀態等。旅遊行政文化教育環境因素具有整合為一、連綿不斷、變遷積累、滲透於社會各個領域等特點，它是對旅遊行政人員和人民群眾產生普遍影響的客觀社會力量。

4. 依據旅遊行政環境的層次，可以分為國家和地方的旅遊行政環境

國家旅遊行政環境，是指國家旅遊行政管理機構在處理全國和機關內部旅遊行政事務時，所面臨的各種條件、問題等制約力量。地方旅遊行政環境，是指地方旅遊行政管理機構在行使職權過程中，對其產生作用的、具有區域特殊性的各種社會、自然因素。

三、研究旅遊行政環境的意義

研究旅遊行政環境，目的在於樹立現代的旅遊行政管理理念，並應用這些理念去認識旅遊行政環境，瞭解並掌握旅遊行政環境發展變化的客觀規律。同時，更加正確地認識、利用和改造客觀環境，適應客觀環境以求生存和發展，實現旅遊業的可持續發展，具有十分重要的意義。

（一）研究旅遊行政環境有助於掌握旅遊行政管理規律

旅遊行政系統是一個統一的整體，有其運動和發展的規律。這個整體是由旅遊行政管理的各個部分、各個環節構成的。旅遊行政環境是旅遊行政系統的客觀條件，而旅遊行政管理是主觀見之於客觀的活動。研究旅遊行政環境，就是要正確認識和把握旅遊行政的客觀條件，特別是它對旅遊行政系統的作用和制約的形式，從而認識旅遊行政系統的整體運行規律，更好地利用旅遊行政規律，確定符合旅遊行政規律的旅遊行政目標，實現旅遊行政管理的科學化和現代化。

（二）研究旅遊行政環境有助於制定適當的旅遊行政管理措施

旅遊行政管理的決策、組織、指揮、執行、監督等環節和過程，都具有鮮明的政治性，是國家意志的具體體現。因此，旅遊行政環境決定旅遊行政管理的性質。正確認識中國的旅遊行政環境，就可正確地掌握旅遊行政原則，

制訂正確的旅遊行政措施，調動旅遊行政管理人員的積極性，有效地實現旅遊行政職能，提高旅遊行政績效。

(三) 研究旅遊行政環境有助於創造良好的旅遊行政環境

人類是生物圈中最高級的生命形式。人類不僅部分地征服和改造了誕生其自身的自然環境，而且還創造了自然環境之外的社會環境。旅遊行政系統與旅遊行政社會系統，相互制約、相互影響。旅遊行政社會系統，為旅遊行政系統提供政策支持、資源供應等投入；旅遊行政系統反過來，為旅遊社會系統提供服務、貢獻、產品等產出。旅遊行政社會系統，為旅遊行政系統提供生存和發展的環境；旅遊行政系統反過來，影響和推進社會的發展。不斷發展的社會，對旅遊行政系統又是一個新的旅遊行政環境。因此，人們在改造旅遊行政自然環境和促進社會發展中，是能動的、有選擇的、有目的的活動。正確認識旅遊行政環境對旅遊行政管理活動的影響，分清有利環境和不利環境，是創造良性旅遊行政環境的基礎。只有這樣，才能正確地選擇改造旅遊行政自然環境和社會環境的途徑和方法。

(四) 研究旅遊行政環境有助於提高旅遊行政管理人員的管理水平

旅遊行政環境決定旅遊行政管理，它向旅遊行政管理提供條件和要求；但旅遊行政環境又是旅遊行政管理的客體，是旅遊行政管理主體的改造對象。這種旅遊行政主客體之間的辯證關係，要求旅遊行政管理人員必須認真研究旅遊行政管理對象的特點和所提供的條件和要求，研究它的運動、變化和發展規律。因此，對旅遊行政環境的研究，有助於旅遊行政管理人員全面把握旅遊行政環境各種因素，不斷提高旅遊行政管理人員管理水平，提高旅遊行政效率，促進旅遊業和整個國民經濟和社會的向前發展。

▌第二節 旅遊行政環境與旅遊行政管理的辯證關係

旅遊行政管理，總是在某一特定的旅遊行政環境中進行的。旅遊行政管理受旅遊行政環境的影響和制約，同時又對旅遊行政環境產生積極的能動作用，能夠在一定程度上改變旅遊行政環境，而不是完全地、消極被動地接受

旅遊行政環境。旅遊行政環境與旅遊行政管理兩者之間，相互依存，相互作用。

一、旅遊行政環境決定和制約旅遊行政管理

旅遊行政環境，是旅遊行政管理賴以產生和發展的客觀基礎。它決定、影響和制約著旅遊行政管理的目標制定、機構設置、機制運行和活動方式的選擇等。旅遊行政管理作為人類的社會實踐活動之一，不是孤立產生的，都可以看作是其周圍環境的產物，同時它的發展又必然受到周圍環境的制約和影響。具體來說，旅遊行政環境對旅遊行政管理的影響和制約，主要表現在以下幾個方面。

首先，旅遊行政環境是旅遊行政系統的生存空間和發展空間，特別是旅遊行政自然環境，它直接構成旅遊行政系統生存的空間。

其次，旅遊行政環境影響甚至決定旅遊行政功能的內容和實現程度，特別是旅遊行政政治環境和旅遊行政文化環境這兩類因素所起的作用。例如，中國在相當長一段時期仍處於社會主義初級階段這一基本的旅遊行政社會環境，必然決定中國的旅遊行政管理發展方向，甚至決定旅遊行政功能的主次。

再次，旅遊行政環境影響著旅遊行政管理的活動方向、行為過程乃至方式方法。旅遊行政管理不是旅遊行政管理者主觀隨意的行為，它必須依據旅遊行政環境的需求和可能提供的條件，確立合理的旅遊行政目標和可行決策方案具體實施旅遊管理活動，這也具體體現了「一切從實際出發」的要求。如果不顧旅遊行政環境的條件，只憑主觀臆斷，或照搬他人的經驗，都不可能收到良好的旅遊行政管理成效。這種影響大體可以歸納為兩個方面：一是對旅遊行政決策的影響。決策必定要受環境的制約，決策者必須充分考慮環境因素，才能使決策方案具有現實性和可行性；二是對旅遊行政執行活動的影響。旅遊行政執行活動是否暢通無阻，在很大程度上取決於環境對旅遊行政活動的支持和參與程度。外部環境的支持，可以使旅遊行政執行活動得以順利實現；外部環境的消極或反對，則會阻礙旅遊行政管理活動的實施。因此，旅遊行政環境可以影響甚至決定旅遊行政績效。

最後，旅遊行政環境影響旅遊行政體制和機構設置，特別是旅遊行政政治環境。不同的國家或地區，政治制度不一致，旅遊行政功能也必然有所區別，不同的旅遊行政功能必定會有不同的旅遊行政體制。國家或地區的政治體制對旅遊行政體制的決定和影響更為明顯。

旅遊行政管理受旅遊行政環境的影響和制約，因此旅遊行政管理必須與旅遊行政環境相適應。這是旅遊行政系統存在和發展的必要條件，是旅遊行政管理具有效力和效率的重要前提。

旅遊行政管理與旅遊行政環境相適應，主要是指：

第一，旅遊行政管理要與旅遊行政環境的基本性質相適應。旅遊行政管理活動，是行政管理、社會管理的一種特殊形式。旅遊社會環境特別是社會制度，對旅遊行政管理的影響很大，即使是改造自然的旅遊行政計劃和旅遊行政行為，也不能不受旅遊行政社會環境的制約和影響。

第二，旅遊行政管理要與旅遊行政環境的現狀和發展水平相適應。旅遊行政環境是一種客觀存在，有些旅遊行政環境是一個組織無法改變，或者在一段時間內無力改變的。這就要求我們要積極地適應它，只有適應了旅遊行政環境，才能更好地面對客觀現實。在同一個國家內，由於歷史和現實的原因，各個地區之間的具體旅遊行政環境會有所差異並形成不同的特點。所以，旅遊行政管理的職能、目標以及其所能達到的科學管理水平，必須與之相一致，力戒搞「假、大、空」和「一刀切」。

第三，旅遊行政管理要與旅遊行政環境的發展變化相適應。旅遊行政環境是一個歷史的過程，有它的過去、現在和未來。特別是政治、經濟和科學文化等環境的發展方向，對旅遊行政管理的影響至深。因此，要不斷關注旅遊行政環境的變化，科學地預測未來。旅遊行政管理不僅要有近期目標、中期目標，還要有長期的戰略目標。同時，旅遊行政管理還必須留有充分的彈性，以適應旅遊行政環境的發展變化。

二、旅遊行政管理利用和改造旅遊行政環境

旅遊行政管理必須適應旅遊行政環境，但並不只是消極被動地適應，而是要有組織地、積極地利用旅遊行政環境、改善旅遊環境。旅遊行政管理存在和發展的全部價值，就在於它在適應旅遊行政環境的基礎上，積極地促進其所賴以建立的經濟基礎和旅遊行政管理體制的發展；在於它能動地利用和改造旅遊行政環境。旅遊行政管理對旅遊行政環境的作用，有不同的性質和結果，即積極的結果或者消極的結果。凡沿著旅遊行政環境發展方向，對旅遊行政環境特別是旅遊行政政治、經濟、文化等環境的發展，就會造成積極的推動作用；凡沿著旅遊行政環境相反的方向發展，對旅遊行政環境的發展，就會造成消極的阻礙作用。任何類型的旅遊行政管理活動都具有這兩種作用，至於哪種作用可能變成現實，則要視當時當地具體的旅遊行政管理的內外條件而定。一些學者認為，組織一旦建立起來，它就要設法控制其環境，以達到自己的目的。從這個意義上講，可以把組織周圍的環境看成是組織自身選擇的、限定的或創造的。所以，如果旅遊行政管理者對旅遊行政環境提出的問題採取消極態度，或者作出錯誤的決策，就會使旅遊行政環境惡化，使旅遊行政管理處於被動局面。具體表現為：

首先，旅遊行政管理可以利用旅遊行政環境所提供的政治、經濟、文化、技術、心理等條件，對所面臨的問題，根據現有的條件，積極制定解決問題的政策、方針和具體辦法，並組織人力、物力和財力加以實施，從而達到改造旅遊行政環境的目的。

其次，旅遊行政管理主體能夠積極按照旅遊行政環境條件的變化，經常調整旅遊行政組織機構和管理方式。這是旅遊行政管理對旅遊行政環境能動作用的突出表現。

再次，旅遊行政管理可以透過對旅遊行政環境的再認識、再思考、再總結，主動自覺地糾正以往的錯誤、不符合旅遊行政環境要求的管理行為、管理法規和管理方式，制定出符合實際的新政策。

三、旅遊行政管理與旅遊行政環境的相互作用

旅遊行政環境不是一成不變的，而是始終處於動態的變化過程之中。旅遊行政管理與旅遊行政環境的平衡，就是旅遊行政管理與旅遊行政環境相互作用的一個必然過程，是旅遊行政系統存在和發展的必要條件，也是旅遊行政管理具有活力和效率的重要前提。當然，旅遊行政管理與旅遊行政環境之間的平衡只能是相對的、暫時的。因為，旅遊行政環境及其旅遊行政管理對環境的適應過程，實質上總是處於不斷的變化之中。平衡、適應，預示著新的不平衡、不適應，不平衡、不適應又預示著新的平衡、適應。

旅遊行政管理和旅遊行政環境之間，是相互聯繫、相互作用的。它們之間有自然形態的物質、能量和資訊的交流，但主要表現為旅遊行政環境的需要和旅遊行政管理對這種需要的滿足。因為旅遊行政環境的存在和發展，必然經常地向旅遊行政系統提出不同形式的需要，構成旅遊行政系統的資源、資訊輸入。旅遊行政系統經過旅遊行政管理活動加以改造後，輸出決策、計劃、法規措施等旅遊行政產品，以滿足旅遊行政環境的需要。

旅遊行政管理與旅遊行政環境之間相互作用的基本形式是：輸入—轉換—輸出。外部環境對旅遊行政管理的輸入，大體上可以分為三種類型，即要求、支持和反對。外部環境的要求多種多樣，例如要求旅遊行政管理機構轉變職能、提高行政效率、管理人員廉潔奉公等等。這些要求會在一定程度上影響、改變、決定旅遊行政功能。外部環境對旅遊行政管理機構的支持，例如各社會團體支持旅遊行政管理機構頒布的各種決策、決定和政策，服從旅遊行政管理機構的領導等。這方面的支持，可以保證旅遊行政管理機構的各項政策的有效實施。而外部環境對旅遊行政管理的反對，例如對旅遊行政管理機構有關決策、決定和政策的不滿，對失誤的批評等。這方面的輸入，可以使旅遊行政管理機構提高認識並在工作中改正錯誤。

轉換，是指旅遊行政管理機構根據外部環境輸入的各種資訊，對旅遊行政管理機構內部包括組織建設、活動方式、管理體制等，進行的調整、改變、修訂、增加的活動，使之與外部環境的關係更加和諧，以取得外部環境更大

的支持。轉換是一個關鍵環節，各種外部環境的資訊輸入之後能否造成作用，關鍵在於轉換。

輸出，是指旅遊行政管理透過轉換以後，重新向外部環境輸出的各種資訊，以引導整個旅遊行業協調有效地發展，這就是旅遊行政管理對旅遊行政環境的創造。

旅遊行政環境與旅遊行政系統之間的相互作用，正是圍繞著需要提出和需要滿足以及二者的循環往復而展開的。這就構成了旅遊行政管理和旅遊行政環境相互作用的基本內容。旅遊行政環境的需要，是確定旅遊行政管理基本任務和客觀依據。

思考與練習

1. 什麼是旅遊行政環境？旅遊行政環境包括哪些類型？為什麼要研究旅遊行政環境？
2. 如何理解旅遊行政環境與旅遊行政管理之間的辯證關係？

第三章 旅遊行政職能

　　旅遊行政職能集中反映了旅遊行政管理活動的實質與方向，也是旅遊行政管理機構進行行政決策與行政執行活動的指南。整個旅遊行政管理機構的活動，都屬於旅遊行政職能所要求的範疇。因此，科學地界定和分析旅遊行政職能是保障旅遊行政管理活動走向科學化和現代化的重要內容，也是旅遊行政管理學研究的邏輯起點。

第一節 旅遊行政職能概述

一、旅遊行政職能的含義

　　行政職能亦稱政府職能，是政府依法對國家社會生活諸領域進行管理時所具有的職責和作用，主要涉及政府管什麼、怎麼管、發揮什麼作用等問題。在不同的國家和地區，以及同一個國家的不同歷史時期，政府行政職能的表現和作用方式是不完全相同的。隨著外在環境的不斷變化，行政職能也會相應地發生變化。在新的環境和形勢中，行政職能將會朝著科學化和現代化的方向發展。

　　旅遊行政職能，是指旅遊行政管理機構在旅遊業的管理過程中所扮演的角色、所履行的職責和所起作用的總和。通俗地講，就是旅遊行政管理組織「應該管什麼，如何去管理」。把應該管的事情管好，把不應該的事情下放。由於旅遊行政職能貫穿於旅遊行政管理活動的始終，決定著旅遊行政管理的本質、方向、機構設置和管理方式，因此，正確把握旅遊行政職能的內涵，對於提高旅遊行政管理績效，保證旅遊業持續、健康、穩定發展具有重要的意義。具體來說，旅遊行政職能包括以下幾個方面的含義：

　　第一，旅遊行政職能的實施者，是整個旅遊行政管理系統，包括各級各類旅遊行政機構及其所屬公務人員。在中國，旅遊行政職能的實施者包括國家和地方各級旅遊局、旅遊行業協會、旅遊委員會、旅遊區域管委會等旅遊行政機構及其工作人員。

第二，旅遊行政職能的內容，涉及旅遊行政機構對旅遊業進行管理的全部活動，諸如旅遊產業政策的制定、旅遊法規的建設、旅遊市場的開拓和促銷、旅遊地的開發與規劃、旅遊服務質量管理、旅遊資訊與統計管理、旅遊企業管理等多項內容，它們劃定了旅遊行政管理的工作範圍。同時，旅遊行政職能還涉及旅遊行政機構為完成以上任務而對自身事務進行的管理活動，我們一般稱之為機關管理，單獨對其研究。

第三，旅遊行政職能強調旅遊行政職責與功能作用的辯證統一。旅遊行政職能與旅遊行政職責不同，相對於後者它增加了功能、作用的內容；旅遊行政職能和旅遊行政功能也不同，它首先要解決旅遊行政機構管什麼事，管多一點好還是管少一點好，管到什麼程度等問題，然後才談得上管理的功能和作用。將旅遊行政職責與旅遊行政功能辯證統一起來，就構成了旅遊行政職能的內涵。

第四，在現代社會條件下，旅遊行政職能行使的依據是國家透過法律和政策法規賦予旅遊行政管理部門的行政權力，它實際上是行政權力的具體化和「外化」。國家為實現其旅遊業發展的目標，必然要賦予旅遊行政管理部門一定的權力。旅遊行政管理，正是透過運用這些權力來有秩序地完成國家所賦予的職能。

第五，旅遊行政職能是一個完整的體系，其構成要素縱橫交錯，結構嚴密。整個職能體系的運行也是環環相扣，既相互作用又相互制約。對旅遊行政職能進行分類考察，在此基礎上再從整體上予以把握，有利於對旅遊行政職能體系的深入瞭解，正確處理內部各部分的關係，以及與外在環境的相互聯繫，促進旅遊行政職能體系的科學化發展。

值得注意的是，行政能力是近年來日益引起社會各界重視的一個重要問題。它與行政職能密切相關。旅遊行政職能，框定了旅遊行政機構能力的基本內容和發展方向。旅遊行政機構能力的大小、強弱則決定了旅遊行政職能的實現程度。兩者互為條件，相互依存，缺一不可。

二、旅遊行政職能的特徵

旅遊行政職能具有法定性、執行性、動態性和多樣性的特徵。

（一）法定性

旅遊行政管理，是一種遍及整個旅遊業的公共管理活動。它直接關係到國家旅遊業的利益，因此，各級旅遊行政管理機構行政職能的確定，是一件非常慎重和嚴肅的事情，必須根據憲法授權和有關法律、政策法規的規定進行。在中國，各級旅遊行政管理機構的行政職能是透過法定程序確定的，其內容一般要由組織法加以規定。

（二）執行性

從行政和立法的關係來看，旅遊行政職能是一種執行性職能。旅遊行政職能的行使，是以國家強制力為後盾的，與其他非國家活動的管理相比，它具有明顯的代表國家意志的權威性。中國是工人階級領導的，以工農聯盟為基礎的社會主義國家，旅遊行政職能必須貫徹執行中國共產黨的路線、方針和政策，必須執行人民代表大會的決定和決議。

（三）動態性

旅遊行政職能並不是靜止不變的。隨著行政環境的變化和國家政治、經濟、文化、科技和社會現狀的發展變化，旅遊行政職能的範圍、內容、主次關係、作用、對象等也必然發生變化。因此，適應環境變化和形勢發展的需要，及時調整和轉變旅遊行政職能，是做好旅遊行政管理的重要前提和基礎。

（四）多樣性

旅遊行政管理的範圍遍及國家和地區旅遊業的各個方面，因此，旅遊行政管理的職能是多種多樣的。從旅遊行政管理的具體內容來看，包括旅遊產業政策的制定、旅遊法規的建設、旅遊市場的促銷、旅遊地開發與規劃、旅遊服務質量管理、旅遊企業管理等各方面的管理職能；從旅遊行政運行過程來看，又有決策、計劃、組織、協調、控制等一系列職能；從旅遊管理層次的角度來看，還有高、中、低層次的職能之別等。

三、旅遊行政職能的依據

確立旅遊行政職能的根本依據，是旅遊業發展的需要。旅遊行政機構不能夠也不允許自己主觀決定自己管什麼，必須根據旅遊業發展的需要來決定自己管什麼。而旅遊業發展的需要歸根到底又是由社會生產力發展決定的，因為生產力發展既是派生其他社會需要的本原，同時又是滿足其他社會需要的最終途徑。確立旅遊行政職能的這種依據，涉及到經濟基礎與上層建築的關係，主觀與客觀的關係。確立一個旅遊行政機構職能時，如果不能遵循這種滿足旅遊業發展需要的指導思想而搞「主觀決定論」，肯定要失敗。原因很簡單，就是它必將遭到社會的報復，而一旦社會積累的懲罰力超過行政部門的堅持力，就到了原有行政職能的最終調整之時。

因此，旅遊業發展的需要最終構成了旅遊行政職能確立的根本依據。而職能確立的合理程度，實際上就是旅遊行政機構對該時期旅遊業發展的需要的滿足程度。當前中國行政體制改革的過程中，許多地方透過調整旅遊行政職能而獲得成功的經驗充分說明了這一點，它為我們確立新的旅遊行政職能體係指出了總的思路。

具體來說，旅遊行政職能確立的依據還包括以下幾個方面。

（一）實事求是，依據具體國情來確立旅遊行政職能

一個國家旅遊行政職能的合理化，不是一個主觀領域的問題，它必須根據該國各方面的情況來決定。也就是說，它必須適應該國制約旅遊行政職能的各種條件。這些條件主要包括：生產力發展水平、基礎設施完善程度、旅遊業發展的現狀與目標、旅遊產業的自組織程度、旅遊者的觀念素質等。

（二）深思熟慮，依據必要性的原則來確定旅遊行政職能

一般來說，政府機構有一種自我擴大權力的趨向，因此職能常發生不必要的擴大。鑒於此，一個旅遊行政機構的行政職能的確立，應嚴格限制在「必須去管，不管不行」的範圍內。這當然不局限於維持旅遊業正常秩序的消極職能方面，也包括促進旅遊業發展的積極職能方面。確立時一般應提出如下

的問題：此事管了是否會促進旅遊業發展？是否會阻礙旅遊業發展？反覆核問，合併分類，最後把職能縮小到必須管理的範圍。

（三）量體裁衣，依據行政部門的能力來確定旅遊行政職能

旅遊行政職能的確立，並不單是一個外部條件要求的問題，同時也涉及旅遊行政部門內部條件是否具備。也就是說，它有一個「客觀」和「主觀」的關係。有些事情，雖然需要旅遊行政部門去管，管了也能促進旅遊業的發展，而別人又管不了，但旅遊行政機構是否有人力、物力、財力去管，還需要研究，這也就是許多事情只能放到將來去管的原因。這種情況，在促進旅遊業發展的積極職能方面遇到較多，不顧人力、物力、財力硬去管那些需要做但暫時做不了的事，往往事與願違，欲速則不達。

（四）與時俱進，依據發展的眼光來確立旅遊行政職能

旅遊行政職能的確立應有發展眼光，不拘泥於以往，不拘泥於俗成，不拘泥於定式。旅遊業的發展是絕對的，旅遊行政職能的變化也是絕對的，這方面沒有一勞永逸的模式。中國古代很早就有人提出了「法不師古」的問題，現代西方也有人提出了「經驗是一位危險的教員」的命題，都說明了這一點。因此，旅遊行政職能的確立必須貫徹變革的精神，要隨旅遊業的發展而發展。

（五）依法興旅，依據國家相關法律和政策法規來確立旅遊行政職能

旅遊行政職能只有依據國家相關法律和政策法規來確立，才具有權威性和強制性。旅遊行政管理本身既是制定、頒布和實施旅遊政策法規的過程，又是用政策和法規調整約束旅遊行政部門自身行為和旅遊行業行為的過程。同時，國家相關法律和政策法規又為旅遊行政管理活動提供依據和保障。如果不依法確立旅遊行政職能，旅遊業的發展和運行將是混亂、盲目和低效的，旅遊行政管理機構將失去權威性和嚴肅性。

第二節 旅遊行政職能的內容

旅遊行政職能的內容紛繁複雜，而這些內容又構成了一個有機的整體，即旅遊行政職能是一個縱橫交錯的完整體系。從不同的角度，按不同的要求

進行劃分，這個完整的體系可以劃分為旅遊行政基本職能、旅遊行政運行職能和旅遊行政部門職能。

一、旅遊行政基本職能

國家基本職能之一，是政治統治。它是國家本質的表現和階級統治的必然要求，失去了政治統治的職能，統治階級的地位和利益就不能維護。而政治統治是以執行社會職能為基礎，並且政治統治只有在它執行了社會職能時才能持續下去。因此，國家職能是政治統治職能和社會管理職能的統一，偏廢任何一方都是有害的。旅遊行政管理作為國家權力的執行活動，必然要履行上述職能，以維護好國家的政治統治、管理好旅遊業為己任。按旅遊行政管理活動所涉及到的政治、經濟、文化和社會生活四大領域來看，可把旅遊行政職能劃分為政治職能、經濟職能、文化職能和社會職能。這些職能集中體現了旅遊行政管理部門在國家社會生活中的整體作用以及旅遊行政管理的基本內容和範圍，集中反映了旅遊行政管理這個上層建築同經濟基礎及其他上層建築的辯證關係，所以，我們稱之為旅遊行政管理的基本職能。具體來說，旅遊行政基本職能包括以下幾個方面。

（一）政治職能

政治職能，是行政管理的一項基本職能。它最鮮明地反映了國家的階級本質和在一定時期內政府活動的基本方向。政府透過其政治職能來維護有利於統治階級的社會秩序及內外環境。這是任何國家政府都不可缺少的職能，只不過不同類型的國家，其政治職能體現的階級利益、要求、性質有所不同。旅遊行政管理的政治職能，主要包括專政職能和民主、法制建設職能。

1. 專政職能

專政職能表現為旅遊行政管理機構必須運用職能機關，防範和打擊一切阻礙和破壞旅遊業發展的活動，使旅遊業得到持續、健康、穩定的發展。具體說來，包括加強對旅遊行業的管理，保護旅遊者的合法權益及生命、財產安全；協同其他行政部門打擊和懲治各種對旅遊業的違法犯罪活動，維護正

常的旅遊秩序；加深國外旅遊者對本國的認識，促進本國人民同世界各國人民的友誼，為本國建設創造一個很好的外部環境等職能。

2. 民主和法制建設職能

任何國家都有民主職能，剝削階級國家的民主體現在統治階級內部和其同盟者之間；在人民民主專政的國家，旅遊行政機構的民主建設職能主要體現在公民充分享有對旅遊業參政議政的權力，即有權以不同方式積極參加對旅遊業發展的大政方針、旅遊政策法規建設的討論，參加對旅遊事業的管理，同時提高旅遊行政部門活動的公開性、公平性、公正性，確保旅遊行政機構及其工作人員對人民負責，受人民監督。法制建設職能，是指旅遊行政機構要加強立法職能，在中國就是要建立和完善社會主義市場經濟體制下旅遊業發展所需要的法律和政策法規；強化行政執法職能，健全行政執法監督機制，提高行政執法水平；完善行政司法職能，加大行政復議工作力度，維護旅遊者的合法權益。

（二）經濟職能

經濟職能，是旅遊行政機構在旅遊經濟管理中的職責範圍和應發揮的作用。在社會主義市場經濟條件下，經濟職能比以往任何時期都占有更重要的地位和發揮更大的作用，它是對市場調節局限性與不足的一種補充。現階段，中國旅遊行政機構的經濟職能主要體現在以下四個方面。

1. 計劃職能

計劃職能，即合理制定旅遊業發展的戰略目標，編制不同時期的規劃與計劃，保持旅遊總需求與總供給的動態平衡，確保旅遊經濟穩定、協調發展。

2. 管理職能

管理職能，即制定旅遊產業政策、旅遊法規以及重大投資決策；優化生產力布局和旅遊產業結構，有效引導和控制固定資產投資規模；協同其他行政部門制定旅遊財稅政策，保證旅遊稅收，實現財政收支平衡；協同其他行政部門加強對旅遊信貸規模的控制和對外債的管理等。

3. 服務職能

服務職能，一是旅遊資訊服務。旅遊行政機構要大力建設多門類、多層次的旅遊資訊系統，提供資訊指導，推進旅遊市場的完善和發展。二是旅遊市場服務。培育、健全旅遊市場機制，打破地區與部門的條塊分割，建立與世界市場接軌的全國統一的旅遊大市場，加強旅遊市場管理，完善旅遊市場體系，制止違法經營與不正當競爭，加強旅遊政策法規的宣傳與諮詢，做好資產效益評估，積極開展旅遊就業指導與培訓等。

4. 監督職能

監督職能，即建立全局性與區域性相配套的旅遊經濟監督與預警系統；建立經常性、規範性的旅遊審計和會計制度，科學監督旅遊經濟運行質量；監督旅遊業國有資產的經營狀況，確保其不斷增值；用法律和旅遊政策法規規範各個旅遊經濟活動主體的權利、義務和經濟行為，規範旅遊行政部門行為，創造一個活躍有序、公平開放的旅遊市場環境等。

（三）文化職能

文化職能，是指國家行政機關對全民的思想道德建設以及教育、科技、文化、衛生、體育、新聞出版、廣播影視、文學藝術等方面的管理。這是建設高度發達的社會主義精神文明所必需的。在中國，旅遊行政機構的文化職能就是參與社會主義精神文明建設，即進行思想政治教育、發展旅遊科學文化事業，為旅遊業的發展提供強大的精神動力和智力支持，並滿足人民日益增長的精神、文化生活的需要。旅遊行政文化職能的具體內容是：制定旅遊教育、旅遊科學文化事業的發展戰略和規劃，並負責具體實施；頒布旅遊教育、旅遊科學文化事業發展的政策、法令和規定；指導、監督、協調各地區各部門對於旅遊教育、旅遊科學文化事業發展的關係；有秩序地逐步開展旅遊教育、旅遊科學文化體制的改革；加強對旅遊從業人員的思想道德教育和職業技能培訓，提高旅遊從業人員的素質。

（四）社會服務職能

社會服務職能，是國家行政管理內容最為廣泛、最為豐富的一項基本職能。一般地說，凡致力於改善、保障人民物質生活、文化生活的事業和措施，都屬於社會服務職能範疇。中國行政管理的根本宗旨，是為人民服務。因此，做好社會服務，改善人民生活是中國行政管理的一項重要職能。

旅遊行政機構履行社會服務職能的目的，是保障社會穩定，維持旅遊業的正常發展秩序，它是實現政治、經濟和文化職能的前提。旅遊行政機構的社會服務職能包括：旅遊公共設施的建設和管理、旅遊保險制度的建立、旅遊環境保護等。

旅遊公共設施建設和管理職能，是旅遊行政機關透過相關職能部門加強旅遊道路交通、旅遊景區、郵電通訊、港口、機場等旅遊業發展所需的基礎設施的建設和管理；旅遊保險制度建立職能，是旅遊行政機構透過制定相關政策，發展旅遊保險事業，建立旅遊保障體系，這是旅遊市場經濟體制建設的重要組成部分，是旅遊業發展的減震器和防火牆；旅遊環境保護職能，是近年來給旅遊行政部門提出的一項最突出的社會服務職能。中國正面臨著環境汙染蔓延和生態環境惡化的嚴峻形勢，加強環境保護，治理汙染成為了中國的一項基本國策。環境保護職能日益繁重，因此，旅遊行政機構應切實做好環保工作，防止生態環境的破壞，為旅遊業的可持續發展提供保障。

二、旅遊行政運行職能

上述旅遊行政管理的基本職能，必須透過各個管理環節才能實現，因此，從旅遊行政管理的過程來看，旅遊行政職能包括了一系列的運行職能。關於運行職能的內容，中外學者從不同角度作了不同的概括和表述。法國管理學家法約爾在其所著的《工業管理的一般原理》一書中，提出了「計劃、組織、指揮、協調和控制」五職能說；美國管理學家盧瑟·古利克與英國管理學家林德爾·厄威克則在《行政管理科學論文集》中，將古典管理學派有關管理職能的理論加以系統化，進一步提出了著名的「POSDCRB」，即「計劃、組織、人事、指揮、協調、報告、預算」七職能說；還有學者提出了十五要素、十八職能等說法，但其主要內容基本一致。旅遊行政運行職能可概括為決策職能、組織職能、協調職能和控制職能四項。

（一）決策職能

決策職能從 1950 年代開始受到人們重視。著名學者西蒙強調指出，管理就是決策，決策貫穿於管理過程的始終，無論計劃、組織、領導還是控制，都離不開決策，決策職能是行政管理過程的首要職能。在旅遊業迅猛發展的今天，旅遊行政管理機構的首要職能就是如何正確決策，使旅遊業的發展更好地滿足國家社會、經濟、環境發展和人民群眾日益提高的物質文化生活需求。決策職能廣泛而經常地存在於旅遊行政管理的計劃、組織、協調、控制等各項職能之中，處於極其重要的地位。決策職能的影響和作用最終將不僅僅局限在旅遊行政管理機構的績效方面，甚至會關係到一個國家和地區環境與資源保護、旅遊業生存和可持續發展等重大問題。因此，掌握決策職能的內容和程序，運用現代技術和科學方法不斷提高決策水平是旅遊行政管理發展的客觀需要。

1. 旅遊行政管理決策的定義

決策，簡而言之就是作出決定。旅遊行政管理決策，是旅遊行政管理機構為實現一定目標，在兩個以上的備選方案中，選擇一個滿意方案的分析判斷過程。

在上述定義中，必須注意以下幾點：第一，目標。決策前必須明確所要達到的目標，而且必須將局部的目標置於旅遊行政管理的整體目標體系中，如果目標模糊或整個目標體系雜亂無章，那合理的決策就無從談起了。第二，兩個以上的備選方案。如果只有一個方案，那就不用選擇，也不存在決策。第三，選擇結果是滿意方案而不是最優方案。現實中的決策要達到所謂的最優方案可能性很小，因為最優方案往往要求從諸多方面滿足各種苛刻的條件，只要其中一個條件稍有差異，最優目標便難以實現。因此，決策者要對決策的評價指標確定一個最低標準，超過這個標準並在整體上達到預期目標即為合理或稱為滿意。第四，分析判斷。每個備選方案都有其優缺點，旅遊管理者必須掌握充分的資訊，進行邏輯分析，才能在多個備選方案中選擇一個較為理想的合理方案。第五，過程。決策不是簡單的「拍板」，而是一個包括診斷、設計、選擇、執行等諸多環節的完整過程，沒有這個過程就很難有合

理的決策。實際上，經過執行活動的回饋又進入了下一輪的決策。因此，旅遊行政決策是一個循環過程，貫穿於整個旅遊行政管理活動的始終。

2. 旅遊行政管理決策的特徵和基本條件

旅遊行政管理決策是政府的管理行為，與企業決策相比，它具有廣泛性、宏觀性、權威性等特徵。這是因為：第一，旅遊行政管理決策表面上是針對旅遊業的，但旅遊業的特徵決定了管理決策的客體會涉及到多個領域，如社會、政治、法律、經濟、文化、環境、資源等無所不包，可見決策的對象是極其廣泛的；第二，旅遊行政管理決策不僅僅是解決旅遊企業或旅遊者的一般問題，更重要的是解決一個國家或地區整個旅遊行業發展的關鍵和重大問題，因此通常是宏觀性的決策，第三，旅遊行政管理決策的主體是政府中不同層次的旅遊行政管理機構，其決策一般要依據國家的意志並考慮大多數人的利益，而不是針對某個局部或個人的利益，因此，決策帶有很大的權威性。

一般來說，進行旅遊行政管理決策需要具備以下三個條件：

（1）要有由旅遊發展需求而產生的組織目標。如果需求和目標產生，旅遊行政管理機構就必須作出反應以滿足這種需求，實現這種目標。例如，由於旅遊業的發展，特別是國家政治、經濟體制的變化，原來的旅遊行政管理機構所經營管理的旅遊企業已不能有效履行其職能，甚至變為一種發展的阻力，所以需要立刻進行機構改革。改革後的機構設置能更好地適應職能的要求，並有利於旅遊行業發展和社會的發展。在這種情況下，政企分開、適應發展，就成為旅遊行政管理決策的重要目標。

（2）要有實現目標的多種可行方案。例如，要使旅遊行政機構適應旅遊業發展的客觀需要，就要考慮如何來改革現有的機構設置，是增設某些新的機構，或是精簡原有的機構，還是重新分配現有機構的職位等，從多個選擇中確定一個合理的方案。如果只存在一個選擇，就不存在決策。例如，某地旅遊局計劃開發一旅遊景區時，雖然專家提出了若干種開發方案，但由於資金、資源、歸屬等問題，被迫採用一種方案，而不能在多個方案中進行選擇，這樣的決策是違反決策基本原則的。

　　（3）要有實施不同方案達到的不同結果。仍然以機構改革為例，假設有增設某些新的機構、精簡某些原有的機構或重新分配現有職位三個方案，其中每一個方案實施所帶來的結果是不同的，或者達到了既定的目標，或者阻礙了目標的實現，或者依然如故。有時不同的方案也能「殊途同歸」，最終達到相同的結果，但實施各個方案的程序和效益等方面會產生差別。反之，如果多項方案所達到的結果完全一致，實施的程序和效益完全相同，這同樣也意味著無所選擇，不存在決策問題。

　　3. 旅遊行政管理決策程序

　　決策程序，是指從問題的提出到解決所經歷的過程。決策是一項複雜的管理活動，有自身的規律，需要遵循一定的程序。在現實工作中，導致決策失敗的原因之一就是決策沒有按科學的程序進行。因此，旅遊行政管理者為提高決策水平，避免誤打誤撞式的決策，必須熟悉決策的程序。旅遊行政決策程序包括以下幾個步驟：

　　（1）診斷問題。決策的目的，是為瞭解決旅遊行政管理活動中提出的需要解決的問題。猶如一個醫生為了治病首先要作出病情診斷一樣，旅遊行政決策也首先要作出問題的診斷。正因為如此，有人將判斷問題稱為「診斷」過程。醫生進行診斷時，是以健康作為標準尋找病人身體中存在的與此不一致的東西，或那種會使病人體質下降的潛在因素。旅遊行政管理決策也是如此，決策者首先要找出旅遊業的現實狀況與目標之間的差距，或產生使現實狀況與目標不一致的潛在因素。找到差距後，就要尋找造成差距的原因。在決策過程中，如果根本原因不明確，為消除差距而設計的方案就不可能有效，或是僅僅為了治理表面問題而付出巨大的代價。尋找原因時，決策者在撲朔迷離的現象中，可能先要找出最明顯的原因，再逐步深入，直到把根本原因找出。

　　（2）確定決策目標。決策目標，是指在一定的條件和環境下，旅遊行政管理者根據預測制訂所希望獲得的結果。同樣的問題目標不同，採用的方案也可能大不相同。在確定決策目標時，需要做到下列幾點：

　　第一，決策的風險性與可行性統一。決策目標產生於需要解決的問題。例如，為了實現中國的旅遊強國夢，是否需要進行旅遊管理體制改革和加大對旅遊基礎設施的投資；為了適應知識經濟的需要，是否需要加強旅遊高等教育；為了提高效率，是否需要精簡旅遊管理機構的某些部門或冗員等，這些都是需要決策的重大問題。可見，決策目標完全是為瞭解決實際存在的問題以及滿足旅遊發展所提出的要求，因此，決策一定要強調可行性。所謂可行性，主要是指決策的目標能夠透過實施而達到明確的結果。如果決策沒有可行性，制訂的目標實現不了，問題也就無法解決。然而，一方面，由於種種原因，在確定問題和差距以及探求其原因時難免會產生某種偏差；另一方面，事物的發展也往往由於不可控因素而與決策者的主觀願望相左，所以決策目標的絕對可行性和實現目標的絕對把握是不存在的。任何決策目標的制訂都需要冒風險。因此，制訂決策目標沒有可行性不行，沒有風險性也不可能，必須是兩者的統一。

　　第二，決策的層次性與單一性的統一。旅遊行政管理活動的複雜性決定了決策目標的層次性。從目標的主體來看，有上層目標、中層目標和基層目標；從目標的客體來看，有長期目標、中期目標和近期目標；從目標的性質來看，還可以分為整體目標、基本目標和次要目標。各種目標的意義不同，重要性不一，需要依輕重緩急予以分別對待。在目標的確定和實現過程中要顧全大局，切不可捨本求末。但是，從某一具體的旅遊行政管理的活動主體角度看，其決策目標必須是單一的，即一定要確立一個主要的、對於解決問題具有關鍵意義的目標。否則，旅遊行政管理活動將無法進行。總之，制訂決策目標既要分清層次，注重主次，又要保持單一，以利於實施。

　　第三，決策的整體性和局部性的統一。任何一個決策目標都要注重它的整體效應，不能顧此失彼，在錯綜複雜的旅遊行政管理活動中，很少存在只有一個目標的簡單決策，而絕大部分屬於多項目標複雜決策。例如，對某一旅遊地的開發，既要考慮它的經濟效益，又要考慮它的環境效益，還要考慮對當地民風民俗的衝擊、相關行業的配套等各種問題，並力求這些問題都能得到滿意的解決。在決策時首先應從各局部目標的相關性出發，運動統籌方法，制訂出合理的整體目標結構，確保決策目標的整體性。同時，又要充分

考慮決策目標的局部性，確保局部目標具體明確。它的要求是：局部目標要有明確的含義而不能有多種解釋，最好能做到數量化；局部目標能落實到具體部門或人員；局部目標要有衡量達到什麼程度的具體標準。

（3）設計方案。決策目標確定以後，就要從多方面尋求實現目標的有效途徑，設計各種可供選擇的方案。這個階段包括相互銜接的兩個環節：一是集思廣益，粗擬方案。即要求解放思想，廣開思路，盡可能設想出各種不同的方案，大膽探索各種可能的途徑和方法。因為，沒有選擇就沒有決策，沒有比較就沒有鑒別，只有一個備選方案的抉擇，並不是科學的決策。二是精心設計，擬訂方案。這一步要求決策者以細緻、冷靜、求實的精神，對各種粗擬出來的方案進行反覆推敲，認真篩選，並在此基礎上精心設計，嚴格論證，擬制出各種可行方案。擬制方案時必須做到：①方案必須勇於創新，不能因循守舊；②方案在內容上應當有所區別，不存在相互重複和包含；③方案應盡可能詳盡，考慮到多種可能。一般應有積極方案、應變方案、臨時方案。同時，每一種方案都必須說明其特點、實施條件、預期效果、可能產生的副作用及其控制辦法等。可定量分析的，還要以確切的定量數據反映其成果。

（4）選擇滿意方案。選擇滿意方案是旅遊行政決策的關鍵階段。這一階段，首先要對各種可行性方案所產生的旅遊經濟效益、社會效益、環境效益和方案實施時將會遇到的困難、阻力等限定因素以及敏感度進行分析對比，全面評估，整體權衡，然後在此基礎上按照全局性、長遠性、效益性、適應性等選擇標準進行選擇，拍板定案，從中選出或綜合成一個滿意方案，形成決策。要做好方案擇優工作，應注意以下幾點。

第一，鑒定所有方案執行後可能產生的後果。要明智地評價備選方案，必須設法預測該方案執行後可能產生的後果，並把它與目標進行比較。備選方案的後果有確定性的也有概率性的，有長期的也有短期的，有有形的也有無形的，有理想的也有不盡理想的。決策者應儘量把所有可能性都估計到，特別應該注意，任何決策行動都不會只有單一結果，人們時常過分執著於一個或兩個引人注目的目標，而忽視了其他結果。比如，有的地區發展旅遊業，

只重視其經濟效益，而忽視了社會效益與環境效益，最終影響到了整個旅遊業的生存和可持續發展。對方案的後果作了預測之後，還要對之進行評估，這時可以用一種「滿意」的標準來比較，如果一個方案達到這個標準就是可以接受的。運用這種方法可以使決策過程得以簡化，不合格的備選方案被否決，從而減少決策的工作量。

第二，價值標準。經過前面的篩選，餘下的備選方案滿足「滿意」標準，但還可能在不同的方面有著各自的優勢，這時就必須依靠決策的價值標準。一般來說，旅遊行政決策的價值標準表現為旅遊發展所帶來的社會效益和經濟效益。哪個方案能夠最有效地達到或接近基於這種價值標準的目標，它就是最有價值的方案。

第二，不確定性。在備選方案中選擇滿意時，還有一個需要考慮的問題，那就是不確定性。決策者必須充分意識到未來可能會出現的不確定情況。因此，在決策過程中，也不能只選一個方案，而放棄其餘方案，決策者必須在事情發展出乎意料時，有備用的方案。

（5）方案的執行和修正完善。方案確定後，並不是決策就完成了。由於現代旅遊行政決策的複雜性和決策者認識能力的局限性，已確定的決策方案不符合或不完全符合客觀實際的情況時有發生。這就要求決策者在決策方案進入實施階段後，必須建立正式決策追蹤和監測制度，對決策的實施情況進行經常性的考察、監督、測定、評估和核實。同時，建立暢通的資訊回饋渠道，使決策者及時瞭解方案實施的情況，以便及早採取修正措施。一般來說，如回饋資訊表明方案基本可行，僅在某些方面存在缺陷，或由於環境變化使之在某些方面要作出相應調整，這時對原方案加以適當修改、補充、完善即可，不必重新決策。而當回饋資訊表明，主客觀條件已發生重大變化或原定決策有重大失誤，危及目標的實現時，則必須改變原定決策，重新進行決策，這就是追蹤決策。

進行追蹤決策時，必須對原有決策進行認真的回溯分析，從原決策起點開始，按順序找出失誤原因及其過程，從中總結經驗教訓。同時，以變化了的主客觀條件為起點，在新的條件下按科學決策程序重新進行決策，以保證

決策的雙重優化。這裡必須注意，由於追蹤決策是對原決策的改變，勢必會引起有關人員的強烈反應。因此，在追蹤決策時，必須採取各種有效措施，有針對性地做好有關人員的思想工作，以消除各種消極因素的干擾。

以上就是旅遊行政決策的一般程序，是就較為重大和複雜的決定而言的。在進行一些簡單的無重大意義的決策時，完全可以跳過程序中的某些環節及時作出決策。總之，在具體運用時可根據實際情況靈活掌握，允許各步驟及其方法之間的某些交叉或歸併，以保證旅遊行政決策的科學性與及時性。

（二）組織職能

組織職能，是為了有效地實現既定計劃，透過建立合理高效的組織機構體系，配備相應人員，明確職責、權力和任務，協調組織機構體系，有效調配各類資源，以保證組織目標順利實現的動態過程。旅遊行政管理的實踐證明，組織既定的目標能否順利實現，各項管理工作能否正常運轉，在很大程度上取決於組織職能發揮的情況。因此，組織職能作為一種實現目標和配置資源的特殊工具和載體，在旅遊行政管理活動中起著關鍵的作用，占有重要的地位。

1. 旅遊行政組織職能的作用

（1）合理分配工作任務。實施組織職能，可將旅遊行政管理的總任務分解為具體的工作任務，再落實到每個組織成員的身上，並轉化為每個組織成員的自覺行為。合理分配任務可以防止出現部門和人員任務目標不明、工作分配不均、資源浪費、效率低下的混亂現象。

（2）明確責權關係。要使旅遊行政部門機構中的每個成員都明確其具體應承擔哪些責任？他們必須對誰負責？是誰向他們分配任務並對他們進行管理？從而使組織成員在開展工作時對各部門、各職位與整個旅遊行政機構之間的權力結構和權力關係有清楚的認識。

（3）構建分工協作體系。透過組織職能，將每個成員明確的工作範圍與密切的協作配合關係有機結合起來，實現「協同效應」，使旅遊行政機構的分工協作所形成的合力大於每個成員個人努力之和。

（4）溝通資訊渠道。透過一定的系統和方法，使資訊能夠在上下級之間、同級之間、組織內部和外部之間像人體內的血液一樣勻速、平穩流動，暢通無阻，促進溝通和協調，有利於旅遊行政機構與成員之間的相互理解和支持配合。

（5）調動人的積極因素。透過明確責任、合理分工、協調和溝通，做到人盡其才、物盡其用，形成團隊精神和集體士氣，充分發揮每個人的主動性、積極性和創造性，培養出一種能促進和支持旅遊行政機構自我成長的能力。

2. 旅遊行政組織職能的具體內容

（1）組織設計。組織設計是以組織機構安排為核心的組織系統設計活動，是組織整體設計活動的重要組成部分，是有效地實施旅遊行政職能的前提條件。組織設計的主要內容包括：

①職能分析和職位設計。首先要分析，整個旅遊行政管理活動要正常有序、有效地進行，組織應具備哪些職能？然後根據職能設計職位。

②部門設計。根據一定的標誌和原則劃分部門，形成合理的部門結構。

③管理層次和管理幅度的分析與設計。首先，要對影響管理層次和管理幅度的各種因素加以分析；然後，劃分不同的管理層次，並確定適當的管理幅度，目的是要保證整個旅遊行政機構的精幹與高效。

④組織決策系統的設計。包括旅遊行政機構的領導體制的確立，權力結構的設計，組織高層決策機制的設計，各種諮詢或顧問性組織的設計等。

⑤組織執行系統的設計。旅遊行政機構執行系統和相應職能部門的設計，目的在於有效地開展各項旅遊行政管理活動。

⑥橫向聯繫和控制系統的設計。

⑦組織行為規範的設計。

⑧組織變革與發展的規劃設計。

（2）組織運用。組織運用即執行組織所規定的功能，透過開展各種旅遊行政管理活動使組織發揮功效，最終實現旅遊行政機構的目標。因此，組織運用是一個從靜態結構到動態活動的過程。主要內容包括：

①制訂各部門的活動目標和工作標準。

②制訂辦事程序和辦事規則。

③建立檢查和報告制度。

④作好各種原始記錄和資訊資料的整理。

⑤具體開展各種旅遊行政管理活動。

（3）人員任用。人員任用即根據因事設職、因職擇人、量才使用的原則，根據職務的需要，在每一個工作崗位和部門配備最適當的人選，同時也為每一個人找到最合適的崗位，以便人盡其才。在人員任用時要特別注意以下幾點：

①要給每一個部門配備一個有能力的領導人。

②要注意各類人性格與能力的互補。

③要克服因人設事。

④不要啟用消極和悲觀的人。

⑤不要啟用對組織缺乏忠誠和奉獻精神的人。

（4）組織變革。任何組織都不會是一成不變的，任何組織也都不會是完美無缺的。隨著組織內部條件和外部環境的變化，一個富有生命力的組織為了適應這種變化，必然會及時作出調整，也就是進行組織的變革，以達到組織的自我發展和自我完善。旅遊行政機構也是如此，具體來說，旅遊行政機構的變革有三種基本的方式：

①改良式變革。改良式變革是在原有的旅遊行政組織框架內做些日常的小改小革，修修補補。如局部改變某些科室職能，新設某些機構，新任命某些人員，或小範圍精簡、合併或撤銷某些部門等。它是一種局部的變革，涉

及面不廣，震動不太大，引起的阻力也較小，它有利於旅遊行政機構全局的穩定發展，因而在大多數正常情況下是實行組織變革的有效方法。

②革命式變革。革命式變革即斷然採取革命性的措施，徹底打破原有框架，在短期內迅速完成旅遊行政機構的重大改組，如部門的合併、撤銷、組織內部的分立等。

這種變革涉及面廣，波及旅遊行政組織的方方面面，因而引起的震動很大，所引發的阻力也不小。因此，需要組織領導人具有非凡的魄力，並事先制訂出周密的計劃。這種變革一旦成功，它往往會使組織脫胎換骨，重新煥發生機和活力；而一旦失敗了，則也有可能使組織從此一蹶不振，元氣大傷。這就需要旅遊行政機構的最高領導者十分謹慎地行事。

⑶計劃式變革。計劃式變革是先對方案進行系統研究，制訂全面規劃，設計出理想的變革模式，然後有計劃、有步驟、分階段實施。這是一種比較理想的組織變革方式，在實際工作中得到普遍採用。

（三）協調職能

協調是指人們為實現共同目的而把各自的行動加以互相配合。旅遊行政協調是指旅遊行政管理機構為達到一定的行政目標而引導旅遊行政組織、部門、人員之間建立良好的協作與配合關係，以實現共同目標的行為。協調不是在非此即彼、相互排斥的兩極做選擇，而是在有關各方存在不同之處的基礎上，對差異之處進行融合調整，以實現關係的和諧與整體功能的最大化。因此，它有利於促進旅遊行政目標的實現。

1. 旅遊行政協調職能的作用

旅遊行政協調職能能夠保證旅遊行政過程的穩定，提高旅遊行政效益。它的作用具體表現在以下三個方面。

（1）有利於增強行政凝聚力。一個組織是否具有生命力，取決於其集體向心力和聚合力的程度。在旅遊行政管理過程中，行政協調使行政領導與有關各方在強調根本利益和整體目標的基礎上達成共識，以求得行動上的協同一致。在這一過程中，一方面強調旅遊行政組織中的群體關係和人際關係，

化消極因素為積極因素，變阻力為助力，有利於尋求解決問題的最佳方法；另一方面使全體旅遊行政管理人員瞭解目標計劃、進度、任務的意義，有利於相互增進理解和信任。同時各方在參與旅遊行政協調的過程中，也會感到被重視和尊重，從而強化主人翁意識，在以後的工作中自覺從整體利益出發，思想和行動上更加與上級行政組織保持一致。

（2）有利於合理利用資源。有效的旅遊行政協調，可以節省資金，減少浪費，使人、財、物等資源的利用得以充分利用。對於防止和處理不正常競爭中對旅遊資源的開發糾紛和無序開發的現象，乃至急功近利破壞旅遊資源的現象，旅遊行政協調都有特殊的作用。

（3）有利於提高旅遊行政效率。從理論上說，行政效率是行政產出與行政投入之比。在實踐中，大量行政投入都耗費在衝破障礙阻隔的無效過程中。因此，減低內耗是提高旅遊行政效率的一個重要途徑。旅遊行政協調使有關規章制度相互配套，各項政策、計劃、法規互不牴觸，使旅遊行政組織對重要的事情處理都有合法程序；同時透過對旅遊行政系統內外多重要素的綜合調控，遏制或減少了系統內部上行、下行、平行各組織單元之間的摩擦、衝突等損耗因素，這本身就是一個減少內耗的過程。另外，旅遊行政協調溝通內外，融洽環境，使旅遊行政過程更多地為外界群眾所瞭解、關心，這對行政實施成本的降低也有很重要的作用。

2. 旅遊行政協調職能實施的主要模式

從方法論的角度來看，旅遊行政協調職能的實際實施過程中通常表現為一種多樣化具體行為模式的有機組合。這些模式主要有：

（1）內部協調模式。內部協調模式即旅遊行政系統內部兩個或兩個以上的行政個體、行政要素或行政單元之間，依據一定的渠道、方式進行相互接觸的影響，以求達成共識和默契，協同推進共同目標的實現進程。做好旅遊行政機關內部的協調，是落實旅遊行政決策、行政計劃、行政領導等環節工作的保證，也是旅遊行政機關與外部各機關單位之間協調工作的基礎。

（2）外部協調模式。外部協調模式指旅遊行政機關與其他行政機關、社會團體與旅遊團體和旅遊企事業單位之間的協調。現代旅遊行政管理系統擔負著統籌規劃、制定政策、宏觀調控、組織協調、提供服務的職能。因此，旅遊行政系統將會比以往任何時候都更迫切需要進行進行大量的外部協調活動，以取得組織外部各機關的支持與協作，為旅遊行政系統的高效、優化運行創造良好的外部環境。

（3）縱向協調模式。縱向協調模式一般指有隸屬關係的上一級行政層級與下一級層級之間的協調活動，具體包括中國國家旅遊局與地方旅遊局之間的協調；地方上級旅遊局與下級旅遊局之間的協調；上級旅遊行政領導者與下級旅遊行政工作人員之間的協調等。縱向協調的任務主要是理順上級與下級的關係、集權與分權的關係，明確劃分各層級的事權範圍，充分調動雙方的積極性。上級旅遊行政領導應該對下級合理授權，下級也應該經常跟上級溝通，以此取得部署上、行動上的一致性。

（4）橫向協調模式。橫向協調模式即處於同一層級上的旅遊行政機關或個人之間的協調活動。旅遊橫向協調由於沒有縱向系統權威的前提，不存在層級節制的職權等關係，因而在某種程度上其工作量、難度和廣度均超過縱向協調。橫向協調主要透過會議、協商、共同參與等方式開展工作，其任務是調解部門或個人的利益、需求、目標之間的衝突，在互助互諒的基礎上謀求共同發展。

3. 旅遊行政協調職能實施的基本原則

（1）堅持統籌全局。在旅遊行政組織系統的運行過程中，經常會出現局部行政與全局行政的矛盾。面對旅遊行政系統中個體與群體、部門與整體、下級與上級之間錯綜複雜的行政關係，協調工作應該始終遵循統籌全局的原則，在全體旅遊行政管理人員中確立整體觀念和「一盤棋」的思想，使各旅遊行政單元的一切本職活動步調一致，服務於整體目標的實現。

（2）堅持分層運作。現代旅遊行政協調活動是在層級節制體系範圍內進行的，因此開展這一工作的時候，應該注意處理和把握好整體與層次、層次與層次之間既相互依存又相互制約的關係，根據不同層次之間或同一層次各

職能部門之間的不同特點，要求協調者明確縱向協調與橫向協調的關係，分清協調的對象和範圍。

（3）堅持動態協調。現代旅遊行政是一個開放式的管理系統，來自旅遊行政外部環境的各種因素會不斷影響旅遊行政管理活動的過程。同時，在旅遊行政系統內部，各種因素也始終處於不間斷的變化中。為了使這些問題能夠及時得到解決，應該注意堅持動態協調的原則，透過組織分析系統及時分析旅遊行政活動中的差異點，以實現差異整合。這一原則所要強調的另一點是協調的權變性，即旅遊行政協調必須堅持從旅遊行政管理的實踐出發，做到具體問題具體分析，權衡變通，高度靈活地處理好現代旅遊行政活動中的各種差異和問題。

（4）注意非平衡因素的影響。旅遊行政機構對自身內外各種關係協調，是為了使組織降低內耗，保持平衡，增加整體功能，但不是使組織對矛盾採取迴避的態度，也不是對錯誤行為的一味妥協退讓，不講原則地搞一團和氣或絕對平衡。事實上，各方面關係處理得四平八穩，卻呈現「一潭死水」狀態的行政組織不可能發揮良好的整體功能。因此，旅遊行政協調不可避免地要兼顧兩方面的工作：其一，克服非平衡的惡性因素。對宣揚小集團、渙散人心的錯誤傾向，應進行抵制和鬥爭；對不合理的規章制度應組織有關人員研討，加以修正。其二，適當引入一些非平衡的良性因素。如介紹新鮮經驗、扶持新生事物、必要的人員調動、設立有爭議的管理形式或話題等等。這些因素可能暫時會與組織當前的平衡狀態不一致，但卻預示著組織未來的發展方向。透過新舊因素的交融，在協調者的正確引導下，促使有關各方展開討論，產生共識，從而打破舊的平衡，在此基礎上達到新的平衡。

對於以上原則，在旅遊行政職能實施時應融會貫通，並注意與具體情況相結合。

（四）控制職能

控制，就是監督各項活動，以保證它們按計劃進行並糾正各種偏差的過程。旅遊行政控制職能，就是在旅遊行政實施過程中行政上級對行政下級的工作進行檢查和糾正，以確保旅遊行政決策目標順利實現的職能。旅遊行政

控制的目的，在於指出計劃實施過程中的缺點和錯誤，以實施糾偏和糾錯行為。因此，優化旅遊行政控制職能，對於正確開展旅遊行政實施工作，提高旅遊行政管理的效益和效率，順利實現旅遊行政決策目標，具有重要的保證作用。

1. 旅遊行政控制的模式

根據控制時點的不同，可將旅遊行政控制分為預先控制、過程控制、成果控制三種模式。

（1）預先控制。預先控制即在旅遊行政計劃實施的準備階段就加以控制，以保證將來實際結果能達到計劃要求，儘量減少偏差。預先控制的中心問題是使計劃所需的人力、物力、財力都合乎標準，防止在旅遊行政實施過程中所使用的各種資源在質和量上產生偏差，力圖避免不良事件發生，做到防患於未然。

（2）過程控制。過程控制即在旅遊行政計劃實施過程中，直接對計劃執行進行觀察、檢查並糾正偏差。現場控制是過程控制最常見的一種形式，一般由基層旅遊行政管理人員負責執行，其職能主要包括兩項：一是技術性指導，即對旅遊業從業人員的業務素質和業務能力進行指導；二是監督，確保旅遊行政任務的完成。在過程控制中，由於需要旅遊行政管理人員及時完成包括比較、分析、糾正偏差等完整的控制工作，所以，雖然控制的標準是旅遊行政計劃確定的行動目標、政策、規範和制度等，但控制工作的效果更多地依賴於現場管理者的個人素質、作風、指導方式以及下屬對這些指導的理解程度等。因此，過程控制對旅遊行政管理人員的要求較高。

（3）成果控制。成果控制即回饋控制，亦稱事後控制。這種控制是針對最終成果的。它是在旅遊行政行為完成之後進行的控制，盡力去檢查事情是否會按期待的方式發生，衡量最終結果是否有偏差。雖然這類控制對於以往旅遊行政行為主要起評價作用，但是，它畢竟為評價、指導及修正將來的旅遊行政行為奠定了基礎。因此，和預先控制、過程控制不盡相同，成果控制主要不是為了保證現行旅遊行政決策的圓滿執行，而是為了有利於下一個環節的旅遊行政工作得以順利開展。

2. 旅遊行政控制職能實施的程序

雖然旅遊行政控制的具體對象各有不同，控制工作的要求也各不一樣，但控制職能的實施程序基本是一致的，大致可分為以下四個步驟。

（1）確定標準。所謂標準，就是評定成效的尺度。根據標準，旅遊行政管理者無須經歷行政工作的全過程就可以瞭解整個工作的進展情況。標準是控制的基礎，離開了標準就無法對旅遊行政管理活動進行評估，控制工作也就無從談起了。事實上，標準的制定應該是屬於旅遊行政計劃工作的範疇，但由於計劃的詳細程度和複雜程度不一，它的標準不一定適合控制工作的要求，而且控制工作需要的不是計劃中的全部指標和標準，而是其中的關鍵點。所以，旅遊行政管理者實施控制職能的第一個步驟是以計劃為基礎，制定出旅遊行政控制工作所需要的標準。標準的類型很多，可以是定量的，也可以是定性的。一般情況下，標準應儘量數字化或定量化，以保持控制的準確性。在旅遊行政工作中常用的制定標準的方法，有以下三種。

①統計方法。即根據旅遊業各項歷史數據記錄或對比其他地區旅遊業的各項數據水平，用統計學的方法確定標準。這種方法常用於擬定與旅遊經濟效益有關的標準。比如，根據某地區歷年旅遊業收入和旅遊經濟增長速度等數據，擬定當年旅遊業收入應達到的水平。

②工程方法。即以準確的技術參數和實測的數據為基礎制定的標準。這種方法主要用於某些定額標準的制定上。如擬定某一旅遊地該年所需接待旅遊者的人次。

③經驗估算法。即由經驗豐富的旅遊行政管理者或專家來制定標準。這種方法通常是對以上兩種方法的補充。

標準的制定是全部控制工作的第一步，一個周密完善的標準體系是整個旅遊行政控制工作的質量保證。

（2）衡量工作。有了完備的標準體系，第二步工作就是要採集實際旅遊行政工作的數據，瞭解和掌握旅遊行政工作的實際情況。在衡量旅遊行政工作中，衡量什麼以及如何去衡量，是兩大核心問題。事實上，衡量什麼的問

題在衡量工作之前就已經得到瞭解決，因為旅遊行政管理者在確定標準時，隨著標準的制定，計量對象、計算方法以及統計口徑等也就相應地被確定下來了。所以簡單地說，要衡量的是實際旅遊行政工作中與已制定的標準所對應的要素。

關於如何衡量，這是一個方法問題。在實際工作中有各種方法，常用的有如下幾種。

①個人觀察。個人觀察提供了關於實際工作的最直接的第一手資料，這些資訊未經過第二手而直接反映給旅遊行政管理者，避免了可能出現的遺漏、忽略和資訊的失真。特別是在衡量基層工作人員工作績效時，個人觀察是非常有效，同時也是無法替代的衡量方法。但是個人觀察的方法也有許多局限性：首先，這種方法費時費力，需要耗費旅遊行政管理者大量的勞動；其次，僅憑簡單的觀察往往難以考察更深層次的工作內容；再次，由於觀察的時間占工作總時間的比例有限，往往不能全面瞭解各個方面的工作情況；最後，工作在被觀察時和未被觀察時往往不一樣，旅遊行政管理者有可能得到的只是假象。

②統計報告。統計報告就是將實際旅遊行政工作中採集到的數據以一定的統計方法進行加工處理後而得到的報告。特別是電腦應用技術越來越發達的今天，統計報告對衡量工作有著很重要的意義。但儘管如此，統計報告的應用價值還是要受到兩個因素的制約：一是其真實性，即統計報告所採集的原始數據是否正確，使用的統計方法是否恰當，管理者往往難以判斷；二是其全面性，即統計報告中是否包括了涉及旅遊行政工作衡量的各個方面，是否遺漏或掩蓋了其中的一些關鍵點，管理者也難以肯定。

③口頭報告或書面報告。這種方式的優點是快捷方便，而且能夠得到立即的回饋。口頭報告的缺點是不便於存檔查找和以後重複使用，而且報告內容也容易受報告人的主觀影響。兩者相比，書面報告比口頭報告來得更加精確全面，而且也更加易於分類存檔和查找，報告的質量也更容易得到控制。

④抽樣檢查。在工作量比較大而工作質量比較平均的情況下，旅遊行政管理者可以透過抽樣來衡量工作，即隨機抽取一部分工作進行深入細緻的檢

查，以此來推測全部工作的質量。對於一些日常服務性工作的檢查，如對旅遊飯店或旅行社服務質量的檢查，這種方法比較奏效。

（3）分析衡量結果。衡量工作的結果是獲得了旅遊行政工作實際進行情況的資訊，那麼分析衡量就是要將標準與實際工作的結果進行對照，並分析其結果，為進一步糾正偏差行為做好準備。

比較的結果無非有兩種可能，一種是存在偏差，另一種是不存在偏差。實際上並非與標準不符合的結果被歸結為偏差，往往有一個與標準稍有出入的浮動範圍。一般情況下，工作結果只要在這個容限之內就不認為是出現了偏差。若是工作結果在允許範圍之外，就可認為是發生了偏差。這種偏差可能有兩種情況：一種是正偏差，即結果比標準完成得還好；另一種是負偏差，即結果沒達到標準。正偏差當然是件令人高興的事，但如果是在旅遊行政控制要求比較高的情況下，對其也應進行詳細分析：僅僅是因為運氣好，還是因為管理者的努力工作？原來制訂的計劃有沒有問題？是否是因為標準太低？這些問題都有分析的必要。

如果旅遊行政工作結果出現負偏差，那麼當然有進一步分析的必要。正因為旅遊行政工作的結果是由各方面因素確定的，所以偏差的原因也可能是各種各樣的。例如，某地區旅遊業收入發生滑坡，原因可能是旅遊營銷工作的放鬆，也可能是該地旅遊服務質量的下降，也可能是競爭地區實力的加強，也可能是宏觀經濟調控引起的旅遊需求疲軟，還可能是本季度計劃的制訂不合實際。因此，旅遊行政管理者就不能只抓住工作的結果，而應該充分利用局部控制，將旅遊行政工作過程分步驟分環節地進行考慮，分析偏差出現的真實原因。分析衡量結果是旅遊行政控制職能中最需要理智的環節，是否要進一步糾正偏差就取決於對結果的分析。如果分析結果表明沒有偏差或只存在健康的正偏差，那麼控制人員就不必再進行下一步，旅遊行政控制工作也就可以到此完成了。

（4）採取管理行動。旅遊行政控制職能的最後一道程序就是採取管理行動，糾正偏差。偏差是由標準與實際工作成效的差距產生的。因此，糾正偏差的方法也就有兩種：要麼改進工作績效，要麼修改標準。

①改進工作績效。如果分析衡量的結果表明，計劃是可行的，標準也是切合實際的，問題出在旅遊行政管理工作本身，管理者就應該採取糾正行動。這種糾正行動可以是旅遊行政機構的任何管理活動，如管理的調整、組織結構的變動、附加的補救措施、人事方面的調整等。總之，分析衡量結果得出的是哪方面的問題，管理者就應該在哪方面有針對性地採取行動。

②修改標準。在某些情況下，偏差還有可能來自不切實際的標準。標準定得過高或過低，即使其他因素都發揮正常也難以避免與標準的偏差。這種情況的發生可能是由於當初旅遊行政計劃工作的失誤，也可能是因為計劃的某些重要條件發生了改變等等。發現標準不切實際，管理者可以修改標準但是管理者在作出修改標準的決定時一定要非常謹慎，防止被用來為不住的工作績效作開脫。管理者應從旅遊行政控制的目的出發做仔細的分析，確認標準的確不符合控制的要求時，才能作出修改的決定。不切實際的標準會給旅遊行政機構帶來不利影響，過高的、實現不了的標準會影響工作人員的士氣，而過低的、輕易就能實現的標準又容易導致工作人員的懈怠情緒。

綜上所述，旅遊行政管理的過程包括決策、組織、協調、控制四項職能，它們相互滲透、相互交叉、相互作用，在彼此的聯繫與制約中發揮作用。我們只有以系統的觀點來看待這個職能體系，正確認識和把握它們之間的有機聯繫，充分發揮各個職能環節的作用，才能更有效地開展旅遊行政管理活動。

三、旅遊行政部門職能

旅遊行政部門職能，就是具體的各級各類旅遊行政管理機構的職能。中國第一個國家旅遊行政管理機構於 1964 年建立，經歷了十年「文化大革命」的風雨之後，在春風的吹拂下恢復了生機。近 20 多年來，在中國旅遊業大踏步發展的形勢下，各級旅遊行政管理機構不斷改革、調整、提升，其職能也不斷完善，到目前已經形成了一個完整而有序的旅遊行政部門職能體系，對中國旅遊業的發展作出了重要的貢獻。

（一）中國國家旅遊局的職能

　　中國國家旅遊局是中國政府的最高旅遊行政管理機構，是中國國務院直屬的副部級單位，具有對外促銷和對內管理的雙重職能。中國國家旅遊局目前共設有 6 個職能部門，其具體職能如下。

　　（1）辦公室。協助局領導處理日常工作；負責局內外聯絡、協調、會議組織、文電處理、政務資訊、信訪、保密保衛和機關後勤工作；承辦機關黨委的日常工作。

　　（2）政策法規司。研究擬定旅遊業發展方針、政策，擬定旅遊業管理行政法規、規章並監督實施；研究旅遊體制改革；組織、指導旅遊統計工作。

　　（3）旅遊促進與國際聯絡司。擬定旅遊市場開發戰略；組織國家旅遊整體形象的宣傳；指導旅遊市場促銷工作；組織、指導重要旅遊產品的開發、重大促銷活動和旅遊業資訊調研；指導駐外旅遊辦事處的市場開發工作；審批外國在中國境內和香港特別行政區及澳門、臺灣在內地設立的旅遊機構；負責旅遊涉外及涉香港、澳門特別行政區及臺灣事務；代表國家簽訂國際旅遊協定，指導與外國政府、國際旅遊組織間的合作與交流；負責日常外事聯絡工作。

　　（4）規劃發展與財務司。擬定旅遊業發展規劃；組織旅遊資源的普查工作；指導重點旅遊區域的規劃開發建設；引導旅遊業的社會投資和利用外資工作;研究旅遊業重要財經問題，指導旅遊業財會工作;負責局機關財務工作。

　　（5）質量規範與管理司。研究擬定各類旅遊景區景點、度假區及旅遊住宿、旅行社、旅遊車船和特種旅遊項目的設施標準、服務標準並組織實施；審批經營國際旅遊業務的旅行社；組織和指導旅遊設施定點工作；培育和完善大陸國內旅遊市場，監督、檢查旅遊市場秩序和服務質量，受理旅遊投訴，維護旅遊者合法權益；負責出國旅遊、赴香港、澳門特別行政區及臺灣地區旅遊、邊境旅遊和特種旅遊事務；指導旅遊文娛工作；監督、檢查旅遊保險的實施工作；參加重大旅遊安全事故的救援與處理；指導優秀旅遊城市創建工作。

（6）人事勞動教育司。指導旅遊教育、培訓工作，管理局屬院校的業務工作；制定旅遊從業人員的職業資格標準和等級標準並指導實施，指導旅遊業的人才交流和勞資工作；負責局機關、直屬單位和駐外機構的人事、勞動工作。

（二）地方旅遊局的職能

目前，全國所有省自治區、直轄市都設有旅遊局，大部分地市也設立了旅遊行政管理機構，它們的職能主要包括以下一些方面。

（1）研究擬定地方旅遊業發展的方針、政策和中長期發展規劃；貫徹執行國家關於發展旅遊業的方針、政策和法規、規章並監督實施。

（2）研究擬定地方國際旅遊市場開發戰略；組織地方旅遊整體形象的對外宣傳和重大促銷活動，組織、指導重要旅遊產品的開發；促進和引導旅遊業利用外資和社會投資工作；審核報批駐國外、境外旅遊辦事機構，指導駐外旅遊辦事機構的市場開發工作。

（3）培育、完善和發展地方旅遊市場，研究擬定地方發展大陸國內旅遊的措施並指導實施；指導下級旅遊行政管理機構的工作。

（4）組織地方旅遊資源的普查工作和行業規劃工作；指導協調旅遊區的規劃編制和開發建設；負責地方旅遊區（點）質量等級評定以及旅遊度假區行業歸口管理的有關工作；負責組織、指導旅遊統計工作。

（5）組織實施國家確定的各類旅遊區（點）、度假區及旅遊住宿、旅行社、旅遊車船和特種旅遊項目的設施標準和服務標準；審批經營大陸國內旅遊業務的旅行社；審核報批經營國際旅遊業務的旅行社；組織和指導旅遊設施定點工作；組織實施旅遊飯店星級標準和星級評定與覆核工作；指導規範地方旅遊安全和精神文明建設工作。

（6）組織實施出國旅遊和赴香港、澳門特別行政區和臺灣地區旅遊及邊境旅遊的政策規定；依法監管國外、境外在該區內設立的旅遊辦事機構；指導地方旅遊對外交流與合作。

（7）監督、檢查旅遊市場秩序和服務質量；受理旅遊者投訴，組織指導執法檢查；會同有關部門處理旅遊違法案件，維護旅遊者合法權益。

（8）指導旅遊教育、培訓工作；制定和組織實施地方旅遊人才培訓規劃，指導旅遊從業人員的執業資格和等級考試認證的有關工作；指導地方有關院校開設旅遊教育的有關工作；聯繫和指導旅遊協會工作。

（9）指導旅遊行業的行風建設。

（10）承辦地方黨委、地方人民政府交辦的其他事項。

（三）其他旅遊行政組織的職能

（1）旅遊行業自律組織，如各級旅遊行業協會。這類組織具有行業協調、監督、自律和自我保護的職能，是加強旅遊企業之間、政府與企業之間聯繫的橋樑，是旅遊市場的中介組織。據統計，凡是建立了各級旅遊局的地方，都建立了相應的旅遊行業協會組織。

（2）旅遊景區行政管理機構，如風景名勝管理局、國家森林公園管理處、歷史文物管理委員會等。它們作為國家旅遊資源所有者的代表人具有依法實施管理權，保護旅遊資源和環境，確定旅遊資源開發利用方針，制定並審批旅遊資源保護與開發規劃，審核相關旅遊項目的可行性方案，代表政府管理旅遊景區內的民政事務等職能。

第三節 旅遊行政職能的作用

旅遊行政職能，界定旅遊行政機構「管什麼，怎麼管」的問題，國家為實現旅遊業的發展目標，必須賦予旅遊行政機構一定的管理職能。沒有旅遊行政職能的具體實施，國家旅遊業的目標、使命將難以實現。能否準確地把握和實施旅遊行政職能，關係到國家旅遊業的興衰成敗。因此，旅遊行政職能在旅遊行政管理中具有十分重要的作用，具體體現在以下幾個方面。

一、研究旅遊行政職能是認識旅遊行政管理的前提

　　科學地界定旅遊行政職能，是旅遊行政管理學研究的核心內容。認識一個國家或地區的旅遊行政管理，首先是認識其旅遊行政職能，只有知道了旅遊行政機構「管什麼」，才能進一步明確如何管等其他問題。旅遊行政職能的確定直接影響旅遊行政活動的各個環節，關係到旅遊業各方面的發展。

二、旅遊行政職能是建立旅遊行政機構的最根本的依據

　　旅遊行政職能的實現，必須透過相應的旅遊行政機構。旅遊行政機構，實質上是旅遊行政職能的載體。它的設置並不是隨心所欲的，必須依據旅遊行政職能來確定。一般來說，旅遊行政職能的狀況在很大程度上決定了旅遊行政機構的設置、規模、層次、數量，以及運行方式。旅遊行政職能是一個完整的體系，因而旅遊行政機構也是一個有機的體系。

三、旅遊行政職能的變化是改革旅遊行政機構的關鍵

　　儘管旅遊行政職能的變化會產生一定程度的脫節現象，即行政職能變化了，但旅遊行政機構的設置不一定立即作出相應的調整，但從長遠來看，這種變化或遲或早總會發生。旅遊行政機構的變革必須緊緊圍繞旅遊行政職能轉變這個中心。在旅遊行政職能沒有轉變的情況下，採取精簡人員、撤並機構的措施，只是治標不治本，易於陷入「精簡——膨脹——再精簡——再膨脹」的怪圈。因此，進行旅遊行政機構改革，首先必須明確認識旅遊行政職能的變化狀態，哪些職能需要加強，哪些應該削減或取消等等，然後再根據職能的變動來確定旅遊行政機構的改革。

四、旅遊行政職能是確立旅遊行政權力大小、行政領導者職責、職位和職務的條件

　　行政領導，是實現旅遊行政職能的組織者。旅遊行政職能的強弱、大小，直接影響著行政領導者所承擔責任的大小與輕重。從實際需求出發，有助於科學地確定旅遊行政權力以及行政領導者的職責、職位和職務。

五、旅遊行政職能是科學組織旅遊行政運行機制的保障

現代旅遊行政管理，要求運行機制科學化、程序化。實現旅遊行政運行機制科學化、程序化，必須依據旅遊行政管理活動過程的內在規律，不能由主觀任意安排各個管理運行階段。而旅遊行政運行機制，正是旅遊行政活動過程內在規律的反映，從行政決策，到執行決策，到資訊回饋、協調、控制、監督等，彼此相互制約，反映出各個旅遊行政管理環節先後順序及其有機聯繫。只有按旅遊行政職能來組織旅遊行政運行機制，才能實現旅遊行政管理系統的程序化、科學化、規範化。

六、旅遊行政職能的實現情況是檢驗旅遊行政管理結果的依據

旅遊行政職能能否得到充分發揮和完全實現，既受到國家本質和政治制度的制約，又受到旅遊行政權限劃分、組織機構設置、人員素質、活動原則、經費收支等方面的影響，尤其受到旅遊行政決策是否科學的制約。所以旅遊行政職能的實現情況，是檢驗旅遊行政管理成敗得失的一個依據，也是旅遊行政管理效果的體現。

第四節 旅遊行政職能的實現手段

旅遊行政職能的實現，離不開有效的行政管理手段。旅遊行政職能任務的多樣性，決定了實現旅遊行政職能的手段也具有多樣性。大體來說，其基本手段有五種，即行政手段、經濟手段、法律手段、紀律手段和教育手段。

一、行政手段

行政手段，亦稱行政指令手段，指各級旅遊行政機構憑藉上下級之間的指揮與服從關係，而採取的一種自上而下層層下達行政指令和自下而上層層請示報告的方式，以實現旅遊行政職能的一種基本管理手段。

行政指令既然是上級旅遊行政組織對下級旅遊行政組織、行政首長對下屬人員提出的強制性要求，那麼作為被要求的對象，下級旅遊行政組織和下屬旅遊行政人員就有義務按照要求去做，否則就會受到批評甚至處分。大多

數情況下，行政指令是要求下級旅遊行政組織和旅遊行政人員去完成某項工作，要求他們作出積極的反應與行動；但在少數情況下，行政指令也會要求下屬組織和人員不做某件事。如要求下屬不得參與旅遊企業的直接經營管理等。

行政指令的形式，可以是口頭的，也可以是書面的。在旅遊行政組織體系內部，行政指令是最普遍、最常用的行政管理手段，絕大多數旅遊行政管理工作，都是透過這種手段進行的。

行政手段的特點及其要求，有以下幾個方面。

（一）行政指令的發出者不能越權

上級旅遊行政機關、行政首長，只能在憲法、法律、政策法規授予的職權範圍內發布命令。如果一項行政命令是超越職權的，那麼它就有可能產生兩種後果：第一種，行政命令無效，下級不予執行。第二種，如果該命令已經被執行，且造成不良後果，則要追究命令發出者的責任。在旅遊行政管理實踐中，要保證做到行政指令不越權，就必須對各級旅遊行政機關和各級行政領導的行政權力，以法律或者政策法規的形式予以明確規定。

（二）行政指令逐級下達

一般情況下，行政指令應當逐級下達。作為行政指令下達者的上級機關或上級領導者，應當儘量避免越級向下級機關和人員發布命令。例如，旅遊局局長如果不經過處長，就把一名科長調去做某項工作，就是越級行為。

（三）行政指令的使用範圍有限

行政指令的使用範圍，不像法律規範那樣廣泛。雖然一個上級旅遊行政機關或行政領導者也可以向若干下級旅遊行政機關或行政人員發布命令，但在實際工作中，行政指令往往是就解決某一項具體問題、完成某一項具體任務而作出的。因此，它並不需要發布給更多的機關和人員。

（四）行政指令的執行情況由發令者監督檢查

對行政法律規範執行情況的監督檢查，既來自制定者的檢查監督，也來自各級國家機關和社會的公眾輿論監督。而行政指令的執行情況，則由發布指令者自行監督檢查。發布行政指令的旅遊行政機關和個人，必須對執行指令的情況進行監督和檢查，否則行政指令就有可能出現執行不力或錯誤執行等情況發生。

（五）行政指令的形式多樣

行政指令有口頭、書面、會議、電話等多種形式。有些行政指令的形式並不那麼正規，領導者一張便條、一個電話，下屬就去執行。在此情況下，應當注意到責任問題。如果是比較重大的責任，切忌以口頭、指示、便條或者電話的形式，一定要有可靠的書面憑證。否則一旦發生問題，口說無憑，就無法追究責任。另外，憑一句話、一張紙條就辦事，也容易給以權謀私者可乘之機。但並非一切行政指令都必須採用書面形式，凡屬於日常的、例行的工作和事務，其形式就不一定很嚴格。

行政指令手段比較靈活，既可以用於解決一般性問題，也可以用於解決突發性事件；既可以採取比較正式的書面形式，也可以採取口頭的形式。同時，行政指令手段也比較簡便，不像制定行政法律規範那樣，要進行字斟句酌的研究。這兩種手段，是相互聯繫、相互補充和相互配合的。行政法律規範，所要解決的是一些帶有普遍性和共同性的問題，所確定的是一些普遍原則。行政指令，則是在普遍原則指導下，針對所要解決的具體問題而採取的一種行政管理手段。在旅遊行政管理中，採用行政指令方式，必須符合政策、法律和法規規定的職權範圍和行使職權的程序。

二、經濟手段

所謂經濟手段，是指旅遊行政機構根據客觀經濟規律和物質利益原則，運用各種經濟槓桿來調節各種不同的經濟利益之間的關係，影響行政對象，以實現旅遊業較高的經濟效益和社會效益的管理方法。經濟手段，主要是發揮經濟槓桿的作用，調節利益關係。中國旅遊行政管理中，通常使用的經濟手段有價格、稅收、利潤、獎金、罰款以及經濟合約等多種形式。各種經濟

手段都反映和調節著一定的經濟利益關係。運用經濟手段來從事旅遊行政管理，主要是指旅遊行政機構在對旅遊經濟進行宏觀管理時，使用經濟政策、稅收、制度、價格、利潤、經濟合約等多種方法，調節各種利益關係，最終實現對旅遊業的行政管理。

與行政手段相比，經濟手段的最大特點是其控制作用的間接性。它不是依靠旅遊行政機關直接的控制力，而是透過一系列具有利益調整作用的手段，來引導各種旅遊市場主體的行為。在此意義上，經濟手段與發揮市場的作用是一致的。

中國傳統的計劃經濟逐步走向市場經濟，市場發揮的作用在不斷擴大，經濟手段也在發揮越來越多的作用，並且在很大程度上取代了行政手段。但與此同時，我們也應該看到，經濟手段也有其不可避免的局限性。在旅遊行政管理中，許多需要嚴格加以規定或者要求立即採取措施的問題，經濟手段並不一定適用。如對於旅遊資源的保護，就必須採取具有強制力的行政手段和法律手段。另一方面，我們也不能完全依靠經濟手段來調動人們的積極性，因為除了物質利益外，人們還有社會和精神等方面的需求。經濟手段，在中國旅遊行政管理中的作用並不是無限的。

三、法律手段

法律手段，是旅遊行政機關依據法律規範來實施旅遊行政管理，實現旅遊行政職能的一種基本管理手段。行政法律規範（行政法制），是國家權力機關依法制定的有關行政管理行為規則的總稱。除了國家權力機關制定的行政管理法律規範外，還包括中國國務院依據憲法規定所制定的行政法規和所發布的決定、命令，由中國國家旅遊局所發布的旅遊行政規章，以及其他各級旅遊行政機關制定的旅遊政策法規等。

從中國旅遊行政管理的實踐看，旅遊行政法律規範的名稱有很多，常見的有：條例、規定、辦法、細則、通知等等。如，《風景名勝區管理條例》《中華人民共和國評定旅遊涉外飯店星級的規定》《旅行社質量保證金賠償暫行

辦法》《旅遊安全管理暫行辦法實施細則》《關於進一步加快飯店星級評定工作的通知》等等。

旅遊行政管理的法律手段，具有三個明顯的特徵。

（一）適用範圍廣泛

旅遊行政法律規範，適用於其對應的所有旅遊企業、景區、旅遊行政機構及其工作人員和其他旅遊從業人員等等。例如，《旅行社管理條例》適用於中國境內所有的旅行社，包括國際、大陸國內和外資旅行社；《導遊人員管理條例》對中國全體導遊人員均有約束力。旅遊行政法律規範在使用範圍上的廣泛性，是其他行政管理手段所不可比擬的。

（二）規範操作性強

旅遊行政法規，是按照類似於立法的程序制定出來的，它的結構、條款、措辭以至於每一個標點符號，都是經過細心推敲的，要求做到準確、嚴密，不產生歧義。與許多情況下可以採取口頭語的行政指令相比較，旅遊行政法規的這一特點顯得尤為突出。

（三）強制效力性

旅遊行政法律規範，具有以憲法和法律為前提的強制效力。在現代法制國家的法律體系中，首先是國家憲法處於最高地位，它具有最強的約束力；其次是立法機關制定的法律；最後是行政機關制定的行政法規。按照效力次序，旅遊行政機關制定的行政法規發生效力的前提，是它不得違反國家憲法和法律的規定。換句話說，凡符合憲法和法律的行政法規，其效力就得到國家強制力的保障，它所規定的內容就必須得到實現。在中國，如果違反旅遊行政法律規範，其相關責任單位或責任人可能會受到相應的處分，如警告、罰款、降級、開除公職乃至訴諸法律制裁等。

正是由於具有上述特徵，法律手段適用於解決旅遊行政管理中帶有普遍性的問題。但它不是唯一的手段，必須與其他手段結合起來，才能有效實現旅遊行政管理的目的。

四、紀律手段

紀律手段，是指要求旅遊行政人員嚴格遵守業已確定了的秩序，執行命令，履行自己的職責，以實現旅遊行政職能的一種方法。任何組織都要求遵守紀律規定，以維持其組織的統一意志和力量。

作為實現旅遊行政職能的基本手段之一的紀律手段，在這裡主要指的是黨紀和政紀。黨紀對於旅遊行政管理工作的重要性，表現在以下兩方面：第一，黨是中國的領導核心，黨對旅遊行政工作的影響是顯而易見的。這種影響除了宏觀的方針政策外，還體現在組織人員方面。中國旅遊行政機構中都有黨組織，以確保黨的方針、政策的推行。在這種格局中，黨紀是約束旅遊行政人員行為的一個準則。第二，黨的組織遍布社會各界，在旅遊行政職能的實現過程中，黨紀常常為旅遊行政工作的順利開展創造了有利條件。政紀，指政府工作部門的紀律，旅遊行政人員通常具有公職人員的身分，因此，政紀對這些人員也是適合的。加強民主政治建設與強調紀律是一致的，發揚民主，不能缺乏宏觀調控和紀律約束。嚴肅紀律，正是社會主義民主建設的保證。

五、教育手段

教育手段，是指透過宣傳、說服、思想政治工作、溝通、精神激勵等方式，教育、啟發和感化人們的思想和心靈，以此來調動人們的積極性、主動性和創造性，實現旅遊行政管理職能和目標的一種管理方法和手段。

教育手段的主要特點在於以理服人，而不是以力服人。在旅遊行政管理實踐中，它不依賴旅遊行政職權的強制力，而是重視人心理的、精神的和社會的因素，以改變人的認識、轉變人的觀念、提高人的覺悟為基點。

在旅遊行政職能的推行過程中，教育工作是不可忽視的一個重要手段。首先，這是中國旅遊行政管理的性質決定的。社會主義旅遊行政管理，本質上是人民群眾自己管理國家旅遊活動，它建立在說服教育的基礎之上，以說服為主，然後再強制。人民群眾自覺地發揮積極性，旅遊行政職能就能順利實現；其次，這是中國當前旅遊行政管理所要解決的矛盾性質的要求。當前，

中國旅遊行政管理要解決的大量問題，是人民內部的矛盾，要靠加強教育工作來解決這些矛盾。

教育工作，是政治性、科學性很強的工作，要探索和遵循其客觀規律，注意影響人們積極性的各種因素，有針對性地做工作；教育工作，要曉之以理，動之以情，言行一致，即情、理、行三者統一，以保障旅遊行政職能的順利實施。

實現旅遊行政職能的這五種基本手段，從其約束程度來看，大致可分為強制性與非強制性兩類。行政手段、法律手段和紀律手段，屬於剛性的即強制性的管理方法，而經濟手段和教育手段一般屬於彈性的即非強制性的管理方法。兩類方法從不同的角度反映了旅遊行政管理的客觀規律，它們各有其自身的優越性的局限性。實踐證明，在旅遊行政管理中單純地或孤立地使用某一類方法或某一種手段，不會取得最佳效果。只有使之相互結合，相輔相成，旅遊行政管理工作才能取得最佳整體效益。

思考與練習

1. 簡述旅遊行政職能確立的依據。
2. 什麼是旅遊行政決策職能？簡述旅遊行政決策職能運行的程序。
3. 簡述旅遊行政組織職能的作用和主要內容。
4. 簡述旅遊行政控制職能實施的程序。
5. 試論述旅遊行政職能的實現手段。

第四章 旅遊行政組織

　　旅遊行政組織，是貫徹和執行旅遊行政高層的意志、法律和政策的一種政治形態，是國家旅遊行政職能的承擔者，是運用旅遊行政權力依法實施旅遊行政管理的主體。政府透過旅遊行政組織對旅遊業進行管理，一切旅遊行政管理活動都是靠組織來推行和實施的。有效的旅遊行政管理活動來自於科學合理的旅遊行政組織的設置及其運行機制。旅遊行政組織機構是否現代化、科學化，對實現旅遊行政管理目標、轉變旅遊行政管理職能、改進旅遊行政管理方法、提高旅遊行政管理效能等起著舉足輕重的作用。旅遊行政組織的結構形態、組織原則、編制管理和運用旅遊行政機制是否合理與高效，是影響旅遊行政效率高低最主要的因素。本章將對旅遊行政組織的基本原理、組織結構類型、組織設置的原則、組織的編制管理以及組織的變革等問題進行闡述，以便為各級旅遊行政組織的構建和機構改革提供有益的參考，更有效地發揮旅遊行政組織在旅遊管理活動中的重要作用。

▌第一節 旅遊行政組織概述

一、旅遊行政組織的含義

　　「組織」一詞，在漢語中原始的含義是指將絲麻等紡織原料製成布帛，即組合紡織的意思。在英語中，「組織」一詞一是來源於「編制」（weave）一詞，指將絲麻織成橫豎交錯的布帛，這與中國對組織的原始解釋如出一轍；二是由「器官」（organ）一詞派生而來，指生物體中自成系統的、具有特定目的和功能的某一細胞結構。這些有關「組織」一詞初始的形象描述，都體現了組織是由不同的個體彙集成一個整體的基本特徵。組織實際上就是系統，是由相互依賴和作用的各個部分構成的、具有特定功能的整體。因此，組織具有整體性、目的性、適應性和多樣性等基本特徵。後來，「組織」的意義被引申到人類社會，與人類社會相伴而生，從原始社會的氏族、部落，發展到後來的國家、政黨、軍隊，以及社會上的各種團體、企業、學校、醫院等等，其間經歷了從低級組織到高級組織、由簡單組織到複雜組織的漫長

進化歷程。在現代社會中，「組織」成為人類社會普遍存在的現象，在人類社會生活中發揮著越來越重要的作用。可以說，人類社會實際上是組織的社會，人們正是透過組織這根紐帶以各種方式聯繫在一起的。

行政組織，是社會組織大系統中一個特殊的類別，可以從廣義和狹義兩個方面加以解釋。廣義的行政組織，是指在社會各類組織中以內部行政、後勤事務為管理對象的機構，如企業、社團、學校、醫院等單位中的辦公室、行政、後勤部門等，通稱非公共行政管理部門。狹義的行政組織，則是指統治階級為了推行國家公共事務，依據有關法律和法令，按照一定的程序建立起來的國家權利執行機關。狹義的行政組織，是社會組織中規模最大、管轄範圍最廣、並具有特殊權利的組織體系。

旅遊行政組織，是隨著一個國家或地區旅遊業的發展並不斷適應其需要而逐步形成、發展的，是一個國家和地區政府部門對旅遊業管理的主體和職能機構，是政府推行和實施旅遊管理活動的依託和載體。它不同於一般意義上的行政組織，與獨立經營的工商企業組織和一般事業單位也有著本質的區別。張俐俐在《旅遊行政管理》一書中給旅遊行政組織作出了如下定義：根據一個國家和地區旅遊業發展的需要，按照國家一定的法律程序所建立的統一管理國家和地區旅遊行業的政府專門職能部門，簡言之，旅遊行政組織就是政府的旅遊主管部門。該定義包含下述內容：①旅遊行政組織屬於政府行政組織中的有機組成部分，是國家機器大系統中的一個子系統；②旅遊行政組織是政府部門中一個專門職能機構，在對旅遊業的管理過程中既有國家行政管理組織的共性，也有旅遊行業組織的特殊性和專業性，旅遊行政組織的建立和運作必須遵循旅遊業發展的客觀規律；③一個國家和地方的政府機構中是否要建立旅遊行政組織，完全取決於旅遊業發展的程度和需要；④旅遊行政組織與其他行業的行政組織一樣，為了完成旅遊行業管理的任務，有效實施政府的旅遊管理職能，必須逐步建立和完善多級遞進、結構合理、權事分明、精簡統一的組織體系，以推動和促進旅遊業的健康發展。

旅遊行政組織是一種特殊的社會組織，通常是指為行使國家權利，管理旅遊事務，透過權責分配、層次結構、人員安排所構成的國家旅遊行政機關

的完整體系。國家旅遊行政機關按照一定的目的，依法將若干部門有系統地組織起來，對國家旅遊事務進行綜合管理。旅遊行政組織有廣義和狹義之分。廣義的旅遊行政組織是指一切具備計劃、組織、指揮、協調和控制等旅遊行政功能的組織，它既包括國家旅遊行政部門的組織，也包括旅遊企事業單位等內部的相應機構。狹義的旅遊行政組織是指為執行國家的旅遊事務所結成的有系統的組織結構，簡單地說就是指國家旅遊行政機構或者說政府的旅遊主管部門。

二、旅遊行政組織的特徵

旅遊行政組織具備以下一些特徵。

（一）政治性

旅遊行政組織作為國家機構的重要組成部分，體現了國家的意志，並代表國家行使旅遊行政權力，保證國家憲法和旅遊法律法規的全部、正確、有效的實施，是履行國家政治職能的重要主體。因而，旅遊行政組織具有鮮明的政治性。

（二）社會性

任何一個國家制度的行政管理組織，都承擔著管理社會公共事務、向社會提供公共服務產品的職責。它產生於社會，高於社會，又服務於社會。旅遊行政組織的社會性，是由旅遊行政組織的特殊的社會職能所決定的。旅遊行政組織是專門管理社會公共旅遊事務和為社會提供旅遊服務的組織，是為國家和全體公民辦事的機構，它要為一定社會公眾的利益提供條件和保障。例如，各地直屬於當地旅遊局的旅遊諮詢機構，為外來旅遊者提供關於吃、住、行、遊、購、娛的旅遊六大要素的資訊諮詢服務；近幾年興辦的旅遊投訴中心，主要解決旅遊者的投訴事件。旅遊行政組織作為上層建築的一個實體，要適應和服務於經濟基礎。旅遊業作為中國的一項新興產業，隨著其快速的發展進步，旅遊行政組織干預管理和服務於社會事務的程度和範圍會不斷增強。因此，旅遊行政組織必須盡力獲得社會公眾的認可，被社會大多數人所接受和支持，才能充分發揮自己的社會服務職能。

（三）權威性

旅遊行政組織的建立和撤銷，必須以國家的憲法和法律為基礎，並嚴格遵照憲法和法律的有關條款推行社會管理活動，行使國家權力、並承擔相應的法律責任，因而具有權威性，它的一切合法活動受到政府的保護。權威，在維持和支配旅遊組織中造成了至關重要的作用。旅遊行政組織的權威性，主要表現為依法制定的旅遊行政措施、辦法，旅遊行政法規，旅遊管理條例，旅遊行政決定和命令等，對與旅遊事務相關的各社會行為主體具有普遍約束力，適用者必須將其作為合法的規定加以接受。違規者，要承擔相應的法律責任，由旅遊行政機關對之進行處罰。旅遊行政組織將採取強制措施，以保證具有強制力的旅遊行政行為的實現。1996 年 10 月 15 日，中國國務院發布施行中國旅遊行業第一部正式的國家行政法規——《旅行社管理條例》，為加強旅行社行業和整個旅遊市場的行業管理，奠定了法律基礎，創造了有利條件，同時也強化了旅遊行政組織的權威性。

（四）系統性

旅遊行政組織是為了實現統一的旅遊行政目的，由不同層次、不同旅遊業務部門所組成並依法建立起來的具有嚴密體系的有機整體。與其他社會組織相比，旅遊行政組織更富於系統性。旅遊行業具有一定的特殊性，不能單獨存在，獨立運轉，它是由吃、住、行、遊、購、娛六大要素組成的一條產業鏈，包括飯店、賓館、旅行社、康體娛樂、商貿、醫療、資訊服務、交通、通訊等等，缺一不可。尤其是「大旅遊、大產業、大聯合」觀念的深入人心，更加凸顯了旅遊行政組織的系統性。因此，旅遊行政組織應該根據管理對象、管理內容的要求，按照不同層次、不同業務部門、不同區域、不同管理功能和不同的運行程序進行橫向、縱向劃分，並設立相應的旅遊組織機構，配備相應的旅遊工作人員，形成一個縱橫交織、首尾相接、上下貫通、左右互聯的具有隸屬和制約關係的權責分配體系。體系內部之間按照一定的規則相互依存、相互作用、各司其職、各負其責、各得其所，充分發揮各自的系統作用，形成整體效應，推動國家旅遊行政組織機構的正常運轉。

（五）生態性

生態理論是以系統理論為基礎的。最先運用生態理論來研究政府行政現象的學者是美國哈佛大學的教授高斯，他認為政府組織與行政行為必須考慮到生態環境的影響。繼高斯之後，美國著名行政學教授雷格斯又對生態行政理論做了進一步研究，把公共行政組織看作是受經濟、文化環境影響的生態系統，其中社會經濟機制和生產力水平是影響公共行政最主要的生態因素。因此，生態性在這裡表現為組織作為一個生態系統受到外部經濟、文化環境影響的動態變化。事實上，旅遊行政較之一般的公共行政，與經濟體制、社會機制、社會溝通網絡、政治制度、政治信念、文化背景、意識形態等外部環境存在著更為明顯的制約關係，生態性特徵尤為突出。例如，社會結構諸如家庭、宗教派別、政黨、商業團體或社會各階層等都會對旅遊行政產生各種各樣的影響。社會溝通網絡、政治制度、認同意識、文化積澱、歷史背景等也都是影響旅遊行政的重要的生態因素。只有與生態環境相適應的旅遊行政組織，和那些根據這些生態環境的變化適時地作出調整的旅遊行政組織，才有可能健康持續的發展。

（六）專業性

旅遊行政組織是一種特殊的行政組織，是專門管理社會公共旅遊事務和為社會提供旅遊服務的組織。因而，其行政職能以及行政人員等均具有明顯的專業性特徵。旅遊行政人員的選拔任用，必須具備相應的專業知識與技能背景。隨著旅遊業的不斷發展，旅遊行政組織對於旅遊專業技能的要求也將日益突出。

三、旅遊行政組織的構成要素

旅遊行政組織，是一個複雜的、完整的有機系統。這個系統，是由相互作用的若干要素構成的。只有將這些要素進行優化組合，旅遊行政組織才能發揮應有的功能與作用。旅遊行政組織的構成要素主要涉及以下幾個方面。

（一）目標要素

組織目標，是旅遊行政組織根據其基本職能和工作任務確定在未來一定時期內所要達到的目的和結果。一個明確的組織目標，是旅遊行政組織存在

的基礎和靈魂，是旅遊行政組織行使國家權力、管理旅遊事務的依據和方向，也是旅遊行政組織凝聚力的重要保證。旅遊行政組織只有確立明確清晰的組織目標，才能衡量和考核旅遊行政組織的機構設置是否合理，管理運行是否高效。因此，建立系統的、完整的目標網絡極為重要。旅遊行政組織目標的確立，應該以一個國家和地區旅遊業的發展目標為導向，明確組織的工作任務、目的、要達到的指標、數量、質量標準和時限等內容。旅遊行政組織的目標通常分為總目標、分目標和具體工作目標三大類。總目標是關於旅遊行政組織根本性、綱領性問題的原則規定，也是制訂分目標和具體工作目標的依據。分目標和具體工作目標是總目標的分解和細化。這種自上而下的目標統一和分解就形成了一個完整、嚴密的組織目標組合體系，規定了各級旅遊行政組織和每個成員在各個時間、空間內所要完成的工作和所要取得的最後成果。

（二）制度要素

旅遊行政組織的制度要素，主要包括旅遊組織結構和旅遊組織程序兩個部分。

1. 旅遊組織機構

旅遊行政組織要有效地發揮其職能，必須要有健全的旅遊組織結構作保障。旅遊組織結構的內容，包括旅遊機構設置、管理職位配置和旅遊職權劃分等。

（1）旅遊機構設置。機構，是旅遊行政組織的實體單位，也是其行使國家權力對旅遊業進行各項管理活動的載體。因此，組織機構如何設置，是旅遊行政組織中最為敏感的核心問題，它直接關係到旅遊行政管理的效率，關係到管理方法、職能的實施和目標的實現。旅遊行政機構設置的具體內容，包括機構的總量、性質、名稱、級別、規格、規模、布局、職位、序列、層級等諸多方面。只有科學、合理的組織機構設置，並由此形成人員、經費、物資、設備、資訊等要素的有序組合和形成相對穩定的綜合性系統，才能達到旅遊行政組織的精簡、高效、統一。

（2）管理職位配置。管理職位，是組織結構的基本元素，是組織體制的連結點和支撐點，與職權、職責相聯繫，從一定意義上說，職權與職責只是職位的特有屬性。旅遊行政職位是指旅遊行政組織中由人員、目標、任務、權責四者集合而成的工作崗位。職位配置就是組織內部根據工作目標的需要合理地確定職位、職數、職級、職責等設置，並將具有一定能力、能夠承擔相應責任的個體成員充任到相應的工作崗位。管理職位配備是旅遊行政組織構成的基本要素，由不同的職位排列組合而成的工作單位、工作部門和工作層級組合成了一個國家和地區旅遊行政組織的整體框架。合理的管理職位配備可以使旅遊行政組織目標一致、資訊暢通、機構精幹、工作有序，激發旅遊行政人員的士氣，以最小的投入獲得旅遊行政管理最大的綜合效益。

（3）旅遊職權劃分。旅遊職權劃分，是指旅遊行政組織內部的各部門、工作職位、組織成員和組織整體之間，在任務、權力、責任等方面的一系列從屬和並列關係的安排，是形成旅遊行政組織縱向管理層次和橫向職能業務部門體系的基礎，是組織分工運作、工作規章制度和組織紀律、法規的具體體現。所以，旅遊行政組織中必須合理劃分各部門、各成員之間的權力和職責範圍，明確規定它們相互之間的平衡關係，探求組織中的集權與分權的適度點，才能避免互相扯皮、推諉，提高工作效能，保持組織穩定，使組織成為一個分工協作、協調一致的工作系統。

2. 旅遊組織程序

一般行政組織程序，是指行政組織在活動過程中，行政人員必須共同遵守的規章、程序或準則，否則龐大的行政組織就無法採取協調統一的有效行動，從而使行政組織失去其合法性、權威性。旅遊行政組織程序，是指旅遊行政組織透過對各種資源和管理進行計劃、組織、協調、監控、回饋等環節，形成快速、暢通、簡便的流通渠道和辦事程序。要建立旅遊行政組織最優化的運作程序體系，必須儘量減少中間環節，簡化工作手續，克服官僚主義，提高工作效率，使旅遊行政管理活動中的人流、物流、資訊流暢通。

（三）人員要素

　　旅遊行政人員，是旅遊行政組織的主體，是旅遊行政組織的活的靈魂，在旅遊行政組織中占有十分重要的地位。行政人員的基本素質、知識結構和工作能力，以及合理的行政人員結構是旅遊行政組織的關鍵要素和有效運作的前提條件之一。因此，要提高旅遊行政管理的質量和水平，促進旅遊行政組織的良性發展，推動旅遊產業的不斷壯大，實現 21 世紀旅遊業的宏偉發展目標，積極地培養、有效地選拔、合理地任用高素質的旅遊行政管理人員，充分調動他們的積極性，發揮其潛能是至關重要的一環。

（四）物質要素

　　物質要素，包括維持旅遊行政組織存在和運轉的經費、場所和裝備等。它們是旅遊行政組織為實現組織目標而開展組織活動，所必不可少的物質手段。

（五）觀念要素

　　觀念要素，主要包括旅遊行政人員的組織觀念和價值觀念等，通常表現在旅遊行政管理人員的理想、信念、工作理念、責任心、歸屬感、服務意識、團隊精神、合作態度、對組織的忠誠度、個人利益與組織目標的融合等方面。觀念要素體現了旅遊行政人員對組織的認同感、責任意識和價值取向，關係到旅遊行政組織成員的工作狀態和進取精神，關係到旅遊行政組織的長期穩定和有序發展，在旅遊行政組織管理中起著潛移默化、舉足輕重的作用，是不容忽視的無形要素。

　　以上各種要素的有機結合，是旅遊行政組織良性運行的基本前提。每個要素的不斷優化和各要素之間的不斷協調，促使旅遊行政組織進一步科學化，不斷產生最佳整體效能。

▌第二節 旅遊行政組織結構

一、旅遊行政組織結構的含義

　　旅遊行政組織結構，是指旅遊行政組織各組成要素之間的相互聯繫方式或互動關係模式，或者說是構成旅遊行政組織各要素之間的排列組合方式。

具體地說，就是旅遊行政組織各部門、各層級、各成員之間為了實現旅遊行政管理活動的目標，經過適當的組合，結成的一定形式的責權分工關係。組織結構不同，組織發揮的作用和效能就不同。科學合理的旅遊行政組織模式，可以提高組織的工作效率，調動組織成員的工作積極性，保持組織內外部良好的資訊溝通關係，是旅遊行政組織內部的各個構成要素包括人力、物力、財力等有一個最佳的使用效率的有力保證，有利於旅遊行政組織目標的順利實現。研究旅遊行政組織結構的目的，在於謀求最優的組織結構，充分發揮優化的組織結構的功能，使旅遊行政資源得到有效合理的配置，以最小的投入求得最大的綜合效益。

二、旅遊行政組織結構的類型

旅遊行政組織的基本結構有兩種—— 縱向組織結構和橫向組織結構。縱向結構分為很多層級，橫向結構每一層級又分為很多職能部門，它們構成旅遊行政組織的基本框架，並為國家憲法、組織法和編制管理法所認可。隨著旅遊行政組織的不斷發展，在兩大基本結構的基礎上又形成了縱向結構和橫向結構相結合的層級職能制度。

（一）旅遊行政組織的縱向結構

縱向結構，又稱為層次結構或組織的層級化，是旅遊行政組織的基本結構之一。它是指旅遊行政組織的縱向分工，是旅遊行政組織內部各層級之間的領導與被領導、命令與服從的縱向等級模式。旅遊行政組織縱向分為若干層次，每個層次所管業務性質相同，上下層級之間是隸屬關係，下級對上級負責，各層級管轄範圍隨層級往下而相對縮小，各種層次之間構成垂直的領導與被領導關係。

旅遊行政組織的縱向結構具體表現為宏觀和微觀兩個方面。

1. 宏觀縱向結構

宏觀縱向結構，是指不同層級的旅遊行政組織之間在管理職能、管理範圍和管理內容方面的分工和上下級之間管理與被管理的地位關係。簡言之，就是以組織層級為基礎的垂直分工關係，也可以說是不同層次的旅遊行政機

關上下級的主從關係，如中國國家旅遊局與地方旅遊局的主從關係。國家為了對旅遊業進行有效的管理，將全國或地區按照一定的原則劃成許多小塊，分由不同層級的旅遊行政組織進行管理。中國整體的旅遊行政組織的結構是一個金字塔形的垂直分工結構，為四層級旅遊行政組織結構，即中國國家旅遊局、省級旅遊局、地市級旅遊局、縣級旅遊局。由於各地區旅遊業發展的情況不盡相同，有些縣級旅遊局之下也設有鄉鎮旅遊局，形成五級旅遊局結構。層級越高，管理的範圍和地域越廣，但組織的數量越少；層級越低，管理的範圍和地域越窄，但組織的數量越多。不同層級的旅遊局管理職能大致相同，只是管理範圍大小不同，每一個低層級的旅遊局都在高一級旅遊局管理的地域範圍內，構成地域管理垂直分工的領導與被領導關係。

2. 微觀縱向結構

微觀縱向結構，是指旅遊行政組織內部各部門的層級分工和上下級關係。每個層級的旅遊行政組織，都要承擔管理本地區旅遊業的任務。為了完成任務，實現目標，旅遊行政組織必須將任務和目標從上至下進行層級分解，直至落實到每個職位。這樣，組織內部必須設立不同層級的子部門，子部門內部分為不同的工作單位，工作單位內再分為每個職位。下一層級總是歸於上一層級的管轄範圍內，形成領導與被領導的上下級關係，呈現出金字塔形的垂直分工結構。其形態與宏觀縱向結構基本相同，所不同的是每一層級代表的是不同層次的旅遊行政組織內部的部門等級。如，中國國家旅遊局局下設司、處等層級；省旅遊局局下設處、科等二至三個層級。

如前所述，縱向垂直分工結構的旅遊行政組織，其管理範圍大小不同，層級高低就有所不同，由此決定的各層級之間的權責分配也不同。高層級的旅遊行政組織為決策層，其職責是著眼於旅遊管理管理的整體和全局，確立中長期目標局下，制定旅遊業發展規劃、大政方針、政策和法規，把握旅遊發展的方向，注重旅遊業的綜合效益。中層級的旅遊行政組織，為指揮督導層，負責執行高層組織的規劃、方針、政策，並結合本地區旅遊業發展實際制定工作目標、計劃和具體方針政策，協調、指揮下一級組織的管理活動，督導他們完成上層級的決策目標。低層級的旅遊行政組織，為技術操作層，

主要是執行上一級組織的計劃和指令，承擔技術操作性的責任，而無須負責目標、計劃、協調等工作。這一層級的中心任務是用一定的可操作的技術和方法圓滿完成任務。

整體而言，縱向結構的旅遊行政組織有利於集中權事，統一指揮，實現決策指揮一元化，促進各級旅遊局的積極性和創造性，發揮旅遊行政組織的整體效能。但單純的層級化容易形成條塊分割、自我封閉和地方主義，不利於中央對地方的宏觀控制，而且會導致在層級內部各級旅遊行政首長管轄過多，事繁責重，難於處處精通，事事勝任，所以旅遊行政組織在縱向垂直分工構成層級的基礎上，還必須同時進行科學的橫向分工，採取橫向結構。

（二）旅遊行政組織的橫向結構

旅遊行政組織的另一種結構——橫向結構，又稱為旅遊行政組織的部門化或職能化。它是指旅遊行政組織的橫向分工，是旅遊行政組織內同級旅遊行政機構之間或機構內部各同級旅遊職能部門之間平衡分工、相互合作與協調的關係模式。具體而言，即處在各個層級上的旅遊行政組織按照專業和職能的不同，設置若干平行部門，分門別類地管理好本領域內的各項事務，以適應現代旅遊管理中的專業化和技術化需要。例如，中國國家旅遊局和各省級旅遊局中都設有規劃統計部門、政策法規部門、市場開發部門、行業管理部門等不同的業務部門。旅遊行政機構和職能部門的設置合理與否，直接關係到旅遊行政機關工作效率的高低。

目前，中國旅遊行政組織的平行橫向劃分通常有以下幾種。

1. 按照旅遊管理職能設置部門

部門職能化，是目前應用最廣泛的一種劃分行政組織的方法。旅遊行政組織部門職能化，即按照旅遊行政管理職能的界限劃分旅遊行政組織的部門。目前，中國中國國家旅遊局設以下六個職能部門：辦公室、政策法規司（處、科）、旅遊促進與國際聯絡司（處、科）、規劃發展與財務司（處、科）、質量規範與管理司（處、科）、人事勞動教育司（處、科）。

在具體的操作過程中，可以把性質相同或相近的一至兩項旅遊業務工作歸口於同一旅遊行政部門，使權事歸一，便於集中使用專門資源，進行內外協調，防止政出多門。例如，中國國家旅遊局將人事、勞資、培訓和幹部任免幾種相同或相近的職能，統一由人事勞動教育司管理。它的優點是能較好體現專業化分工的組織原則，有利於旅遊行政組織內部的協調統一，缺點在於實踐中有時會出現各旅遊職能部門之間由於利害關係不同而發生衝突。

2. 按照旅遊管理過程設置部門

旅遊管理的過程，包括資訊、諮詢、決策、執行、協調、監督和回饋等環節，形成了旅遊管理活動的運作程序。根據這些程序，旅遊局內一般都可設置資訊統計部門、政策研究部門、紀檢監察部門、綜合協調部門等。這樣的部門設置優點在於，使旅遊管理活動從開始到結束的各個階段形成一條龍流程，避免職責不清和前後脫節。按工作過程設置部門的組織結構，適用於相對獨立、層級較高、規模較大、人員較多的旅遊行政組織。

3. 按照旅遊管理對象設置部門

旅遊局本身就是按管理對象設置的政府機構，管理的對象是旅遊業，而不是其他經濟行業。旅遊局內部的各個部門也可以按照管理的對象設置，如飯店管理部門、旅行社管理部門、旅遊交通管理部門、旅遊購物管理部門、旅遊娛樂管理部門、旅遊服務質量監控部門等。這樣的組織結構使工作分工更加細化和專業化，但有時容易導致部門林立，機構設置重複交叉，職責不清，互相扯皮和本位主義。

4. 按照旅遊管理區域設置部門

按照旅遊管理區域設置部門，即按照管轄區域的界限劃分旅遊行政組織，如中國省、市、縣、區各級旅遊局就是以這種方法建立起來的旅遊行政組織。這種劃分方法有利於某一區域內部事務的協調統一，職權下放，也可提高各地區旅遊行政人員的主動性和積極性，有利於旅遊人才的培養；但不利之處在於重複性旅遊機構增多，容易產生地方保護主義和區域部門權力膨脹、條塊分割等弊端。

　　旅遊行政組織橫向分工結構，可以充分發揮職能部門和專業機構的作用，適應日益細化的社會分工和複雜的行業管理技術，上下級之間形成縱向的工作業務指導關係。而且旅遊行政組織透過橫向分工，平行地劃分出若干部門，每個部門雖業務內容不同，但範圍大體相同，各部門均以旅遊行政組織的整體目標為自己的工作對象，這樣的好處在於使旅遊行政首長不致獨任其勞，有利於工作人員合理分工，相互配合，提高工作效率。值得注意的是，要切實防止出現旅遊部門之間條塊分割、政出多門、多頭管理的傾向。

　　一般來說，各旅遊職能部門雖然在其特定的專業崗位工作，為實現旅遊行政組織的總目標作出部分貢獻，但他們不能脫離整個旅遊行政組織而獨立存在。所以，旅遊行政組織體系一般把縱向結構和橫向結構相結合，協調一致，以實現整體旅遊行政目標。

　　（三）旅遊行政組織縱向、橫向結構的統一──層級職能制

　　如上所述，旅遊行政組織的基本結構有縱向結構和橫向結構。縱向結構形成組織的層級制，橫向結構形成組織的職能性，兩種組織結構都有其優缺點，並且不能單獨存在，而是互相依賴、互相補充、互相制約。將旅遊行政領導者的統一指揮同職能專業部門兩者有機結合，吸收直線式和職能式結構的優點，揚棄其缺點，形成縱向統一指揮、橫向分工協作、縱橫交錯的網絡型體系，即層級職能結構，也稱直線職能式組織結構。這種新的組織結構形態是縱向結構和橫向結構這兩種基本結構的發展，適合現代旅遊行政管理對旅遊行政組織結構的要求。目前，國際上一些旅遊發達國家的旅遊主管部門廣泛採用這種組織結構。

　　層級職能結構以層級為基礎，在每一層級，又設若干職能部門。這些職能部門，又由分管各種業務的若干單位組成。從縱向看，中國旅遊行政組織劃分為中國國家旅遊局──省、自治區、直轄市旅遊局──自治州、市旅遊局──自治縣、縣旅遊局四個層次（鄉、民族鄉、鎮目前還沒有設置機構），每一層次內又再作進一步的層次劃分。同時，每級旅遊行政機構內部按業務性質平行劃分為若干旅遊職能部門，每個旅遊部門所管業務內容不同，但管轄範圍大體相同，地位平等。它們主要對同級旅遊行政機構和領導負責，同

時也接受對口的上級旅遊職能部門的領導。層級職能結構的特點是,首先,縱向從屬,每個上級旅遊機構對下級來說是決策系統,每個下級旅遊機構對上級來說都是執行系統;橫向並列,分兵把守,互相協調補充,分別對上負責,共同達到一個整體旅遊行政目標。其次,在整個旅遊行政組織中,越往上,機構和人員越少;越往下,機構和人員越多,構成從中央到地方,縱橫有序的旅遊行政機構體系,整個旅遊行政組織構成一個底大上小的「金字塔」。

如何優化層級職能結構,關鍵在於處理好縱向的旅遊行政層次與橫向的旅遊行政幅度兩個因素。旅遊行政層次,指的是旅遊行政組織中的層級數目。按層級組建的旅遊行政組織,被劃分為若干層次,形成一個等級分明的金字塔結構,處在塔尖的旅遊行政高層透過一個等級垂直鏈控制著整個旅遊行政組織體系。旅遊行政幅度,指的是一個層次的行政機構或一位行政領導所能直接、有效控制的下級機構或人員的數目。

旅遊行政組織的縱向分工結構形成管理的層次,從最上層到最下層之間的距離越近,說明層次越少,易於資訊溝通、回饋、正確決策、準確執行。因此,就提高旅遊行政組織的運作效率而言,旅遊行政組織應本著精簡、高效的原則,以取得最佳的旅遊行政效能為尺度,合理設置旅遊行政層次,儘量減少旅遊行政層次的數目。旅遊層次過多,既造成人力、物力、財力等的浪費,又影響整個旅遊行政管理的運營,從而降低旅遊行政效率,易產生官僚主義弊端。旅遊行政組織的橫向分工結構形成管理的幅度,表現為各級旅遊行政組織所轄的下級單位或職能部門的數目。數目越多,幅度越寬;數目越少,幅度越窄。由於旅遊行政組織的人員、時間、資訊量是有限的,所以應合理控制旅遊行政幅度,既要防止旅遊行政幅度過大,造成旅遊行政管理浮於表面,難以深入瞭解具體問題,降低行政管理效率,又要避免旅遊行政幅度過小,以至旅遊行政高層對下屬控制過嚴,直接影響到下屬的工作積極性。

一般來說,在同一個旅遊行政組織中,旅遊行政層次直接關係到旅遊行政幅度,二者成反比例變化關係,即旅遊行政層次越多,旅遊行政幅度就越小;反之,旅遊行政層次越少,旅遊行政幅度就越大。行政層次多、行政幅

度小的組織，稱為尖三角結構或尖銳式結構的旅遊行政組織；行政層次少、行政幅度大的組織，稱為扁三角結構或扁平式結構的旅遊行政組織。尖三角結構，是一種集權式結構，有利於強有力的旅遊行政控制，但不利於發揮下級的主動性和積極性。扁三角結構是一種分權式結構，有利於發揮下屬的主動性和創造性，但可能導致軟弱的旅遊行政行為。因此，在設置旅遊行政組織結構時，根據行政層次和行政幅度相互關係的變化規律，當管理幅度能夠加大時，就可以減少行政層次，精簡行政組織機構，使領導者接近基層，有利於資訊的溝通，即時處理問題，提高行政效率。但當管理幅度過大，上級機關及領導者超負荷運行時，就會影響行政工作的有效性，則必須適當增加行政層次，縮小行政幅度，才能使旅遊行政管理活動正常運行。在實際旅遊行政活動中，一個旅遊行政組織的結構往往不是純粹尖三角或扁三角的結構，而是綜合型的結構，即旅遊組織中某些層次的機構管理幅度大，某些層次的機構管理幅度小。在設置旅遊行政組織結構過程中，究竟是採用行政幅度大、行政層次少的組織結構，還是採用行政幅度小、行政層次多的組織結構，可以說沒有一個統一科學的標準。這恰恰體現了旅遊行政管理者的管理藝術和管理經驗，其關鍵在於必須滿足一個國家和地區旅遊業發展和旅遊行政管理的客觀需要，依據各種行政管理因素的變量關係來探求兩者之間的最佳適度點。

　　層級職能制的組織結構是縱向和橫向組織結構的綜合和發展，在實踐中被中外廣泛採用，但它並不是盡善盡美的。首先，從目前中國旅遊行政組織結構來看，各級旅遊行政機構的中間管理層次繁多，旅遊行政組織內部「官」多「兵」少，上級對各職能部門的直接指揮和命令的權力較小；其次，橫向部門分工不是很合理，一方面旅遊行政機構重疊，另一方面旅遊監督部門、諮詢及資訊回饋部門又相對薄弱，而且組織內部的橫向關係薄弱，導致處理問題時指令不一，繁文縟節程序過多，工作效率低下。這些，都有待於改革中進一步解決。

　　（四）旅遊行政組織的其他結構形態

　　除上述幾種普遍採用的組織結構形態以外,大陸國內外還有一些新型的、較為特殊的旅遊行政組織結構的模式,它們分別體現了不同國家和地區旅遊行政管理的不同思路和不同管理方法。

　　1. 幕僚諮詢式組織結構

　　幕僚諮詢式組織結構的主要特點是,決策權和管理權都集中在旅遊行政組織的主要負責人身上。組織內部可以不設副職,但設幕僚諮詢機構。幕僚諮詢機構要造成思想庫和智囊團的作用,為旅遊行政管理中的各項重大決策提供建議和方案。主要負責人可以獨立快速決策問題而無須層層開會討論研究,但決策前要慎重考慮幕僚諮詢機構的意見和建議,集中幕僚機關人員的智慧和才能以便提高決策的水平。這種組織結構類型適用於工作人員少、部門綜合性強、工作任務複雜的旅遊行政組織,也符合現代旅遊發展對行政組織的要求。目前,許多國家的旅遊領導機構內部都設立了幕僚諮詢機構,與職能機構一起形成決策和實施的混合體。

　　2. 直線集權式組織結構

　　直線集權式組織結構的特點是管理幅度小,管理層次多,便於集權,權力主要集中上移至最高層級的旅遊行政組織,並形成自上而下的權力鏈條關係。沿著權力鏈條,上級旅遊局統管下一級旅遊局,逐級管理,控制嚴格,紀律嚴明,政令統一,指揮迅速。

　　3. 分權扁平式組織結構

　　分權扁平式組織結構的特點是管理幅度大,管理層級少。上級適度分權,各層次領導在責權範圍內可以獨立處理問題,上級只處理重大問題,溝通渠道快速而暢通,便於發揮各層級人員的工作積極性和主動性。

　　4. 多向溝通式組織結構

　　多向溝通式組織結構的特點是組織內部在行政隸屬上下級之間、平行部門之間、下級職能和業務部門與非上級主管部門之間均有工作協作關係和交換資訊的渠道,便於互相支持,互相協作,統領全局,提高旅遊行政組織的整體效率。這種組織結構模式適用於綜合協調性強、業務職能較弱的旅遊局。

第三節 旅遊行政組織的設立原則

一、旅遊行政組織設立原則的含義

旅遊行政組織的設立原則是指，在建立和調整改進某一組織機構時所要遵循的一般準則或指導規範。不同的環境、不同的國家、不同的時代，行政管理組織設立的原則都會有所不同，它能夠反映出組織建立和運作的一般規律和鮮明的特點。

旅遊行政組織，是中國新時期設立的專業化、職能化的行政管理組織。它是國家政治、經濟、科技、文化迅速發展的產物。在旅遊經濟落後或旅遊業未開發的國家和地區，通常不需要建立旅遊行政組織。所以，旅遊行政組織的設立應該堅持什麼原則，組織內部運行機制需要遵循哪些規範，是旅遊行政組織能否實現科學化、現代化、高效化的關鍵。根據不同國家不同地區的經驗和模式，旅遊行政組織的建立原則起碼要滿足三個條件：一是要適應本國本地區的政治、經濟、文化的實際情況，即國情或地情。二是要遵循旅遊發展的一般規律。三是要符合旅遊行政組織內部運行的規範和基本要求。

二、旅遊行政組織設立的基本原則

（一）職能目標原則

旅遊行政組織必須履行政府對旅遊業管理的基本職能，具有明確的職能目標。根據機構和職能一致的原理，職能目標總是要對應特定的組織機構，決定著組織的規模、結構、運作方式、管理方法和職能人員。有合理的職能目標才能設置出合理的旅遊行政組織，職能目標是旅遊行政組織設立的依據。中國從 1990 年代開始由計劃經濟體制向市場經濟體制過渡，政府的職能隨之開始改變，旅遊行政組織的職能也逐漸從傳統型轉向現代型。這種轉變必然給旅遊行政組織的設置模式帶來諸多有利的影響，如組織規模從膨脹逐漸到縮小；組織結構從繁雜重疊到精簡高效；組織中職位設置從因人設位、因位生事到因事設位、因位擇人；組織的責權從集中到分散、從上收到下放；組織機構中撤並傳統部門，增加資訊、服務、諮詢、教育等部門；組織的運

作方式從注重規範和過程到注重目標和結果；現代化辦公技術引入行政管理機關，辦公效率大幅度提高，對組織成員的素質、能力和專業方面提出了更高的要求等。總而言之，合理確定職能目標，有效分解職能目標，適應職能目標的轉變，是旅遊行政組織設置的基本。

（二）依法設立原則

旅遊行政組織的設立必須要有法律依據，依照國家法定的程序和規範進行組織的新建、調整、合併、分立和撤銷等工作，否則，旅遊行政組織就失去了合法性。以中國為例，旅遊行政組織的設立所依據的法律有：《中華人民共和國憲法》《中華人民共和國中國國務院組織法》和《中華人民共和國地方各級人民代表大會和地方各級人民政府組織法》。此外，中央還有一些有關機構改革、體制改革的具體政策和規定。中國從國家到地方的旅遊行政機構屬於各級政府的組成部分，其新建、調整、合併、分立和撤銷均依照上述法律法規，同時考慮到全國和各地區不同時期旅遊業發展的實際需要和政府機構改革的原則。

（三）完整統一原則

完整統一原則，就是指一個國家和地區的各級旅遊行政組織是一個完整的統一體。每一級組織都是這個有機整體的組成部分，各自發揮不同的功能和作用，並且互為條件、互相配合，以保持組織正常的運轉。因此，在設置國家各級旅遊行政組織時，必須從系統的角度考慮問題，使各級各部門行政組織機構組成上下貫通、左右協調的有機統一的優化整體，步調一致地去實現整體目標。貫徹完整統一原則，要處理好兩方面關係，從縱向看，要處理好集中領導和分級管理的關係；從橫向看，要處理好統一領導與分工負責的關係。

具體而言，中國旅遊行政組織建立的完整統一原則主要包含三方面的內容。

1.指揮命令完整統一

旅遊行政組織中的命令、指揮關係，要儘量集中與單一。一個下級組織或成員只應聽命於一個上級組織或領導。反過來，一個上級組織或領導也只應指揮和命令它的下一層級的組織和人員。除非特殊情況，一般不要越級下達命令，越級直接指揮，以避免雙重領導或多重領導。目前，中國的地方各級旅遊行政組織仍然實行雙重領導體制，一方面受同級政府的領導，另一方面還受上一級旅遊行政組織的領導和業務指導。此外，地方各級旅遊行政組織還要接受同級黨組織的政治領導和組織領導。因而，堅持指揮命令統一的原則在中國有著特別重要的意義，它有助於理順各種領導、指導、協作關係，改變黨政不分、政出多門、多頭指揮的情況，並有助於在理論上和實踐上堅持與完善行政首長負責制，從而形成完整統一的領導機制。

2. 組織機構完整統一

從中央到地方的各級旅遊行政組織的領導體制、主要職能部門、機構名稱、級別與職能配備，應該基本統一。這有助於國家旅遊業發展的規劃、目標、命令、政策的統一和實施。1990 年代以前，中國的旅遊行政組織在這一方面沒有統一規範，透過幾次政府機構改革，特別是 2000 年以來在各省、自治區、直轄市的政府機構改革以後，旅遊行政組織的機構逐步統一起來。值得一提的是，由於各地區旅遊業發展很不平衡，形成了不同層次的開放格局，旅遊行政組織機構設置的完整統一應具有相對的意義，不能搞一刀切和片面追求上下對口、左右對等。一切從實際出發，應是機構設置完整統一原則的基本前提。

3. 職責權力完整統一

職責權力完整統一原則的要義，是建立行政權力與行政責任之間的對應關係，並用科學、嚴格的規章制度加以確認和規定。旅遊行政組織是各法定職位的集合，職位作為因工作需要而設置的工作崗位應是職責與職權的統一體。旅遊行政組織中各級行政人員應當既承擔完成本職任務的責任，又享有開展工作所需要的一定的權力，職責和權力要統一。堅持職權與職責的統一，就是要反對權大責小、有權無責和權小責大、有責無權的現象；防止法定職權與實際職權的不一致；杜絕互踢皮球、濫用權力、諉過攬功、不負責任的

官僚主義。目前，許多旅遊行政組織中推行的「機關崗位責任制」和公務員的「職位分類制度」就是貫徹責權統一原則的具體體現。保證責權一致原則的實施，需要健全法制，嚴格貫徹獎懲制度，做到責任清楚，賞罰分明。必須建立嚴格的監督、考核、獎罰、升降等制度。考核、監督要定時、有效，獎罰、升降要合理、客觀、公平、公正，把職責和貢獻同個人職務升降和收益聯繫起來。

指揮命令完整統一、組織機構完整統一，與職責權力完整統一，三者有機結合可以在整體上保障中國旅遊行政組織的建立與運轉的完整同一性。但在實際操作過程中，上下左右之間仍不免要發生種種矛盾和衝突，這就要求圍繞組織目標進行多種形式的協調和溝通，包括建立某些必要的、正式的或分散的協調機構，從而消除隔閡與矛盾，消除不必要的內耗，達到相互瞭解與配合。協調和溝通是旅遊行政組織的潤滑劑，只有協調統一，才能避免摩擦，行動一致。

（四）精簡高效原則

遵循旅遊行政管理的客觀規律，科學地設置旅遊行政機構和合理地設定旅遊從業人員編制，是保證旅遊行政組織正常運轉的基本準則。中國憲法規定：「一切國家機關實行精簡的原則。」按照精簡原則設置機構，是社會主義公有制的客觀要求，是市場經濟發展的客觀要求，是保證旅遊行政機構正常、高效運轉的基本前提。

旅遊行政組織的支持和保障條件之一，是行政財力。一定規模的行政組織和公務員隊伍，是以一定數量的社會資源和行政財力為基礎的。雖然中國經濟有較大發展，國民收入大幅度增加，可提供的行政財力也相應增加，但是現實的行政支出增長比例卻遠遠高於增加值。此外，旅遊業發展中還面臨著資金短缺等種種困難和問題。因此，一定要克服由於機構龐大、人員超編而造成的運轉不靈、效率不高，一定要精簡機構規模，壓縮人員編制，減少旅遊行政開支，控制旅遊行政成本，建立「廉價政府」。只有精簡，才能高效。

精簡旅遊行政機構的具體要求是，實行目標分類，精簡領導團隊，簡化層次，加強綜合性協調性機構的設置，定員定編。旅遊行政組織機構的設置

要圍繞組織目標，做到數量與質量和效率的統一；要按照最低數量原則設置部門和職位，科學地分解職能，合理地精簡旅遊行政機構，不設重複無用的機構，把機構控制在最小規模；人員編制要貫徹低職位數的原則，少設副職，不設閒職，杜絕冗員，做到每個職位都有定事定責；健全機構編制法制，控制總量，調整結構，合理配置，嚴格審批，用嚴格的法律手段限制機構膨脹，用嚴格的經濟手段限制行政經費的開支。

只有按照精簡高效原則，遵循精簡高效的具體要求，根據工作的需要和政務的輕重，講求旅遊行政成本和旅遊管理效率，科學設置旅遊行政機構，才能從根本上革除過去機構臃腫、部門林立、人浮於事、效率低下的狀況，建成科學化、效率化的旅遊行政組織機構體系。

（六）彈性原則

彈性原則主要是指設置旅遊行政組織過程中，在組織結構上能夠保證旅遊行政組織具有彈性特徵，即能夠根據旅遊管理的對象和外部環境的變化要求，相對靈活地調整旅遊行政組織關係，妥善地處理各類旅遊行政事務。旅遊行政組織的彈性原則，是由現實旅遊行政組織所面對的管理對象和社會環境的屬性決定的。建立社會主義市場經濟體制，是一場深刻的社會變革，這場變革也包括旅遊行政組織與旅遊管理本身的變革。而且旅遊業作為一門新興產業，其快速發展導致各類事務紛繁交錯，各地各部門差異很大，新情況、新問題快速湧現又轉瞬即逝。在這種複雜多變的旅遊行政事務面前，旅遊行政組織必須以變應變，在旅遊行政組織結構上具有動態性和彈性等特點。

要堅持彈性原則，首先，必須將旅遊行政組織的縱向組織結構和橫向組織結構有機結合起來，形成新的機構關係與運作模式——層級職能式結構，揚長避短，互為補充，增加一定的動態功能。其次，必須控制旅遊行政機構總量、基本結構模式和主要旅遊部門之間的關係，而具體旅遊部門關係以及個別旅遊部門、區域性部門由各地方、各部門根據實際需要和自身狀況自主決定。最後，在旅遊行政組織規範中要作出明確規定，為組織結構的及時調整留有彈性空間，同時還要形成一種能夠及時反映和隨時調整旅遊行政組織結構狀態的機制，在旅遊行政組織規範中明確規定旅遊行政組織結構調整的

標準和要求，一旦發現組織結構和組織目標不相適應，上級旅遊主管部門應進行旅遊行政組織關係的調整，而無須中央統一部署、等待在全國同步進行。

中國現行的旅遊行政組織，從整體上來說與當前的改革狀況基本是同步的，但也存在一定的不適應，主要表現在：一是剛性約束太強，缺少實際應用中的彈性，在變化著的外部環境和新的旅遊行政事務面前不夠靈活，不能及時進行自我調整、創造性地處理旅遊行政管理問題。二是有些旅遊行政組織雖然具有彈性但不規範，個別地區個別部門的旅遊機構設置和關係確定隨意性太大，濫設部門、機構臃腫、關係混亂、運轉不靈現象嚴重。基於這種情況，我們必須深化認識彈性原則的實質，既要解決機構的僵化問題，又要保證機構在合理限度內的彈性。

（六）為民便民原則

旅遊行政組織本質上是一個服務組織，不僅要為旅遊企業、旅遊從業人員搭建良好平臺，提供有力保障，還要為人民群眾謀取福利。為民便民原則，是中國旅遊行政組織第一和最高的原則，反映了旅遊行政組織與旅遊企業、旅遊從業人員和人民群眾之間一種新型的責任、權力及義務關係，是旅遊行政組織建立和全部工作的出發點和歸宿。堅持為民便民原則，能夠使旅遊行政組織站得更高、看得更遠，從維護旅遊企業、員工以及人民群眾的利益出發進行創造性的工作，促進旅遊業的長期、穩定、協調發展，從而不斷滿足人民群眾日益增長的物質和文化需要。因此，要保證為民便民原則的真正實現，首先必須加強對旅遊行政組織成員的思想與作風建設，從制度上保障組織成員能夠明確自身責任，具備職業道德，愛崗敬業，正確行使人民賦予的各項權力，切實貫徹黨的三個代表思想；其次必須不斷發揚民主、健全法制，進一步強化組織內部和社會輿論的監督機制，堅決抵制以權謀私、貪汙腐敗，堅決杜絕官僚主義作風和官本位思想。

（七）管理幅度和管理層次相適原則

管理幅度，是指上級領導直接而有效地指揮和控制對象的數目，即對下屬管理的橫向幅度。管理層次，是指行政機關中具體設置工作部門等級的數目，即對下屬管理的縱向幅度。管理幅度和管理層次相適，就是旅遊行政組

織機構設立中二者結合的最佳程度。在設立旅遊行政組織時，應遵循這一原則，根據旅遊行政管理者的素質、管理對象的複雜程度、管理方式和方法及管理設備和手段的先進程度，來確定最佳管理幅度和行政層級的數目，不能超出有效指揮的限度以外。確定管理幅度和管理層次相適原則要注意以下幾點：

第一，在人員不變的情況下，管理幅度與管理層次成反比例關係。

第二，管理者的水平、能力、管理手段先進程度與管理幅度成正比例關係，與管理層次成反比例關係。

第三，被管理者的素質、工作能力與管理幅度成正比例關係，與管理層次成反比例關係。

第四，下屬的工作性質及難易程度制約著管理幅度與管理層次，管理工作有較大的穩定性、常規性、重複性，管理幅度可適當加大，管理層次可減少；反之，管理工作較複雜、難度大、很不穩定，管理幅度可適當減小而管理層次要適當增加。

第五，集權、分權與授權程度影響著管理幅度和管理層次。集權型組織的權力主要集中在上級機關，工作量較大，因此管理幅度不能太大，應適當增加管理層次；分權型組織權力較分散，上級機關集中管理大事，具體事務較少，因此管理幅度較大，管理層次則可減少。其次，組織內部授權充分，領導者比較超脫，管理幅度可以加大；反之，不授權或授權不多，領導的協調、指導、監督等工作量加大，管理幅度應適當減少，與之相應，則影響管理層次的多少。

第六，下級單位所在地集中的程度及交通和資訊傳遞狀況影響管理幅度。下級機關或人員的工作所在地較集中、交通較方便、資訊傳遞較迅速，領導者可適當加大管理幅度；反之，則可適當減少。

第七，技術設備與工作條件制約著管理幅度和管理層次。旅遊行政管理組織中配備的技術設備越先進、工作條件越好，領導者的管理幅度可適當加大；反之，則應減小。

第八，不同行政層級的管理幅度不一致，層級越高，管理幅度越大，二者成正比例關係；

第九，管理幅度與管理層次，二者均為變量，它們將隨著旅遊行政組織自身變化而隨時改變。

上述因素都是確定管理幅度大小與管理層次多少的重要參數。管理幅度與管理層次，二者是充滿矛盾的對立統一體，在旅遊行政機關設置具體部門時，要正確處理二者的關係，根據不同旅遊行政組織中上述參數的實際情況而定，儘量做到旅遊行政組織管理層次少而精，有效管理幅度適當，二者必須同時兼顧。總的目標是保持旅遊行政管理的高質量和有效性。

（八）邊際交換原則

現代旅遊隨著規模、數量、增長幅度和對社會、經濟、文化各方面的影響以及社會參與程度進一步擴大，已是「大旅遊」的概念。「大旅遊」、「大市場」，要求「大管理」。這種「大管理」，首先，要求管理是全面的，能覆蓋全行業；其次，要求管理是全方位的，要能對市場的多層次發揮作用；最後，要求管理是權威性的，能夠切實造成調控作用。實踐證明，實現「大管理」，必須要實現由單一旅遊行政組織部門管理旅遊向旅遊相關行政組織部門共同管理旅遊的方式轉變，必要時互相交換人力、物力、財力、資訊等各方面資源，互相合作，聯合管理。目前，旅遊業行政管理的主要任務、目標之一，是規範旅遊市場。由於旅遊的綜合性和依託性，導致其行業跨度大，行業界限模糊，所以旅遊市場管理涉及的管理部門較多，而旅遊行政組織管理部門不可能包攬其他管理部門的職能，因此對旅遊市場的有效管理必然是一種聯合管理。旅遊業的特性也決定了旅遊行政管理是一個社會系統工程，行業管理不是排他性管理，必須正確處理旅遊行政部門管理與相關部門管理的關係，要求各相關部門必須把涉及本部門旅遊方面的管理作為分內的事來抓，對旅遊要認識到位、職責到位、檢查考核到位，形成有效的旅遊管理效能。

（九）突出旅遊行政管理特點原則

旅遊業的綜合性、依賴性和行業界限的模糊性，決定了與旅遊業發展直接或間接相關的部門和行業很多。所以，旅遊行政組織在設置過程中能否形成一個上下內外協調的網絡，使各部門、各行業都能為旅遊業發展起積極的促進和推動作用，應該稱為機構設置是否科學的重要標準之一。因此，在旅遊行政組織機構設置過程中，不僅要重視各級組織機構的級別、名稱、地位、職位數、是獨立機構還是混合機構等問題，更要重視機構協調職能的發揮。由於旅遊行政組織機構的許多職能帶有濃厚的地方色彩和個案特性，實地操作性較強，比如不同經濟發展水平地區的飯店等級評定、旅遊風景區等級評定等，這就要求國家在設置旅遊行政機構時要注重中央政府與地方政府的合作，避免政令不通、上下脫節。可以考慮中央政府與地方當局、行業協會以及私營企業聯合組建專門的旅遊委員會，以保持持久、良好的合作關係。甚至可以考慮將旅遊行政管理部門的部分預算由中央政府部門下放到地方當局。此外，儘管大多數國家成立了國家旅遊組織，但事實上，其在中央政府內的現有地位和權限大小與旅遊業對國民經濟的貢獻完全不成比例。在許多國家中，旅遊部甚至處於政府序列的底層，長此以往，必將影響旅遊行政組織的發展。因此，國家在進行旅遊行政組織設置時，不僅要設立獨立完整的旅遊行政組織機構，更重要的是要保證旅遊行政組織機構在政府決策時有足夠的發言權及發言的影響力和滲透力，保證其能對政府決策產生影響，保證其有權在其他部門作出對旅遊業發展不利的決策時予以否決等。只有抓住並凸顯旅遊行政管理的特點，才能合理、有效地設置旅遊行政組織，為旅遊業發展作出貢獻。

▌第四節 旅遊行政組織的編制管理

一、旅遊行政組織編制的含義與類型

在旅遊行政組織的設立原則確定後，就要將旅遊行政組織設定原則和旅遊管理的實際需要相結合。對組織機構和人員進行具體而有效的配置，即對旅遊行政組織進行編制管理。旅遊行政組織的編制管理是指按照法律規定的制度和程序，對旅遊機構設置、人員配備、人員定額和結構比例所進行的管

理。編制管理是建立精幹高效的旅遊行政組織體系的重要前提，是建立旅遊行政組織實體的一個關鍵環節，是旅遊行政組織設立的具體化，也是防止官僚主義、密切政府與群眾關係的重要手段。因此，旅遊行政組織的編制管理對於做好旅遊行政組織建設，更好地發揮旅遊行政組織的效能具有重要的意義。

編制，是組織結構的表現形式。它的核心是部門和人員的構成方式。編制有狹義和廣義之分：

（一）狹義的編制

狹義的編制，是指一個組織中的部門和工作單位的人員定額，以及各種人員的比例結構。人員的定額，是指人員數額上的限制。人員的比例結構，是指各種職務、職級人員的比例關係。人員的數量和結構，是按旅遊行政組織所實施職能的需要設置的。人員定額與合理的結構，是任何部門、任何單位得以開展管理活動的基本條件，也是編制管理的基本要求。

（二）廣義的編制

廣義的編制，是指除了一個部門和工作單位按照合理、恰當的比例對各種人員的數額、結構進行定編外，還包括各級旅遊行政組織機構的設置、機構規模的大小，以及各種機構配置的方式。它包括四個部分內容。

第一，規定組織機構的層次等級；

第二，各層級橫向部門的設置序列及其內部所管轄工作單位的設置；

第三，各個部門和工作單位內的人員所組成的結構比例；

第四，各部門、工作單位及人員的職責權限。

旅遊行政組織的編制，是指廣義的編制，即從中央到地方各級旅遊行政組織機構中各層級、各部門的設置和人員的結構及其數額。

二、旅遊行政組織編制管理的內容和設計依據

（一）編制管理的內容

1. 貫徹執行國家編制管理的法律、法規、方針和政策

各級旅遊行政組織的編制法規，一般由上級或同級的立法機關負責，但事前編制草案則由立法部門委託相應的政府部門提出。旅遊行政組織應該執行的，首先是各級政府整體性的行政編制法規，即《編制管理法》，它是編制管理的基本法規和主要法律依據。其主要內容包括編制管理的對象、範圍、原則、程序、方法等。其次還應執行《機構設置法》《人員編制法》以及各級政府的組織法。

2. 制定編制比例和編制標準

編制比例，是編制人員數量與核定編制依據的事物數量之間的比例關係。例如，各級旅遊行政組織所轄的面積、人口數量、旅遊資源狀況、旅遊企業數量、旅遊業發展的程度和速度等，都是核定編制的依據。準確掌握這些因素與編制之間的數量比例關係，是編制走向科學化、規範化的重要的一環。

編制標準，是編制比例確定的各級旅遊行政組織機構和人員的總數規定，它是對各級旅遊行政組織編制的具體規範。編制標準，還應包括到一定年限編制合理增長的幅度，如每隔三五年應上浮幾個百分點，以適應組織職能不斷擴大的需要。編制比例和編制標準，是使編制管理走向規範化、法制化的重要手段。

3. 制定整體編制方案

制定整體編制方案，就是制定國家各個層次旅遊行政組織編制的整體規劃，包括規定組織機構數量、名稱、級別、人員數額、職位種類、職位職數等。制定整體編制方案的目的在於，為實現國家對旅遊行政編制的宏觀控制並進行綜合系統管理，並根據編制法規和旅遊業發展變化的需要對現行編制進行調查、增減、合併。

4. 按程序進行編制審批

按程序進行編制審批，即按標準審定新設機構需要核批的編制和原有機構需要增加或減少的編制。審批的內容包括機構的規格、規模的大小、人員

數量的多少、編制的類別以及經費開支的渠道等。同時還應採取切實可行的措施，嚴格控制編制的盲目增長，用編制法規和制度加以約束。

科學合理的旅遊行政組織機構編制，應具有服務性、系統性、動態性、法制性和經濟性。它可以保證各級旅遊行政組織在旅遊管理活動中做到廉政、勤政、靈活、高效，克服部門林立、機構臃腫、層次重疊、職責不清、人浮於事、任人唯親、領導職務終身制等腐敗現象，將各級旅遊行政組織建設成為機構精幹、功能齊全、結構合理、密切聯繫群眾，無官僚主義習氣的優化組織。此外，科學合理的編制管理還有利於節省政府的財政開支，使旅遊行政組織管理實現法制化、民主化和現代化。

（二）編制設計的依據

1. 旅遊行政組織的管理職能類型

越高層級的旅遊局所擔負的旅遊規劃、市場營銷、政策法規、人才培養、統計資訊等職能越多；越低層級的旅遊局所擔負的旅遊行業管理、市場規範、質量監控、企業服務等職能越多。職能類型，是確定編制的第一個因素和基本依據，它決定了各級旅遊行政組織機構和人員的數量，即由它所決定的編制數為編制基數。

2. 旅遊行政部門的工作性質

一般而言，旅遊高層決策機構的編制應少而精，對其成員的素質要求更高，數量不宜多。對旅遊執行部門而言，因其具體工作量較大，編制可適當增加。對輔助決策的旅遊機構，不僅要求其人員的素質要高，專業知識要配套，而且在總編制允許的條件下，其名額數量應盡可能多一些，以便集思廣益，保證決策的科學性。

3. 旅遊行政部門進行管理的實際需要

將各級旅遊行政組織中各個部門的旅遊管理業務的性質、種類和數量結合起來進行綜合考慮，除中國國家旅遊局有某些特殊性質的管理任務外，各級旅遊行政組織的管理業務基本相同，但絕不能因此就認為機構設置和人員數量可以等同，還要考慮部門的具體工作量。一般來說，旅遊行政組織的層

級越高，工作量越大。因此，不僅是其組織機構的規模要大，機構的數量、人員的數量也要多於低層級組織機構的數量。工作量比較小的組織機構，還可以就近合併到業務性質相同的部門。

4. 旅遊者接待數量

由於不同的地區具有不同的旅遊接待量，於是就有數量不同的旅遊接待設施和旅遊從業人員，從而決定了各級旅遊行政組織工作量的大小和旅遊管理的難易程度。管理任務難且重，需要的機構和人員就多，反之亦然。

5. 地域面積及旅遊資源狀況

所轄地域面積的大小和旅遊資源多寡優劣，決定了各級旅遊行政組織管理空間的大小和旅遊資源規劃開發任務的繁簡程度。管理空間越大，資源開發任務越繁重，需要的機構和人員就越多。

6. 社會經濟發展水平

一個國家和地區的社會經濟發展水平，對旅遊業的發展有著直接而關鍵的影響。社會經濟水平越高，所需行政編制越多，這是旅遊行政組織編制設計的依據之一。儘管社會經濟水平低、基礎設施落後的地區，也需要政府部門對旅遊業的支持和幫助，但是作為旅遊行政組織的上層建築要為經濟基礎服務，編制設計絕不能鼓勵落後，畢竟行政編制的經費要以財政收入為基礎。

三、旅遊行政組織的編制手段

（一）法律手段

只有法律手段才能使編制管理具有最大的權威性，使編制管理走向規範化、科學化。用法律手段進行編制管理，是指透過頒布編制法規，並依照這些編制法規對編制工作進行管理。首先，要堅持編制管理的原則、方法、各類編制的標準。其次，要規定編制管理的程序及權限劃分。最後，要嚴格編制管理的紀律，對違反編制法規的部門和人員進行紀律處分，給何種處分，既不能由首長個人意志決定，也不能由編制政策代替法規。

（二）經濟手段

這裡說的經濟手段就是,以經濟利益作為槓桿調動各級旅遊行政組織節約編制的積極性。主要是指用國家行政預算的方法來調節、控制編制的膨脹。首先,在宏觀上,要確定各級旅遊行政組織的預算在各級財政預算中的數量比例以及預算與編制的數量比例。既要保證經費的最低要求,又要保持預算在財政預算中的合理比例。其次,在微觀上,要確定各個部門的人員編制與辦公費用的比例,確定人員工資基金和辦公費用的定期包幹數額,實行超編超支不補,節編節支部分全部歸己的經費支出政策。只有這樣,才能從宏觀到微觀,既保證編制的合理增長,又限制編制的無限膨脹。

(三)行政手段

旅遊行政組織依靠自己的權力,透過下達命令、指示的辦法來管理編制。用行政手段管理編制的優勢在於:首先,具有權威性與無償性,不需要以物資利益作為執行指示的條件。其次,具有直接性,是上級機關直接對下級機關的某項要求。最後,具有靈活性,可根據實際情況的變化靈活迅速地作出決策。但是行政手段也有不足之處,表現在:權威性不如法律,無償性使其不能與經濟利益相結合,直接性和靈活性經常忽視編制的整體系統和穩定性。因此,只有將法律、經濟、行政三種手段相結合,才能做好旅遊行政組織的編制管理。

思考與練習

1. 簡述旅遊行政組織的定義、特徵及其構成要素。
2. 簡述旅遊行政組織結構的基本類型及其各自的優點與不足。
3. 旅遊行政組織的設立應該遵循哪些基本原則?
4. 結合實際情況簡述如何對旅遊行政組織機構的編制進行管理?
5. 旅遊行政組織變革應注意哪些主要問題?

第五章 旅遊行政決策

▌第一節 旅遊行政決策概述

　　旅遊行政決策，是旅遊行政管理中一項經常性的活動。在旅遊業迅猛發展的今天，旅遊行政管理機構作為政府部門一個重要的職能就是如何正確決策重大問題，使旅遊業的發展更好地滿足國家社會、經濟、環境發展和人民群眾日益提高的物質文化生活需求。決策不是一般性的管理事務，它廣泛而經常地存在於諸如計劃、組織、協調、控制等各項管理職能之中，在管理中處於極其重要的地位。在旅遊行政管理組織中，所有的管理者都必須進行決策；決策的影響和作用最終將不僅僅局限在組織的績效方面，甚至會關係到一個國家和地區環境與資源保護、旅遊業生存和可持續發展的重大問題。因此，掌握旅遊決策職能的本質、規律，運用現代技術和科學方法不斷提高決策水平是旅遊行政管理發展的客觀需要。

一、決策的含義與特徵

　　「決策」一詞，最早出現於中國先秦時期典籍《韓非子》中，是指某種謀略、計謀，簡言之就是作出決定。隨著管理科學在 1930 年代後的興起，決策理論首先被引進企業管理領域。決策理論的創始人西蒙認為，管理決策就是根據一定的目標，研究各種實現目標所遇問題的解決方案，由決策者運用其智慧、能力、經驗以及判斷力來權衡環境因素及相關條件，選擇一種最佳的行動方案。簡言之，決策就是在若干個可行方案中選擇一個滿意方案的分析判斷過程。決策具有如下特徵：

　　一是針對性。任何決策都是針對一定的需要解決的問題。

　　二是目標性。任何決策都是為了實現一個特定的目標，沒有目標就沒有決策。

　　三是預測性。任何決策都是在行動前進行的，它著眼於未來，都是對未來的實踐所作的一種假想。

四是選擇性。決策總是在若干個有價值的方案中進行選擇。一個方案，無從選擇；沒有選擇，無從優化。

五是優化性。任何決策都是在確定的條件下，尋找優化的目標以及優化的達到目標的途徑，不追求優化，決策是沒有意義的。

六是實施性。決策制定後要付諸實施，透過實施來檢驗和修正決策。不準備實施，決策則是多餘的。

二、旅遊行政決策的含義與特點

（一）旅遊行政決策的含義

旅遊行政決策的含義，主要是指國家旅遊行政機關或旅遊行政人員為履行行政職能，就要解決的問題，從實際出發，制定與選擇行動方案，作出決定的活動。旅遊行政決策是政府的管理行為，與企業決策相比，它具有廣泛性、宏觀性和權威性。其原因，一是，旅遊行政決策的主體是政府中不同層次的旅遊行政管理機構，其決策一般要依據國家的意志並考慮大多數人的利益，而不是針對某個局部或個人的利益，因此，作出的決策帶有很大的權威性；二是，旅遊行政決策表象上是針對旅遊業的，但旅遊業的特徵決定了管理決策的客體會涉及多個領域，如社會、政治、法律、經濟、文化、環境、資源等無所不包。可見決策的對象是極其廣泛的；三是，旅遊行政決策不僅僅是解決旅遊企業或旅遊者的一般問題，而是解決一個國家和地區整個旅遊行業發展的關鍵和重大問題，因此通常是宏觀管理決策，而並非某項微觀具體的決定或選擇。

（二）旅遊行政決策的特點

1. 旅遊行政決策的主體只能是國家行使行政權的旅遊行政組織及其旅遊行政人員

除經國家行政機關或法律授權外，旅遊行政機關以外的機關和社會組織，一般說是沒有旅遊行政決策權的。

2. 旅遊行政決策的客體是整個國家和社會的旅遊事務

作為旅遊行政決策的對象，既有自然和空間領域中的各種旅遊資源的有效開發、利用以及保護等問題，又有社會領域中各種因素的發展與旅遊發展的矛盾、衝突等問題。總之，自然和人類社會中所有與旅遊有關的問題，都是旅遊行政決策的對象。而企業、事業單位和社會團體的決策範圍則比較窄，決策內容比較單一，一般不涉及整個國家和全社會公共事務，只限於自身內部與己有關的問題。

3. 旅遊行政決策以國家權力為後盾，透過行政方式作用於社會，具有強制力

旅遊行政決策，是以國家的名義決定的，代表國家的意志和利益。它不僅對旅遊行政組織的內部成員，而且對各級旅遊行政組織管理範圍內的一切有關的旅遊企業、事業、機關、團體和個人，都具有約束力。

4. 旅遊行政決策的制定和實施都要以法律為依據

各級旅遊行政組織及其負責人根據法定的權限，依法制定和實施其相應職權範圍的旅遊行政決策，並依法保障各級獨立的旅遊行政決策權。只有這樣，旅遊行政決策才具有法律效力和權威性。

三、旅遊行政決策的類型

旅遊行政決策所要解決的問題是多種多樣的，所以必須對決策做具體的分類，從而有助於人們對決策進行比較，使之在具體的管理活動中能夠對工作依輕重緩急作出具體安排。依據不同的標準，可以對旅遊決策作多種不同的分類：

（一）高層決策、中層決策和基層決策

這是依據旅遊行政主體在旅遊行政系統中所處的地位進行的分類。任何履行旅遊管理職責、從事旅遊管理活動的機構都需要進行決策，但是，這些機構在旅遊行政管理組織體系中的地位是不同的。不同地位的機構所作出的決策具有不同的意義和作用。按照旅遊行政管理組織地位區分決策類型，在

於使人們認清決策不同的意義和作用，進而明確決策者的責任。這種決策的分類在政府對旅遊業的管理中得到明確的體現。

中國國家旅遊局的決策，涉及全國旅遊業的政策法規和跨省市旅遊經濟發展資源開發、旅遊企業投資、引進科技項目等，屬於高層決策。這種決策具有一定的長期戰略意義，往往與國際國內的社會環境、國家的發展規劃以及政府的基本政策相聯繫。省級旅遊局的決策只涉及各省管轄範圍內的旅遊業發展問題，可稱為中層決策。它的戰略意義和重要性無疑會低於中國國家旅遊局的高層決策。地、縣、市以下旅遊局所作的決策，就屬於小範圍的基層決策。旅遊行政決策分為高、中和基層決策也是相對的。在某一級別的旅遊局內部，同樣可以將決策作出這樣的分類。例如，在一個省級旅遊局內，最高首長的決策為高層決策，各個職能處室的決策為中層決策，各個科室的決策為基層決策。

（二）宏觀決策和微觀決策

這是依據決策客體的範圍進行的分類。旅遊行政決策必然要涉及一定的對象，這構成決策的客體。旅遊行政管理的決策所涉及的客體為全局性、核心性的重大問題，這樣的決策就是宏觀決策。這種決策往往具有涉及面廣、實施時間長等特點。如國家的旅遊發展整體戰略和規劃，確定旅遊業總的增長速度，旅遊產品的結構，旅遊人力資源的規劃和教育培訓，各類旅遊資源的保護、開發和利用戰略等。

在宏觀決策指導下，各級旅遊行政管理機構所採取的具體實施步驟、方法和措施等就是微觀決策。這種決策一般具有可行性、具體性和技術性等特點。如某一年度的遊客接待計劃決策、某一局部旅遊市場的銷售計劃決策等。

宏觀決策與微觀決策的劃分也是相對的，中國國家旅遊局的決策相對於地方旅遊局的決策，政府旅遊管理機構的決策相對於旅遊企業的決策，都可以看作是宏觀決策相對的微觀決策。劃分宏觀決策和微觀決策必須以時間長短、涉及範圍大小以及環境和條件依據，不能絕對化。

（三）常規性決策和非常規性決策

常規性決策又稱為例行決策，這類決策所涉及的問題都是例行性旅遊公務。一個相對穩定的旅遊管理機構總有一些工作是常規性的。例如，每年都要進行的飯店星級評定、旅行社導遊人員考核、旅遊服務質量大檢查等。這種決策具有方法、內容和程序上的重複性，甚至定型化的特點。因此，這類決策又被稱為重複性、固定性決策，決策者完全可以憑藉以往的經驗按照例行的方針和程序作出決定，而不必每次都去擬定新的方案。

非常規性決策與常規性決策相反，它決策的問題，不是常規性、重複性的旅遊事務，而是具有偶然性、隨機性的事件。如及時處理旅遊過程中出現的危及遊客生命財產安全的突發性事件。更廣義地講，那些變動因素多、前景不明朗的決策也是非常規性決策。作出這種決策沒有現成的規範和原則可以遵循，也沒有既定的方法和程序可以參照，具有應變性、臨時性和不定型性的特點。一個決策者能夠及時有效地進行非常規性決策，比進行常規性決策更為重要。因為各種偶發性事件對於全局的影響和常規事務的干擾更為嚴重。例如，因國際旅遊中的偶發性事件需要對一個國家整體的旅遊政策作出相應的調整等。在這種情況下，如何採取應變措施，作出正確決策，完全取決於決策者的能力。

常規性決策與非常規性決策的劃分也具有相對性，如果偶發性的事件出現了幾次，也就成為常規事務了，處理這類事務也相應地產生了一定的規則和程序。

（四）確定型決策、風險型決策和非確定型決策

這是按照決策本身的形式進行的分類。

確定型決策是指可行的方案只有一種結果，而且這個結果在決策者看來是確定的。在這種情況下，決策者只要將各種方案的結果與決策目標相對照，就可以從諸項方案中選取最佳的方案。

風險型決策和非確定型決策有共同點，即在擬定的各種方案中，每一種方案都會因為不可控因素而出現幾種不同的結果。例如，旅遊行政管理機構在考慮制定一個地區的國內旅遊團隊最低價格界限決策時，就需要考慮會出

現某些連帶問題：這個價格界限雖然直接涉及旅行社行業的價格，但間接會影響到飯店的客房和餐飲價格以至於旅遊全行業的整體價格水平。如果飯店和旅行社的價格變動了，但交通行業和商業的價格不變，旅遊行業與其他行業之間的收益分配不合理問題就會出現，同時對國際遊客的消費心理也帶來很大影響等。因此，在要不要以及如何制定這一價格界限的決策上，就需要冒風險。如果這些方案的可能性結果在過去的實踐中從未出現，決策者也沒有任何這方面的經驗，而完全根據主觀判斷或推測計算出概率，然後進行決策，這樣的決策就是不確定型決策。

四、旅遊行政決策的重要作用

旅遊行政決策，主要是針對旅遊行政管理組織面臨的各類事務而作出的決定。這種決定，能夠為旅遊業提供發展的目標和成功解決現實問題的途徑。其重要作用表現在以下幾個方面：

（一）旅遊行政決策是旅遊行政管理各種功能發揮作用的基礎

旅遊管理活動是一個十分複雜的行政功能系統。在這個活動中，執行功能、指揮功能、協調功能、監督功能以及控制功能等都是以決策功能為基礎，並為實現決策目標服務的。西蒙認為，「管理就是決策」。從動態上看，管理就是一系列組織活動和成員行為的過程，而決策無時無刻地存在於這些活動和行為之中並成為中心環節。如何建立一個高效率的組織機構，如何為這些機構配備相應的人員，如何制訂一項旅遊人才開發計劃，如何推出一項有利於旅遊環境和資源保護的法規等，都離不開決策。沒有決策就沒有旅遊管理活動，整個管理活動就是進行決策和實施決策的循環往復的不間斷過程。如果沒有及時有效的決策，任何機構和人員都將無法履行其職能，實現其任務目標。可以認為，沒有旅遊行政決策就沒有旅遊行政活動，整個進行旅遊行政的過程就是實施決策的循環往復的不間斷過程。無論哪一級旅遊行政機構，無論哪一類旅遊行政人員，都要涉及旅遊行政決策的問題，它是旅遊行政管理活動中最經常性、最大量的工作。

（二）旅遊行政決策是旅遊行政管理者的首要職責

旅遊管理者雖然在各自的行政管理工作中要承擔許多重要的職責，但制定正確的旅遊行政決策並組織實施是其中最為重要的職責。換句話說，管理者的素質可以用其決策水平來衡量。當國家或廣大旅遊企業對旅遊行政管理機構提出一定的要求時，管理者的責任就在於果斷地制定政策，拿出辦法以滿足它們的需求。如果管理者對於面臨的問題缺乏足夠的知識和經驗，不能作透徹分析，就不能進行科學的抉擇並採取有效措施。管理者個人的經歷、受教育背景、價值觀和性格往往會導致決策的偏差，將直接造成整個管理的效率低下或方向錯誤。由此可見，旅遊行政決策與其他管理職能不同，它是管理者一種能動的主觀思維活動，在很大程度上取決於管理者個人的智慧、才能和判斷力，同時也取決於他們的思想作風、工作作風、事業心和責任感。因此，培養和鍛鍊成功決策的素質，提高決策水平，是每個管理者所必需的。

（三）旅遊行政決策是旅遊管理的關鍵步驟

成功的決策往往是旅遊管理成功的關鍵，在推動或阻礙旅遊業發展方面起著不可忽視的作用。在美國，人們認為一個企業的成功與否主要在於決策是否成功；在日本，人們把先進的技術和科學的管理比作推動現代化建設的兩個輪子；在歐洲，人們認為他們同美國的差距與其說是科學技術的差距，不如說是管理的差距；在中國，有很多成功決策的經驗和一些重大決策上的失誤的事例可以使我們充分認識到決策的重要性。1955 年，馬寅初的「新人口論」遭到批判並被置之不顧，導致了中國人口盲目增長的惡果。「文化大革命」的錯誤決策造成了中國的 10 年內亂，使中國的國民經濟瀕臨崩潰的邊緣。這些慘痛的教訓從反面給予我們很多啟示。

當前，世界旅遊進入了一個新的發展階段，科學技術的高速度發展加快了旅遊經濟的發展節奏，把全球連成一個相互依存、不可分割的整體旅遊市場，這無疑加劇了國家之間旅遊業的激烈競爭。旅遊行政管理組織作為政府的職能部門，其作用和影響明顯增大，並且提出了政府主導型旅遊發展戰略。這更加突出了旅遊行政管理機構和管理者進行科學、合理的決策對於建設一個現代化的旅遊強國、達到世界旅遊發達國家的先進水平具有十分重要的意義。而一個重大決策的失誤帶來的損失將不可估量，甚至永遠也無法彌補。

因此，認真學習決策技能，努力提高決策水平，是所有管理者面臨的迫切任務。

▍第二節 旅遊行政決策系統

從系統的觀點來看，旅遊行政決策的主體是一個完整的組織系統。它主要由旅遊資訊系統、旅遊諮詢系統及旅遊中樞系統三部分組成。

一、旅遊行政決策資訊系統

資訊，是人們為認識和改造世界的需要而獲得的有關事物的特徵及運動狀態的表述。旅遊行政資訊，也稱旅遊政務資訊，是旅遊行政管理過程中行政主體、對象、環境等的特徵以及它們之間相互進行交換的發展變化狀態的表述。旅遊行政資訊除一般資訊特徵外，還有自己的特點，即有自己特有的表現形式、書寫格式、傳遞要求，覆蓋面廣、權威性強、靈敏度高。

旅遊行政資訊，是作出旅遊決策不可缺少的構成要素之一。沒有旅遊行政資訊，也就無法進行旅遊行政管理。尤其是在管理決策中，旅遊行政資訊具有非常重要的地位和作用。概括地說，旅遊資訊是旅遊行政決策的基礎，是決策思維的原料。資訊質量的高低決定決策的可靠性、可行性，資訊越多、越全、越準、越及時，旅遊行政決策思維的廣度、深度就越大。國外有的學者甚至說，決策科學化的關鍵是 90% 的資訊加 10% 的判斷。旅遊行政決策過程，實際上就是旅遊資訊的蒐集、處理、傳遞、變換的過程。旅遊資訊管理，貫穿於旅遊行政管理活動的始終。

旅遊行政資訊系統是指，由專職人員、設備及有關工作程序組成的專門從事旅遊資訊的蒐集、加工、傳遞、貯存工作的綜合機構。旅遊行政資訊系統，屬於國家行政組織的組成部分，它不能脫離整個依法建立的行政組織。它的工作任務是按一定程序蒐集、處理行政資訊，為旅遊行政管理各個環節提供必要的資訊，保證旅遊行政系統的正常運轉。

二、旅遊行政決策諮詢系統

旅遊諮詢同旅遊決策有密切的關係。諮詢是為行政決策服務的，是現代行政決策活動的組成部分。旅遊諮詢在旅遊行政決策方面的功能可概括為：第一，彌補旅遊決策者腦力和精力的不足。旅遊決策的對象是社會的各項旅遊事務，不僅規模大、聯繫廣、結構複雜，而且變量因素眾多，資訊量大。面對這樣的決策對象，必須要從全局到局部，從宏觀到微觀，從經濟價值、社會效果、道德規範等各方面進行周密的設計分析、論證；解決這些繁雜多變的問題，所需知識既要廣博又要精深，任何個人的知識、智慧和經驗都是有局限的，因而必須借助於外力。透過諮詢，彌補旅遊決策者的不足。而且，旅遊管理者每天都要處理大量的日常事務，沒有時間和精力對具體決策問題進行深入研究，諮詢系統彌補了旅遊決策者精力的不足。第二，為旅遊行政決策提供諮詢意見。旅遊諮詢系統在行政決策過程的各階段都能為旅遊行政決策者提供專業性、技術性以及方法上的諮詢意見。如協助旅遊決策者發現問題，確定決策目標，為旅遊決策者提供解決問題的方案、途徑和方法，糾正決策者決策中的偏差；在決策開始執行後，則要協助決策者設計和調整實施決策的具體行動計劃，正確而適時地進行回饋，遇到意外時，及時拿出應變措施，以便決策者及時進行矯正。第三，為旅遊行政決策科學化提供保障。具有相對獨立性的旅遊諮詢機構，能為旅遊行政決策提供客觀公正的諮詢服務。諮詢，雖是圍繞決策者的需要開展工作、為決策者服務的；但諮詢團隊的服務不同於祕書團隊的服務，祕書團隊是要完全按照領導人的意見辦事，而現代諮詢活動是圍繞委託者交給的研究課題進行獨立的科學研究。諮詢只依據事實真相，尊重客觀規律，在研究過程中可能與領導意圖大相逕庭，那也絕不以領導意圖為轉移，更不為領導的錯誤意見所左右。正是現代行政諮詢本身的這一特點，使其作出的分析和判斷可靠性強，具有科學價值。

旅遊諮詢機構，按不同標準可以作不同的分類。按組織形式的不同，可以分為內部旅遊諮詢機構、外部旅遊諮詢機構、柔性旅遊諮詢機構。內部旅遊諮詢機構，是指一個國家、地區、旅遊部門或旅遊企事業單位內部常設的旅遊諮詢機構，是專為旅遊領導部門和各級旅遊領導者進行旅遊決策提供諮

詢服務的專門部門，這類諮詢機構都是非營利性的。外部旅遊諮詢機構，是指有些在社會上建立的具有法人資格的營利性旅遊諮詢機構，他們接受來自政府、團體、私人等任何委託者的諮詢業務，為其提供旅遊決策的依據。外部旅遊諮詢機構具有內部旅遊諮詢機構所不能造成的兩大作用：一是它與委託單位所諮詢的問題沒有任何利害關係，容易做到客觀公正。二是這種機構可以彙集各方面的專家和權威人士，以有償服務為前提，用高效率的工作方法提供全面的情況分析和解決問題的辦法。柔性旅遊諮詢機構，是指為了完成某一項專門任務臨時組成的旅遊諮詢機構，這種機構具有彈性，可以根據任務要求組織有關專家，在一定的時期內從事旅遊科學論證與研究。其特點是招之即來，來之即做，做完就走，人員不多，費用較低，不占編制，效益顯著。

旅遊行政決策諮詢機構，是由許多個體組成的群體，是依靠集體智慧從事旅遊諮詢活動的，不僅要求每個諮詢人員有很高的素質，而且要求群體有最佳智慧結構。在一個旅遊諮詢機構內，需要有不同學科的專門人才，各不同專業的諮詢人員應有一個合理的比例，知識水平高低不同的人員也應有個比例，形成諮詢機構內部的合理知識結構。旅遊諮詢機構內應同時容納不同學術觀點的人，活躍旅遊諮詢機構的學術氛圍。

三、旅遊行政決策中樞系統

旅遊決策中樞系統，也稱旅遊行政決策中心或決斷系統，是現代旅遊行政決策體制的核心。其主要任務有：第一，確定旅遊決策問題和目標體系。旅遊決策中樞系統透過調查研究、蒐集大量的資訊，瞭解客觀現實中的問題，建立一個科學的旅遊行政決策目標體系。第二，選定旅遊決策方案。決策目標確定後，旅遊決策中樞系統就組織擬訂方案，也可委託旅遊諮詢系統準備方案。旅遊中樞系統對旅遊諮詢機構提供的各種方案進行辨別、比較、分析、平衡、驗證，最終拍板選定滿意的方案，這是旅遊決策中樞系統一項最重要最關鍵的工作任務。第三，指揮局部試點，負責監督旅遊決策實施，回饋完善決策。旅遊中樞系統最後確定的決策方案，要在實施中驗證，根據實施情況回饋資訊，對旅遊決策進行必要的修正和完善。一些重大的旅遊戰略決策，

還要透過局部試驗成功，才可進入全面普遍實施階段，在實施中負責檢查監督，這也是旅遊中樞系統的一項必要的任務。

圍繞旅遊決策中樞系統這個核心，主要有旅遊資訊系統、旅遊諮詢系統，都是在旅遊中樞系統領導下活動並為它服務的。在旅遊行政決策過程中，旅遊資訊系統的功能是為旅遊決策收集和處理資訊，旅遊諮詢系統的功能是為決策提供諮詢意見及備選方案，但最後抉擇都由旅遊中樞系統作出，其他系統或機構不能取代中樞系統的地位。旅遊中樞系統在旅遊行政決策中不僅擁有行政權，而且還統帥其他行政系統的活動，為旅遊資訊系統指明收集資訊的方向，為旅遊諮詢系統確立擬訂備選方案的目標，此外還指導行政實施系統的決策方案的執行活動。

行政決策中樞系統，是由該旅遊行政組織中的領導成員配以少量具體工作人員組成的。一般來說，一個旅遊政府領導部門只能有一個旅遊行政決策中樞系統，其人員不宜過多，否則容易出現多頭領導、政出多門的弊端。旅遊決策中樞系統對決策承擔完全的責任。

旅遊決策中樞系統的決策方式，可以是單一首長負責，也可以是委員會集體負責。在單一首長負責的決策制度中，旅遊行政決策的最後決斷由首長個人作出，首長個人對決策的實施後果負責。委員會集體決策方式，就是旅遊決策中樞系統集體以會議、投票、舉手錶決並採取少數服從多數，多數透過才能決斷的方法，對決策作出最後決斷，對決策後果集體負責。兩者各有利弊，前者優點是決策迅速，應變靈活，責任明確，但由於個人的知識、能力、經驗、精力畢竟有限，容易發生決策失誤。個人決策對組織成員的利益協調和思想溝通不夠，易影響組織成員對決策的理解和執行的熱情與信心。個人決策因權力高度集中，如果監控機制不健全，容易造成個人專制、濫用決策權，導致腐敗。集體決策方式與個人決策方式相比有明顯的優點，可以集思廣益，克服片面性；集體決策人多，能集中更多的知識和資訊，能從多方面考慮問題，應付更加複雜、惡劣的環境，從而減少錯誤判斷的可能性；集體決策能調動領導團隊的力量，協調領導團隊行動，也有利於指揮貫徹決策。但是集體決策速度慢，不易適應情況變化，及時變通決策；遇到突發性事件

需要速決時，由於要通知領導團隊裡所有成員，召集會議討論等往往貽誤了時機；有時意見衝突，呈僵持局面，議而不決，更無法解決緊急問題；由於存在壓力，有時會使正確的意見受到壓抑而作出錯誤的決策；個人責任不明確，因為集體決策中，每個成員對決策的最後結果負有同樣的責任，就容易產生職責不清、互相推諉、無人負責的現象。

可見，兩種決策方式各有長短，不能籠統地說哪一種決策方式絕對優越。旅遊決策中樞系統究竟採用哪一種決策方式，要根據決策問題的具體情況具體應用，同時也和參與最高決策的人數多少，不同的行政組織有關。一般來說，涉及一些強調速決性、執行性、技術性的事務問題時，適宜採用個人負責決策方式；涉及全局性、複雜性、協調性、戰略性等事務問題時，宜採用集體決策方式。

▌第三節 旅遊行政決策的原則

旅遊行政決策是一項高度綜合的複雜性活動，要保證其正確，必須在決策過程中遵循一定的原則。所謂旅遊行政決策的原則，就是在旅遊決策實踐中總結出來的旅遊行政決策活動固有規律的總稱。

各類國家有不同的旅遊決策原則。由於各國旅遊業發展的情況各不相同，旅遊行政職能也有所不同，並由此決定了旅遊行政管理性質的差異。體現在旅遊行政決策環節上不同的國家，其旅遊行政決策的要求也有很大區別。現代旅遊行政決策，除了各國有不同的根本指導原則適用於其不同的具體發展狀況，同時還有一些旅遊行政決策共同的基本原則。這些基本原則，適用於世界所有國家旅遊業的發展，它貫穿在旅遊行政決策的各個環節、各個方面。具體說，有以下共同的規律和基本原則。

一、目標原則

任何一項決策都是為實現某一目標而制定，旅遊行政決策，首先要有清晰和實際的目標。旅遊決策者應當知道發展旅遊業必須達到的目標是什麼？最低目標是什麼？必須滿足什麼條件？目標要有簡明的語言定性或定量地加

以表示。目標應有相對穩定性，一經確定便不宜頻繁改動或輕易取消。過低的目標使人感到輕而易舉，沒有激勵；過高的目標，使人感到心有餘而力不足，容易喪失信心。旅遊決策目標受到上級目標的直接制約，且應服從於總目標。

二、可行性原則

旅遊決策是為了實施，如果一種旅遊決策最終不能實行，那麼它就是再好也沒有任何意義。這就要求，經過精選的旅遊行政決策必須切實可行。旅遊決策是否可行，取決於主客觀許多因素，要認真分析比較，確認從人力、物力、時間、技術各方面都能得到保證。超出現實條件，片面追求高指標、高速度，再好的決策也只是水中月，鏡中花。旅遊行政決策必須講求社會效益、經濟效益，因而還必須從這些方面進行可行性論證。

三、預測原則

預測，是決策的必要前提。因為任何決策都是對未來行動所作的一種設想，是在事情發生之前的一種預先分析和抉擇。凡事預則立，不預則廢。旅遊業本身所具有的特點，現代科技和經濟的變化發展，社會生活各方面的急劇變化和激烈競爭，都對旅遊業的發展提出了新的要求，也提供了其發展必要的條件。這更要求運用科學預測，高瞻遠矚，瞭解旅遊決策對象的發展趨勢、時空條件、影響後果等，從定性、定量、定時、概率各要素作綜合預測，才可能減少和避免決策失誤。預測是利用知識、經驗和手段，對事物的未來或未知狀況預先作出推測或判斷，並不是隨意的臆測。不管使用直觀型預測方法還是探索型或回饋型預測方法，都應建立在辯證唯物主義的基礎上，如此，旅遊決策才可能有科學依據。

四、系統原則

旅遊行政決策對象具有系統性特點，所以，制定與實施行政決策，要對整體、局部、內部條件與外部環境，當前利益和長遠利益，主要目標和次要

目標，及其相互關係、相互作用，加以綜合分析，然後進行決策。旅遊行政管理的範圍廣泛，越是高層次的決策，綜合性越強，越應堅持系統原則。

五、動態原則

任何系統都是發展變化的，一項旅遊決策的制定、執行、修改是一個很長的動態過程。所以在整個行政決策過程中應時刻關注社會環境和社會形勢的變化，決策時要富於遠見，決策的目標要有一定的彈性和餘地。在具體實施行政決策時，要注意資訊的回饋，並隨時進行決策的追蹤和檢查，一旦發現決策內容與客觀實際不一致，應該及時進行調整。

▌第四節 旅遊行政決策的基本程序

現代決策理論的研究表明，行政決策的程序大體上可以分為：確定決策問題和決策目標、擬訂決策備選方案、決策備選方案選擇幾個步驟。旅遊決策作為一項複雜的管理活動，有自身的規律，需要遵循一定的程序。在現實工作中，導致旅遊決策失誤的原因之一就是決策沒有按照科學的程序進行。要進行科學的旅遊決策，就必須按照決策的系統性要求，有順序、有步驟，循序漸進地把握和完成旅遊決策制定的每個環節。

一、確定旅遊決策問題和決策目標

確定決策問題是決策制定活動的起點。決策的目的是為瞭解決旅遊管理活動中提出的需要解決的問題，猶如一個醫生為了治病首先要作出病情診斷一樣。要設法解決一個問題，通常我們必須知道該問題為何，而解決問題的方案大都系於我們獲知問題的程度，如問題的性質、原因、類型等。在一定程度上講，問題的挖掘和確定此問題的解決更為重要。而且只有對問題有一個正確的分析和認定之後，才可以確立較為完善、合理可行的決策目標。

（一）問題診斷

問題診斷，是決策過程中最為重要和困難的環節，要抓住兩個關鍵才能使決策診斷不失誤。第一，以差距的形式把問題的癥結表達出來。這種差距

是指應該或可能達到的目標同現實狀況之間的距離；第二，弄清差距產生的真正原因。在理解差距及其原因時，要從廣義上理解產生差距的消極和積極兩方面的因素。從消極意義上說，維持既定的狀況與未達到的要求之間形成一種差距；從積極意義上說，社會經濟的發展和環境形勢的變化對旅遊業發展提出的更高更新要求與現狀也形成了一種差距。對不同的差距要制定不同的決策目標。

（二）決策目標

決策目標，是指在一定的條件和環境下，根據預測確定所能希望獲得的結果。同樣的問題目標不同，可能採用的方案也大不相同。在確定決策目標時，要做到下列幾點：

1. 風險性與可行性統一

決策目標產生於需要解決的問題。例如，為了提前實現中國的旅遊強國夢，是否需要進行旅遊管理體制改革和加大對旅遊基礎設施的投資；為了改變旅遊業人才短缺的現狀，是否需要增加若干旅遊高等院校和中專學校；為了提高管理效率，是否需要精簡旅遊局內部某些部門和冗員等。這些都是需要進行決策的重要問題。可見，決策目標完全是為瞭解決實際存在的問題以及滿足旅遊發展所提出的要求，因此，決策一定要強調可行性。所謂可行性，主要是指決策的目標能夠透過實施而達到明確的結果；如果決策沒有可行性，制定的目標實現不了，問題也就無法得到解決。然而，由於種種原因，在確定問題和差距以及探求其原因時難免會產生某種偏差；另一方面，事物的發展也往往由於不可控因素而與決策者的主觀願望相左。因此，決策目標的絕對可行性和實現目標的絕對把握是不存在的，任何決策目標的制定都要冒一定的風險。因此，制定決策目標沒有可行性不行，沒有風險性也不可能，而是可行性與風險性的統一。

2. 層次性與單一性的統一

旅遊管理活動的複雜性，決定了決策目標要有層次性。從目標的主體來看，有上層目標、中層目標和基層目標；從目標的客體來看，有長期目標、

中期目標和近期目標；從目標的性質來看，還可以分為整體目標、基本目標和次要目標。各種目標的意義不同，重要性不一，需要根據輕重緩急予以區別對待。在目標的確定和實現過程中要顧全大局，能夠做到「丟卒保車」，切不可捨本求末。但是，從某一具體的旅遊管理的活動主體角度看，其決策目標必須是單一的，即一定要確立一個主要的、對於解決問題具有關鍵意義的目標，否則，旅遊管理活動將無法進行。例如，為瞭解決某一地區的旅遊資源閒置和居民貧困問題，確定了在該地區實施旅遊景點開發投資並給予優惠政策的決策目標，這一目標相對於管理者來說就是單一的。總之，制定決策目標既要分清層次，注重主次，又要保持單一，以利於實施。

3. 整體性與局部性的統一

任何一個決策目標都要注重它的整體效應，不能顧此失彼。在錯綜複雜的旅遊管理活動中，很少存在只有一個目標的簡單決策，絕大部分決策都屬於多項目標的複雜決策。例如，西部大開發中對某一旅遊項目的重大投資，既要考慮到它的產值，又要考慮到它的利潤，還要考慮到行業配套、交通設施和資源環境保護等各種問題，並力求這些問題都能得到滿意的解決。所以，要從這些多項目標的相關性和整體性出發，運用統籌方法，制定出合理的目標結構。同時，每一項局部目標都要具體明確，這是決策目標既簡單又複雜的要求。說其簡單，是因為沒有局部的具體目標，執行者就無以實施，就像一個旅遊者沒有旅遊目的地就無法啟程一樣；說其複雜，是因為局部決策目標並不那麼容易制定。決策目標局部性的要求是：目標要有明確的含義而不能有多種解釋，最好能做到數量化；目標要能夠落實到具體部門或人員。目標要有衡量達到什麼程度的具體標準。當然，決策目標所要求的具體化也是相對的，因為很多目標不能做到數量化，也不可能完全擺脫社會條件和人們價值取向的限制。但是無論如何，具體明確的決策目標對於決策是至關重要的。

二、擬定旅遊決策備選方案

所謂行政決策方案，就是一個或一組解決決策問題，實現決策目標的行動準則，它規定了實現決策目標的步驟、途徑、方法。所謂決策方案的擬訂，

是指決策設計者在明確決策目標的基礎上，經過調查研究，運用適當的技術與方法，設計或者規劃諸種實現決策目標的可能性方案的行為或過程。現代的行政方案設計發展的基本趨勢是用科學、系統、推理、預測的知識與手段，尋找並設計若干可能解決問題的備選方案。

旅遊行政決策方案的擬訂，應遵循這樣幾條準則。一是多擬訂旅遊決策方案。眾所周知，沒有比較就沒有選擇，正與誤、優與劣都是在比較中發現的。因此，只有擬訂一定數量和質量的備選方案，經過縝密的評價與對比，才能從中選擇最好的方案。反之，如果只有一個方案而沒有選擇的餘地，便無從判斷它的正誤與優劣，能否優化地達到目標便不得而知。

二是在擬訂多種可能性方案時，要注意方案之間的相互排斥性。方案之間的排斥性就是不同方案應當彼此獨立，互有差異，因為只有這樣，才有可能進行選擇和必須進行選擇。不然的話，或者兩個方案密切相關，實際上便成為一個方案；或者各備選方案之間存在包含或交叉關係，各方案之間的界限就難以劃清。由於決策者只能選擇一種方案予以實施，而不可能同時實施另一種或幾種方案，因此難以在各方案中判別優劣。

一般可把擬訂方案這一環節分為三個步驟。當然，在現實擬訂方案的過程中，這三個環節並非截然分開進行。第一個階段，即大膽運籌謀劃，尋求方案途徑的階段。在這個階段，決策者的決策經驗能夠造成一定的作用。對於常規性決策，一般可以根據以往的經驗擬定多個備選方案；對於非常規性決策，也可以透過類似情況的經驗分析和對比計算出事件發生的概率，然後擬定各種可能性方案。第二個階段，即充分調查研究，把握客觀情況的階段。大膽運籌謀劃的基礎首先在於對有關情況的把握，因此，調查研究的意義就非常突出。在擬訂方案之前，必須透過調查研究，瞭解在與決策問題有關的環境和條件中，有哪些有利因素和不利因素；透過什麼樣的措施可以使這些有利因素或不利因素發生變化和影響；瞭解在以往的直接經驗或間接經驗中對於類似問題的處理辦法和經驗教訓。所有這些，都是擬訂方案的必要前提。最後一個階段，即全面精心設計，擬訂行動方案階段。在充分調查研究、全面掌握情況的基礎上，就可以精心設計擬訂方案了。這時需要決策者有冷靜

的頭腦和堅定的信念，透過反覆計算、嚴格論證和細緻推敲，在適當的時候也可以運用「對演法」，將不同的方案交給不同的人員去擬訂，然後各方開展辯論，互攻其短，以求充分暴露矛盾；或者預先演習一個方案，故意設置對立面去互相挑剔問題，以最終達到方案的有效和圓滿。在精心設計、擬訂方案過程中，有兩項必要的工作不可忽視：一是對方案結果的準確估計，二是對實施細節的明確規定。因為沒有對方案後果的準確估計，方案的好壞優劣就無從辨別，這樣也就失去了選擇方案的標準；而沒有對於實施細節的明確規定，再好的方案也不知道如何去實現，從而也無法作出選擇。所以，決策理論非常重視科學預測的作用，把它視為複雜決策的重要組成部分。

三、旅遊決策備選方案評估

按照多方案和排斥性原則由粗到細地擬訂出旅遊決策備選方案後，旅遊決策的下一步就是對各備選方案進行比較甄別，作出滿意的抉擇。這一步驟非常關鍵，它將直接關係到行動的方向以及達到什麼目標的問題。在進行選擇時，要解決好三個問題：一是以什麼樣的價值標準來確定方案的好壞；二是方案好壞的程度是什麼；三是估計到一個方案可能會帶來幾種結果，應用何種原則進行選擇？

一個方案的價值標準包括方案實施後的作用、效果和利益等。因此，可以從兩方面予以考察：第一，旅遊決策者的主觀價值取向。往往有這樣的情況，一個既定的方案，在甲看來是可取的，而在乙看來則是不可取的。其原因並不在於他們對方案結果理解上的分歧，而在於他們各自的主觀價值取向。這種價值取向不僅取決於決策者的世界觀和價值觀，還取決於決策者的知識、能力和創新精神。第二，方案的價值標準表現為旅遊發展所帶來的社會作用和經濟效益，它們往往是可以被衡量或被描述的。決策的根本目的在於實現一定的決策目標，因此，哪一個方案能夠最有效地達到目標或者最接近目標，它就是最有價值的方案。如果目標是單向的，而且是可以用數量指標描述的，這個量化的目標就是方案的價值標準。但是，旅遊管理活動的決策目標往往是多向的，而且很多目標是不能用數字來表示的，這就使方案的價值標準呈現出複雜化的特徵。就決策整體方案來說，其價值標準應該建立在有利於國

家、企業、員工和社會發展的基礎上；具體方案的價值標準則應根據具體情況具體分析。

在上述主客觀兩方面的因素確定以後，要解決的問題就是選擇方案的標準究竟在何種程度上符合並接近決策目標。這就是旅遊決策方案的最優標準和滿意標準的問題。滿足決策方案最優標準的條件有五點：（1）決策目標有數量指標；（2）窮盡所有的可能性方案；（3）每個方案的執行結果必須明瞭；（4）擇優標準絕對明確；（5）決策不受時間條件限制。但是，在旅遊管理活動中，很多決策方案都是無法滿足這些條件的。因此，西蒙提出了滿意標準的概念來取代最優標準，認為任何決策方案至多只能達到相對滿意的目標。所以，在選取方案時依據滿意原則即可。這個原則又被稱為「有限合理性」原則。

四、旅遊決策備選方案的抉擇

在旅遊管理活動中，很多決策方案的結果是多向而不確定的，這是由於方案的實施具有某些不可控因素。例如，一項旅遊新產品的推出，就存在因市場銷售情況不可控制而產生盈利或虧本的兩極結果，在這種情況下如何選擇方案就比較複雜。決策理論上曾經出現過這樣三項原則：

第一，悲觀原則，或稱小中取大原則。這個原則傾向於保守估計，寧可收益少些，不可損失過大。在考慮方案收益的同時，注重研究方案失敗的可能性，在若干個方案的最小結果值中選取較大者為滿足。第二，樂觀原則，或稱大中取大原則。這個原則正好與前一原則相反，傾向於樂觀估計，注重考慮收益，即使方案失敗，也在所不惜。這一原則以選取若干方案中最大結果值中較大者為滿足。第三，最小遺憾原則，或稱大中取小原則。這一原則注重考慮某一方案的成功與失敗之間的機會值，以儘量避免方案的實施結果與實際可能達到的目標之間的機會損失所造成的遺憾。這一原則需要首先計算出遺憾值，然後以最小遺憾值之方案作為滿意標準的方案。儘管這些原則側重點不同，但都與方案的期望值有關。期望值又稱「均值」，就是根據各種客觀情況的出現概率加以計算的平均值。因為每個旅遊決策方案的執行都有正反兩方面結果，所以僅僅根據某一種可能來選擇顯然是不全面的。要把

兩種可能性都考慮在內，就需要根據這種可能性的大小、概率的不同，採用加權平均方法，計算出所謂期望值，作為選擇方案的依據。

　　一旦作出旅遊決策就要予以實施。實施旅遊決策應當首先制定一個實施方案，包括宣傳決策、解釋決策、分配實施決策所涉及的資源和任務等。要特別注意爭取他人對旅遊決策的理解和支持，這是旅遊決策得以順利實施的關鍵。

五、旅遊決策執行的監督與回饋

　　上述三大步驟結束，旅遊決策的全部程序應告完成。但是，旅遊決策的根本目的是為了使旅遊決策的目標得以實現，因而方案選擇和實施不是旅遊決策過程的終結，還必須在方案的實施過程中不斷地透過資訊回饋，發現方案執行過程中的問題和偏差，並隨時對方案作出修正。

　　（一）追蹤旅遊決策的必要性

　　方案執行過程中可能發生的問題或偏差，大致有三種情況：一是旅遊執行人員沒有按方案規定的程序辦事，導致目標的偏離；二是執行中由於不可控因素的干擾，造成方案實施的困難；三是已經執行了方案所規定的大部分程序，但仍然沒有出現達到預定目標的跡象。第一種情況屬於執行方案的人員本身的問題，旅遊決策理論不予論述。第二、第三種情況顯然與決策方案有關，所以仍然是旅遊決策理論要解決的問題，要根據執行過程中的情況分別對原有的方案進行修正、補充甚至根本性地改變決策目標。這一過程被稱為追蹤旅遊決策。

　　（二）資訊回饋是追蹤旅遊決策的前提

　　追蹤決策，以方案執行過程中的資訊回饋為前提。回饋，意在強調決策者對於某一決策方案的執行情況或結果的必要瞭解和掌握，並作為修正決策的根據。這一過程極為重要，它既是修正完善決策方案的必要前提，又是今後再行旅遊決策的經驗積累。

　　（三）旅遊資訊回饋要真實可靠

　　為了能夠有效地修正旅遊決策，方案執行情況的真實可靠性極其重要。回饋的資訊不真實，就不能準確地反映方案執行過程中的問題，當然也不可能對方案作出準確的修正。欺上瞞下、報喜不報憂的做法，只能給科學的追蹤旅遊行政決策造成障礙，是旅遊決策科學化的大敵。

　　以上所述是旅遊決策的一般程序，但在旅遊管理活動中並非所有的決策都需要透過這種程序。在進行一些簡單的或無重大意義的旅遊決策時，完全可以跳過程序中的某些環節。在上述的程序中，每一環節都要嚴格把握，認真對待。每一個環節都要有修正和完善的過程，以保證旅遊決策的準確性和科學化。旅遊決策的一般程序見圖 5-1。

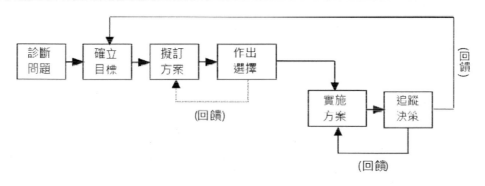

圖 5-1 旅遊決策的一般程序

思考與練習

1. 簡述旅遊行政決策的含義和特點。

2. 簡述旅遊行政決策的各種分類。

3. 簡述旅遊行政決策的基本功能。

4. 簡述旅遊行政決策的基本程序。

5. 試述如何實現旅遊行政決策的科學化。

第六章 旅遊行政執行

▌第一節 旅遊行政執行概述

一、旅遊行政執行的含義

旅遊行政執行，是指旅遊行政機關及其工作人員為實現已作出或已批准的旅遊行政決策所進行的全部旅遊行政活動。從時間或過程上講，旅遊行政執行指從旅遊行政決策最後作出或最後批准時起，旅遊行政機關及其工作人員為實現該旅遊行政決策的目標所連續從事的全部旅遊行政活動的總和。

關於旅遊行政執行在旅遊行政活動中的地位問題，人們的看法曾有一個變化過程。一開始，人們認為旅遊行政活動就是執行活動，旅遊行政機關及其公務人員的職責就是執行決策。這種看法注意到了旅遊行政活動與一般政治活動的不同，無疑是有價值的。

二、旅遊行政執行的特點

旅遊行政執行，是旅遊行政管理活動的中心環節，是旅遊行政管理目標實現的最直接、最重要的旅遊行政活動。旅遊行政執行活動，具有下述基本特點：

（一）目的性

旅遊行政執行，是旅遊行政決策的後續活動，是為實現旅遊行政決策的目標而進行的旅遊行政活動。因此，旅遊行政執行的整個過程和一切活動，都是在實現旅遊行政決策的目標。旅遊行政執行必須嚴格服從決策目標的需要，所以它是一種目的性很強的旅遊行政活動。

（二）實務性

旅遊行政執行，是實踐性、服務性很強的活動，其中的工作大都比較具體，具有很強的實務性，執行活動中每一階段的具體任務都必須有計劃、有措施、有要求、有規定的程序。

（三）強制性

旅遊行政執行，是一種執法行為，建立在命令與服從的組織原則之上，如果沒有服從，旅遊行政執行就不能存在，政府職能就無法實現。旅遊行政執行的強制性，一方面，體現在旅遊行政組織內部必須下級服從上級，局部服從整體，地方服從中央；另一方面，體現在旅遊行政機關及其公務人員在旅遊行政活動過程中，當執行對象拒絕執行法定義務時，旅遊行政機關可以採取強制執行的措施。

（四）時效性

旅遊行政執行，通常有較明確的時間界限。這就要求旅遊行政實施，必須做到迅速、及時。高效而及時地完成旅遊政管理任務、實現旅遊行政決策的目標，是對旅遊行政執行的基本要求。

三、旅遊行政執行的重要地位和作用

旅遊行政執行和旅遊行政決策有密切聯繫。旅遊行政決策，是旅遊行政執行的依據；旅遊行政執行，是旅遊行政決策的落實。沒有有力的旅遊行政執行，旅遊決策就會落空，就無法得到檢驗和完善，甚至在執行中走樣。旅遊行政執行是旅遊行政領導者的一項主要職責。旅遊行政執行的結果，也是判斷一個旅遊行政單位工作的標準。

首先，旅遊行政執行是整個旅遊行政管理工作中的一個重要環節。在旅遊行政管理中，旅遊行政執行與旅遊行政決策相銜接，其直接的功能是實現旅遊行政決策的目標。從中國的政治制度安排來看，旅遊行政執行更是直接體現了對國家決策的執行。根據憲法，中國旅遊行政機關是國家權力機關的執行機關。因此，旅遊行政機關的最基本的職能就是組織、落實、執行權力機關制定的法律以及國家的方針政策。

其次，旅遊行政執行是最基本、最經常的旅遊行政管理工作。旅遊行政管理是一個連續的活動過程，在全部的旅遊行政管理工作中，旅遊行政執行所占的份量最大。可以說，除了旅遊行政決策活動以及旅遊行政監督活動以外，其餘活動基本上都是旅遊行政執行。由於旅遊行政執行工作量大，所以

旅遊行政執行所需要的人力、財力、物力及其所占據的時空範圍，都是其他旅遊行政管理活動所不能相比的。

再次，旅遊行政執行是檢驗旅遊行政決策的過程。旅遊行政決策作為一種對未來的預期行為，其決策是否正確、合理，是否能達到預期的效果，都要根據旅遊行政執行的實際情況來檢驗。

最後，旅遊行政執行的效果，是評價旅遊行政管理工作好壞的最主要的依據。旅遊行政管理工作做得好不好，固然可以從不同方面進行評價，但是，無論從哪一個方面說，旅遊行政執行的效果都應該是評價旅遊行政管理工作最主要的依據。因為，如果旅遊行政執行的效果不好，其他方面工作做得再好也是杆然。

四、旅遊行政執行的原則

旅遊行政執行活動從整體上說應遵循其活動規律，堅持依法行政原則、令行禁止原則、開拓創新原則、績效優化原則、民主集中原則。旅遊行政執行的效果由兩個因素決定，一是旅遊行政領導者的組織、指揮、控制、協調能力；二是公務人員的忠誠度和責任感。這兩個因素若和諧一致，旅遊行政活動目標的實現則較為容易。但是，旅遊行政執行是一個複雜的過程，它既受主觀因素的影響，又受客觀條件的限制。例如，國際國內環境的變化，人民群眾對旅遊行政法規、旅遊行政決策、旅遊行政活動規律理解的程度等，都會影響旅遊行政執行的過程和效果。考慮到上述情況，旅遊行政執行必須遵循一定的原則，保證旅遊行政執行順利進行。

1. 依法行政原則

旅遊行政執行，必須依法行政。旅遊行政執行的任務，是貫徹國家法律法規、上級指示和決定的組織目標。為此，旅遊行政人員必須深刻領會法律、政策、規定、指示的精神，準確把握工作要求，不折不扣地貫徹執行。

2. 令行禁止原則

　　旅遊行政組織系統要保證行政執行的效果，就必須政令暢達，下級服從上級。旅遊行政各部門以決議、命令為依據，不得以任何藉口政出多門，各自為政，拒絕執行上級旅遊行政機關的決議、指令。各級行政機關在接到政令之後，必須千方百計積極行動，如期圓滿地實現旅遊行政執行目標，有令則行，有禁則止。解決問題不拖拉、不積壓、雷厲風行，圓滿完成任務。旅遊行政機關及其職能部門，要嚴格執法，迅速果斷地處理一些違法事件，公正及時地辦理維護公民合法權益的公務。要克服處理問題拖拉，辦理申請拖延，甚至徇私枉法，損害人民群眾合法權益的行為。

　　3. 開拓創新原則

　　國家旅遊行政公務人員在旅遊行政執行過程中，應當開拓性、創新性地承擔實施決策的任務。這是中國旅遊行政管理的性質所決定的、旅遊行政執行必須遵循的一條基本原則。旅遊行政執行人員要清除僱傭思想、消極等待思想，積極主動地、開拓性地承擔起旅遊行政執行重任，克服各種困難和阻力，創造性地完成行政執行任務。各級旅遊行政領導也必須尊重旅遊行政執行人員的主體地位，把旅遊行政執行行為同旅遊行政執行人員的忠誠度和責任感融合在一起，充分發揮旅遊行政執行人員的主觀能動性。

　　4. 績效優化原則

　　績效優化原則，就是要求旅遊行政實施活動用盡可能少的人力、物力和財力的投入，在盡可能短的時間內完成既定的工作任務。因此，在旅遊行政實際活動中，旅遊行政機關一方面應儘量減少人員、財政費用的支出；另一方面，又要科學、合理地組織旅遊行政實施活動，最終使旅遊行政實施活動達到效率最高。那些旅遊行政實施中常見的在組織上人浮於事，在工作上互相推諉的現象是不符合績效優化原則要求的。

　　5. 民主集中制原則

　　在旅遊行政執行的過程中，旅遊行政機關及其工作人員按照民主集中制的原則組織各項行政事務，是保證行政決策得到有力執行的重要原則。首先，在制訂工作計劃的過程當中，旅遊行政領導者和上級旅遊行政機關要充分調

動下級行政機關、基層工作人員的積極性，廣泛聽取各種不同的意見，群策群力；在開展具體的行政工作中，也應該保持行政組織內部及其外部環境的溝通渠道的暢通，使工作中的問題能得到及時的反映，便於工作計劃和實施方案的調整。其次，行政執行工作是一項系統工程，需要行政機關及其工作人員密切配合、互相支持。行政執行主體，如果各行其是、各自為政，甚至互相扯皮、辦事推諉，就會極大地降低行政執行的效率，阻礙目標的實現。要有力地貫徹執行行政決策，就必須有集中統一的指揮，強調下級對上級的服從，使整個行政組織在思想上一致、在行動上有序，從而保證高效完成行政執行任務。

五、影響旅遊行政執行的因素

行政執行，是社會、組織、環境、個人等多種因素相互作用的過程，旅遊行政執行過程直接地或間接地受到這些因素的影響。在這些因素當中，有些是積極的，有些是消極的；有些是內部的，有些是外部的；有些因素的影響是可轉化的，有些是不可轉化的。對這些因素進行簡要的分析，有利於提高行政執行的效率、效力和效果。

（一）環境因素

環境因素，是相對於國家旅遊行政組織或公共旅遊行政組織而言的，它們是獨立於國家旅遊行政組織或公共旅遊行政組織之外，並對旅遊行政執行活動發生影響的因素，也可以稱為旅遊行政執行的外部因素。它們主要包括下列三種類型。

1. 政治環境因素

影響旅遊行政執行的政治環境因素，既包括影響所有行政執行的國家的政治制度、政黨制度、法律制度、階級狀況及各種政治團體和社會集團的社會活動帶來的政治環境因素，也包括發展旅遊業的和平條件、保證遊客生命和財產安全的保護政策和治安環境因素。政治環境因素，決定著旅遊行政執行過程的目標、性質和方向，特別是對執行過程和內容有重要影響。這是因為，首先，從執行活動的角度看，由於政治環境因素對立法機關的議案和執

政黨的政策制定有直接的影響，必然會對旅遊行政執行過程產生影響；其次，從旅遊行政活動的角度看，由於旅遊行政執行活動不是單純的或機械的執行活動，它需要逐級進行決策，制定政策或規章，這些決策和政策制定活動也必然會受到政治環境因素的影響。

2. 社會環境因素

社會環境因素，是社會經濟條件、生產力與科技發展水平、教育水平、文化藝術狀況、人口規模等各種經濟、科學、文化、教育因素及其管理制度的總稱。旅遊目的地風俗民情、旅行社、賓館等其他旅遊企業的規範與否，也會對旅遊行政執行產生影響。社會環境因素不僅影響法律和政策制定過程，而且對旅遊行政執行活動可產生有利的或不利的影響。國民經濟狀況惡化、財政困難，是不利於旅遊行政執行活動的因素。

3. 自然環境因素

自然環境因素，是自然資源、自然條件、氣候、地理位置等各種因素的總稱。自然環境因素對旅遊行政執行過程的影響是潛在的、間接的，不如前兩種因素的影響明顯，但在某些特殊的情況下對旅遊行政執行活動也有直接的影響。例如，雖然某一地區的各級旅遊行政人員忠於職守、依法旅遊行政，但由於自然條件惡劣，旅遊經濟一直難以發展起來，甚至可能由於遇到自然災害陷於更困難的境地。

（二）組織因素

組織因素，指與國家旅遊行政組織或公共旅遊行政組織的地位、任務、權力、結構、體制、活動方式有關並對其執行活動和旅遊行政活動發生影響的因素，它和個人因素一起可以統稱為旅遊行政執行的內部因素。組織因素主要包括下列三種類型。

1. 關係因素

關係因素，是與國家旅遊行政組織或公共旅遊行政組織的社會地位和法定地位有關的各種因素的總稱。關係因素決定著國家旅遊行政組織或公共旅遊行政組織在國家事務和社會公共事務管理方面的地位和作用，因而對旅遊

行政執行過程也有直接的影響。例如,國家旅遊行政組織或公共旅遊行政組織對立法機關和執政黨的從屬關係,決定其依法旅遊行政和政策執行的特點;對旅行社和飯店等單位的領導關係,決定其旅遊行政決策和強制實施的特點。

2. 功能因素

功能因素,是與國家旅遊行政組織或公共旅遊行政組織的任務和活動有關的各種因素的總稱,如,它所承擔的各種權力、任務及履行的各種職能等。功能因素與關係因素有密切關係,並且直接受關係因素的影響,它決定國家旅遊行政組織或公共旅遊行政組織的權限範圍和管轄範圍,實際上決定著其執行活動和旅遊行政活動的範圍。

3. 結構因素

結構因素,是與國家旅遊行政組織或公共旅遊行政組織內部結構有關的各種因素的總稱。如,機構設置、崗位設置、權力結構和權責關係等。它們對旅遊行政執行的效率和效果有直接影響。例如,在機構臃腫、崗位責任不明確、指揮和溝通系統紊亂、權責關係模糊的情況下,旅遊行政執行很難有較高的效率和較好的效果。

(三) 個人因素

個人因素,指與旅遊行政管理人員個人素質有關的各種因素。旅遊行政執行過程最終是透過所有旅遊行政管理人員的共同工作完成的,旅遊行政管理人員的個人素質和工作績效必然會對整個過程產生影響。環境因素和組織因素也將透過對個人因素的作用對旅遊行政執行過程產生影響。個人因素主要包括下列三種類型。

1. 旅遊行政管理人員個人素質因素

個人素質,指個人所具有的品德、能力、知識、性格等。個人素質是一個非常複雜的多面體,為了分析方便起見,將個人素質劃分為政治素質、專業素質、文化素質、管理素質、心理素質、生理素質六個基本方面。

政治素質表現為一個人的世界觀、人生觀、價值觀，表現為一定的政治理想、政治覺悟以及對社會政治問題和本職工作的立場、觀點和態度。政治素質決定旅遊行政工作人員的獻身精神、創業精神和開拓精神，決定旅遊行政工作人員的組織性、紀律性、自覺性和主動性。政治素質對旅遊行政人員的工作態度、精神狀態起主要的、決定性的作用。政治素質，是旅遊行政人員必須具備的基本素質。

專業素質，表現為一個人的專業技術或專門的業務水平和能力。專業素質決定旅遊行政工作人員從事某種專業技術工作或專門的業務工作的熟練程度和複雜程度；決定他們蒐集、篩選、傳遞專業資訊或業務資訊的能力；決定他們處理專業技術問題或專門的業務問題的效能和效率。旅遊行政工作要求工作人員具備一定的旅遊地理知識、旅遊文化知識、旅遊法律法規知識、旅遊規劃知識、飯店管理和旅行社管理等相關知識。

文化素質，表現為一個人的文化程度和文化水平。文化素質，是政治素質或專業素質的基礎。文化素質，決定旅遊行政工作人員的知識範圍、知識結構、科學知識水平和政治理論水平；決定他們對路線、方針、政策以及旅遊行政工作任務的理解程度和掌握程度；決定他們認識和接受新事物、新知識的敏感性和能力。提高文化素質對提高政治素質和專業素質有直接影響。

管理素質，表現為一個人的組織能力、決策能力、綜合分析能力、社會交往能力、計劃能力、創新能力等。管理素質，決定旅遊行政工作人員的計劃、組織、控制、指揮、協調等管理效果；決定他們的工作能力和打開局面的程度；決定他們把握全局、綜合處理各種資訊的能力。具有一定政治素質、專業素質和文化素質的人，並不同時就具有相應的管理素質。管理本身也是一種專業，負有領導職責、人事職責的旅遊行政幹部或旅遊行政人員要求具備較強的管理素質。

心理素質，表現為一個人的性格、氣質和個性等。心理素質，影響到旅遊行政工作人員情感的豐富性、情緒的穩定性、興趣的多樣性；影響到他們的需要、動機和行為方式；影響到他們的交往範圍、同事關係、工作態度和

精神狀態。心理素質和政治素質、文化素質有一定關係。政治水平高、文化修養好的人善於控制自己的感情，穩定自己的情緒。

生理素質，表現為一個人的性別、年齡、體質和機體反應能力等。生理素質決定旅遊行政工作人員所能從事的工作長度和工作強度；決定他們對不同的工作環境、工作條件的適應性。不同性質、不同類型、不同條件的旅遊行政工作對生理素質有不同的要求。生理素質雖和其他素質無直接關係，但對其他素質的發揮有直接影響。

這六種素質按不同狀況構成個人素質類型，直接影響到每一個旅遊行政管理人員的工作態度、工作行為和工作績效，並對整個旅遊行政執行過程發生影響。

2. 旅遊行政領導者個人素質因素

領導者個人素質因素，是直接影響旅遊行政執行活動的因素之一。在組織因素的影響下，領導者的地位、權力和責任使其對旅遊行政執行過程的作用遠遠超過一般的旅遊行政管理人員，其個人素質因素對群體素質及群體績效和效率起著主導性的作用，因而對旅遊行政執行過程具有特殊的、十分重要的影響。在國家旅遊行政組織或公共旅遊行政組織中，領導者的等級、地位越高，這種影響就越大。領導者的個人素質和普通的旅遊行政管理人員一樣可劃分為上述六種類型，並且領導者的領導活動也是以群體形式進行的，領導者個人素質因素對旅遊行政執行過程的影響最終也需透過領導者的群體素質、群體績效和效率進行分析。

3. 群體素質因素

群體素質，指不同素質的人員結合在一起的整體效應，是群體各個成員的個人素質、績效的整體反映。群體素質和群體績效可以分為兩種基本類型。

一種是群體的平均素質和平均績效。群體的平均素質和平均績效是群體成員的個人素質和個人績效機械相加所得到的平均值，群體的平均素質和平均績效可以用簡單的數學方法來計算。它的計算公式是：$1 + 1 = 2$。一般

來說，在其他所有條件相同的情況下，平均素質高的群體，其平均績效高於平均素質低的群體。

另一種是群體的整體素質和整體績效。群體的平均素質只是從某一特定方面（例如學歷、年齡、政治面目、專業技術職務、專業等）進行計算，並不能反映出群體的實際素質，因此只具有統計學方面的意義。群體的實際績效並不單純取決於群體某一方面的平均素質，而取決於群體的整體素質。群體的整體素質、整體績效是群體成員的個人素質和個人績效的綜合反映，表明群體成員個人結合的質的方面。它不等於個人素質、個人績效機械相加的總和，它的計算公式是 $1 + 1 > 2$ 或者 $1 + 1 < 2$。由於工作關係和人際關係的影響，不同素質的人組合在一起，可能會促進他們個人潛能的發揮，互相取長補短，造成合力遞增；也可能會妨礙或無助於個人潛能的發揮，相互排斥、抵消，造成合力遞減。按照系統論的觀點，整體大於部分之和，部分並非最優，而整體可最優，「三個臭皮匠，賽過一個諸葛亮」。同時亦可得出另一結論，整體小於部分之和，部分最優，而整體不一定最優。群體內部的分工協作本身要求群體成員的素質各有特點和側重。由於組織中機構設置因素的影響，旅遊行政管理人員必然是以小組、科室、單位、部門等結合為群體的方式進行工作的。不同素質的人員組合在一起，可能會促進他們個人素質的發揮，但也有可能出現負效應。在上述六種個人素質基礎上，各種群體的人員構成可劃分為政治結構、專業結構、文化結構、管理結構、心理結構和生理結構六種類型並可相應劃分出六種群體素質結構類型。

六、旅遊行政執行的步驟與環節

旅遊行政執行，是一個比較長的旅遊行政活動過程。它由一系列旅遊行政環節構成，主要包括下述三個階段。

（一）準備階段

旅遊行政執行的準備，包括編制實施計劃、組織落實、思想發動和籌備物資經費等過程。

1. 編制行動計劃

「凡事三思而後行，謀定而後動。」決策實施前，執行機關得先制定行動計劃。所謂行動計劃就是根據客觀條件，科學、及時地擬定出為達到決策目標而採用的具體行動方案。制定行動計劃，包括對決策整體目標進行分解，計算並籌劃人力、物力、財力，確定實施程度、方法及有關的具體制度、規定。透過制定行動計劃，預先研究做什麼，怎麼做，誰來做這三方面的問題，根據客觀條件把決策規劃成有序的連續工作過程。行動計劃力求具體而詳盡，短期行動計劃尤其要細微，三年以上的長期計劃，則只求指出大致方向、規模、趨勢就可以。科學地制定行動方案，應做到，首先，按照既定行動目標，考察分析子目標，分清目標結構主次，確定主攻方向，用數量指標來表示各個目標應達到的程度，明確行動方向。其次，對旅遊行政執行的主客觀條件進行分析，編制執行過程中組織結構和人員配備計劃，編制資金、物資使用計劃。再次，預測未來各方面影響執行的因素，確定戰略方針，制定預防措施，對可能遇到的困難、問題有足夠的準備。最後，擬定具體的行動步驟，行動手段，必要的制度、規則，以及機構和人員的崗位職責。

制定行動計劃，必須認真細緻。計劃是為了實現目標，絕不是表面文章。認真細緻的計劃應當是，第一，切合實際，積極可靠，沒有主觀臆斷性。第二，能適應環境，有變動的餘地。第三，顧及全局，對各方面都能統籌安排，切忌顧此失彼。

2. 組織落實

按照實施計劃的編制要求，建立相應的組織機構，配備能夠勝任工作的負責人和工作人員，形成一個為實現組織目標而共同努力的職、責、權系統。

首先，確定旅遊行政執行組織。旅遊行政機關擔負的任務很多，對一些中心任務，往往要在旅遊行政機關中由某一部門承擔，甚至有時還要專門設立新的職能機構或抽調適當的人員建立臨時工作機構來執行。新機構和臨時工作機構必須履行法定手續，由旅遊行政機關授權。組織落實不僅要解決組織形式問題，而且要發揮組織的整體功能，這一點尤為關鍵。為此，需要協調組織內部各個方面的相互關係，將所有的環節和要素連接成一個有機整體，制定必要的規章，使人力、物力、財力得到最合理的利用。

其次，配備勝任執行任務的主管人員。旅遊行政執行負責人的工作，主要是抓全局、抓組織、抓人事，其素質要求、工作方法，與旅遊行政決策負責人不完全一樣。作為旅遊行政執行的負責人，要有專業管理方面的知識技能和實踐經驗，對決策深刻理解，對工作細緻、勤奮，有較高的效率，更重要的是要有監督執行的組織能力、活動能力，善於處理人際關係，能機敏地識別下屬人員的特點，人盡其才地使用下屬人員。旅遊行政執行負責人絕不可事必躬親，把時間和精力花費在干預某一層次的工作上。

最後，配備適合執行任務的一般工作人員，根據任務對所有執行人員進行分工，建立崗位責任制和規範性操作制度。

3. 統一思想

旅遊行政執行的任務，是由許多旅遊行政人員一起協作完成的。要使所有執行人員都瞭解決策，正確地理解和接受決策，並努力去實現決策。從行為科學角度看，一個人對事物的態度是由事物的認識因素、情感因素和行為因素決定的。有了正確認識，才會有情感，繼而產生相應的行為傾向。重大的決策應組織執行人員認真討論，只有全體執行人員對決策目標和執行計劃有了統一的、深刻的理解，才能為實現決策目標有效地、統一地行動。對決策目標和計劃，認識越清楚，思想準備越充分，執行起來就越自覺、越果斷，辦法越多，效率也就越高。

4. 籌備物資經費

旅遊行政機關執行某項計劃或完成某項任務，離不開一定的物質條件。編制預算，就是根據執行活動的需要，事先計算各個項目所需開支的經費數目。預算送報有關機關批准後，才能執行，才算落實活動經費。旅遊行政執行的財物準備，是指在經費上有預算，在物資上，購置或調配必要的辦公用品、交通工具、檢測儀器、通訊設備等，為執行任務創造良好的物質條件。

（二）實施階段

旅遊行政執行過程中的實施階段，是實施旅遊行政目標的實質性工作階段。在這一階段面對執行中出現的諸多問題，旅遊行政執行主管人員大量的

時間和精力要放在旅遊行政指揮、旅遊行政溝通、旅遊行政協調和旅遊行政控制方面。

1. 旅遊行政指揮

旅遊行政指揮，是旅遊行政領導者按照既定目標和計劃，對下層的活動進行指導和安排，透過協調監督以實現組織目標的行為。指揮的方式有口頭的、書面的、會議的，根據具體情況採用適當的方式。

2. 旅遊行政溝通

旅遊行政溝通是資訊的溝通，是彼此瞭解情況以便統一認識的方法。溝通旅遊行政資訊，可使旅遊行政領導者有效地指導和協調關係。

3. 旅遊行政協調

旅遊行政協調，是引導旅遊行政組織之間、人員之間建立互相合作、和諧的關係，以達到預期的共同目標的行為。加強旅遊行政協調在當前旅遊行政管理中具有重大意義。

4. 旅遊行政控制

旅遊行政控制，就是為了保護實際工作和計劃相一致而採取的活動。一般是透過檢查監督，及時發現差距，找出原因，採取措施，予以糾正，使各項活動都按時保質保量完成。檢查監督是實行控制的主要手段。

（三）總結階段

旅遊行政機關在旅遊行政執行目標實現之後，對前段旅遊行政執行的實踐進行回顧、分析和研究，從中總結經驗教訓，找出規律性的東西，寫成書面材料，用於指導下一階段的實踐。總結是對旅遊行政執行行為的認識過程，是旅遊行政執行行為的最後一步，又是另一種新的執行行為的開始。

旅遊行政執行活動總結，一般是在旅遊行政執行目標實現之後進行。對於日常的旅遊行政法規、決定的執行，常以季、半年、一年為時限進行系統總結；有些大的旅遊行政決策項目的執行需要很長時間，除項目實現最後總結外，還需進行階段性總結。

1. 旅遊總結應該把握的基本點

（1）旅遊行政執行情況的全面檢查。旅遊行政執行的結果，是否實現了預定目標，要從數量和質量上進行檢查衡量，檢查工作的進度和效果同原計劃有無出入，出入的原因是什麼，有何經驗或應吸取的教訓，工作制度遵守得怎樣，工作制度本身有何利弊，人們接受程度怎麼樣，經費物資的使用是否與計劃相符，有無因此而帶來的困難。

（2）實事求是地對旅遊行政執行的情況進行評定。在全面檢查考核的基礎上，對該單位和人員的工作作出評定。評定單位和個人的工作，應有不同的項目要求和標準。在評定之前，科學地確定這些項目要求和標準是很重要的，如果不公平合理，就會引出適得其反的結果。對單位與個人的評定要公平，賞罰要分明，這樣才能鼓勵先進，鞭策後進，提高工作效率。評定的項目周密、方式科學、標準合理，獎懲也就有了充足的依據，群眾才能心服口服。考核評定應以獎勵為主。無論獎勵或懲罰，都應按照有關條例進行。

（3）根據旅遊行政執行情況得出經驗教訓。旅遊行政執行中成功的經驗要發揚，失敗的教訓應引以為戒。只有把執行情況上升到理論，形成經驗教訓，提出今後改進措施，總結才是有效的。有些用於決策方面的經驗教訓，透過資訊回饋轉到決策中心，決策中心據此研究以提高決策的科學性。

七、旅遊行政執行的內容

旅遊行政執行的內容有很多，例如，組織實施國內外旅遊市場重大促銷活動；拓展海內外市場和旅遊業資訊調研工作；管理旅遊涉外事務；組織研究旅遊發展戰略，擬定旅遊業中長期發展規劃、年度計劃並組織實施；組織旅遊資源普查；指導重點旅遊區域的規劃、開發、建設；擬定旅遊業管理的地方性法規。

此外，審核、申報經營出入境旅遊業務的旅行社；審批經營國內旅遊業務的旅行社；推薦三、四、五星級飯店；負責一、二星級飯店的評定和覆核；負責旅遊項目設施標準；負責旅遊質量監督、投訴；負責優秀旅遊城市的上報和假日旅遊工作；組織從業人員資格考試；負責教育、培訓工作；組織實

施旅遊從業人員的資格和等級制度;組織、指導旅遊統計工作;負責招商引資;管理旅遊專項資金的使用和旅行社質量保證金等,都屬於旅遊行政執行的範疇。

第二節 旅遊行政指揮和控制

一、旅遊行政指揮

行政指揮,是指行政領導在實現行政決策目標的過程中,按照既定的目標和計劃,對下屬的工作進行領導和指導的活動。行政指揮是行政執行的主要環節之一,是領導作用在行政執行過程中的直接體現。旅遊行政指揮是旅遊行政領導者按照既定目標和計劃,對下層的活動進行指導和安排,透過協調監督以實現組織目標的行為。指揮的方式,包括口頭指揮、書面指揮和會議指揮。旅遊行政指揮時,應該根據具體情況選用適當的方式。

旅遊行政指揮,對於旅遊行政執行具有重要作用。旅遊行政指揮正確與否、恰當與否,對於旅遊行政決策目標的實現和旅遊行政管理任務的完成有著實質性的影響。旅遊行政指揮的重要作用表現在:

首先,旅遊行政指揮能調動各級各類人員的積極性以實現旅遊行政決策目標,完成旅遊行政管理任務。作為許多人和人群參與旅遊活動,必須有一個統一的意志或權威作引導和保障,保障旅遊者吃、住、行、遊、購、娛活動的順利開展,保障旅遊者的生命財產安全;沒有統一的意志和權威,是無法組織行政實施活動的。

其次,透過有效的旅遊行政指揮,可以調動全體實施人員的積極性和創造性,激發起高昂的工作熱情,給旅遊者提供高質量的旅遊服務。反之,如果指揮無方,即使行政執行人員能力很強,也無法充分發揮作用,難以保障旅遊者的旅遊享受。

最後,在行政決策已經作出,計劃、方案等已經確立的情況下,只有行政指揮能把行政執行從理論變成現實,從觀念變為行動。

旅遊行政指揮的方式大致分為三種:

一是口頭指揮。這種指揮方式簡單、明瞭、及時、方便，因而最常用。運用口頭指揮方式，要注意語言藝術。對不同對象，指揮語言表達方式及語氣都要有所區別，以利於對方接受。

二是書面指揮。書面指揮就是利用各種行政公文形式進行指揮。在指揮層次較多，時間、地域等條件又受限制，不便口頭指揮時適宜於採用書面指揮方式。書面指揮可以使責任明確、指揮資訊準確並能保留較長時間，也便於以後核查。運用書面指揮要注意規範性和嚴肅性，防止濫發文件的文牘主義現象。

三是會議指揮。會議是保證指揮統一的有效手段，因而成為一種經常採用的指揮方式。行政實施前的動員工作，實施過程中的協調工作、調研工作，實施結束後的準備工作等，都可以採用會議指揮的方式進行。運用會議進行指揮，必須注意會議的類型、會議的準備、會議的組織技巧、會議效率及對會議主持人的要求等問題。運用會議進行指揮還要特別注意提高會議質量，防止會議過多、過長。

二、旅遊行政控制

控制，是為了保證實際工作和計劃相一致而採取的活動。一般是透過檢查監督，及時發現差距，找出原因，採取措施，予以糾正，使各項活動都按時保質保量完成。檢查監督，是實行控制的主要手段。

旅遊行政控制，是指旅遊行政執行主管人員對下屬的業務工作進行檢查和糾正，以確保已制定的計劃得以實行的旅遊行政執行行為。與旅遊行政協調不同，旅遊行政控制不是針對各單位之間、各成員之間的關係，而是針對一個組織實際執行的過程與已定計劃間存在的差距或背離所採取的糾正行為。

（一）旅遊行政控制的程序

旅遊行政控制的基本程序有三個步驟。

第一步，確立控制標準。控制標準與旅遊行政執行目標和計劃有內在的一致性，它實際上是目標與計劃具體實施的工作成果與行為規範。控制標準應盡可能地量化，以使控制更有效。

第二步，獲取偏差資訊。依據控制標準，對旅遊行政執行行為的實際成效進行衡量，預測和發現偏差。主要辦法是：首先，按照已制定的標準，對實際運行的效果進行考核；其次，對管理人員、組織狀況進行評定；最後，確定所得結果與相應的控制標準之間的偏差，為糾正偏差提供依據。

第三步，採取措施進行調節。根據已經確定的偏差，採取相應的措施予以糾正。如透過改變組織機構，重新委派人員，或者改善控制程序和方式，必要時採取行政的、經濟的、法律的和思想教育的調節手段。

（二）旅遊行政控制的方法

1. 從控制實施的時間看，旅遊行政控制可分為預先控制、同步控制和回饋控制

（1）預先控制

預先控制，是指事先所採取的控制活動，其特點是針對未來可能發生的活動及其結果而進行的事前控制。在管理控制中，只有對即將出現的偏差有所察覺並及時採取某些措施時，才能進行有效控制，因此事前控制是一種很有效的控制。

（2）同步控制

同步控制，是指在旅遊行政執行過程中，保證目標實現的一種控制活動。其特點是在事件發生之中採取的。在具體的旅遊行政執行過程中，一旦發現活動結果與目標之間出現某些偏差，立即進行調整。這種控制形式在旅遊行政管理活動中是經常出現的，它與事後控制相比較，對事態發展的控制要容易得多。

（3）回饋控制

　　回饋控制，是指在每一執行階段的任務完成之後，將實際結果與原計劃標準相比較，對計劃實施過程中的每一步驟所引起的客觀效果及時作出反應，並據此調整、修改下一步的實施方案，使計劃的實施與原計劃標準在動態中達到協調一致。

　　2. 從控制組織系統角度看，旅遊行政控制可分為集中控制、分散控制和等級結構控制

　　（1）集中控制

　　由一個集中的控制機構進行的控制，為集中控制。其特點是，各個被控對象以及它們之間的相互關係的資訊都匯入一個控制中心。控制中心，根據這些資訊與旅遊行政目標之間所存在的偏差，制定出相應的對策，然後發出指令，約束各個被控對象。這種控制形式的優點是控制集中，便於整體協調；缺點是控制過程複雜。

　　（2）分散控制

　　由若干個相互獨立的控制機構分別進行的控制，為分散控制。其特點是，控制活動由若干機構共同進行，每個機構都只能對局部進行控制，而不能對全局進行控制。這種控制形式的優點是控制簡便、局部控制效果好，適應性強；缺點是容易忽視整體目標，難以進行整體協調。

　　（3）等級結構控制

　　由多層次控制機構所進行的多級遞次控制，是等級結構控制。這種控制形式，是現代組織管理中統一指揮、分級管理原則的具體表現，因而也稱分級控制。這種控制形式的特點是，各級控制機構之間具有旅遊行政隸屬關係，最高層次的控制機構直接指揮下一層次控制機構的活動，並協調它們之間的相互關係。比如，中國國家旅遊局、省旅遊局、市旅遊局、縣旅遊局就是一個分級控制系統。等級結構控制，吸收了集中控制和分散控制的優點，既注意了整體的協調，又注意了局部的適應性。整體的協調，是指對全局來說有一個最高層次的控制中心，這樣使整個旅遊行政執行過程具有統一的整體目

標，有利於整體協調。局部的適應性，是指將控制活動分散於各個控制機構相對獨立地進行，這樣使得各方面的控制更能適應實際情況，增強了適應性。

▌第三節 旅遊行政協調與溝通

一、旅遊行政協調

協調，是引導旅遊行政組織之間、人員之間建立互相合作、和諧的關係，有效地達到預期的共同目標的行為。旅遊行政協調是使旅遊行政機關各單位間、各職員間能夠分工協作、協同一致、步調一致地完成共同使命的旅遊行政執行行為。加強旅遊行政協調，在當前旅遊行政管理中具有重大意義。

許多旅遊行政決策，特別是重大的旅遊行政決策往往不是哪一個單位能夠單獨實現的，而是需要很多單位共同參與，這樣就不能不進行協調。旅遊行政協調的目的是試圖在各個旅遊行政部門之間及工作人員之間不斷建立和諧、合理的工作關係，從而獲得合力，達到旅遊行政目的。

（一）出現不協調的原因

分析旅遊行政執行中出現不協調的原因，是進行旅遊行政協調的前提。旅遊行政協調工作要「對症下藥」。旅遊行政執行中，產生不協調的因素和原因大致有以下幾種。

1. 計劃的缺陷

計劃，是對未來的行動預先設計的行動方案。在實際的運行中，可能有些情況事先在計劃中沒有預料到，當這種情況出現以後，就可能產生不協調。

2. 條件的變化

在旅遊行政執行過程中，客觀條件突然發生變化，影響了計劃的實現，當這類情況出現以後，也會產生不協調。

3. 本位主義

有些單位從自己的利益出發，有利的事不該管的也管，對好處不多又費力的事，該做的也不做。這種本位主義在工作中造成了既有重複又有遺漏的現象發生。有利的事各單位都插手，而利小的事各單位都不主動管，這是旅遊行政機關中最常見、最大量的情況。這類情況出現以後，如果領導者不及時進行協調，就會使人們忙於相互扯皮之中，影響執行活動的正常開展。

4. 條塊分割

在旅遊行政機關中，常常出現業務系統與一級政府之間在工作重心的安排上、戰略設計上的差異。這種現象容易使執行人員陷入「兩難」的狀況，這樣就需要進行協調。

（二）旅遊行政協調的工作重點

旅遊行政協調工作是大量的、經常的，主要是由旅遊行政執行主管人員承擔。當各種不協調因素出現時，主管人員必須及時進行協調，使各個方面盡可能地協調一致，保證目標的實現。做好旅遊行政協調工作，主要應把握以下幾點。

1. 重申目標和任務

重申目標和任務，並對一些細節加以必要的解釋，做到人人心中有數。

2. 調整組織結構

強調各負其責，使各級主管人員在自己的權責範圍內行動，以消除衝突和摩擦。

3. 修復和改善人際關係

人員之間出現矛盾是常有的現象，如果人際關係協調不好，必然要影響工作的進行。因此，要充分注意人際關係的協調。人際關係協調是一件十分複雜的事情，它需要領導者運用高超的領導藝術去處理，分清矛盾的性質和原因，堅持原則性和靈活性的統一。對於直接影響任務目標完成的因素，領導者要堅持原則，絕不能「和稀泥」。

（三）旅遊行政協調的方法

根據旅遊行政協調採用的手段，旅遊行政協調可以分為以下幾種：

1. 會議協調

會議協調是最常見的一種協調方法。會議的形式多種多樣，有上級組織召開的協調工作會，有有關各方聯合召開的聯席會議，另外還有討論會、座談會、交流會等。採用會議協調應注意提高會議質量，控制會議的次數與時間。

2. 組織協調

透過在各機關之間成立組織，由各有關單位派代表組成小組或委員會，並成立聯合的辦公機構，以加強聯繫和協調工作步驟。

3. 資訊協調

透過傳遞資料和資訊、傳閱通報等方式，促使有關各方及人員瞭解情況、互相支持，團體合作。

二、旅遊行政溝通

（一）旅遊行政溝通的意義和作用

這裡說的溝通，是指資訊的溝通，是彼此瞭解情況以便統一認識的方法和程序。溝通旅遊行政資訊，可使旅遊行政領導者有效地指導和協調關係。溝通的方法多種多樣，對話談心是可採用的一種有效的溝通方法。溝通，在於求得思想上的共識；協調，在於謀求行動上的一致。旅遊行政溝通，是透過各種資訊的傳遞，促使旅遊行政機關與旅遊企業和旅遊者進行思想和情況的交流，以取得彼此之間的相互瞭解，建立起信任的良好的人際關係的旅遊行政執行行為。

（二）旅遊行政溝通的基本形式

1. 正式溝通

正式溝通，即透過正式組織渠道，或透過有關明文規定的渠道所進行的資訊傳遞和交流。比如，旅遊行政機關中正式召開的各種會議，正式發布的

各種命令、指示、通告、布告，公告、通知，頒布的各種法令、規章、規則、章程、條例、措施，也包括下級透過正式渠道的請示、報告、建議等內容。正式溝通的特點是，正規、嚴肅，溝通資訊比較可靠和穩定，所以一般重要的消息通常都採用這種溝通方式。正式溝通的優點是，資訊失真率低，溝通效果較好且具有較強的約束力，不足之處是有時溝通速度比較慢，有可能會降低行政效率。

2. 非正式溝通

非正式溝通，建立在旅遊行政工作人員的社會聯繫基礎上，是由人們的社會交往產生的。在表現形式上，多系不固定的，具有動態性、隨機性。其主要內容為：旅遊行政機關人員間的非正式接觸、社交、宴會、聚會等。非正式溝通的特點是自發性、情感性、非強制性以及靈活性，因而容易造成溝通資訊扭曲和失真，而且傳播速度極快。

（三）旅遊行政溝通的渠道

1. 下行溝通

上級組織和領導者將制定的關於組織的規章制度、任務指標、各種消息、政策和措施等，傳達給下級的有關組織和人員，這種由上而下的溝通叫做下行溝通。這種溝通，可以使上下級之間保持較好的工作關係，便於下級明瞭上級的意圖和指示，從而使上下之間步調一致。下行溝通的主要作用是，下達有關工作方面的指示，讓下級明確行政目標，提供關於組織程序和行動的情況，提醒有關部門或工作人員對任務及其他關係的瞭解等。下行溝通可以使下級瞭解上級的指示精神、工作意圖、行動目標等。在下行溝通中，要注意避免居高臨下的主觀武斷，以免脫離群眾，得不到廣泛響應。同時，也應注意下級對溝通資訊的理解是否正確，以免導致失真，脫離行動目標。

2. 上行溝通

上行溝通，是指下級旅遊行政組織和旅遊行政人員向上級傳遞的資訊。諸如向上級匯報、請示工作，提出建議、批評，反映情況等。這種溝通是上級組織和領導瞭解下級情況的有效途徑。上行溝通的目的是要將下級對有關

情況的看法、意見和建議及時向上反映，以利於上級及時解決下級工作中出現的問題，對下級的工作作進一步的指導，或者是吸收和採納下級的合理化建議，修改其工作方案，以利於決策目標的實現。在上行溝通中，要注意全面、客觀地聽取下級意見，防止下級投其所好，報喜不報憂。

3. 平行溝通

平行溝通，是指各平行機關和單位的橫向資訊交流，彼此之間取得協調以解決共同的問題。這種類型的溝通在旅遊行政機關中尤為重要。在旅遊行政管理中，許多工作往往涉及多個部門，如果部門與部門之間不能有效溝通，會直接影響旅遊行政工作的進行，影響政府職能的實現。

（四）旅遊行政溝通應該注意的問題

1. 注意資訊溝通的準確性和完整性

在溝通過程中，要正確使用語言文字，用精練的語言，明確的概念，準確、全面地傳遞有價值的資訊。此外，還應健全資訊網絡、嚴明資訊程序，謹防決斷的隨意性和下屬上報情況粉飾太平，報喜不報憂。

2. 注意資訊溝通的時效

資訊都是有時限的，過時的資訊就失去了其自身的價值。旅遊行政資訊內容也應有時效，對旅遊行政執行有用的資訊要及時傳遞。

3. 注意溝通行為的頻率

溝通行為不可過頻，應適可而止，以免加重接受者的負擔。如會議溝通太多，就會使下級主管整天埋在會議裡，降低行政執行的效率。

4. 注意溝通行為的激勵性

除了有關是什麼、誰來做的資訊外，人們還需要鼓勵性的資訊。鼓勵性資訊可用各種方式傳送——讚揚的話或拍一拍肩膀都是其中最常用的資訊傳遞方式，它有助於人們發揮和保持於工作有益的態度和感情。

思考與練習

1. 解釋卜列概念：旅遊行政執行、旅遊行政指揮、旅遊行政控制

2. 簡述旅遊行政執行的原則。

3. 如何理解旅遊行政執行的因素？

4. 旅遊行政溝通應關注哪些問題？

第七章 旅遊行政監督

▌第一節 旅遊行政監督概述

一、旅遊行政監督的含義

　　行政監督，是國家立法機關、司法機關、政黨、社會團體、公民及國家行政組織自身，對行政執行過程和行為所實施的監督。旅遊行政監督，是旅遊行政組織自身和外部主體對旅遊行政執行過程和行為所實施的監督。旅遊行政執行最基本的特徵是依法行政。與此相聯繫，行政監督的最基本的特徵是依法監督。它決定了旅遊行政監督的基本目標、特點、內容和方式，嚴格要求旅遊行政機關及其工作人員在行政執行過程中遵紀守法。認真執法和履行公務是旅遊行政監督的基本任務。

二、旅遊行政監督的作用

　　1. 預防作用

　　為防患於未然，對重大旅遊行政活動實施跟蹤監督，即從決策、執行、評估等整個行政活動過程，實施全程跟蹤監督，目的是及時發現問題，及時糾正，避免造成重大損失。預防性過程監督，一般都屬於行政組織內部的自身監督，這種監督特點是與行政活動過程配合密切，實施同步跟蹤。

　　2. 補救作用

　　旅遊行政管理對象是動態的、多變量的複雜體系，有許多不確定因素，在決策方案中難以預測，在執行決策的過程中還存在著大量隨機因素，包括主體和客體的隨機性都會嚴重干擾行政行為的可靠性和後果。未曾預料的情況和偏離決策目標的可能性是難免的，但關鍵是要使過程得到控制。所謂控制，是指及時掌握行政過程中出現的偏離現象和干擾情況，供決策中心及時採取相應措施加以排除和糾正。失去控制，就等於放棄領導，沒有不失敗的。

因此，監督是為了控制，為了保證行政過程中能及時發現各種干擾因素和偏離現象，便於決策中心及時排除和採取補救措施。

3. 改進作用

旅遊行政行為不當或失誤是一種現象，為了減少損失，避免重複錯誤，或避免錯誤影響擴大，監督還包括對已發生的不良事件和行為的監督。透過監督查出事情真相和不良行為主體，判別原因和責任，保證旅遊行政管理活動嚴格按法律和法律程序進行，防止旅遊行政管理活動的隨意性。透過監督可以改進旅遊行政管理質量，不斷提高行政管理水平。

三、旅遊行政監督的特徵

（一）監督對象的特定性

旅遊行政監督的對象，是旅遊行政機關及其旅遊行政官員的旅遊行政行為，對黨政機關、立法機關、司法機關履行自身職能的監督，不屬於旅遊行政監督的範疇；黨政組織對在旅遊行政機關工作的旅遊行政官員的黨性原則的監督，也不屬於行政監督範疇；旅遊行政官員的非旅遊行政行為，亦不屬旅遊行政監督的範疇。

（二）監督主體的廣泛性

監督主體的廣泛性是現代旅遊行政監督，特別是社會主義國家行政監督的重要特徵。社會主義社會國家權力屬於人民，社會的各種群眾組織和公眾，都屬於旅遊行政監督的主體行列。各級旅遊行政機關，尤其是質量監督機構、旅行社、飯店和旅遊者，都是旅遊行政監督的最直接主體。

（三）監督內容的全面性

旅遊行政監督是對旅遊行政過程的全面監督。不僅要事前監督，而且要對旅遊行政執行過程的各個環節進行全面監督；不僅要對旅遊行政機關監督，而且要對旅遊行政官員進行監督。但是，監督不是監控，而是只要督促，從而保證旅遊行政管理活動目標的實現。

（四）監督行為的自覺性

從旅遊行政機關內部來看,各監督主體之間存在著旅遊行政分工、合作及相互制約的關係。監督客體所出現的偏差,對監督主體履行自己的職責也必然產生負面的影響,這就迫使監督主體主動地進行監督;從旅遊行政機關和外部的聯繫來看,旅遊行政機關和旅遊行政官員旅遊行政行為的偏差,必然直接影響社會團體和公眾的利益,因此,監督主體的監督行為也必然是自覺的。

（五）監督程序的規範性

旅遊行政監督是一種法制監督。各監督主體依法享有監督權,對旅遊行政機關和旅遊行政官員的旅遊行政活動行使監督權,同時其監督活動本身也應依照法定程序進行。這是因為,旅遊行政權力的行使必須具有強制性,如果以監督為由,隨意抵制旅遊行政權力的行使,便會給正常的旅遊行政管理活動造成不應有的障礙。

四、旅遊行政監督的類型

按照不同的分類標準,旅遊行政監督有不同的類型。

（一）方向監督

行政監督從監督的方向上可分為外部行政監督體系（他律系統）和行政內部監督體系（自律系統）兩部分。

1. 外部監督

外部監督,即來自所考察的某一行政機構以外的監督。倘若把社會視為一個大系統的話,則行政機構這一子系統即處於社會這一大系統中,並同其他各子系統如上級行政機構、立法機關、司法機關、審計機關、社會團體、新聞媒介等發生著各種各樣複雜的聯繫。這些子系統都產生對某一行政機構的監督作用。

2. 內部監督

內部監督的範圍,是由所考察的對象決定的。若以某一旅遊局為考察對象,則內部監督是指該局內的監督,處、科、室等可依此類推。內部監督來

自三個方面：（1）行政機構內上級行政機構對下級行政機構的監督；（2）行政機構內行政領導對一般行政人員的監督；（3）行政機構內規章制度的監督。

（二）層次監督

行政監督有許多不同的形式，也可以從多種不同的角度來進行劃分。按照執行監督的主體層次可劃分為高層監督、中層監督和基層監督三個層次，不同的層次其監督的對象、任務不同，因而在方法上也存在一定的差別。

1. 高層監督

高層監督，是指具有一定決策權的行政機構的監督行為，執行監督者擔負著相當重要的行政責任。內容包括：（1）確立本部門的總行政目標，一般為長期目標和中期目標；（2）決定有關各項政策和近期目標；（3）核定工作計劃，確定工作步驟，將工作目標分解和具體化；（4）建立有關行政機構，向它們分配工作。

2. 中層監督

中層監督，是中間環節的監督。中層監督履行的職責是執行上級指令，沒有決策權。中層監督的主體處於行政體系中的中間位置，負有傳達命令、政策及方針的使命，同時須把下級的問題、困難及建議轉達給高層。它起著橋樑的作用，可以彌補高層監督者由於享有職位上的威望而可能產生的缺陷。中層監督的任務是：（1）對未來工作作出計劃；（2）選擇並考核有關行政人員，使之各得其所，各盡所能；（3）向有關行政人員分配工作；（4）對行政人員的工作施以監督；（5）作出不涉及改變行政目標的決定和決定的變更。

3. 基層監督

基層監督，是日常的工作性程序監督。其任務是：（1）訓練和輔導行政人員，使其能夠適應和勝任行政工作；（2）制定本單位的日常工作計劃；（3）瞭解行政人員的才能、品行、學識及其他各項素質；（4）向行政人員分配日常工作任務；（5）及時確定和掌握行政人員完成工作的情況。

（三）時間監督

旅遊行政監督貫穿於旅遊行政活動的全過程，實踐中不可能將整個監督截然劃分為幾個階段，但從實施監督的時間來看，行政監督包括事前監督、事中監督和事後監督三種形式。

1. 事前監督

事前監督，即在計劃方案實行之前對行政機構和行政人員進行的準備性監督，其目的在於有備無患，盡力減少準備工作不充分的現象，確保行政計劃能夠順利推行。事前監督的基本內容有：（1）行政人員的臨時工作準備情況；（2）行政人員的精神狀態，如情緒是否高昂、態度是否積極等；（3）行政機構中經費、物資的準備情況；（4）與即將執行的行政計劃有關的組織的公共關係情況。

2. 事中監督

事中監督，即在行政計劃的實際執行過程中對完成情況及與此有關的情況進行監督。事中監督包括下列內容：（1）行政人員的工作情況，如工作是否正常，有無困難；（2）行政人員的精神狀態；（3）行政機構中經費、物資的使用、消耗情況；（4）行政機構公共關係的展開情況；（5）完成行政計劃所確定的目標的情況。

3. 事後監督

事後監督，即在行政計劃完成後進行的監督，其目的在於總結前一階段工作的經驗或教訓，為下一步的工作做好準備。事後監督的內容為：（1）行政計劃完成後的工作總結情況；（2）完成計劃後行政人員的精神狀態；（3）行政機構中經費、物資的消耗情況；（4）公共關係的反映情況，如公共關係的展開是否順利，有何異常，對行政活動有無不良影響，應如何加強或改進等；（5）行政計劃完成後的工作總結向決策中心回饋的情況。

五、旅遊行政監督的原則

旅遊行政監督的原則，是指旅遊行政監督過程中應當遵循的基本準則和指導思想，它對旅遊行政監督起著指導和規範的作用。在中國的旅遊行政監督實踐中，除了應當遵循中國政治生活的民主、法制等基本原則外，還應遵循以下幾項原則：

（一）經常性原則

國家旅遊行政管理是國家管理的一個重要組成部分。行政管理活動每時每刻都在進行，要使國家旅遊行政機關依法合理行政，按照客觀規律辦事，就必須對旅遊行政管理的全過程進行經常性的監督。也就是說，必須把旅遊行政監督貫穿於旅遊行政管理過程的始終，即貫穿於領導、決策、組織、指揮、控制、協調等旅遊行政管理的各個環節，絕不能把它當成一種臨時性的應急措施，出了問題才急忙抓一把，平時則置於可有可無的地位。

（二）廣泛性原則

堅持這一原則是由監督主體、監督對象和監督內容的廣泛性決定的。它有三方面的內容：一是旅遊行政監督的主體是廣泛的，必須調動各種監督主體的積極性，廣泛地進行監督；二是旅遊行政監督對象的分布是廣泛的，是各級國家旅遊行政機關及其工作人員，必須對他們進行廣泛的監督，絕不允許有不受監督的旅遊行政機關和旅遊行政人員存在；三是旅遊行政監督的內容是廣泛的。旅遊行政管理的內容涉及社會生活的方方面面，旅遊行政管理的過程存在著諸多環節，必須對旅遊行政管理的各個方面各個環節進行廣泛的監督。

（三）公正性原則

旅遊行政監督必須是公正的，它要求各監督主體有一個統一的監督標準，對公共旅遊行政主體和公共旅遊行政對象不能出於同情或個人的私利而偏袒任何一方。在具體的監督活動中，實施監督的國家機關及其工作人員要依法辦事、公正廉明、鐵面無私。

（四）公開性原則

　　旅遊行政監督還必須是公開的。公開性原則是民主政治制度在旅遊行政監督中的反映和具體化，是公民參政議政的延伸。加強監督工作的透明度，讓一切不合理的旅遊行政行為及非法行為置於廣大群眾的監督之下，不僅能增強政府機構的透明度，有利於克服官僚主義，提高公民對政府的信任度，而且還會大大加強旅遊行政監督的效力，更好地發揮旅遊行政監督的作用。如果監督的標準不一，監督就無法做到公正合理，賞罰分明。

　　（五）確定性原則

　　旅遊行政監督的確定性原則，就是指旅遊行政監督必須是具體的、明確的。對誰進行監督，採取何種方式監督以及監督的範圍、任務、方法等都必須有具體的規定。如果監督的主體、對象、範圍、方法等缺乏明確性，必將造成監督工作的混亂和監督的無力，被監督機關也無法正常地開展工作。

　　（六）有效性原則

　　有效性原則，是指旅遊行政監督要有效率和效果。所謂有效率是指要根據相應的情報和資訊，及時、迅速地實施監督行為，盡快發現和查明可能或已經導致違法、失職行為產生的原因、條件，並及時預防或查辦違法失職行為，做到發現及時，檢查落實及時，處理糾正及時。而有效果則是指在監督過程中，要違法必究，執法必嚴，對違法失職行為要一視同仁地追究責任，做到法律面前人人平等，從而使監督真正造成維護政府形象，提高旅遊行政效率的作用。

六、旅遊行政監督的依據

　　旅遊行政監督的依據，包括法律、法規，國家政策，行政紀律等。

　　（一）法律、法規

　　實施旅遊行政監督的法律、法規依據包括：憲法中的行政法律規範，國家法律的行政法律規範，中國國務院制定的行政法規中的行政法律規範，部門規章、地方性法規中涉及公共行政的部分，等等。例如《旅行社管理條例》和《導遊人員管理條例》。由於法律不可能對紛繁複雜的每件行政事務規定

得詳盡之至，加上立法滯後或立法不完備等，實施旅遊行政監督時，就要注重旅遊行政行為的合法性和合理性。也就是說，對於法律有明文規定的，應把其行為是否合法作為監督的內容；對於法律沒有明確規定的，應把其行為是否科學合理作為監督的內容，同時考慮其行為在大的原則上是否違反憲法、法律和法規的基本精神。

（二）國家政策

除了執行法律、法規外，旅遊行政機關還必須執行尚未以法律的形式加以條文化、具體化和定型化的國家政策。

（三）行政紀律

行政紀律是國家行政機關為了維護國家利益和保證公共行政活動的正常進行而制定，要求國家旅遊行政工作人員必須遵守的規章、條文，是約束旅遊行政工作人員行為的準則。有些內容是由國家法律做出的規定，有些內容是由旅遊行政機關自身制定的規章制度。旅遊行政紀律的主要內容包括：（1）履行工作職責，不得擅離崗位、玩忽職守；（2）不得利用職務權力謀取法律規定範圍之外的利益，不得侵犯公民、法人或者其他組織的合法權益；（3）不得任人唯親、拉幫結派、培植私人勢力；（4）不得打擊報復、挾嫌誣陷或提供偽證；（5）不得貪生怕死、在違法行為面前畏縮後退；（6）不得行賄、受賄、索賄、貪贓枉法，揮霍浪費和私自占有、侵吞國家資財；（7）不得洩露國家機密和公務機密，等等。

七、旅遊行政監督的要求

（一）機構健全

行政監督是一項經常性的工作，它必須由專門機構負責。建立強有力的、相對獨立的行政監督機構，是有效監督的組織保證。健全的組織機構必須符合下面幾點要求：第一，監督機構及其工作人員要有法定的權威地位。第二，監督機構應是相對獨立的常設機構。第三，機構內部應有門類齊全的特種監督職能部門或人員。第四，根據有關規定和工作需要，監督機構應設置監察專員等職務和聘請兼職監察員，兼職監察員根據監察機關的委託進行工作。

（二）權責明確

旅遊行政監督主體職責不分，地位不高，利益保障不完善是目前旅遊行政監督效能較低的主要原因。要改變這種現象，就必須按監督主體責、權、利相統一的原則，必須使組織人員明確責、權、利關係，建立旅遊行政監督主體職責分明的制度，保障旅遊行政監督主體權力獨立，保護旅遊行政監督主體的利益。所謂責、權、利相統一，是指行政監督主體的義務、權力和權益內在相關，不允許有責無權，有責無利或者有權無責、有利無責。應當責字當先、以責定權，以責定利、責到權到、責到利生。行政監督主體的每一個崗位應該是責、權、利的統一體，這三者有一方出現問題，就會引起整個體系失調。只有這樣才能最大限度地調動監督主體的積極性，促進廉政勤政，提高旅遊行政監督效能。

（三）以人為本

旅遊行政監督，必須以人為本。以人為本的行政監督，要重視人的價值。人的價值，是指作為社會一員的人的思想和行為的社會功利效果，即透過參加社會活動，人的言行對社會他人的影響及其意義等。重視人的價值，使每個被管理者樹立起崇高的目標和價值觀念，把所有的人凝聚成一個整體，形成群體共同的價值觀念。

以人為本的行政監督，還要滿足人的情感需要。良好的情感是人際關係的「黏合劑」，是產生凝聚力的前提條件。因此，行政監督必須努力創造人人受尊重的氛圍，使每個成員作出的貢獻都得到讚賞和褒獎，使其受到鼓舞。

（四）富有彈性

旅遊行政監督機關在實施行政監督時，要靈活運用行政監督的各項規章制度，把握監督的分寸。旅遊行政監督的目的不是為專門發現錯誤、懲罰失職的行政人員，而是發現、提出並糾正行政過程中的錯誤。正確的作法是透過行政監督，對旅遊行政人員的工作缺點和失誤進行調查、分析，從而採取有針對性的補救措施，幫助旅遊行政人員改正錯誤，以激勵其工作責任心和工作熱情。

（五）及時準確

　　旅遊行政監督機關在實施行政監督時，對所監督的案件在法定的期限內應當及時調查並作出決定，從而盡快消除行政違法行為對社會產生的不利影響，盡快穩定因行政違法行為引起的混亂。首先，旅遊行政監督權行使的及時性首先必須以其符合法律規定為前提，離開法律規定來強調及時性是沒有任何法律意義的；其次，當法律沒有規定法定期限時，旅遊行政監督機關應當在一個相對合理的期限內進行調查並作出決定。旅遊行政監督必須及時是基於旅遊業發展的需要，透過旅遊行政監督遏制旅遊行政違法，確保旅遊業健康發展。

▌第二節 旅遊行政監督體系

一、旅遊行政監督體系的含義

　　行政監督體系，是指由不同的行政監督主體構成的系統。中國旅遊行政監督體系由內部行政監督體系和外部行政監督體系兩大部分構成。它們既相互分工又密切合作，透過科學合理的交叉與組合，構成了中國行政監督體系。在中國，堅持中國共產黨對旅遊行政監督工作的領導，堅持中國共產黨對國家旅遊行政機關的監督，充分發揚民主，堅持走群眾路線，既是中國行政監督體系的重要組成部分，也是中國旅遊行政監督體系的主要特色。

二、旅遊行政內部監督體系

　　旅遊行政內部監督，又稱旅遊行政機關內部監督，是指旅遊行政機關按照組織法所規定的權限、程序和方式，對其自身的行政行為和公務員的職務行為，以及某些與職務行為相聯繫的個人行為的合法性和有效性所實施的監督。旅遊行政機關自我的監督，因隸屬和工作關係，熟悉情況、聯繫密切，容易發現問題，能夠及時處理，有利於提高行政效率和加強公務員的法制觀念，克服官僚腐敗習性和不正風氣，它是最經常、最直接、最有效的監督。

　　行政機關內部監督可分為一般監督、主管監督和審計監督。

（一）一般監督

一般監督是旅遊行政機關之間按照行政隸屬關係而產生的監督，主要是指行政上級和業務主管對行政下級和行政業務轄區所實施的監督。根據中國政治體制的特點，行政系統內部實行民主集中制的原則，平級行政機關可以互相監督；行政下級也可以對其行政上級提出批評，實行由下而上的監督。

（二）主管監督

主管監督，是指縣級以上的國家旅遊行政機關對下級旅遊行政機關的監督。它包括中國國家旅遊局對地方旅遊局的監督，縣以上各級地方人民政府的工作部門對下級人民政府相應的工作部門的監督，中國國務院各部委、各直屬機構和地方各級人民政府的工作部門對各自所屬的旅遊企事業單位的監督。這些監督有的屬於領導關係，有的則屬於業務指導關係，監督的權限和範圍，因關係不同而相區別。

（三）審計監督

審計監督，是指國家專門設立審計機關，依照有關法規，以科學的方法對各級行政機關、企事業單位的財政、財務活動和其他經濟活動所實施的監督。審計監督的主體是國家審計機關，客體是有關單位的財務行為和經濟業務活動，主要方式是審核、稽查，根本目的是保證國家財政法令、政策和紀律的正確貫徹執行，維護正常的經濟秩序。

三、旅遊行政外部監督體系

外部監督體系，是指政府系統以外，由依法對行政組織享有和行使行政監督權力，並發揮行政監督作用的機構、組織以及人員所構成的行政監督系統。它主要由權力機關監督、執政黨監督、人民政協和民主黨派的監督、司法監督、其他社會組織的監督、輿論監督和人民群眾的監督等部分組成。

（一）國家權力機關的監督

全國人民代表大會和地方各級人民代表大會，是國家的權力機關。憲法第三條規定，行政機關由人民代表大會產生，向它負責，受它監督。就旅遊

行政監督而言，是來自旅遊行政機關外部的自上而下的綜合性監督。監督範圍包括旅遊行政機關及其全部活動。監督的目的是維護人民的民主權利和合法權益，推動民主和法制的建設。

（二）政黨監督

政黨監督，由執政黨的監督和非執政黨的監督兩個部分組成。這裡只介紹執政黨的監督。在中國，中國共產黨是執政黨，在國家政治生活中居於領導地位，是中國社會主義建設事業的領導核心。國家旅遊行政機關接受中國共產黨的領導和監督，是憲法確定的一項原則。中國共產黨透過黨的各級組織向國家旅遊行政機關及其工作人員貫徹執行黨的路線方針政策，並對旅遊行政管理活動進行全面監督。中國共產黨對國家旅遊行政機關及其工作人員的監督，主要有日常監督和專門監督兩種方式。日常監督的主要內容是，透過黨的各級組織經常研究和瞭解國家旅遊行政機關中存在的問題，及時提出正確的主張和切實可行的措施；教育和督促全體黨員牢記黨的宗旨，自覺遵守黨紀國法，在工作中經常自我監督。專門監督的內容是，透過黨的各級紀律檢查機關對國家旅遊行政機關中的黨組織和黨員實行黨紀監督，對違反黨的路線方針政策以及黨紀國法的黨組織和黨員給予教育和處分，接受人民群眾對國家旅遊行政機關黨員的違法違紀行為提出的控告和申訴，並作出處理決定。

（三）人民政協和民主黨派的監督

中國共產黨領導下的多黨合作和政治協商，是中國的一項基本政治制度。政治協商會議，是由各民主黨派、各人民團體和社會各方面代表組成的廣泛的愛國民主統一戰線組織。它要對國家大政方針和群眾關心的重大問題進行政治協商，提出批評建議，發揮民主監督的作用。其監督的主要方式是，協商國家大事，參與制定重大政策，參與國家事務的管理，對旅遊行政機關及其工作人員的工作提出意見、批評和建議，等等。可以說，它是中國共產黨對國家旅遊行政機關監督的補充。

（四）司法監督

　　司法監督，是指司法機關依照法定職權和程序對國家旅遊行政機關及其工作人員的監督。中國的司法機關由行使國家檢察權的人民檢察院和行使國家審判權的人民法院組成。司法監督權由人民法院和人民檢察院共同行使，但其各自的側重點不同。

　　1. 人民檢察院的監督

　　中國憲法和法律規定，人民檢察院是中國的法律監督機關。人民檢察院對國家旅遊行政機關及其工作人員監督的內容和方式主要有：對國家旅遊行政機關及其工作人員是否遵守憲法和法律，行使檢察權；對國家旅遊行政工作人員侵犯公民的民主權利的犯罪行為和瀆職犯罪行為，行使法紀檢察權。

　　2. 人民法院的監督

　　人民法院是國家的審判機關，人民法院對國家旅遊行政機關及其工作人員的監督，主要是透過案件的審理和判決來實現的。其監督的內容和方式是：透過審理刑事案件，追究違法、失職、侵權和犯罪的國家旅遊行政工作人員的責任，保障國家旅遊行政機關及其工作人員遵守憲法和法律，使其不能有超越憲法和法律的特權；透過審理民事案件，追究在民事活動中違法、侵權的國家旅遊行政機關和旅遊行政工作人員的責任，促其正確行使民事權利，履行民事義務，杜絕其在民事活動中的任何特權；透過審理經濟案件，監督合約雙方遵守國家法律，執行國家政策，履行合約義務；透過審理旅遊行政糾紛案件，審查旅遊行政行為的合法性與合理性，追究國家旅遊行政機關和旅遊行政工作人員的違法、失職和侵權行為的責任，責成其恢復被侵犯了的單位和公民個人的合法權益。

　　（五）其他社會組織的監督

　　其他社會組織的監督，是指不包括政黨和國家機關在內的各種企事業單位、社會團體和群眾組織，對國家旅遊行政機關及工作人員的監督。各種企事業單位、社會團體和群眾組織，既是旅遊行政管理的對象，又是旅遊行政監督的主體，在旅遊行政監督中發揮著重要的作用。它們可以透過各種途徑和方式，諸如檢舉、控告、批評、建議等，對國家旅遊行政機關及其工作人

員的違法違紀行為和不合理現象進行監督，維護自身的合法權益。社會團體和群眾組織，諸如工會、共青團、婦聯、城市街道居民委員會、農村的村民委員會、單位內部的職工代表大會以及各種臨時性的基層群眾組織等，都是黨和政府聯繫人民群眾的橋樑和紐帶，在積極參與社會協商對話、民主管理和民主監督等社會主義民主活動中發揮著重要作用。他們最瞭解人民群眾的意願和要求，能更好地表達和維護各自所代表的群眾的利益，對國家旅遊行政機關及其工作人員能根據群眾的意願和要求實施最有效的監督。

（六）輿論監督

輿論監督亦稱大眾傳播媒介監督，是指報紙、刊物、廣播、電視等輿論工具對國家旅遊行政機關及其工作人員的監督。輿論監督在評價國家旅遊行政機關及其工作人員旅遊行政活動，揭露和批評國家旅遊行政機關及其工作人員的失職行為，檢舉揭發國家旅遊行政工作人員違法違紀行為等方面，起著其他監督主體無法取代的作用。輿論監督是一種十分廣泛的監督。報紙、刊物、廣播、電視等輿論工具，在傳遞資訊方面具有容量大、速度快、公開性強、覆蓋面廣等特點，一旦與其他有關監督機構相配合，就能產生巨大的效應。

第三節 旅遊行政監督機制

一、旅遊行政監督的方式

旅遊行政監督的方法多種多樣，概括起來，主要有如下幾種：

（一）檢查

檢查，是一種經常採用的監督方法，一般為旅遊行政內部監督體系所採用。諸如，上級行政機關對下級行政機關及其工作人員的監督；上級行政機關的職能部門對下級行政機關及其職能部門和工作人員的監督；審計機關和行政監察機關對同級行政機關的職能部門和下級行政機關及其工作人員的監督，都經常採用這種方法。檢查是一種工作介入，影響行政管理過程的進行。

透過檢查，可以發現國家行政機關和行政人員工作中存在的問題，督促其改進工作。

（二）調查

調查，是一種廣泛採用的監督方法。調查分為授權調查和非授權調查兩種情況：授權調查，是指有關監督主體根據法律授予的調查權所進行的調查。授權調查程序和方式以及在調查過程中所採取的措施等，一般都有十分嚴格的法律規定，調查對象必須給予合作。非授權調查，也就是我們通常所講的調查研究或社會調查，是指監督主體就有關社會問題進行調查，並根據調查所瞭解的情況對政府的工作提出意見、批評和建議等。非授權調查的程序、方式和措施等一般都比較靈活，沒有十分嚴格的法律規定。調查對象既可給予合作，也可不給予合作。

（三）行風評議

行風評議，是透過對國家行政機關及其工作人員的工作態度、工作作風、工作能力、工作質量等情況的民主評議，促使其總結經驗，不斷改進工作，以實現對國家行政機關及其工作人員的監督。近幾年來，各級人民政府及其職能部門的工作人員監督本部門或本級人民政府的領導幹部，一般都採用這種監督方法。

（四）審查和批准

審查和批准這種監督方法，一般為國家權力機關和上級行政機關所採用。例如，地方組織法規定，地方各級人民代表大會有權審查和批准本行政區內的國民經濟和社會發展計劃、預算及其執行情況的報告，聽取和審查本級人民政府的工作報告。對於旅遊行政監督，主要是上級旅遊行政機關透過對下級旅遊行政機關的行政決策、工作規劃、計劃的審查和批准，來實現對它的監督。

（五）檢舉和控告

對國家行政機關及其工作人員的違法違紀行為進行檢舉和控告，是一切享有監督權的組織和公民個人監督國家行政機關及其工作人員的一種重要方

法，也是憲法和法律賦予他們的民主權利。當他們的權益受到侵害時，可以採用這種方法維護自身的合法權益，監督國家行政機關及其工作人員。但這種監督必須借助司法機關和行政監察機關的監督才能發揮作用。

（六）審理和判決

審理和判決是司法機關和行政監察機關經常採用的方法。司法機關和行政監察機關在接到有關監督主體的檢舉、控告和申訴後，對案件進行審理並作出判決，透過案件的審理和判決來監督國家行政機關及其工作人員。

（七）公開披露

強化新聞媒體對旅遊行政的輿論監督作用，可以成立由一把手負責的旅遊整頓宣傳領導小組，指導協調市場整頓宣傳報導工作，在電視臺、日報、晚報等媒體上開闢旅遊市場秩序整頓公告欄、資訊欄、曝光欄等專欄，在電臺開通市場整頓諮詢熱線，及時公布市場整頓的有關規定，公示有關部門對各種違規違法行為的處罰處理決定，曝光旅遊市場中的違規行為，營造強大的輿論聲勢，推動整頓規範各項工作的順利開展。

總之，完善社會監督體系，把政府部門及旅遊行政執法責任人向社會公布，讓社會監督，健全旅遊行政監督機制，組織行風評議，進行明察暗訪，實行違規行為舉報制度，聘請旅遊服務監督員，對旅遊活動進行全程動態監督，利用媒體的輿論監督作用是有效的旅遊行政監督。

二、旅遊行政監督實施過程

旅遊行政監督實施的過程，寓於旅遊行政過程之中，又是糾偏的特定階段。因此，旅遊行政監督實施主要包括如下幾個過程，是一個具有防範性、補救性、追懲性和完善性等職能的系統。

（一）確定控制標準

控制是對業務工作加以約束，為此必須首先確定某些標準，作為共同遵守的衡量尺度和比較的基礎。因此，確定控制標準是實施控制的必要條件。控制標準的制定必須以計劃和組織目標為依據。但是組織活動的計劃內容和

活動狀態是細微和複雜的，控制既不可能也沒有必要對整個計劃和活動的細枝末節都來確定標準並加以控制，而只要找出關鍵點就可以。目標是最主要的關鍵點，目標偏了，其他工作做得再好也不符合要求。除此之外，對於實現目標有重大影響的因素和環節，也是加以控制的關鍵點。只要對這些關鍵點加以控制，就可以控制業務工作的整體情況。

旅遊行政監督控制的標準，包括定量標準和定性標準。定量標準主要分為實物標準、價值標準、時間標準。行政監督的主體，尤其是專司監督職能的部門要以法律為依據，遵從客觀規律，並結合具體監督的對象和範圍、目的和方式，從而確立行政監督的標準，使之成為衡量公共行政活動的尺度，成為實施行政監督活動的有力武器。

（二）衡量實際業績

標準的制定是為了衡量實際業績，即把實際工作情況與標準進行比較，找出實際業績和控制標準之間的差異，並據此對實際工作作出評估。實際業績的確定直接關係到控制措施的採取，要透過調查、匯報、分析等全面確切地瞭解實際工作的進展情況，要力求真實，防止文過飾非、空洞無物；要將它作為一項經常性的工作，定期而持續地進行；要確立一定的檢查制度、匯報制度；要抓住重點，對關鍵之處進行重點檢查，以便控制更有針對性。

為了防止被控制者扭曲或隱瞞實際情況，組織中可以建立專門的部門，如統計部門、審計部門、政策研究部門等來從事這項工作。不要把實際業績簡單地理解為某項工作或某個項目的最後結果，有時它可能是中間過程或狀態，有時它可能是由中間過程或狀態推測出來的結果。控制的目的不是為了衡量績效，而是為了達到預定的績效，所以在控制過程中也要預測到可能出現的偏差，以控制未來的績效。

（三）進行差異分析

透過實際業績和控制標準之間的比較，就可確定這兩者之間有沒有差異。若無差異，工作按原計劃繼續進行；若有差異，則首先要瞭解偏差是否在標準允許的範圍之內。若偏差在允許的範圍之內，則工作繼續進行，但也要分

析偏差產生的原因，以便改進工作，並把問題消滅在萌芽狀態；若差異在允許的範圍之外，則首先應及時地深入分析差異產生的原因。

釐清偏差原因是採取相應措施的基礎。差異分析首先要確定差異的性質和類型。偏差可能是在計劃執行過程中由於工作失誤而產生的，也可能是由於計劃不周而導致的，必須對這兩類不同性質的偏差作出準確的分析，以便採取相應的糾偏措施。

偏差可分為正偏差和負偏差。正偏差是指實際業績超過了計劃要求，而負偏差是指實際業績未達到要求。負偏差固然引人注目，需要分析，正偏差也要進行分析。如果是由於環境變化導致的有益的正偏差，則要修改原有計劃以適應環境的變化。在作差異分析時，必須保持冷靜客觀的態度，以免影響分析的準確性。應抓住重點和關鍵，從主觀和客觀兩方面作出實事求是的分析。

（四）採取糾偏措施

進行差異分析的目的是為了採取正確的糾偏措施，以保證計劃的順利進行和目標的實現。在深入分析產生差異原因的基礎上，管理者要根據不同的偏差、不同的原因採取不同的措施。一般而言，控制措施可以從以下兩個方面進行：

1. 改進工作方法和組織領導方法

達不到原定的控制標準，工作方法不當是主要原因之一，而組織方面的問題主要有兩種，一是計劃制定之後，組織實施方面的工作沒有做好；二是控制本身的組織體系不完善，不能對已產生的偏差加以及時的跟蹤和分析。在這兩種情況下，都應改進組織工作，如調整組織機構、調整責權利關係、改進分工協作關係等。此外，偏差也可能是由於組織成員能力不足或積極性不高而導致的，那麼就需要透過改進領導方式和提高領導藝術來矯正偏差。

2. 調整或修正原有計劃或標準

偏差較大的原因還有可能是原有計劃安排不當而導致的，也可能是由於內外環境的變化，使原有計劃與現實狀況之間產生較大的偏差。不論是哪一

種情況，都要對原有計劃加以適當的調整。需要注意的是，調整計劃不是任意地變動計劃，這種調整不能偏離組織的總目標，調整計劃歸根到底還是為了實現組織目標。在一般情況下不能以計劃遷就控制，任意地根據控制的需要來修改計劃。只有當事實表明計劃標準過低或過高，或環境發生了重大變化使原有的計劃不切實際時，對計劃標準進行修改才是適合的。

（五）總結經驗

在糾偏任務完成之後，應從中吸取經驗教訓，促使行政機關及公務員尋找潛在的問題，堵塞漏洞，吸取教訓，從而提高行政機關和公務員遵紀守法的觀念，增強接受各種監督的自覺性。

思考與練習

1. 簡述旅遊行政監督的特徵。
2. 旅遊行政監督的方式有哪些？
3. 結合旅遊行政監督的依據，簡述如何實行完善旅遊監督外部體系。

第八章 旅遊行政績效評估

第一節 旅遊行政績效評估概述

一、旅遊行政績效的含義

（一）行政績效的概念

1970 年代末以來，西方國家相繼掀起了行政改革的浪潮，引入市場競爭機制，改善公共管理，優化行政績效，提高服務質量，展開了一場「新公共管理」運動。「新公共管理」運動涉及政府管理的廣泛社會領域，其內容涉及社會生活的各個方面，如政治、經濟、文化教育、民政、外交、交通等。從外學者描繪的新公共管理的基本特徵看，當代西方國家以新公共管理或管理主義為定向的行政改革，基本可以被定義為追求「三 E」（Economy，Efficiency，Effectiveness，即經濟、效率、效能）目標的管理改革運動。與傳統公共行政追求效率原則不同，新公共管理實現了效率優位向績效優位的轉移，實際上是擴展了效率的內涵，並根據外界環境的需要改變管理行為方式的新舉措。由此，「績效」一詞在公共管理領域被廣泛提及。

伯納丁（Bernardin）等人認為，績效是在特定時間範圍，在特定工作職能、活動或行為上生產出的結果記錄。凱恩貝爾（Campell）、邁克羅依（McCloy）、奧普勒（Oppler）和塞格（Sager）提出，績效是員工自己控制的與組織目標相關的行為，績效是多維的，沒有單一的績效測量；績效是行為，並不是行為的結果，這種行為必須是員工能夠控制的。波曼（Borman）和摩托維德勒（Motovidlo）提出了任務績效和關係績效的概念。任務績效是組織所規定的行為，是與特定工作中核心的技術活動有關的所有行為；關係績效則是自發的行為，它不直接增加核心的技術活動，但為核心的技術活動保持廣泛的、組織的、社會的和心理的環境。綜上所述，「績效」又可稱為「生產力」、「業績」、「作為」等，是行為主體的工作和活動所取得的成就或產生的積極效果，即效率與效能的綜合評價。效率指投入與產出之間的關係，著重數量層面；效能則指目標達成的程度，著重品質層面。

績效有下列五個方面的特徵：

第一，績效可用系統的產出與投入的關係表示。評估績效時，不僅要計算有形的產出與投入，而且要綜合考慮有關無形的支出（服務）與投入（知識、管理、創新）。

第二，績效包括量和質的配合，抑或效率與效能並重。一個組織或許可以很有效率地生產產品或提供服務，但這並不能保證生產的產品或提供的服務能很有效地滿足服務對象的需要和期待。

第三，績效兼具客觀和主觀的因素。績效的本質除作為系統性評價的客觀指標外，在主觀上也可視為一種持續性的創造發揮過程和一種求新求變、與時俱進的心理態度。

第四，績效兼具目標導向和人性導向的性質。在績效評價中，既要分析組織的既定目標的實現，又要分析組織內部員工需要的滿足和士氣的激勵。

第五，績效包含可量化（定量）和不可量化（定性）兩類指標。評價績效時，投入與產出的效率層面大致可用具體數據來表示，而過程與影響層面則難於量化，有的根本無法量化，只能用定性文字描述其優劣。

（二）旅遊行政績效的概念

旅遊行政績效是指在旅遊行政管理中投入的工作量與所獲得的行政效果之間的比率，是人們在特定的時間和空間開展行政活動，目標達成的程度。簡言之，旅遊行政績效指的是旅遊行政部門工作過程中的效果與消耗之比，效果是指有形的社會效果和無形的社會效果；消耗是指人力、物力、財力和時間等綜合消耗，即旅遊行政部門為滿足社會公眾需求而在不同層面上的有效輸出。績效研究是從管理學出發的，旅遊行政績效研究則吸收和借鑑了管理學的研究成果，在此基礎上進行的創新。

（三）旅遊行政績效評估及其特點

1. 旅遊行政績效評估

　　眾所周知，組織是為實現一定目標而建立起來的開放性社會單位，它內在地包括靜態組織結構、動態組織行為、生態的組織環境和心態的組織意識四個方面。組織的這種本質規定，決定了旅遊行政部門績效評估和企業績效評估作為組織績效評估，具有同一性。這種同一性主要表現在：以組織目標為依據，以規範化、制度化為根本，以組織行為分析為重點，以相關評估為基礎，以員工參與為條件。這五方面的同一性，決定了企業績效評估可以被借鑑和運用到旅遊行政管理中來。然而，行政部門與企業畢竟是性質完全不同的組織，由於行政部門的政治性、公共性、複雜性等特點，旅遊行政績效評估不能簡單地將企業績效評估移植到旅遊行政管理中來，與企業績效評估相比較，旅遊行政績效評估具有更強的複雜性、艱難性、艱巨性。

　　2. 旅遊行政績效評估的特點

　　（1）方向性

　　評價與測定旅遊行政績效，必須以旅遊行政管理活動方向是否正確為前提，要求旅遊行政必須符合國家的意志和人民的要求，並給社會帶來積極的成果，即符合黨的路線、方針、政策，符合國家在社會經濟發展大方向下提出的旅遊業發展的整體目標，及所制定的旅遊業發展規劃和政策法規，立足中國的國情，借鑑國際經驗，堅持走有中國特色的旅遊業發展之路。如果行政管理偏離了國家的意志和人民的要求，違背國家政策和法律，給社會帶來消極的影響，那麼談論績效就毫無意義。

　　（2）價值性

　　旅遊行政投入雖然可以在一定程度上用金錢或時間的耗費來度量，但旅遊行政產出的價值往往無法用同樣的尺度來衡量。衡量旅遊行政管理活動的成果，只能透過確定這些成果與整體行政目標的聯繫來完成。在具體行政活動成果與整體行政目標之間，往往沒有直接的同質可比性，只有借助社會價值的判斷，才能確定他們之間的聯繫。因此，社會價值體系對旅遊行政績效的評估和測定有著重要的影響。

　　（3）目標多元性

　　一般說來，透過明確闡述組織目標，並建立表示這些目標實現程度的各種具體指標，可以評價組織目標的正確與否以及實現目標的程度。與一般行政管理部門相比較，旅遊行政管理部門的目標不僅更為複雜，更具有多元性，而且目標內部還充滿了矛盾和衝突。這其中既有宏觀目標，又有中觀目標；既有遠期目標，又有近期目標。例如，旅遊業的發展，既要強調經濟效益和社會效益，促進本國、本地區經濟的發展，又要走可持續發展的道路，重視長期效益。

　　在當代中國，社會結構呈現出多層次、多元化的特徵，在原有基礎上演變、分化出地位、利益不同或彼此間存在一定利益衝突的社會階層。不同的人群對行政績效的要求不同，感受不同，標準不同，價值觀也不相同。在這種情況下，不同的價值取嚮導致不同的價值選擇，也導致不同的目標選擇，於是便有不同的績效評估結論。

　　（4）環境互動性

　　旅遊行政部門管理不是單向性活動，而是在與社會和公眾的互動過程中實現的。首先，無論用什麼名稱來表述績效評估行為，它都有可能對旅遊行政部門產生不利影響，從而危及社會對旅遊行政部門的評估；其次，人的本能和組織的惰性也使人們抵制評估，組織總是習慣一如既往地運行，不喜歡變革，而評估往往意味並伴隨著批評與變革。因此，對於自己工作績效的總結，行政組織更願意用自己內部的一些統計數據單獨向社會公布。從評估方來看，績效評估都要由評估者對行政組織管理績效作出判斷性結論，對公共產品的量度及評估受價值觀的影響很大，利益的差異必然會導致立場的差異，在不同地區不同時期，公眾和社會都會有不同的需求。因此，旅遊行政部門績效評估是個技術問題，也是個政治問題。

　　（5）資訊稀缺性

　　從資訊論的角度來分析，行政績效評估的過程也是一個資訊蒐集、篩選、加工、輸出、回饋的過程。績效評估的有效性，在很大程度上直接取決於資訊本身及傳輸的數量和質量。如果資訊不足，就無法全面、準確地評價客體；如果資訊失真，就無法作出正確的、令人信服的評價結論。因此，科學、準

確地評價旅遊行政績效，必須獲取充足、準確、有用的旅遊行政績效的有關資訊。然而，一方面對於提供的產品和服務，旅遊行政部門缺少來自市場上的回饋資訊；另一方面即使掌握了一些資訊，但資料不完整、不精確，或隨時間改變，無法與特定的事件或顧客相聯繫等，從客觀上大大增加了旅遊行政部門績效評估的難度。

二、旅遊行政績效評估在旅遊行政管理中的地位與作用

（一）旅遊行政績效評估是旅遊行政管理的重要組成部分

旅遊行政管理是國家意志的體現，是政府行政管理的重要組成部分，它是在旅遊業飛速發展，旅遊市場需求和產業規模不斷擴大，政府對旅遊業的主導作用日益突出的社會大環境下產生的。旅遊行政管理活動的職能和作用，一方面體現在充分利用和配置好各類旅遊資源，調整旅遊產業結構，優化旅遊產品，培育和規範旅遊市場，使旅遊業沿著健康、正確的方向持續發展，獲得良好的經濟、環境和文化綜合效益，為國家和地區社會經濟的發展作出積極的貢獻；另一方面體現在用法律和經濟槓桿規範旅遊市場的秩序，約束旅遊企業行為，保護旅遊者的權益，提高旅遊企業的經營管理水平和經濟效益，改善旅遊服務質量，為旅遊企業提供良好的經營環境，為旅遊者提供優質的服務。

旅遊行政績效評估是旅遊行政管理系統性、週期性過程中的一個重要組成環節，是實施旅遊行政管理的關鍵步驟。旅遊行政績效評估是對旅遊行政管理活動的有效性進行評估，以期改善旅遊行政行為績效和增強控制的活動，其目的是對旅遊行政管理活動進行監測和促進。因此，它是旅遊行政管理的重要組成部分。

（二）旅遊行政績效評估體現了旅遊行政管理的新思維

旅遊行政管理的宗旨是旅遊行政管理部門根據國家或政府所賦予的使命和任務，為達到一定的目標而確立的方向和指導思想，它直接關係到一個國家和地區旅遊業的生存和發展。旅遊行政管理行為一旦發生偏差，背離其為社會服務、有效管理旅遊事務的宗旨與目的，就容易導致權力膨脹或陷入低

效率、運轉不靈的泥潭。同時，一些旅遊行政部門為了追求規模與形式最大化，也極易產生不講效率的弊病。值得注意的是，旅遊行政績效並不等同於行政效率，旅遊行政績效更加注重政府與社會、政府與公民的關係，更加注重旅遊行政部門的服務質量和所產生的社會效益。於是，公眾的滿意程度成為評估旅遊行政部門績效的最終標準。正如美國行政學家英格拉姆所指出的：「有許多理由說明為什麼政府不同於私營部門，最重要的一條是，對許多公共組織來說，效率不是所追求的唯一目的，比如在世界上的許多國家中，公共組織是最後的依靠，它們正是透過不把效率置於至高無上的地位來立足於社會。」因此，旅遊行政績效是一個基本含義、影響因素、測量標準等比行政效率更為複雜的新的評估範疇，是旅遊行政部門在履行公共管理職能和承擔公共責任的過程中所做的有效輸出。其目的是追求以顧客為導向、以績效為目標、以社會滿意度為衡量標準的新型治理模式。旅遊行政績效評估為這些改革提供了具體的途徑和方法，體現了旅遊行政管理的新思維，具體體現在以下幾個方面。

1. 旅遊行政績效評估可以提高政府部門和旅遊行政管理部門的服務質量和工作效率

市場機制的核心是競爭機制。旅遊行政績效評估對於旅遊行政部門競爭機制的建立和健全的作用主要表現在：一方面在旅遊行政部門與公眾的關係上，績效評估透過提供各個旅遊行政部門的績效資訊，引導公眾正確選擇，迫使政府機關提高服務質量和效率；在旅遊行政部門內部，績效評估及在此基礎上的橫向、縱向比較，有助於形成競爭氛圍，促使旅遊行政部門提高服務質量和工作效率。

2. 旅遊行政績效評估可以推進旅遊行政管理制度創新

旅遊行政部門圍繞其戰略和使命進行績效管理，採用目標管理、全面質量管理等手段，強化了旅遊行政部門對社會公眾的責任；尊重「顧客」選擇的權力，調查和審視社會公眾對公共服務的要求和滿意程度，讓社會公眾參與管理；實行成本核算，加強財務控制，建立以績效為基礎的預算制度，實行績效與財政預算撥款掛鉤。績效評定和績效等級劃分與旅遊行政部門支配

財政的能力、部門職員的個人利益直接聯繫，從而創造了政府管理公共事務、提供公共服務的效率與活力，為政府公共管理開拓了新的視野。旅遊行政部門績效評估機制，可以激發工作人員的工作熱情和動力；也可以幫助診斷旅遊行政部門管理中的問題，是旅遊行政部門適時調整發展策略、人員物質分配，確保組織使命和戰略目標得以實現的重要工具。

3. 旅遊行政績效評估可以推進旅遊行政管理技術創新

旅遊行政績效評估以系統論和資訊論為基礎，謀求現代資訊、電子和數位網路技術在旅遊行政部門公共事務管理與公共服務傳遞中的普遍運用，不僅強調環境對公共治理的影響，更強調環境變化後旅遊行政管理的效果，強調改變旅遊行政部門公共服務網絡結構、關注顧客服務、建構高績效體系。由於績效評估制度的存在，旅遊行政部門將形成一種注重業績的文化氛圍，極大地促進績效評估方法及措施的運用，推動旅遊行政部門管理方法與技能的改進和發展。傾聽顧客的聲音、社會服務承諾、項目評估、電子政務、管理資訊系統、全面質量管理等公共管理方法的不斷湧現，為旅遊行政管理開拓了新視野。

（三）旅遊行政績效評估是提高旅遊行政績效的有效工具

行政管理的核心問題是提高績效。布雷德拉普（1995）提出，績效評價系統可以發揮決策支持、對戰略計劃結果進行監督、績效評價、診斷、對持續改善過程的管理、動機、比較、記錄情況的發展等八項重要作用。這些作用對旅遊行政管理績效的提高和改進有著重要意義。

績效評估是運用科學的標準、方法和程序，對旅遊行政部門績效進行評定和劃分等級。旅遊行政部門評估以績效為本，以服務質量和社會公眾需求的滿足為第一評估標準，蘊涵了公共責任和顧客至上的管理理念，是提高旅遊行政績效的有效工具。績效評估透過提供旅遊行政部門的績效資訊，不僅展示工作效果，也暴露不足，迫使旅遊行政管理部門提高服務質量和工作效率，革除弊端，把績效評估報告作為改善工作的依據，提高服務質量，並以顧客需求為導向，重塑旅遊行政管理部門角色、重新界定其職能，提高旅遊行政部門的聲譽，贏得社會公眾的支持、理解和信任。同時，旅遊行政績效

評估，可以幫助旅遊行政部門及其工作人員明確組織的共同目標，激發工作動機和活力，切實增強工作的責任感、使命感和緊迫感，激勵旅遊行政部門及其工作人員追求卓越，創造一流業績。

（四）旅遊行政績效評估是衡量整個旅遊行政管理活動的重要標準

旅遊行政績效評估是衡量行政管理活動客觀效果的重要標準，績效高低是行政管理中的各種要素組合是否科學的綜合反映。旅遊行政績效是檢驗旅遊行政管理的目標是否正確、管理機構和人員安排是否合理、各類資源是否被充分利用、管理的手段和方法是否科學、管理工作質量高低的重要標準和依據。

旅遊行政績效貫穿於旅遊行政管理的各個領域和各個環節中。旅遊行政管理績效的高低通常體現在下面四個方面。

1. 經濟方面

旅遊收入、外匯收入、就業機會是否對一個國家、一個地區社會經濟發展作出貢獻和對相關行業造成帶頭作用。

2. 社會文化方面

不同的文化知識和各類資訊的傳遞是否促進一個國家和地區文化素質的提高、舊觀念的改變、先進科學技術的引進、新的生活方式和消費方式的展現以及人與人之間的互相理解和交流。

3. 環境方面

旅遊資源的規劃開發、旅遊設施的建設，是否使一個國家和地區的自然資源、人文資源得到利用和保護，是否使生態環境未受到汙染和破壞，人們的生活環境和質量是否得到改善，生活水平是否有所提高。

4. 政治方面

旅遊行政管理部門和工作人員是否廉潔奉公、勤政務實、精簡高效，全心全意為人民服務，做人民的公僕，以反腐倡廉的實際行動取信於民，樹立政府部門在旅遊企業和群眾心目中的良好形象。

旅遊行政績效評估，一方面具有計劃輔助功能，某一階段的績效評估結果有助於確定下一階段的指標，並據此合理配置資源。同時，當旅遊行政管理工作走出計劃而進入實施階段後，績效評估所擬定的績效標準及據此所收集的系統資料，為計劃執行的監控提供了一個重要的、現成的資訊來源，這有利於對計劃的執行情況進行嚴密的檢測，如果發現背離計劃的情況，可以及時預測出可能的後果並採取相應的控制措施。另一方面為決策提供引導作用，從而有效避免資源的浪費。在缺乏關於效果的客觀資料的情況下，資源配置的決定大都是根據政治上的考慮作出的。當領導人決定加強或削弱某個領域的旅遊行政工作預算時，往往不知道應把新增加或削減的資金投向何處，旅遊行政績效則成為其衡量的重要標準。

（五）旅遊行政績效評估是溝通旅遊行政部門與社會公眾關係的橋樑和紐帶

旅遊行政績效評估強調服務至上，是溝通旅遊行政部門與社會公眾的橋樑和紐帶。顧客服務導向要求重塑政府角色，重新界定政府職能，提高政府服務質量，從而鞏固和發展社會公眾對旅遊行政部門的信任，增強旅遊行政部門的號召力和凝聚力。旅遊行政績效評估展示旅遊行政部門工作的績效，使其能夠贏得社會公眾的支持、理解和信任。實踐表明，如果把績效與政策緊密掛鉤，某些不受歡迎的措施也可以得到公眾的理解。績效評估並不只是展示成功，也暴露不足，暴露不足並不一定損害旅遊行政部門的信譽，相反，它讓公眾看到了行政部門為提高績效而作出的不懈努力，有助於提高行政部門的信譽。

綜上所述，績效評估展示旅遊行政部門的績效狀況，能夠推動社會公眾對旅遊行政部門的監督。旅遊行政部門的許多服務處於壟斷地位，無法同其他地方或部門比較。績效評估的實質是一種資訊活動，其特點是評估過程的透明和資訊的公開。因此，評估和公布績效狀況是公眾「體驗服務」的一種方式，有助於廣大群眾瞭解、監督和參與政府的工作。作為一種責任機制的績效評估系統也正是透過評估活動，將政府各方面的行政工作進行科學描述並公布於眾，有利於公眾瞭解、監督和參與政府工作，不斷地改善旅遊行政

部門與公民之間的關係，使旅遊行政部門能更好、更高效地對顧客的要求作出回應。透過績效評估，一方面可以證明旅遊行政部門活動以及支出的合理性，增強旅遊行政部門的合法性；另一方面，政府行為存在缺陷和不足時，績效評估向公眾公開旅遊行政部門面臨的困難和問題，有助於克服公眾對旅遊行政部門的偏見，建立和鞏固公眾對旅遊行政部門的信任，提高旅遊行政部門的信譽和形象。

▌第二節 旅遊行政績效評估的主體

由誰來評估旅遊行政績效直接關係到旅遊行政績效評估的客觀性、準確性和權威性。旅遊行政績效評估的主體不像企業，僅僅是企業自身或者一些利益相關者，而應該是由政黨組織、國家權力機關、上級政府機關、社會公眾、專業性評估機構等各種團體或個人所組成的。

一、政黨組織

中國共產黨作為執政黨，作為中國最廣大人民根本利益的忠實代表，在政治上、思想上、組織上領導著各級政府的工作，需要對各級行政部門的工作績效給予評估，民主黨派作為政黨參與政府績效評估，有助於發揮參政議政的作用。

二、國家權力機關

國家權力機關的評估，是指以各級人民代表大會及其常務委員會為主體的評估。在中國，國家一切權力屬於人民，全國人大和地方各級人大掌握國家和地方的最高國家權力。政府是國家權力機關執行機關，它由國家權力機關產生並向國家權力機關負責。因此，國家權力機關的評估是行政部門外部評估的主要形式之一。國家權力機關主要透過對旅遊行政部門工作報告的審查、對預算和結算的審查、對人事任免的審查、對重大管理問題和公眾關注的焦點問題進行評估。權力機關透過這些活動，監督旅遊行政部門行為，及時給予評估，推進旅遊行政部門有效地處理公共事務。因此，各級人民代表

大會及其常務委員會是地方行政績效評估的權威主體之一，它可以根據績效評估結果按有關程序對有關人員實施任免、獎懲等。

三、政府機關

政府機關按照隸屬關係上下級之間實施評估，主要指享有一般權限的各行政機關按照直接隸屬關係，自上而下和自下而上所實施的評估。比如，湖南省旅遊行政部門對湘潭市旅遊行政部門的績效實施評估。凡構成領導和被領導關係的都應進行雙向績效評估，這是行政績效評估最主要、最有力的一種評估方式。旅遊行政管理內部的專門評估，是指旅遊行政管理機關設立專門部門對所有的績效實行全面的評估，這是目前行政績效評估的首選渠道和常用形式。在實踐中，行政機關內部評估存在著自我評估容易出現主觀性偏差，評估非標準化和非程序化操作，非專職化導致評估質量不高等劣勢。

四、社會公眾

隨著計劃經濟體制向市場經濟體制的轉型，社會公眾的主體意識正在逐漸增強，此時開展公民評議活動更具有現實意義和必要性。社會公眾評議可以分為：公眾直接在評議票上反映對被評議對象滿意程度的直接形式；開設投訴電話和信訪辦公室等間接形式。在實踐中，社會公眾評議也存在一些缺陷，如：範圍太廣泛，萬人評政府，容易造成局面失控導致評估結果失真。因此，社會公眾評議應該做到有條不紊，避免重形式輕內容、重過程輕效果的現象。

五、專業性評估機構

傳統行政績效評估只有單一的評估主體，即上級組織人事部門。評估自上而下，造成部分政府官員和領導團隊只對上負責、不對下負責，大搞「政績」工程、形象工程，同時評估主體單一，評估相對封閉地進行，缺乏來自「體制外」的監督。因此，可以組建一個獨立於政府的、專業性的評估機構來解決這個問題，其組成人員必須具有勝任政府績效評估的相應素質和能力。

　　旅遊專業性評估機構應建立以社會公眾為本位的旅遊行政績效評估制度，實現旅遊行政部門績效評估體系的上下結合、內外平衡和平行制約，發揮多領域專家綜合評估的作用，並透過自身的完善克服其他績效評估主體的不足，建立科學、合理的績效評估機制，使各旅遊行政績效評估部門相互配合、相互制約，形成多角度、全方位的旅遊行政績效評估體系。

▌第三節 旅遊行政績效評估的基本原則

一、量與質統一的原則

　　旅遊行政績效與企業績效不同的特點之一，是前者包含質的要求。評估旅遊行政管理工作的結果，不僅要考慮所完成的工作數量，還要注意其質量，要堅持數量與質量統一的原則。旅遊行政管理充分體現了國家鮮明的政治傾向和統治階級的意志，貫徹執行國家總方針和總路線。同時，旅遊活動是一種大規模的社會文化活動，旅遊行業與國民經濟中眾多行業緊密相關。當今，世界旅遊發達國家都高度重視政府管理行為在旅遊經濟活動中的職能作用，這對一個國家和地區旅遊業的發展和管理的優化有直接的關聯。因此，對旅遊行政績效的評估至關重要，一方面要統計所完成的行政工作的數量，另一方面要對工作的質量作出評定。也就是說，既要為各種行政工作設定盡可能精確的工作量標準，也要為每一類行政任務設定質量標準，並確定不同質量等級對績效指標的影響程度。

二、短期效果與長期效果統一的原則

　　旅遊行政管理活動是在廣泛複雜的社會背景中進行的，有些行政活動的結果立竿見影，有些活動的作用是間接的，效果體現週期較長，還有一些行政工作既有直接的、短期的效果又有間接的、長期的效果，短期效果與長期效果相互作用、影響，甚至相互轉化。旅遊行政管理活動對國家或地區旅遊業的發展有著重要的影響，但不一定在短期內都能夠看到明顯的社會效益。有些旅遊行政活動的效果是隱蔽的，甚至是無法度量的，除非在特殊情況下，一般來說其結果表現不出來，或者在短時間內表現不出來。如，中國在 20

年前，大力發展旅遊業，一些地方不計後果地開發旅遊資源，為當地的經濟發展及解決就業問題，曾經有過突出貢獻。幾十年後，由於掠奪性的開發，生態環境被破壞，珍貴旅遊資源不可再生，與旅遊經濟當初所創造的產值相比，其後果要嚴重得多。但當我們大刀闊斧地發展旅遊經濟時，一定是當政績而不是壞事來看的。因此，要準確地評估和測定旅遊行政績效，必須從長遠著手，堅持短期效果與長期效果統一的原則。

三、局部效益與全局效益統一的原則

旅遊行政管理，是國家上層建築和政務管理的重要組成部分，是在突出旅游業自身特點和專業化管理特殊性前提下，政府對旅遊業高層管理意志和管理行為的體現。旅遊行政管理部門運用國家有關法律、政策對旅遊業進行管理的優勢體現在以下幾個方面：第一，能夠保證國家和地區旅遊業發展沿著正確方向前進。第二，能夠保證旅遊行政管理基本職能的順利實施。第三，能夠調整旅遊行業內外部的各種關係。第四，能夠維護經營者和旅遊者的權益。第五，能夠保證正常的旅遊市場秩序和競爭環境。第六，能夠弱化人治，強化法制，提高旅遊行政管理的效率和效益。

在評估旅遊行政績效時，對某項旅遊行政工作的結果，既要考慮它給本地區、本行業、本部門帶來的效益，又要考慮它對整個國家、社會的影響。在局部效益與全局效益不一致甚至相衝突時，應以全局效益為重來進行評估，但也不能忽視對局部利益的保護，有益全局的工作若損害了局部利益，應有所補償，關鍵在於掌握恰當的分寸，一般應以不破壞該局部的基本發展為條件，不引起群眾強烈反感為限度。同時，局部受益全局受損的做法，不符合社會主義行政活動的基本方向，也必須予以否定。

▋第四節 旅遊行政績效評估的基本程序

旅遊行政績效評估是一個循環的流動過程，是一種有計劃、按步驟進行的活動，程序是否規範直接影響旅遊行政管理績效評估的質量。因此，要建立科學規範的旅遊行政管理績效評估基本程序。

美國國家公共生產力研究中心主任、美國行政學協會現任會長馬克·霍哲（Marc Holzer）教授認為，一個良好的績效評估程序應包括七個步驟：鑒別要評價的項目、陳述目的並界定所期望的結果、選擇衡量標準或指標、設置業績和結果（完成目標）的標準、監督結果、業績報告、使用結果和業績資訊。根據中國的實際情況，借鑑中外有關研究成果，中國旅遊行政績效評估的基本程序應由確定評估項目、制定評估方案、實施評估、結果運用四個階段組成。

一、確定評估項目

評估內容的確定，是旅遊行政績效評估的前提和基礎。旅遊行政管理職責的範圍，就是旅遊行政績效評估的內容。旅遊行政管理，是政府對旅遊業的整體管理，是政府行政管理的重要組成部分。具體指，從中央到地方的各級人民政府，透過其授權的旅遊管理職能機構，依據國家有關政策法規，發揮計劃、組織監督、協調、服務等職能，對本國、本地區的旅遊業進行整體管理和綜合調控。

在不同的政治和經濟體制下，旅遊行政管理機構具有不同的工作重心和管理內容。在計劃經濟體制下，各級旅遊行政管理機構主要以對直屬旅遊企業的微觀管理為主，採取直接干預的方式，運用行政命令手段，給企業下達指令性計劃，並且利用權力優勢分配資源、審批項目，直接參與旅遊企業的人、財、物和經營管理。在市場經濟體制下，旅遊企業與旅遊行政管理機構解除了行政隸屬關係，直接面對市場，成為自主經營、自負盈虧的獨立法人。旅遊行政部門的管理重心從直接管理轉為間接政策引導、市場監督、法律調控、資訊諮詢、關係協調和提供服務，主要職責包括：制定旅遊產業政策，旅遊法規建設，旅遊市場開拓與促銷，旅遊人力資源開發與管理，旅遊規劃管理，旅遊服務質量管理，旅遊市場秩序管理，旅遊資訊與統計管理，旅遊企業管理等。

確定評估項目時，一是立足旅遊行政管理需要，選擇旅遊行政管理確實需要評估的項目，對於那些沒有太大評估價值的項目不予選擇。旅遊業是國民經濟的一個重要產業，涉及面廣，與其他行業有較強的關聯性，互相影響，

又互相制約，因此，要「有的放矢」，選擇有價值的項目進行評估。二是根據現有條件，評估受主客觀條件的限制，如果主客觀條件不具備，不管項目的評估多麼重要，也不能將這類項目作為評估項目。三是從全面、系統的高度分析和選擇評估項目，體現績效評估項目的全面性、系統性和整體性。四是突出重點。沒有重點就沒有一切。選擇評估項目，體現評估項目的全面性、系統性和整體性，並非鬍子眉毛一把抓，而是要分析和把握影響旅遊行政管理績效的主要的、關鍵性的項目，旅遊行政績效評估就能取得事半功倍的效果。

二、制定評估方案

制定評估方案建立在充分調查研究的基礎上。一般而言，評估方案應包括如下幾項內容：

（一）確定評估的對象

評估的對象多種多樣，可以是旅遊行政執行人員個人評估，即每位旅遊行政工作者按行政計劃的要求和標準，對個人的執行情況作出評定，總結工作成績，找出存在不足；也可以是旅遊行政部門、單位集體評估，即實事求是地總結本部門、單位的實際工作績效，分析工作中存在的不足，確定努力方向；還可以是一級政府，即上級行政部門。總之，應根據評估的目的明確評估對象，解決評估什麼的問題。

（二）明確評估的宗旨、目的和要求

明確宗旨、目的和要求是績效評估成功的一個重要前提。現代政府以向公民和社會提供優質高效的服務為宗旨，以提高政府績效為目標，因而政府績效評估作為一項有效的管理工具，在公共行政中受到廣泛關注。成功的行政績效評估不僅取決於評估本身，而且在很大程度上取決於與績效評估相關聯的整個行政績效管理過程。一方面，績效評估是行政部門人力資源管理中最為重要的一個關鍵問題；另一方面，績效評估也是以實現組織目標為目的的行政績效管理過程的一個重要環節。旅遊行政績效評估除應實現單純的評估目的外，還應有效地運用於旅遊行政績效管理中，從而提高旅遊行政工作

人員的工作能力，開發他們的潛能，進而提高績效，實現組織目標。在旅遊行政績效評估過程中，既不能過於簡單、草率，使評估工作流於形式，失去其意義，也要防止評估過程中出現不良現象，及時糾正方向性的偏差。

（三）確定評估主體

旅遊行政管理績效評估的主體具有多元性，應根據評估對象的性質、特點和要求，選擇適當的評估主體。由於傳統的行政模式是建立在「政治—行政」二分法基礎上的，行政被認為是應當向政治負責。因此，在政府績效管理領域的普遍情況是，績效評估主體帶有單一性。具體而言，大多政府的組織目標定位、職能定位和具體年度發展計劃乃至績效評估指標的設定，均來自上級部門自上而下的貫徹。績效評估主要是由上級對下級的評估，缺乏組織自我評估、內部評估，更缺乏社會評估主體的引入。因此，建立科學、合理、高效的旅遊行政評估體系，應把自我評估與上級評估、下級評估、同級評估、群眾評估、專家評估有機地結合起來，整合不同評估主體的優勢，從而增強評估結果的客觀性、公正性。

（四）確定評估的指標體系和標準

評估行政績效，關鍵要看行政工作的成果，即行政目標的實現程度。行政目標實現與否，實現的程度如何，是衡量行政工作成敗的重要標誌。確定行政目標的實現程度，是行政績效評估的重要內容。對於可以用量化指標來衡量的行政成果，行政目標的實現係數可以用行政工作者完成任務的實際數量與計劃預定的目標總量之間的比率求出；而對於不能用量化指標來衡量的行政成果，則可以根據完成行政計劃的質的規定性，視完成計劃目標的不同情況，依次分為優、良、中、合格、不合格或甲、乙、丙、丁、戊等等級，再確定以相應的係數來鑒定。行政目標的實現程度，在整個行政績效評估體系中處於核心的地位，應占最大比重。

三、評估實施

評估實施是績效評估程序中的一個核心環節，主要任務是參照評估指標體系和評估標準，利用有效手段全面收集績效評估的有關資訊，運用相應的

評估方法，對所獲得的有關績效評估的資訊進行整理、加工和處理，去偽存真，由表及裡，作出評估結論。在這一階段，應堅持三個原則。一是真實性原則。確保評估基礎數據和基礎資料的真實、準確，要建立和健全評估資訊審核制度，對評估資訊的真實性、準確性及時作出嚴格的審核，盡力擠掉評估資訊中的「雜質」。二是一致性原則。所採用的評估基礎數據、指標口徑、評估標準和評估方法要前後一致。三是獨立性原則。實行「異體評估」，要保持評估主體的相對獨立性，儘量防止和避免評估對象及其他人為因素的影響和制約，得出客觀、公正、公平的評估結果。

受理評估申訴，是績效評估程序中的一個重要補救措施和環節。在績效評估過程中，評估主體總是要受一定的主客觀條件的影響和制約，評估的偏差在所難免。一旦發生偏差，或因被評估對象認識上的不一致，被評估對象不贊同評估結論，被評估對象可以根據有關程序向評估主體或上級機關提出評估申訴，有關單位和部門應及時受理被評估對象提出的申請，覆核或評價評估結果。

四、結果運用

結果運用，既是評估的延續，又是評估的目的所在。評估的目的在於根據結果，尋差距、找經驗，促進旅遊行政部門提高績效。如果只強調評估，不注重評估結果的運用，評估結束後就把評估結果束之高閣，評估則變得毫無意義，而且也難以持續地進行下去。只有把評估的結果與評估對象的利益掛上鉤，才能增強評估主體和評估客體貫徹執行評估制度的自覺性和主動性。

運用旅遊行政績效評估結論改進旅遊行政部門工作的突出表現在：旅遊行政績效評估結論能夠改進旅遊行政的財政預算，督促行政部門以最少的投入做一定的事情，能夠透過旅遊行政部門之間的評估使上下級、同級部門之間充分交流看法和意見，協調部門之間的工作；旅遊行政績效評估的結論透過對旅遊行政部門政策得失的分析，能夠改善行政部門的公共政策；透過公民參與旅遊行政部門績效評估，能夠促使行政部門優化公共服務的供給；此外，還能確保旅遊行政部門及政府承擔起公共責任。可以說，旅遊行政績效評估工作是政府公共責任得以落實的保障機制，透過對旅遊行政部門過去工

作成績的總結，有益於總結經驗、吸取教訓，從而使旅遊行政部門對後續工作得到更好的發展規劃；根據績效評估結果確定有關人員的獎懲，加強對旅遊行政人員的科學管理。

旅遊行政績效評估基本程序的運行一環扣一環，依次遞進，而且還是一個不斷循環的過程，是在學習和借鑑前次評估基礎上的螺旋式的上升的循環過程，前一次的績效評估為後一次績效評估提供參考和啟示。如圖 8-1 所示：

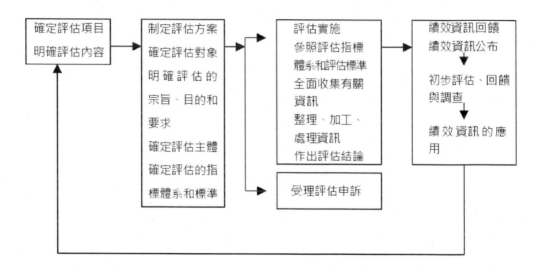

圖 8-1 旅遊行政績效評估程序

▌第五節 旅遊行政績效評估的方法

旅遊行政績效評估是一門科學，需要科學的方法和技術。恰當選擇績效評估的方法，是構建旅遊行政績效評估體系的一個重要內容。行政績效評估理論經過長期的發展，逐步形成了一套較為成熟的績效評估方法與技術體系。旅遊行政績效評估應借鑑績效評估體系中一些比較成功的技術和方法，不斷提高旅遊行政績效管理水平，推進旅遊行政管理創新。

一、績效評估的傳統方法

（一）效率評價的經驗方法

經驗方法最顯著的特點是主觀印象式判斷，缺乏客觀性和科學性，因而嚴格說來還稱不上是對績效的測定。

（二）科學管理學派的測定方法

以泰勒為代表的科學管理學派對效率進行了較為系統的研究，奠定了績效測定的方法基礎。但在現代學者看來，科學管理派的效率觀存在三大缺陷：第一，認為每個目標都存在一種實現目標的最佳途徑，這種觀念對目標多樣化的公共組織來說不完全適用；第二，效率測定具有集權化或自上而下的單向性特徵；第三，由於當時制定明確且操作性強的政策目標的技術還不成熟，效率測定缺乏可靠的標準和依據。

（三）資源投入進度監測法

雖然學術界對行政績效有科學的界定，但公共管理實踐中長期占主導地位的效率測定方法卻是投入進度監測，即根據資源投入是否按照財務規定和確定的時間表進行來評估行政組織的工作。資源投入進度監測法也稱預算監測。實際上，投入進度並不能反映效率的高低。

二、旅遊行政績效評估的新方法

（一）工作負荷分析法

工作負荷法實際上是一種比較方法，即透過不同單位在工作荷載和結果方面的橫向比較來確定各個單位的績效水平。這種績效測定方法的運用需要滿足兩個條件：一是所涉及的單位從事同樣或十分相近的工作，二是工作性質屬於量的處理工作，容易進行量化衡量。

（二）要素分析法

要素分析法即投入要素與結果要素轉換率的分析。它包括單要素分析和多要素分析綜合分析兩種類型。

單要素分析用公式可以表示為：SFP ax ＝ A/X。其中 SFP 為單要素生產力率，A 代表產出，X 代表投入。單要素可以是物質要素（這時的效率即物質投入向物質產出的轉換率或兩者的比率），也可以是貨幣要素（這時的

效率為投入資源的價值向產品的價值的轉換率）。此外，單要素分析還可以用增值率來計算，即工作人員的人均增值額。增值率可以用貨幣來計算，也可以用其他尺度來衡量。

多要素綜合分析即對上述各種投入要素和產出要素的綜合分析。

（三）產出評估法

產出評估法實質是對旅遊行政管理和公共服務活動效果的評估過程，即排除其他因素，確定管理活動的淨效益。這是社會項目評估的主要內容。產出評估法在實施過程中可能要運用到一些計量模型和工具，其中主要有迴歸模型法和數據包絡分析兩種。

標準的迴歸模型是在已有數據的基礎上構造平均曲線或平均曲面，透過尋找投入產出的極限關係來測定樣本的效率。根據不同的情況，迴歸模型可以分別採用確定型模型和統計型模型。

數據包絡分析法即 DEA 法，是由著名運籌學家查恩斯（A.Charnes）和庫泊爾（W.W.Cooper）等在「相對效率評估」概念基礎上發展起來的一種新的系統分析方法。DEA 方法使用數學規劃模型比較決策單元之間的相對效率，從而對決策單元的績效作出評估。其特點是無須用特定的函數形式來表示投入與產出的相互關係，而是將測定對象與其鄰近的「比較組」中的樣本做比較來測定效率。

數據包絡分析法提出以來廣泛應用在各個行業的有效評估上，如企業、醫院、教育、科學研究等單位的績效評估。

利用這種方法來評估旅遊行政部門績效的有效性，並在確定科學的決策單元和投入指標與產出指標的基礎上，來分析不同地方旅遊行政部門績效的相對有效性，研究哪些投入與產出指標應該改進，從而採取相應的措施來提高政府績效的水平。因此，數據包絡分析運用於具有多投入、多產出以及評估對象多元性特徵的旅遊行政績效評估過程中，能對比相同職能的不同部門之間績效的相對有效性，表現其很強的適應性和優勢，為評估旅遊行政部門績效提供了一種新的思路。運用 DEA 模型評估旅遊行政績效具有以下四個

優勢：一是能夠克服其他一些方法必須確定各指標權重時不可避免的主觀隨意性，使評估及其結果更加客觀可信；二是能對有多項評估指標的投入和產出進行綜合系統測量；三是可以比較業務相同的不同政府部門之間績效的相對有效性，既可以為上級政府考核和監督下級多個部門工作提供有效參照，又可以作為一種評估結果，為評估對象改進工作狀況、調整決策、實現資源配置最優化提供可靠的依據；四是 DEA 綜合模型不受加權、排序等外界人為因素的影響。

可以相信，在學術界人士和實際工作者堅持不懈的努力下，隨著現代資訊技術的飛速發展，績效評估方法和技術將不斷得到完善，依靠更先進的績效分析模型，不僅動態績效評估方法會得到加強，而且宏觀績效評估和效率水平的評估將成為可能。

思考與練習

1. 簡述旅遊行政績效評估的含義及特點。
2. 簡述旅遊行政績效評估在旅遊行政管理中的地位。
3. 簡述旅遊行政績效評估的基本程序。
4. 用理論與實踐結合的方法說明旅遊行政績效評估缺失可能帶來的不良後果。
5. 簡述旅遊行政績效評估的新方法。

第九章 旅遊行政文化

▍第一節 旅遊行政文化概述

一、旅遊行政文化的含義

　　一般而言，文化有廣義與狹義兩種理解。廣義的文化，是人類在長期的社會歷史實踐過程中所創造的物質財富和精神財富的總和；狹義的文化，是指社會的意識形態，以及與之相適應的禮儀制度、組織機構、行為方式等物化的精神。在長期的歷史發展過程中，文化成為影響全社會生活的一個重要因素，滲透到社會各個領域，滲透到構成整個社會的各種團體和各個社會成員中，並在其中起作用，這種作用往往是比較隱蔽和潛移默化的。因此，文化在不同的社會領域、不同的社會團體和不同的社會成員身上都有其具體而不同的表現形式，從而形成不同領域、不同團體、不同成員的獨特文化特徵。

　　在旅遊行政管理領域，文化表現為旅遊行政文化。旅遊行政文化的內涵，也有廣義與狹義之分。廣義的旅遊行政文化，是指在行政意識形態以及與之相適應的行政制度和組織機構；狹義的旅遊行政文化，是指在旅遊行政實踐活動基礎上所形成的，直接反映旅遊行政活動與旅遊行政關係的各種心理現象、道德現象和精神活動狀態，其核心為行政責任、行政倫理和行政品德等。本書所指的旅遊行政文化是狹義的旅遊行政文化。

二、旅遊行政文化的基本特性

　　旅遊行政文化同其他文化形態一樣，具有特定的社會性、政治性、民族性、鮮明的時代性以及歷史的繼承性等；但旅遊行政文化是文化在行政體系中表現出來的一種獨特的文化形式，受到特定政治文化的制約。因此，這一文化又有其自身的特性，集中體現在幾對辯證統一的關係之中。

　　（一）抽象性與具體性

旅遊行政文化是複雜的現實事物的高度抽象，是蘊含於旅遊行政之中的一種資訊、含義或精神，是一種影響、規範或存在於旅遊行政人員的思想、情感、行為之中的精神因素，表現為心理現象、道德現象和精神活動狀態等形式。旅遊行政文化，必須透過旅遊行政組織和旅遊行政人員才能得到體現；旅遊行政文化的內容，必須透過每天的行政活動來體現。例如，在談到「旅遊行政領導文化」時，是指體現在旅遊行政管理部門領導層身上的一種影響、規範或存在於他們思想、情感、行為之中的精神因素。這是旅遊行政文化的具體性。總之，旅遊行政文化是一種高度抽象的東西，但它是寓於某一具體的人、事、物、行為之中的。

（二）一般性與特殊性

旅遊行政文化如所有文化一樣，是一般性很強的概念。這種一般性表現為：存在的一般性，即不論層次高低，職能異同，國別、民族差異等，只要涉及行政都會存在一定的行政文化；形式的一般性，即旅遊行政文化一般都含有某些共同的構件，如原則、價值、信仰、情感、態度、觀念、習慣、規範等；內容的一般性，即某些文化內容是所有具有相應特性的旅遊行政所共有的，如官僚文化是存在官僚制的地方共有的東西，它超越於民族文化、經濟發展階段甚至政治意識形態的差異，成為一種共性的東西。旅遊行政文化除了一般性的特點外，還存在著特殊性。例如，中國古代封建社會裡，在一定場合百姓對官員、下級對上級、臣僕對君主需行跪拜之禮。這在中國特定歷史時期是一般的行政文化特性，但相對於中國後來的歷史時期和其他文化不同的國家而言，則是一種特定的東西。地域文化差異，對行政的影響也很明顯。廣東人的精明、務實、敢為以及邊緣政治屬性，對它的行政文化有突出影響，這與當地的政治文化屬性是相協調的。而在其他地區，如北京的行政文化就不一定具有這種特性。總之，旅遊行政文化是個一般性很強的概念，它涵括了一般旅遊行政都應有的文化特性，同時也強調了每一現實的旅遊行政文化還有許多特定條件下所獨具的文化色彩。

（三）理想性與現實性

　　旅遊行政文化作為政治文化與社會文化的一個方面，也像後兩者一樣，有它特定的理想模式。這種模式設定了旅遊行政參與者應有的理想、價值、信仰、情感、道德和行為方式，並以一定的規範和原則、一定的社會化模式和經常性的社會暗示來保證旅遊行政文化的實行。例如，「為人民服務」是中國政府服務的宗旨，與之相應的有一套理想模式、價值觀念、道德行為規範等。理想性的東西，既是一種對美好事物的期盼和信念，一種對現存事物的積極要求，又是一種評價行政主體的參照標準。旅遊行政文化除了理想性之外，還有現實性的一面。這種現實性的行政文化常常體現為一種偏離正確的規範和標準，如官僚主義、行政腐敗、機關病，等等。因此，我們應看到旅遊行政文化的理想性和現實性，任何一種實際的行政，都是這兩者的辯證統一。

（四）動態性與穩定性

　　旅遊行政文化的穩定性，是旅遊行政文化得以持續呈現某些特徵能被長期感受並被提煉出來的前提。也就是說，旅遊行政文化的特性首先體現在它的相對穩定的特性之中。但同時，文化作為人類獨有的標誌，是體現在人的不間斷的活動之中的活動範式，旅遊行政文化更離不開旅遊行政活動。具有穩定特性的東西，也必定會有它的動態意義；而動態的東西總是由一定穩定的特徵來規範和體現的。這是旅遊行政文化穩定性與動態性含義的一個方面。同時也要看到，旅遊行政文化內在地包含著一種共時性特徵與歷時性變化的矛盾和統一。多種因素使得特定的行政文化形成一種相對不變的模式，使得某個時期的行政得以呈現並在相當一段時間內保持一定的特性。但世界是不斷變化的，旅遊行政文化的任何一種模式或結構，都不可避免地不斷經受歷史變化的考驗與修正。行政文化的特性可能維持相當一段時間，但不斷變化的歷史不僅持續不斷地對其穩定性進行著衝擊，最終導致行政文化的再度更新。整個現代化過程也就是行政文化在保持相對穩定的同時不斷變革更新的過程。

三、旅遊行政文化的基本要素

旅遊行政文化是一個有著豐富內涵的體系，其中包括許多相互制約的基本要素。如果從現代系統論的觀點看，旅遊行政文化的表現形態有：觀念性旅遊行政文化和規範性旅遊行政文化。它的構成要素有：行政信念、行政價值觀、行政理想、行政責任、行政態度、行政動機、行政情感、行政品德、行政傳統、行政制度、行政倫理等，由此構成一個有著內在聯繫的複合網絡圖，如圖 9-1 所示。

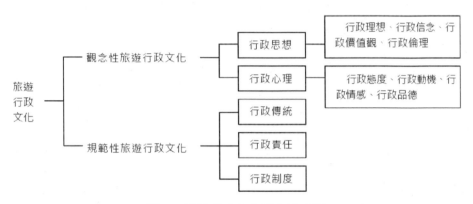

圖 9-1 旅遊行政文化要素構成圖

（一）觀念性旅遊行政文化

觀念性旅遊行政文化是指對旅遊行政組織成員的態度、情感、評價等主觀層面產生影響的文化要素。它主要體現在行政思想和行政心理兩方面。

1. 行政思想要素

行政理想。它是組織成員對旅遊行政組織的發展和行政活動的較高期望。行政理想包括行政組織的長遠目標、行政活動的規範狀態、行政組織在社會中的意義及對功能等方面的追求。根據內容，它還可分為社會政治理想、行政道德理想、行政職業理想和行政生活理想。

行政信念。它是組織成員對旅遊行政體系中的旅遊行政組織和旅遊行政活動的信念，以世界觀為指導，以行政理想為核心。從內容方面分析，行政

信念可分為對行政規範、行政行為的信念，對旅遊行政目標的信仰。它是旅遊行政組織進行有效行政，完成旅遊行政任務的巨大的內在動力。在一個旅遊行政組織中，所有的行政人員共同一致的信仰是組織管理活動高效率的保證。

行政價值觀。它指組織成員在旅遊行政活動中所抱的哲學和理念。行政價值觀及其體系是決定旅遊行政行為的心理基礎，它不僅影響旅遊行政主體的行為，也影響整個旅遊行政組織的行為，進而影響旅遊行政活動的有效性。它由行政主體的思想觀點、情感態度、價值取向、行為定勢等要素構成，其實質就是行政主體需要和利益的內化。

行政倫理。它以旅遊行政系統和旅遊行政管理者為主體，是針對旅遊行政行為和政治活動的社會化角色的倫理原則和規範。行政倫理對於旅遊行政管理的公正、廉潔與高效起著至關重要的作用。良好的行政倫理可以樹立旅遊行政部門在公眾心目中的良好形象，獲取較高的社會支持與服從。

2. 行政心理要素

行政態度。它是指旅遊行政人員在行政活動中對行政工作所持有的具有相對穩定的評價和行為傾向。它是旅遊行政人員與特定的行政環境發生相互作用以後形成的，是行政事務反映在行政人員頭腦中而形成的一種觀念。旅遊行政態度由認知、情感和意向三個要素組成，其中認知是基礎，情感是調節器，意向是指導。三個要素之間具有協調性，但有時也會出現不一致，從而使行政態度的形成及其變化呈現矛盾性和複雜性。

行政動機。它是指旅遊行政人員以願望、興趣、理解等形式表現出來，引起行政行為，並維持和指引這種行為去滿足旅遊行政需要進而導向旅遊行政目標的心理過程，它是直接推動旅遊行政主體行政行為的內部動力，有積極動機和消極動機之分。

行政情感。它是指旅遊行政主體在行政管理過程中對行政客體的一種直觀評價或內心體驗。它表現為好惡、愛憎以及由此產生的親疏感等。按照強

度和持續時間的不同，行政情感又分為表情、感情和情緒等一般行政情感以及包含行政道德感、理智感、美感等因素的高級行政情感。

行政品德。它是指旅遊行政倫理規範在旅遊行政人員職業心理和職業行為中的體現，同時也是指旅遊行政人員在其旅遊行政事業整體中所表現出來的比較穩定的道德行為特徵和傾向。

（二）規範性旅遊行政文化

規範性旅遊行政文化，是指對旅遊行政人員的具體行政行為與觀念產生規範性或約束性影響的行政文化，它包括行政傳統、行政責任、行政制度等因素。它對觀念性旅遊行政文化也有一定的影響作用。

行政傳統。即在行政活動歷史中沿襲下來的道德、觀念、習慣、制度及規則等。它是旅遊行政體系在行政活動中積累而成的穩定的規範因素。行政傳統一旦形成，就成為旅遊行政活動的支柱，具有一定的權威性和獨立性，是影響和調節旅遊行政活動的超穩定系統，並表現出一種內控自制的歷史慣性運動。行政傳統對旅遊行政活動的影響主要是透過一些傳統的道德、思想、價值觀念、行為習慣、活動方式來影響旅遊行政人員的具體行為。

行政責任。行政責任包括兩層含義：一是指旅遊行政人員在一定的崗位和職務上開展旅遊行政管理活動時所應承擔的角色義務，也就是職責；二是指由於旅遊行政人員在沒有積極有效地履行職責而受到的追究、批評、懲罰和制裁。完整的旅遊行政責任是上述兩個方面的統一或總和。

行政制度。它主要指旅遊行政人員在行政活動中所遵循的一些基礎理論和原則。例如，「三權分立」理論、「社會契約」理論、「議政合一」理論、系統管理理論、行為科學理論，以及在旅遊行政管理中使用的目標原則、效率原則、民主集中制原則，等等。

四、旅遊行政文化的功能

對於旅遊行政系統來說，旅遊行政文化是一種無形的力量，是旅遊行政體系中的軟體資源，是有效促使旅遊行政系統內部高度整合的「凝聚劑」。具體來說，旅遊行政文化有如下六種功能。

（一）導向功能

旅遊行政文化，為旅遊行政機關及其旅遊行政人員提供一定的行為模式和價值取向，引導他們朝著既定的行政目標努力，以形成「行政人格」。整個旅遊行政系統正是在旅遊行政文化所蘊涵的精神動力引導下向前發展的。如果旅遊行政文化的價值導向發生偏離，那麼整個旅遊行政文化就會失敗。

（二）約束功能

旅遊行政文化，是以一定的概念、範疇和一系列的倫理規範反映並作用於行政過程和行政行為的存在，因此旅遊行政文化具有規範作用。旅遊行政文化一方面透過將共同價值觀向旅遊行政人員個人價值觀內化，使行政組織在理念上確定一種內在的、自我控制的行為標準，規範、指導和約束著旅遊行政人員的行為。另一方面，受強有力旅遊行政文化影響的旅遊行政人員，能夠自覺地約束個人行為，並與旅遊行政組織保持相同的價值取向。

（三）聚合功能

旅遊行政文化，透過培育旅遊行政機關中的全體成員的認同感和歸屬感，建立起成員與組織之間的相互依存關係，使個人的行為、思想、感情、信念、習慣與整個組織有機地統一起來，形成相對穩固的文化氛圍，凝聚成為一種無形的合力，以此激發出組織成員的主觀能動性，指向旅遊行政組織的共同目標。良好的旅遊行政文化會產生凝聚力，使行政人員對組織有歸屬感。同時，當新成員加入進來時，透過耳濡目染，就會自覺地接受旅遊行政組織的宗旨和信念，在潛移默化中為其所同化，從而自然而然地融合到旅遊行政組織中。

（四）衍射功能

旅遊行政系統，是社會生活中活躍的國家職能部門，它與社會進行最廣泛、最頻繁的接觸。旅遊行政文化可以透過旅遊行政人員與外界的交往，把優良的作風、良好的精神面貌輻射到整個社會，對全社會的精神文明建設和社會風氣的形成產生積極的影響和促進作用。

（五）維繫功能

旅遊行政文化，使旅遊行政系統中的人與人之間有一種廣泛的信任關係，旅遊行政文化在行政主體與行政對象之間架起溝通的橋樑，使旅遊行政系統上下形成凝聚力，因而具有維繫功能。

（六）控制功能

旅遊行政文化的控制功能，就是旅遊行政文化對旅遊行政系統的活動進行著自覺或不自覺的控制，從而使旅遊行政系統的活動沿著一定的旅遊行政文化的取向運轉。旅遊行政文化對旅遊行政的控制是透過旅遊行政文化諸因素並透過各種途徑來實現的，主要表現在：規定旅遊行政組織行為的價值取向；確定旅遊行政組織的明確目標；規定旅遊行政人員的行為準則。

▍第二節 旅遊行政責任

任何旅遊行政主體為了實現其管理效能，都必須具有為之服務的旅遊行政責任制度。旅遊行政責任，在整個旅遊行政管理中占有不可忽視的地位，是旅遊行政文化的重要內容。

一、旅遊行政責任的含義

旅遊行政管理意味著一定的責任，旅遊行政責任是旅遊行政管理產生和存在的基礎。旅遊行政責任是指發揮旅遊行政管理者的崗位職能，保持旅遊行政目標，完成旅遊行政任務的責任；遵守旅遊行政規章程序，承擔職權範圍內社會後果的責任；實現和保持行政系統不同崗位之間的有序合作和責任等。

旅遊行政責任有廣義和狹義之分。

　　廣義的旅遊行政責任，是指旅遊行政機關作為國家行政機關行使旅遊行政權力，透過實施國家旅遊行政管理對國家權力主體負責。在中國國家政體中，全體人民是國家的最高權力主體，是旅遊行政權的權源。因此，旅遊行政機關應為人民謀利益，並接受人民的監督，從而承擔廣泛的旅遊行政責任。

　　狹義的旅遊行政責任，是指行政人員作為旅遊行政管理體系的構成主體，在代表國家實施旅遊行政行為的過程中，違反行政組織及其管理工作的規定，違反行政法規所規定的義務和職責時，所必須承擔的責任。狹義的旅遊行政責任又有兩種情況，即法律上的行政責任和普通的行政責任。前者主要指因觸犯法律而產生的旅遊行政責任，後者不涉及法律問題。狹義的旅遊行政責任，以廣義的旅遊行政責任作為前提條件。

二、旅遊行政責任的特徵

（一）旅遊行政責任

1. 旅遊行政責任是一種責任

　　首先，責任是指分內之事，即義務作為；其次，責任是指一定的旅遊行為主體對自身的所作所為負責，即承擔旅遊行為責任；其三，責任是指違背義務的旅遊行為要受到相應的追究和制裁。

2. 旅遊行政責任是一種政治責任

　　政府由人民直接或者間接選舉產生，因而要對人民負責，旅遊行政管理體系中的行政人員則由職位所規定，分擔政府的責任。

3. 旅遊行政責任是一種法律責任

　　政治責任透過法律的形式加以規範性的肯定和保障，並以國家的強制力為後盾發生約束力。

4. 旅遊行政責任是一種行政法律責任

　　旅遊行政責任由執行職務的旅遊行政行為所產生。

　　旅遊行政責任主體恆定是旅遊行政機關或旅遊行政管理的行政人員。

（二）旅遊行政責任是一種義務

對國家行政官員來說，承受行政責任的過程，是一個承擔為國民盡義務的過程。在這個意義上，行政責任就是一種義務。這種義務由法律法規所規定，由社會公德和社會輿論所約束，在旅遊行政責任中表現在兩個方面。一方面是旅遊行政機關對國家機關承擔盡責效力、謀取利益、提供服務、遵法執行的義務，這種義務具有法律的性質；另一方面是與行政權力的下授和首長責任制相一致，旅遊行政下級對旅遊行政上級承擔忠於職守、努力工作、提高效率、遵紀守法的義務，這種義務具有旅遊行政法規（包括行政規章制度）的性質。

（三）旅遊行政責任是一種任務

旅遊行政機關和行政人員在承擔一定義務的同時，還必須透過一定的履行義務的方式，才能實現和保證這種義務。在這裡，履行義務的方式就是規定性的工作任務及其相應的制度。國家權力主體以憲法和法律的形式向政府規定工作任務，在此基礎上，政府則透過自身的再分配，將宏觀的工作任務分解委派給旅遊行政機關以至官員。各個旅遊行政機關及其行政人員透過任務的完成來履行承擔的義務。從這個意義上說，完成工作任務的過程就是履行其義務的過程。

（四）旅遊行政責任是一種制度

首先，旅遊行政責任是國家整個政治法律制度的一部分，又自成體系。在國家整體制度內部，旅遊行政機關和行政官員的行政行為受到以法律為主要形式的明令或原則規定，並在現實的政治法律過程中與其他國家機關及其官員發生相互制約的關係。當其違反國家政治法律制度時，其旅遊行政行為就將外部受阻，並被追究行政責任。這種內在的機制，首先來自國家政治法律制度的一套互相發生影響的程序；其次，旅遊行政責任是一種工作制度，即旅遊行政機關在政治法律制度的原則和規定之下，用行政立法、行政規章制度以及行政紀律，將旅遊行政責任具體化、固定化和合法化，並以此作為追究行政性責任的依據。

（五）旅遊行政責任是一種監控體系

這是旅遊行政責任的主要特徵。旅遊行政責任是一種以外力約束為支撐力的群體行為，行政責任的核心在於如何保障國家權力主體對行政機關及其管理行為的有效監控。為了確保旅遊行政機關和行政人員根據人民的意志和法律的規定開展旅遊行政活動，就必須透過一定的形式來防止和反對旅遊行政機關肆意追求權力和特殊利益而置人民利益於不顧的現象。從這個意義上說，旅遊行政責任實際就是對國民的利益起保障作用的機制或結構問題。凡違反法律或違背職守的旅遊行政機關和旅遊行政人員，都應當受到法律制裁或行政懲處。

三、履行旅遊行政責任的一般原則

旅遊行政管理，是一種權力，同時也是一種責任，權力是手段，責任是目的，責任是第一位的。在履行旅遊行政責任時，應遵守以下一些原則。

（一）公正原則

從行政制度的角度看，旅遊行政責任就是追求公正。在旅遊行政行為中，公正是一個普遍而基本的原則。現代行政系統是一種高度合理化、制度化、程序化的開放組織，它需要的行政倫理首先是平等的合作、合理的規則、普遍可接受可操作的道德規範程序和具有公正合理性基礎的系統秩序。為此，特別強調權利與義務的平等。

權利與義務的平等是中國旅遊行政責任公正的基本原則。旅遊行政過程和公共政策要力求做到：首先，一些基本的社會利益，如一些基本的自由權利、一些基本的社會福利和機會等都應平等地分享；而一些基本的社會負擔，如對別人權利的尊重、對合法權威的服從、對公共秩序的遵守等，所有公民也應平等地分擔。其次，對於一些不能平等分配的利益和負擔，也應該使不同主體享有的利益和創造這些利益時各自所做的貢獻在比例上大致相等。一般來說，任何人都不能無償占有他人勞動的成果，而只能是從自己勞動中獲得報償。

（二）效率原則

一切旅遊行政活動都須保證其有效力和高效率，這是履行旅遊行政責任的基本要求。其基本內容有以下幾點。

第一，唯實行政的意識。唯實即實事求是，按客觀規律辦事，一切從實際出發。

第二，積極行政的意識。所謂積極就是充分發揮主觀能動性，積極主動地克服困難，創造條件，把握時機。

第三，充分行政的意識。所謂充分是指行政投入的各種資源的充分利用，使有限的投入創造較大的有效產出。

第四，科學行政的意識。這裡所講的科學行政意識，主要是指努力學習，應用現代科學技術，以科技進步的新成果不斷改善旅遊行政方式，提高旅遊行政能力。

（三）道德原則

履行旅遊行政責任的道德原則，實質上就是承擔責任與義務。責任就是對國家權力主體負責，透過自身職責的履行來為國民謀利益，對國民負責，從國民的利益著想。旅遊行政責任也是一種義務，對旅遊行政管理者來說，旅遊行政活動過程是一個承擔為國民盡義務的過程。

四、強化旅遊行政責任機制的實施措施

（一）完善外部控制機制

作為一種價值形態要素，道德責任狀況總是受到外部環境的制約，培育旅遊行政人員的道德責任既要重視個人因素，也不可忽視外部環境的影響與作用。作為道德主體的個人，必須在旅遊行政部門中得到規範或限制，才能作出符合道德規則的行為。在缺乏外在制約的情況下，旅遊行政人員謀求自身利益的本能衝動便可能脫穎而出，壓倒道德責任。完善的外部控制機制有助於在旅遊行政人員的心理上樹立一道抑制外來誘惑，防止個人慾望失控的屏障。這類外部控制機制主要包括以下幾個方面。

1. 道德立法控制

旅遊行政人員的道德責任行為，是在建立標準、要求、界限、限制和制裁等規則中獲得的，而這些規則的確立與實施，都需要得到法律的保障。這意味著，在旅遊行政過程中，任何旅遊行政人員都不能夠自由地將自己的價值觀運用於處理具體問題，而只能按照法律的要求以某種符合道德規則的方式行動。由此既可加強道德對人的行為的約束，又能強化法律的現實功能。

透過道德立法的形式對旅遊行政人員的行為予以必要的道德規範，強化旅遊行政人員的行政責任意識。其必要性已為越來越多的人們所認識，許多國家都頒布了政府職業道德責任的法典。中國近年來也頒布了一系列法律法規，以規範責任行為。在現代社會，行政人員的自由裁量權範圍表現為擴大的趨勢，由此對行政道德責任必然提出更高的要求。由於旅遊行政事務千頭萬緒，旅遊行政人員在具體行使裁量權時，要具有靈活性並能針對具體情況採取針對性的有效的措施，但是自由裁量權限的範圍應當根據公眾的意志對其進行的必要的制約，而道德立法正是公眾表現自己意志的根本性途徑。

2. 組織控制

組織控制，指旅遊行政部門運用自身的行政權力所建立起來的一種內部控制機制。建立這種內部控制的主要目的，在於更好地明確旅遊行政機關各層級的責任關係；每一層級旅遊行政機關對上有服從的責任和義務，對下有監督的權力，以此營造一種良好的行政責任氛圍。由於組織制度是旅遊行政人員個人在其中發揮作用的基本工作環境，它的合理設計與運作對旅遊行政人員的道德行為必然產生重大的影響。其一，有助於明確各層級之間的行政責任關係，使責任意識在各個層級都能得到提高；其二，透過法定程序所確定的自上而下的、嚴格的、權力與責任相當的分層制的設定，有助於加強旅遊行政部門法定目標的責任，並使客觀責任和主觀責任變得更為和諧。

正是由於旅遊行政部門作為個人道德品行、價值觀念塑造者的作用越來越被認識和接受，在旅遊行政部門內部，都比較重視設立特定的自上而下的行政責任控制體系，上級機關、上級官員透過行政隸屬關係對下級機關、下級行政人員的旅遊行政行為實施全面監督與控制，預防各類違法及失職事件的發生。

3. 利益控制

對於旅遊行政人員而言，公共角色要求與個人價值傾向、行政責任和個人利益追求之間的矛盾與衝突，是客觀存在。這種體驗不僅使得行政人員感到進退維谷，也讓政府感到困惑。從本質上說，旅遊行政部門並不僅僅是為了公共利益而建構的集體性的部門，它理應也是個人透過事業的發展而實現自己個人利益與目標的所在，要求旅遊行政人員一心為公而毫不考慮「個人的」前途與發展，也是不現實的。為此，需要在旅遊行政人員的個人利益與他們所承擔的行政責任之間尋求一種平衡，既要防止他們為了個人利益而濫用政府資源，也要考慮他們在履行行政責任的前提下實現對自身利益的追求。利益控制是激發、引導和規範旅遊行政人員的責任意識與行為的一條重要途徑。利益本身是個廣泛的概念，既包括事業上的發展與成就，也包括物質生活方面要求，而這兩者又是相互關聯的。因此，在行政崗位設計中，既要加強對崗位責任的要求，也應滿足行政人員物質上和事業上的要求，驅使行政主體自覺地接受和履行所承擔的行政責任。

（二）優化內在道德約束機制

制度設計確實可以在一定程度上引導與培育旅遊行政人員良好的責任行為，優化旅遊行政人員的責任意識，但值得注意的是，任何傾向的道德責任習慣都不會固定不變，在種種因素的作用下，可能會向積極的或消極的兩個方向發展。旅遊行政責任行為的不穩定性告訴我們，在實施旅遊行政責任建設工作中，不能僅僅停留於道德責任習慣的優化，還應當著眼於超越，進一步將道德責任習慣提升到道德責任信念的層面，使之積澱為一種文化形態。在旅遊行政道德責任人格系統中，道德責任信念處於最高層次，它表現為一種理性的、自覺的道德責任感。

信仰是一種特殊的社會心理現象，是人的一種特殊的情感和心理體驗，表現為人對周圍世界的信念、態度與責任。由信仰所驅動的行為，往往具有自覺性、深刻性、持久性、非功利性等特徵。為此，在旅遊行政責任建設中，重視運用信仰力量以優化旅遊行政人員的道德責任人格結構，將旅遊行政人

員良好的道德責任習慣發展為一種道德責任信念，不僅有助於穩固他們的道德責任感，還將提升整個行政道德責任的水準。

提升旅遊行政人員心中的道德觀和價值觀有助於鞏固行政責任自律。如果旅遊行政人員已經將一套職業道德價值觀內化在心中，形成了某種堅定的道德責任信念，那麼即使上級不在場或面臨外界某些誘惑，旅遊行政人員的內心自我控制仍可以發揮作用，甚至當某行為缺乏相應的法律規定時，旅遊行政人員仍可以求助於內心的道德責任指導準則，進而作出合乎公共利益的選擇。

道德信念從根本上體現著個體經驗。這種個體經驗包括間接經驗與直接經驗兩大類，間接經驗的獲取主要透過宣傳與灌輸，而直接經驗的形成則往往源於個體的感受。無論是間接的還是直接的道德經驗，根本上都受到社會道德環境的影響與制約，但這種作用並不是一種自發的過程。在既定的社會道德環境下，透過必要的、有針對性的道德宣傳，從情感影響入手，立足於對旅遊行政人員進行道德責任的灌輸，培育他們良好的道德責任習慣，激發他們的道德責任信念，逐漸優化他們的道德人格結構，這應當是培育並鞏固旅遊行政責任感重要而有效的途徑。

▌第三節 旅遊行政倫理

一、旅遊行政倫理的含義

旅遊行政責任只要與一定的責任意識相聯繫，就是行政倫理問題，可能表現為有利於或有害於政府和人民利益的旅遊行政行為，它們也就同時成為旅遊行政倫理責任。旅遊行政機關為了實現其管理職能，必須具有為之服務的旅遊行政倫理。旅遊行政倫理是旅遊行政文化的重要內容。

旅遊行政作為一種生產關係和政治組織形式以及活動，本身就包含一定的倫理基礎和根據。旅遊行政固有的特殊性質和地位，決定了必須要在倫理上有自己的特殊要求和內在的規定性。旅遊行政倫理或者以旅遊行政系統為

主體，或者以旅遊行政管理者為主體，是針對旅遊行政行為和政治活動的社會化角色的倫理原則和規範。

（一）旅遊行政倫理是一種關於公私利益關係的觀念體系

從本質上講，旅遊行政倫理體現為一種特定的公共利益觀念，這種觀念的出現是公共權力產生與發展的結果。國家作為公共權力主體，必須遵守這種公共道德並維護這種公共倫理。但是，由於社會分工和國家自主性的作用，旅遊行政主體就獲得了對立於公共利益的自主性利益。於是，在公共利益和特殊利益發生衝突時，倫理道德的選擇就成為旅遊行政主體難以迴避的問題。旅遊行政倫理作為一種公共倫理，區別於一般倫理道德的本質特性就是公共性，這就如旅遊行政管理作為公共管理而區別於一般管理一樣。維護公共利益是旅遊行政管理最根本的倫理要求。

（二）旅遊行政倫理是一種關於權利義務關係的規範體系

倫理道德和法律制度一樣，都包含著特定的權利義務關係。但是倫理道德意義上的權利義務關係不像法律制度上的權利義務關係那樣相互對應，而是相互分離的。雖然從結果上看，道德主體在履行了一定的道德義務後常常也應當享有道德權利，可從動機上看，道德義務具有無償性和非權利動機性，道德主體履行道德義務時不應以獲取某種權利為前提條件。

義務是一種行為方式，它要求最妥善地使用個人的地位以謀求集體的利益。對於旅遊行政主體而言，旅遊行政倫理意義上的義務在其所承擔的各種道德義務中是處於較高層次的義務。公共利益至上的本質規定，在各種道德義務發生衝突的情況下，公職人員往往需要犧牲其他道德義務而保全旅遊行政道德義務。只有當行政機關及其行政人員履行了應盡的義務，社會公眾才能享有相應的權利。因此，旅遊行政主體必須以義務為本位，履行公共責任，這是由公民的權利本位所反向決定的。至於權利，行政主體是要做出一定犧牲的。譬如行政主體就不具有經商辦企業的權利。不過，作為某種補償，行政主體也會得到某些特別權利，如行政特權，以及行政人員的身分保障和工作條件保障等權利。這體現了行政人員權利與義務的一致性。

（三）旅遊行政倫理是一種行政權力的內在約束機制

行政權力是一種公共權力，行政管理乃是公共權力的分配與行使過程。權力是最容易被人們用來謀求私利的東西。為避免在旅遊行政管理領域中出現公權私掌或公權私用等現象，必須有一套行之有效的行政權力約束機制。旅遊行政倫理屬於一種行政權力的自律機制，是行政權力內在的一種約束機制。它不僅可以加強對行政權力的制約，而且更重要的還在於，它作為一種觀念力量，可以提高行政權力的合法性。這也就是說，旅遊行政倫理在很大程度上影響到公眾對於行政權力的認同感和支持程度。旅遊行政倫理對於旅遊行政管理的公正、廉潔與高效起著至關重要的作用。良好的旅遊行政倫理可以樹立旅遊行政機構在公眾心目中的良好形象，獲取較高的社會支持與服從。

（四）旅遊行政倫理是關於旅遊行政職業規範的體系

任何倫理道德都包含著一定的規範體系。從體系角度分析，旅遊行政倫理是包括行政理想、行政態度、行政責任、行政紀律、行政良心、行政作風等七個主要範疇的旅遊行政道德規範體系。

行政理想指對國家經濟與社會發展的追求，它涉及政治方向問題。行政態度是一種職業態度，全心全意為人民服務是其典型標誌。無論是理想，還是態度，落腳點都在於責任。旅遊行政倫理眾多要素當中最重要的就是行政責任。行政責任是旅遊行政倫理權利義務關係的具體體現，體現為旅遊行政主體應該承擔的義務和履行的職責。行政紀律是對旅遊行政主體履行義務和責任的制度保障。行政良心則是旅遊行政主體履行公共責任的道德要求，或曰責任心。行政作風是旅遊行政主體的道德風尚，是行政主體在行政理想、行政態度、行政責任、行政紀律和行政良心等方面長期以來形成的綜合性習慣表現。所有這些都屬於行政倫理的基本範疇，它們共同構成了旅遊行政倫理的規範體系。

二、旅遊行政倫理的特點

旅遊行政倫理行為規範還體現著人類對旅遊行政倫理關係的自覺認識和自覺規範，體現著人類的主體性、創造性。旅遊行政倫理規範本質上是一種要求和引導，它從正面鼓勵「應當」的行為，從反面譴責「不應當」的行為，以實現旅遊行政倫理的社會功能。在這種意義上，旅遊行政倫理雖表現為一種由人自身制定的、外在的約束機制，但在本質上則是主觀性與客觀性的統一，是自律性與他律性的統一。

（一）旅遊行政倫理是主觀與客觀的統一

旅遊行政倫理，在本質上是主客觀因素統一而形成的。一方面，旅遊行政倫理作為對旅遊行政組織和成員倫理行為的要求，根植於旅遊行政組織和成員的職業倫理關係之中，是反映旅遊行政組織和成員職業倫理關係及其客觀要求的行為規定。另一方面，旅遊行政組織和成員行為規範作為客觀的社會關係的反映形式，作為客觀的行政倫理關係和道德要求的反映形式，是旅遊行政組織和成員自身對旅遊行政倫理關係的主觀認識，它必然以純主觀的形式（旅遊行政倫理概念、旅遊行政倫理範疇、旅遊行政倫理判斷）表現出來。旅遊行政倫理是主觀形式與客觀要求相統一的產物。

強調旅遊行政倫理的客觀性，可以避免在旅遊行政管理實踐中否認行為規範的社會價值以及履行行為規範的必要性。承認旅遊行政倫理的主觀性，則可以防止旅遊行政組織和成員封閉在旅遊行為規範之中，在有限的行為規範面前喪失主體性。

（二）旅遊行政倫理是他律和自律的統一

旅遊行政倫理的他律和自律的統一，是其區別於其他類型的規範的最突出的特徵，也是當代旅遊行政倫理建設需要特別強調的。

旅遊行政倫理的他律性，主要體現在旅遊行政組織和成員賴以行動的標準或動機，首先要受到來自社會、政府等外在要求的支配和約束，換句話說，旅遊行政組織和成員在旅遊行政領域沒有絕對的自由。旅遊行政倫理對旅遊

行政組織和成員的約束，並不是自然而然地發生作用，而是憑藉權威力量和懲罰機制發生作用。

旅遊行政倫理的自律性，是其最顯著的特徵。旅遊行政倫理的自律性，表現為旅遊行政組織和成員對行為規範他律性的認同，表現為旅遊行政組織和成員自己給自己的行為立法，表現為旅遊組織和成員的自我意志對自身旅遊行政行為的把握。旅遊行政倫理由他律轉化為自律，也就形成了自身的旅遊行政品德。

三、旅遊行政倫理的構成

旅遊行政倫理包括三個層面：一是觀念形態，即公共倫理意識，包括公共旅遊行政主體對倫理準則、責任和目標意識；二是實踐形態，就是一定倫理原則指導下的旅遊行政管理行為，一般要透過行政管理活動、關係、態度、作風、效果等表現出來；三是介於觀念與實踐之間的中介形態，主要指社會的行政倫理評價。

（一）旅遊行政倫理意識

旅遊行政倫理意識包含倫理準則意識、倫理責任意識和倫理目標意識。準則意識是旅遊行政主體的立場和根本態度。責任意識是旅遊行政主體如何看待行政的責、權、利，是倫理認識的核心。目標意識的核心是行政理想，是激勵人們進取的精神力量。

（二）旅遊行政倫理實踐

旅遊行政倫理實踐，指的是行政倫理意識和規範要透過旅遊行政管理實踐來實現。一般來說，旅遊行政管理行為與旅遊行政倫理要與地位、職責、權利和義務相一致。

（三）旅遊行政倫理評價

旅遊行政倫理評價，是指人們在社會政治生活中依據一定歷史時期的公共倫理標準，透過社會輿論、傳統習慣和內心信念的作用，對旅遊行政管理系統的現狀進行價值判斷。

社會輿論、傳統習慣、政治信念是旅遊行政倫理評價的三種主要形式。社會輿論反映整個社會對旅遊行政行為的監督，具有明顯的行為約束的特點。傳統習慣是在社會政治生活中長期形成的，由於重複或沿襲而鞏固下來，具有穩定性的特點。政治信念是人們對旅遊行政行為進行善惡評價的精神力量，是旅遊行政倫理評價中最重要的力量。

四、旅遊行政倫理的基本功能

（一）調節功能

旅遊行政倫理的調節功能，是指旅遊行政倫理具有透過評價等方式來指導和糾正旅遊行政人員行政行為的能力。旅遊行政倫理的調節功能的發揮，是透過喚起旅遊行政人員的行政倫理觀念，形成一定的社會輿論、內心信念和傳統習俗而廣泛地影響旅遊行政人員的行為和交往，使旅遊行政人員的行為實現從現有到應有的轉化，對旅遊行政人員與他人、社會的關係起協調作用。它與法律等調節手段有著明顯的不同。在調節過程所依靠的力量上，法律對旅遊行政人員行為具有明顯的、外在的強制性。旅遊行政倫理以喚起旅遊行政人員的自覺性為前提。旅遊行政倫理雖然也有一定的強制性，表現為內心命令、輿論壓力和傳統習慣的束縛，但它是以旅遊行政人員在長期旅遊行政實踐中所形成的道德觀念、情感、意志、信念為基礎的。即使是輿論壓力、傳統習俗的束縛，也必須在旅遊行政人員內心接受的基礎上才能發揮作用。在調節的範圍上，法律對旅遊行政人員的調節，是以是否「犯法」為範圍。旅遊行政倫理廣泛地滲透到社會生活的各個方面，其作用範圍是法律所不及的。在法律無法干預的地方，旅遊行政倫理卻能夠大顯身手。在調節的方式上，法律以「準不準」來調節行為，是透過對違法行為的制裁和懲罰來實現其調節作用的；旅遊行政倫理則以「該不該」來調節行為，是透過促使旅遊行政人員「擇其善者而從之，其不善者而改之」來實現調節作用的。當然，旅遊行政倫理對旅遊行政人員的調節作用不能孤立進行，必須與法律等社會調節手段緊密結合，才能相得益彰，發揮更大的調節作用。

（二）教育功能

　　旅遊行政倫理的教育功能，是指旅遊行政倫理具有透過評價、榜樣、激勵等方式，造成社會輿論，形成社會風尚，樹立道德榜樣，塑造理想人格，以影響和培養旅遊行政人員的行政倫理觀念、境界、行為和品質的功能。旅遊行政倫理評價和輿論褒貶，是一種影響旅遊行政人員思想和行為的教育力量，能促使旅遊行政人員的思想和行為逐漸實現從隨大流到自覺，從他律到自律的轉化。旅遊行政倫理的教育功能，是在對旅遊行政人員的行為進行調整中實現的。旅遊行政倫理教育能喚起旅遊行政人員的自覺性和積極性，促使旅遊行政人員自覺按照一定的倫理觀念來調節自己的行為。可以說，旅遊行政倫理教育是旅遊行政倫理調節作用得以發揮的基礎。旅遊行政倫理教育功能又離不開行政倫理的調節作用，行政倫理教育功能的發揮是在對旅遊行政人員進行行政倫理調節中客觀實現的。透過調節，旅遊行政人員在履行行政倫理原則和規範過程中才能養成行政倫理行為習慣，鍛鍊道德品質。

　　（三）認識功能

　　旅遊行政倫理透過道德判斷、道德標準、道德理想等形式，直接反映個人同他人、個人同社會的利益關係，從而直接或間接地反映旅遊行政生活。因此，旅遊行政倫理向旅遊行政人員提供進行旅遊行政倫理選擇條件的知識。旅遊行政人員借助旅遊行政倫理來認識自己和他人的利益，認識自己應負的責任和應盡的義務，認識旅遊行政倫理生活的規律和原則，從而正確選擇自己的行為和生活道路。旅遊行政倫理的認識功能，主要透過倫理意識和倫理判斷來實現。

五、旅遊行政倫理的建設

　　（一）加強行政文化教育

　　良好的行政倫理，有賴於正確的行政價值觀的確立。行政意識、行政理想、行政認識、行政情感、行政態度等旅遊行政文化的諸多要素，構成了行政模式取向，直接決定著旅遊行政倫理的狀況。因此，加強行政文化建設，使旅遊行政系統各層級人員樹立正確的行政倫理觀，形成內在的約束機制，使旅遊行政倫理規則盡可能達到廣泛的社會認同，並成為所有旅遊行政人員

自覺自願的基本行為準則。因此，培養旅遊行政人員確立正確美好的倫理理想目標並引導人們樹立正確的倫理信念和價值觀，成為現代行政倫理建設的一個重要內容。旅遊行政文化建設，要經過一個學習、教育、培訓的過程。在這個過程中，一是要加大行政倫理建設的力度，提高行政人員對行政倫理的認知水平；二是要加強行政人員思想政治教育；三是要強化行政人員的道德自律意識。

（二）強調行政倫理立法

行政倫理立法，是把倫理行為上升為法律行為，使倫理具有與上層建築的政治、法律同等地位的監督、執法權力的法律效力和作用。行政良心作為軟體必須透過政治法律等硬體系統的功能才能很好地發揮作用。如果沒有相應的硬體設施，再好的倫理體系也很難對社會產生實際的影響。因為人的道德品質的不完善性和認識客觀事物的局限性，不能保證旅遊行政人員永遠正確地行使權力而不發生失誤和偏差。所以，需要有一種外在的力量來制約行政權力運行過程中的負效應和被濫用的現象。在現代國家中，越來越多的倫理規範被納入到社會的法律規則體系之中。在文明發達、法制完善健全的國家，法律幾乎已成了一部倫理規則的彙編。如果不透過法律這樣的賞罰機制來行使道德規範的作用，就很難保證倫理規範不被破壞。

（三）對權力進行有效的監督控制

為了保障旅遊行政倫理的規範作用，須對權力進行有效的監督控制，透過以法制權、以權制權、以民制權、以德制權，使權力變成相對的，可以監控的權力。在民主政治中，旅遊行政人員的公務活動是公共責任的行為，應當面向整個公民社會而不是一部分與自己有關係的人們。發展這種行政傳統是消除公共活動私人化傾向和無契約、無承諾、無準則的行為傾向的基本方法。這就需要促進社會成員對公共決策的干預和參與，加強公民對政府的責任意識。應該給社會公民創造更多的途徑和機會參與有關重要的旅遊行政管理的討論，從而對政府的公共決策發生影響和進行民主的干預及監督。同時，要注重發揮社會輿論的監督作用。社會輿論主要透過對某一旅遊行政行為褒

貶向有關旅遊行政人員傳遞社會反應，指明旅遊行政行為準則，引導旅遊行政方向，從而造成規範旅遊行政的作用。

（四）把旅遊行政倫理作為行政人員任職、升降、獎懲的必要條件

在旅遊行政人員的任免、升降中引入行政倫埋賞罰機制，是行政倫理得以發揮其規導作用的重要保證。它是以社會利益作為對旅遊行政主體行為責任或道德品質高低的一種特殊的倫理評價和調控方式。對於旅遊行政人員來說，職位的升降是其最關注的利益函數。在用人機制上獎懲分明，有利於形成旅遊行政行為趨善避惡的強大動力。同時，這一賞罰機制又會形成健康的道德場對其他人產生磁吸效應。在旅遊行政人員任免、升降中引入行政倫理的賞罰機制，使善惡與利害產生恆常聯繫，逐漸形成旅遊行政人員的行政倫理心理沉澱和行政倫理經驗，並在此基礎上感受、理解並把握行政倫理，進而轉化為個體的內驅力，形成旅遊行政倫理風尚，使旅遊行政倫理真正造成抑惡揚善的作用。

▌第四節 旅遊行政品德

一、旅遊行政品德的含義

品德，是倫理文化個體化的結果，是特定社會倫理規範在個體思想和行為中的體現，是一個人在一系列道德行為中所表現出來的比較穩定的特徵和傾向。旅遊行政品德，就是旅遊行政倫理規範在旅遊行政人員職業心理和職業行為中的體現，同時也是指旅遊行政人員在其旅遊行政事業整體中所表現出來的比較穩定的道德行為特徵和傾向。

二、旅遊行政品德的本質

在本質上，旅遊行政品德不僅僅意味著對旅遊行政倫理的服從，同時也是旅遊行政人員個性自由創造的體現。旅遊行政人員具備一定的行政品德，既是維護旅遊行政倫理秩序的要求，也是對行政人員行為規範的一種約束。同時，行政人員之所以內化旅遊行政品德要求，是公務員本身所具有的自我

完善、自我發展的要求使然。旅遊行政品德的這種特殊性決定了旅遊行政品德的本質是主體性與規範性的統一。

（一）旅遊行政品德的主體性

旅遊行政品德的主體性，即旅遊行政人員在旅遊行政活動所具有的自主性、能動性和創造性，具體地說，就是旅遊行政人員在一定的旅遊行政活動情境中，按照行政人員行為規範行事時所表現出的自覺自知性、自主選擇性和內在超越性。

自覺自知性。自覺意識，是作為主體的人的首要特徵，也是行政品德主體性的重要特徵之一。所謂自覺意識，既是指對行政行為本身的自覺意識，又是指對旅遊行政行為的意義、價值的自知意識，就是說要具有自覺的動機、目的，是發自內心的行為，是自知的行為。真正自由的行政道德行為，也是出於自覺自願，具有自知性的行為。

自主選擇性。行政行為必須是自主、自願、自擇的行為，同時又必須是體現著一定的行政要求的行為。只有自願地選擇和自覺地遵守行政人員行為規範，才是在行政活動中真正自由的行為。

內在超越性。行政品德的超越性來自它的內在本性，作為一種實踐品質，它既超越了主體那種內在的精神性的特點，又有著區別於客體的純客觀性所不具有的能動性和創造性。行政品德的內在超越性，就在於它不過分強調行為的結果，其價值在於盡心盡力而為，在於無愧於自己的良心。

（二）旅遊行政品德的規範性

行政品德的實質是行政人員自我完善，但自我完善不僅僅是自我滿足、自我追求和自我發展，還包含著自我規範。規範性，也同樣是旅遊行政品德的重要屬性。

首先，旅遊行政品德的規範性是由行政倫理的社會性決定的。行政倫理的社會性要求用具有普遍性的、符合倫理必然性和必要性的道德來約束行政人員個人的創造性與偏私，規範行政人員的行為。倫理是社會關係的產物，是基於維護社會利益、保證社會秩序、調整社會關係的需要而產生的。由於

倫理規範是建立在社會利益的需要以及群體經驗和智慧基礎上的，所以，它一經形成就必然帶有某種超越於個體特殊性的社會普遍性。旅遊行政品德是行政倫理規範的個體內化，是普遍行政倫理規範與旅遊行政人員個人特殊稟性的結合。

其次，旅遊行政品德的規範性還基於旅遊行政人員對自己行為自覺的理性控制。理性是主導行政品德的心理機制，理性對本能、慾望、感情的控制，構成了行政品德規範性的基礎。如果說行政人員行為規範對個人的偏私、任性的約束還具有他律性的話，那麼，理性對硬性的約束則具有更大的個體能動自律性。一個品德高尚的人，會自覺地用正確的理性意志約束非理性的破壞性和非善性，而且並不認為是對自我的壓抑，他會把這種自我約束、自我規範看作是自我肯定、自我實現的形式之一。

最後，旅遊行政品德的規範性還基於旅遊行政人員趨善避惡的行為準則。一個有道德的行政人員，不是一個靜態的存在，而是一個在社會實踐中不斷追求的動態的人。他在社會實踐中逐漸形成的品德，不是一個既存事實，而是一種能夠駕馭自己的思想、感情和行為，在任何時候、任何情況下都要能表現出棄惡從善的能動性。正是行政品德的規範性保證了行政人員在行政中能夠始終不離善的目標，在為人民服務中實現自身的人生價值。

（三）旅遊行政品德的本質是主體性和規範性的統一

主體性和規範性是行政品德相互聯繫、相互依賴、相互轉化的兩種屬性，旅遊行政品德是借助它們的對立統一獲得實現和發展的。

旅遊行政品德的主體性和規範性的辯證統一關係主要表現在以下幾個方面。

第一，二者有著共同的基礎，即都以行政活動的必然性為基礎。旅遊行政人員行為規範直接表達著行政倫理關係、人的精神世界和行政倫理調節的必然性和必要性。行政品德的主體性是以上述必然性、必要性為基礎的，沒有對以上必然性、必要性的充分認識和把握，行政品德的主體性便無從談起。行政品德主體性並非拋開行政倫理必然性的任意妄為，而恰恰是引導個性朝

著必然性和必要性指引的方向前進。行政品德的規範性並不是主體性的對立面，而是對行為的引導和提倡，其中所包含的內容和意義絕不是單純的約束所能涵蓋的。

第二，二者相互關聯、相互依賴。行政品德的規範性是主體性的前提和保證。人的主體性在行政品德中的主要表現就是選擇的自由性，但這種自由不是盲目的任性，而是建立在對行政倫理必然性的充分認識基礎上的自由。行政品德所包含的主體能動性和主動性，不是任意地破壞行政倫理及其規範，而是服從這些規範，建設這些規範。只有認同、遵循、建設旅遊行政人員行為規範，才能實現旅遊行政品德的主體性和創造性。

第三，二者在一定的條件下可以相互轉化。人們認識必然、利用必然的目的是為了使人的實踐獲得更大的自由。人類的歷史就是一個不斷從必然王國向自由王國轉變的歷史。因此，行政品德的規範性向主體性的轉變也是一個客觀的過程，行政品德形成、完善的過程就是旅遊行政人員行為規範轉化成人的主體性的一個漸進過程。行政品德主體性的實質就是自覺認識、遵循並利用行政倫理的必然性和必要性並在此基礎上實行行政倫理的能動創造。旅遊行政人員在對行政倫理要求的必然性、必要性充分認識的基礎上，把行政行為的必然性和自身的情感信念融為一體，使行政行為符合行政品德的規範性。行政品德不僅是對行政人員行為規範的約束，而且還包括對行政人員行為規範的超越。

三、旅遊行政品德的特徵

（一）整體性

旅遊行政品德是旅遊行政人員在行政活動中所表現出來的，其整體性表現在兩個方面。一方面，旅遊行政品德是旅遊行政人員各種行政活動整體中所表現出的品德。另一方面，旅遊行政人員在其所從事的旅遊行政職業之外，還是社會和家庭的一員，他的旅遊行政品德應與他的整體品德相一致。而且，旅遊行政品德的諸多要素，如行政道德理念、行政道德能力、行政道德習慣構成了和諧統一的整體。旅遊行政品德的整體性，並不等於各要素的簡單相

加，它是旅遊行政品德的「新質」。正因為旅遊行政品德具有這種整體性，才給人們評價旅遊行政品德優劣提供了可能性。沒有一個旅遊行政人員既具備所有的行政美德，又在所有的旅遊行政倫理關係中表現得恰如其分，但我們依然可以根據其一貫性、整體性對旅遊行政人員的品德作出優劣評判。

（二）穩定性

品德作為互相聯繫的各種要素的綜合，一旦形成就具有極強的穩定性。旅遊行政品德是行政倫理在旅遊行政人員思想、行為中的一貫體現，而不是一時的表現、一事的做法。旅遊行政品德以心理、信念、習氣的方式存在，它是比人們的觀念更為深層的因素。社會的前進與發展往往伴隨著觀念的更新，觀念的更新需要與規範的變化相互借助，而品德的更新較觀念、規範的變化更為滯後。旅遊行政品德形成是一個由外到內的過程，即需要把外在於旅遊行政人員的旅遊行政倫理化為旅遊行政人員的「第二天性」，這是一個十分艱難而緩慢的過程，而外在的旅遊行政倫理一旦內化為旅遊行政人員自身的品德，就與旅遊行政人員的個性、氣質、性格結合為一體，具有極大的穩定性。旅遊行政人員作為從事旅遊行政工作的人員，也與他的生存環境、所受的教育以及他的行政理想、信念密切相關，而且旅遊行政人員作為成年人，一旦形成某種行政品德，就具有更大的穩定性。

（三）轉換性

品德具有極大的穩定性，然而，並不是說品德一經形成，就處於靜止的狀態。從動態的觀點來看，品德又處於動態的變化中，因而品德又具有轉換性。

旅遊行政關係的不斷變化，旅遊行政實踐的不斷發展，都決定了旅遊行政品德要求的不斷變化。這種變化可以是漸變，包括從較低層次的品德到較高層次品德發展變化以及從較高層次的品德向較低層次品德的退化；也可以是突變，由於某些意外的突發事件突然使行政人員的價值觀、人生觀發生某種昇華，甚至發生根本改變，棄惡從善或墮落沉淪。這種轉換可以是局部的變動，也可以是整體的轉換。

行政品德與行政倫理要求、行政倫理關係的相互作用，決定了旅遊行政品德是在不斷接觸與吸收外界資訊的過程中豐富和發展的。在這一意義上，旅遊行政品德始終是一個具有開放功能的結構，具有消化外來資訊的功能，即具有同化的功能。開放與同化，一個是外向的能動性，一個是內向的能動性；一個是促進變化的動力，一個是保持穩定的機制。正是這兩種既矛盾又統一的機制，使旅遊行政品德一旦形成，就能在穩定中不斷發展。

四、旅遊行政品德的培育

旅遊行政品德的培育並不是一個被動的過程，而是一個涉及多方面因素的動態過程。旅遊行政品德的培育與一般的美育一樣，需要人們的精心培養。旅遊行政品德的培育機制主要包括，行政教育培養機制，行政習慣形成機制和行政良心調節機制三個方面。

（一）行政教育培養機制

行政教育培養機制，是指旅遊行政部門依據行政人員行為規範，對行政人員有組織、有計劃地施加系統的影響，使行政人員接受這些原則和規範，並將其轉化為自己的內心信念和內在品德。教育培養的必要性在於，行政道德觀念不可能在人們的意識中自發產生，更多是來自外部的教育與灌輸。教育培養可以使行政人員掌握必要的行政道德知識。

教育培養是旅遊行政品德逐漸形成的過程，它既是一種外在的社會力量的作用過程，又是一個個體接受的過程。教育培養是一個複雜的系統工程，與一般的知識技能的培養存在著明顯的差異。它的突出特點是要求教育的各個系統、各個方面要協調一致，相互配合，不能互相衝突、抵消。如果人們所看到和所感受到的行政道德環境與其所接受的知識相互衝突，就收不到好的效果。旅遊行政道德教育的複雜性還表現在它是一種不斷積累、不斷創新的創造性活動。道德教育培養的內容、形式、境況都不盡相同，都隨時代的發展而不斷發展。因此，道德教育培養要因時、因地、因人、因事採取靈活多樣的形式，循循善誘，持之以恆。尤其是當前中國正在進行社會主義經濟體制改革，出現了許多新情況、新問題，這就要求教育培養要密切關注經濟

改革的現實狀況，研究新問題，有針對性地進行道德教育培養。要找準切入點，使旅遊行政道德教育培養與中國的社會主義市場經濟發展同步推進。

（二）行政習慣形成機制

道德習慣是人的意志力量的結晶。對行政人員來說，任何行政道德習慣的養成都是一個艱苦鍛鍊的過程，不可能不付出努力就獲得。良好的旅遊行政道德習慣的養成是一個棄惡從善的過程，是一個抑制自己的不良心理、習性從而養成良好的心理、習性的過程。

習慣對於品德形成具有重要意義，如何形成良好的行政習慣也就成為行政品德培養的重要機制。對於勉力為善的人，習慣以潛移默化的手段，使他棄惡從善。亞里士多德不僅把習慣看成是美德形成的原因，而且還注意習慣在美德形成以後對人的行為的影響，把習慣—美德—習慣視為一個週而復始的過程。因而，培養良好的品德必須從培養良好的習慣做起。習慣對於人們的道德行為具有很強的培育、保證作用。道德習慣的形成，大大簡化了道德選擇、道德判斷等活動過程，使行為主體在面臨某種道德選擇情景下，不假思索地完成符合某種道德原則、道德規範的行為。道德行為不能轉化成道德習慣，就不能成為道德品質。行政人員在行政道德上的習慣是他的品德修養程度的標誌，優秀的行政品德透過良好的行政道德習慣表現出來。判斷一個行政人員品德的高下，也主要是以他的道德習慣為基礎。道德習慣不是天生的，而是後天習得的。行政人員的行政習慣有好有壞，有優有劣，養成一種好的行政倫理習慣和改掉一種壞的行政倫理習慣都需要堅忍不拔、持之以恆的自律與努力。養成良好的行政倫理習慣有一個過程，起初需要加以克制、自制，逐漸也就可以習以為常了；習慣可以說有一種改變氣質的神奇力量，行政道德習慣的養成就是指行政倫理規範和原則內化到行政人員的氣質之中，成為他的「第二天性」。

（三）行政良心調控機制

行政良心，是指旅遊行政組織成員在行政活動過程中所形成的道德責任意識和對自身職業活動進行自我道德評價的能力。行政人員的行政良心，作為自我調節的心理機制，對行政品德的形成具有重要意義。因為，它集自我

調節的各種心理因素於一體，是行政人員的道德信念、道德情感和道德習慣的統一，是行政人員對旅遊行政行為規範的積極反應，又是對行政人員義務的深刻理解和自覺行動。

行政良心，是行政人員行政道德行為的調節器。它對行政人員品德形成的作用，主要是作為個人自我控制的道德心理機制而發生的。

在旅遊行政行為之前，行政良心是人們行政道德行為選擇的直接依據和決策機關。一方面，它為人們確立旅遊行政活動的準則，為行政人員的行政道德行為立法。另一方面，行政良心在行政人員作出某種行政行為之前，會依據履行義務的旅遊行政道德要求，對行為的動機進行自我檢查。此外，旅遊行政良心還預測並評估可能的行為結果，為行為做進一步權衡與慎重選擇，對可能帶來好的後果的行為給予鼓勵，對可能產生不良效果的行為進行阻止，使惡行止於萌芽狀態。

在旅遊行政行為過程中，行政良心對旅遊行政行為朝著善的方向發展起著監督和保證的作用。對於動機不善的行為，「良心發現」可以使不道德行為得到及時矯正，而且隨著行為的充分展開，會使原來朦朧、潛在的雜念變得清晰，此時良心可以及時清除雜念。良心對道德行為進行中的情感、意志、信念以及行為方式和手段的作用方向，始終造成監督作用。良心對那些符合其價值定向要求的情感、意志、信念以及行為方式和手段，予以肯定、鼓勵和強化；對不符合其道德要求的情感、意志、信念以及行為方式和手段則予以否定、制止和弱化，迫使一個真正有良心的人在行為過程中始終保持正確的方向和方式。

在旅遊行政行為之後，行政良心是內在的道德法庭，能夠對自己的行為後果和影響作出審查和評價，如果履行了行政道德義務，產生了良好的後果和影響，就會獲得內心的滿足和欣慰；如果沒有履行行政道德義務，產生了不良的後果和影響，就會產生內疚、慚愧和悔恨。旅遊行政行為之後的良心評判，會使人受到深刻的啟迪、教育乃至震撼。

思考與練習

1. 解釋下列概念：旅遊行政文化、旅遊行政責任、旅遊行政倫理、旅遊行政品德。

2. 簡述旅遊行政文化的基本要素。

3. 試述旅遊行政責任有哪些特徵。

4. 仕旅遊行政部門，有哪些強化旅遊行政責任機制的實施措施？

5. 旅遊行政倫理的建設工作應從哪些方面進行？

6. 旅遊行政品德具有哪些特徵？

7. 在旅遊行政部門，如何建立起旅遊行政品德的培育機制？

第十章 旅遊行政方法

第一節 旅遊行政方法概述

　　任何一門學科的建立和發展，都需要從歷史、理論、方法這三個方面進行分析、研究、考察。旅遊行政管理學也不例外，它有一個承前啟後、借鑑、發展的科學總結過程。旅遊行政管理涉及從中央到地方的各級政府，是透過旅遊管理職能機構，依據國家政策法規，對本地區的旅遊業進行整體管理和綜合調控的活動過程，是建立在行政管理學基礎上的一門專業性應用學科。旅遊行政管理的實務效應，就是旅遊行政方法實用的體現。我們既要繼承歷史上行政管理方面的寶貴經驗，探討其理論基礎，也要注意吸收運用國外先進的理論和科學的方法，結合中國旅遊業的特性，不斷完善和創新旅遊行政方法。

一、旅遊行政方法的含義

　　旅遊行政方法，是指旅遊行政組織及其行政人員遵循行政原則開展行政工作，為了實現行政職能、完成目標、保證行政工作順利進行而採用的各種方式、手段、措施和技巧的總稱。它是管理活動主體作用於管理活動客體的橋樑，用以指導人們在行政活動中充分發揮主觀能動性，有效地將主觀因素同客觀環境高度統一起來從而提高行政效率。

　　作為一門專業性很強的學科，旅遊行政方法有其獨特的研究對象。它的研究對象不涉及旅遊管理的所有問題，而是著重探討旅遊行政組織及其行政人員在旅遊行政活動中如何掌握和應用各種方法以取得最佳效果的規律，包括行政方法的形成、變化和發展，各種方法的特點、功能以及它們之間的聯繫等。

二、旅遊行政方法的特徵

　　正確地認識行政方法，是正確運用行政方法的前提條件。因此，有必要對行政方法的特徵加以闡述。旅遊行政方法通常具有以下幾個特徵。

（一）技術性特徵

旅遊行政方法的發展，以其包含愈來愈多的新學科新技術內容為其主要特點。它既包含社會科學技術內容，又包含有較多的自然科學技術成分。這樣就使旅遊行政方法有很高的科學技術含量，可以防止或杜絕旅遊行政管理的隨意性和主觀臆斷等弊端。將科學技術的最新成果運用於旅遊行政管理活動，是旅遊行政管理發展的必然趨勢。

（二）系統性特徵

旅遊行政方法的系統性表現在，每一種方法都具有系統的特徵，而且各種方法之間互相補充，互為條件，互相制約。它能反映事物的整體性、綜合性、關聯性和運動性，與整個事物融為一體，而不是顧及局部而犧牲整體。它包含有兩方面的意義：一是指系統目標的多樣性與綜合性，即任何整體都是根據特定需要由部分組成的綜合體；二是處理問題要全面綜合考慮，一項措施或方法可能引起意想不到的後果，這就要求對任何一個系統對象的研究都必須從其成分、結構、功能、歷史發展等方面進行綜合、系統的考察。

（三）量化性特徵

現代科學技術和數學的發展，特別是電腦的廣泛應用，促進了行政管理方法從定性到定性與定量相結合的轉變，使定量分析的應用空前發展。定量分析具有邏輯的嚴密性和反映事物的準確性等特點。它可以準確掌握事物量的規定性，在量的基礎上進一步掌握事物質的規定性。質與量統一把握，其可靠性不容置疑。常用的定量分析是在系統分析和運籌學基礎上發展起來的，包括數學規劃（線性非線性規劃、動態規劃等），實用隨機理論（排隊論、庫存論、搜索論、可靠性理論），決策分析理論（決策樹、博弈論），預測研究理論（時間序列法、迴歸分析法），數據分析（如價值分析理論）等。

（四）主導性特徵

旅遊行政方法更加重視發揮人在行政管理活動中的主導作用，充分調動人的積極性，發揮人的主動性，激發人的創造性。它把人的作用予以模式化、模型化。這是旅遊行政方法把現代科學技術和社會科學綜合運用的結果。旅

遊行政方法重視人在行政管理活動中各個環節、各個方面的積極性、主動性的發揮，從而避免傳統方法的隨意性，避免長官意志、一言堂等弊端，提高旅遊行政效率。

第二節 旅遊行政方法類型

一、強制性旅遊行政方法

強制性旅遊行政方法是指各級旅遊行政部門運用強制的方法，如行政指令或法律規範，迫使人們不得不服從於行政目標並為之努力工作。這是傳統公共行政的產物，是以事為中心的事務至上的行政理念的體現。運用強制性旅遊行政方法達到目標的結果，導致事務超越了人的主體地位，使人處於從屬的地位。旅遊強制性行政方法主要包括行政方法和法律方法。

（一）行政方法

行政方法，是指行政組織和領導者依靠自己的權威，運用命令、指令、規定、規章、制度等進行行政管理活動的帶有強制性的管理方法。

1. 行政方法的特點

（1）權威性。旅遊行政管理的對象超越了不同部門旅遊企業的行政隸屬關係，只要經營旅遊業務，不管屬於哪個部門，都要接受旅遊行政管理部門的監督和管理。運用行政方法管理，起主要作用的是權威性。這種權威是依據行政組織的地位和行政領導者的職位所產生的。它透過上級行政組織和行政領導者的權力和威信以及下級的絕對服從，直接影響被管理者的意志，控制被管理者的行動，保證下級完全服從上級。行政職位越高、職務越大，其權威就越強，所帶來的服從度也就越高。

（2）強制性。行政方法的強制性是對管理過程的強制。它透過國家行政機關發出命令、指示、規定等，對管理對象具有強制性。這種強制性要求行政管理對象在思想上、行動上、紀律上要服從統一意志，要無條件地全面執行上級發布的命令、指示、規定。被管理者如有不服從命令的行為，行政機關和行政領導者有權作出處理，實行行政處罰。

（3）單一性。行政手段的單一性包括兩方面的含義：一是指下級行政機關和領導者只能接受一個上級的領導和指揮，而不能接受其他方面的領導。二是指一個行政命令，只能包括對於某一管理對象某一實際工作的一個硬性行動的方案，不能同時提出幾個行動方案。不僅如此，一定行政指令只對特定時間和特定對象有效，這種時效性也是具體性的表現，即因事、因時、因地、因人而異。

（4）無償性。行政方法是從政治需要、行政利益出發，上級單位對下級單位的人、財、物等的調配和使用，是無償調撥或無償支付，一切根據行政管理的需要，不遵循對等交換的原則。上級行政機關一旦下達行政命令，下級單位必須無條件地服從上級單位的統一調配。

2. 行政方法的使用原則

（1）合理劃分行政方法的應用範圍。應用行政方法進行行政管理，必須從整體利益出發，保持必要的行政干預的權力。即把行政手段的應用限定在一個必要的可行的範圍之內，使國家行政機關採取的每一項行政干預措施和指令，都盡可能地符合行政管理的規律和社會實際的需要，而不是憑主觀意志瞎指揮。如果擴大了行政手段的應用範圍，對於調動下級單位和個人的積極性是不利的。行政手段強制性的特點，往往不太考慮下級的獨立意向，總是過多使用行政手段，干預基層單位的具體工作，結果就會束縛下級單位和個人的手腳，影響他們發揮主動性和積極性，而且下級單位的情況千差萬別，往往容易產生脫離實際的瞎指揮。

（2）要使行政手段與其他管理手段合理地結合。行政手段要與經濟手段、法律手段等綜合運用，使其互相補充，發揮各自長處。由於行政手段具有無償性特點，國家行政部門與企業之間不存在等價交換關係，因此國家必須充分尊重企業獨立經營的自主權，否則就會助長腐化行為、官僚主義作風，不利於調動企業的積極性，不利於提高企業和整個社會的經濟效益。所以，在運用行政手段時，必須與經濟手段相結合，注意發揮經濟手段在行政管理中的作用。行政手段的運用既要合理，還要合法，不然，濫用行政職權，就可能導致違法行為的發生。因此，運用行政手段還要與法律手段相結合。

（二）法律方法

法律方法，是指國家行政機關透過憲法、頒布法律和實施行政法規，來調整行政管理中所發生的各種社會關係，保證和促進社會發展的一種管理方式。法律方法所包括的不僅僅是國家正式頒布的法律法規，同時也包括國家各類管理機構指定和實施的各種類似法律性質、具有法律效力的各種規範和制度。法律方法的運用狀況，是衡量行政管理法制化程度的一個重要指標。

1. 行政管理的法律方法的特點

（1）強制性。各項行政法規是憑藉國家政權力量由國家強制實施的。法律方法有與行政指令方法相類似的權威性和強制性，它對其效力範圍內的所有組織和個人具有同等的約束力，要求他們必須遵守國家權力機關和行政機關所制定和頒布的各種法律、法令、條例、規則、決定、命令等，不允許任何組織和個人對法律和法規的執行進行阻撓和抵抗，否則要受到國家強制力量的懲處。

（2）規範性。法律規範是社會所有有關組織和個人行動的統一的準則。它用嚴格、準確、簡明的語言，明確規定了各級組織和個人在一定情況下應該做什麼，不應該做什麼，並以這種規範作為評價標準，有確定的質和量的界限，要求人人必須遵守。法律法規一經頒布，便具有相對的穩定性和嚴肅性，可以普遍地適用於一般情況，不得因人而異，隨意修改。不同層次的法律規定不得相互衝突，法規要服從法律，一般法律又要服從根本大法——憲法。

（3）穩定性。在行政管理中，法律方法具有相對的穩定性，主要表現在各項行政法規的制定都必須嚴格地按照法律規定的程序進行，修改也必須由立法機構按照法律規定的原則和程序辦理；行政法規把國家行政機關及其他行政人員在行政活動中比較成熟，比較穩定，帶有規律性的原則制度和辦法用法律形式固定下來，一經公布，就具有它自身的穩定性，不能隨意改變。

2. 法律方法的使用原則

（1）要建立健全各類行政法規。在行政管理活動中，根據中國的實際需要，必須建立和健全各類行政法規，用以規範人們的行政行為，這是運用法律方法進行行政管理的前提。否則，無法可依，各行其是，就會造成國家行政管理活動的混亂。此外，建立行政法規時還要注意行政法規的合理性。行政管理的法律方法具有權威性，但這種權威性必須建立在符合行政管理規律的基礎上。違背行政管理規律的行政法規，在實際工作中很難貫徹實施，如果強制實施就必然會產生不良的後果。因此，在行政立法時要符合行政管理規律的要求，還要根據行政管理活動的實際需要，建立健全各類行政法規，使各類行政管理活動都有法可依。

（2）要加強行政法規的宣傳教育工作。透過行政法規的宣傳教育，國家行政機關及行政人員都能夠知道行政法規，從而自覺依法行政。透過行政法規的宣傳教育，其他組織和全體公民都能夠知法、守法，學會運用法律方法維護自己的權益，同各種違法行為作鬥爭，以便保證行政管理活動有秩序地進行。

（3）要加強司法機關和制度建設，嚴格依法辦事。國家司法機關和執法人員在執法過程中，必須嚴肅、嚴格、嚴明，切實按照法律規定的條文和程序辦事，做到定罪有根據，量刑有標準，獎懲嚴明，不冤枉好人，不放縱壞人，對一切違法失職行為要認真懲辦，依法處理。司法人員要忠於職守，依法處理行政案件，不畏權勢，堅持在法律面前人人平等的原則，克服以權代法的不良現象，保證行政管理活動的正常進行。

二、誘導性旅遊行政方法

對於行政管理來說，僅有強制性的手段是不夠的，需要把非強制性的誘導手段和強制性的手段結合起來。誘導性方法是透過利用非強制性手段，如透過經濟關係的間接調控、教育誘導和行為激勵，使機關工作人員和廣大群眾自覺自願、積極主動地去從事政府所鼓勵的工作或活動。這是一種關注人的主體地位，以人為中心的人本主義管理方法。

（一）經濟方法

　　經濟方法，是指國家行政機關根據客觀經濟規律，運用物質利益原則，利用價格、工資、獎金、利息、信貸、稅收以及經濟合約等經濟槓桿，來調節多方的經濟利益關係或激勵相關人員的積極性和創造性的一種管理方法。經濟方法將行政管理活動的任務和目標與物質利益相聯繫，並以責權利相統一的形式固定下來，給人以內在的推動力，間接地規範人們的行為，間接地強制人們為實現目標而努力。

　　1. 經濟方法的特點

　　(1) 平等性。經濟方法承認每個企業和個人在獲取自己的經濟利益上的權利是平等的，每一個企業和個人的勞動成果都與經濟利益掛鉤，各種經濟槓桿對同一情況的企業和個人起著相同的作用。

　　(2) 有償性。有償性是經濟方法的最顯著的特徵。採用經濟方法，行政組織和經濟組織之間的經濟交往，不是無償調配，而是按照等價交換的原則，雙方計價，互相補償。各經濟組織之間的物資交流更要採取補償有價的辦法，這是經濟方法的一個最主要的特點。

　　(3) 間接性。經濟方法主要是用來調節計價組織及其成員的經濟利益，它對經濟組織及其成員的行為進行一定的干預，但這種干預不像行政方法那樣，由上級直接指揮命令，經濟組織必須服從，而是採用一種間接的辦法，即透過各種經濟槓桿，制定各項經濟指標，促使經濟組織及其成員接近行政管理的具體目標或是達到行政組織的要求。

　　2. 經濟方法的使用原則

　　經濟方法透過利用各種經濟槓桿，對於政府管理經濟，促進旅遊企業提高經濟效益有重要作用。但是，經濟方法也有它的局限性。因為它主要是調節各方面的經濟利益關係，不直接干預和控制人們的社會行為和生產經營行為，所以不能靠它來解決行政管理中許多需要嚴格規定或立即採取行動的問題。況且，物質鼓勵的方法只能造成調動部分人暫時的、有限的積極性的作用，從長遠來看，它的效果不是長久的，也是不穩定的。同時，經濟方法是一種以強調物質利益為基礎的管理方式，如果過分地運用它，就會產生各種

自發的傾向。如只考慮本位的眼前利益，盲目擴大生產規模，衝擊國家計劃，重複建設，浪費資金等。

（1）要指定正確的經濟政策。經濟政策是經濟槓桿發揮作用的重要保證。各種經濟槓桿都有它特定的功能和特殊作用，能夠調節一定範圍內的經濟關係。因為各種經濟槓桿掌握在不同的經濟部門，調節的目標不完全一致，調節行為經常發生矛盾，在一定程度上影響調節的效果。為了改變這種狀況，需要建立一個強有力的綜合機構，制定正確政策，統一掌握和協調財政、銀行、物價等部門的調節行為，以保證各經濟方法圍繞行政目標協調行動，獲取良好的經濟效益；及時準確地蒐集經濟調節的資訊，防止由於資訊不準確而導致行為的不一致；規定各相關主管部門，要根據國家計劃的要求，提出運用經濟槓桿的具體方案和實施步驟。

（2）發揮經濟方法的作用，要有法律保障。在行政管理活動中，以權代法的現象時有發生，使國家的經濟法規不能有效地貫徹執行，干擾了經濟調節部門的正常工作，影響了經濟調節行為。因此，要改變這種狀況，關鍵在於建立和健全經濟法規，嚴格依法辦事，保證經濟槓桿的調節作用順利實現。

經濟手段是調節社會經濟的根本方法，不同的經濟手段在各自作用的領域發揮著不同的功能，如果把它與行政指令、法律方法等有機結合起來，就會取得更佳的管理效果。在行政管理活動中，經濟方法的運用必須服務於行政組織加強行政管理的需要，而不應以獲取經濟利益為目的。同時，經濟方法只能滿足行政人員較低層次的要求，因此，只有配合其他方法，才能充分發揮其作用。

（二）思想教育方法

思想教育方法，是行政組織或行政領導對行政人員，以及行政人員對廣大群眾透過進行系統的、廣泛的思想政治教育和文化知識教育，使受教育者按照教育者所希望的思想觀念去規範行為，以實現預期行政目標的一種管理方式。

1. 思想教育方法的特點

　　（1）廣泛性。思想教育的廣泛性，主要體現在兩個方面：一是它廣泛地應用於政策管理活動的一切方面；二是它廣泛地動員廣大行政人員共同來做教育工作。行政人員在行政管理活動的每一階段、每一項工作中，都會產生不同的思想問題，這就需要有針對性地進行思想教育，使行政方法、經濟方法和其他各種管理方法更好地發揮作用。因此，旅遊行政部門和行政人員都要做好思想和文化教育工作。

　　（2）長期性。思想教育的長期性，表現在兩個方面：一是教育工作長期性。思想政治教育的目的在於幫助人們樹立正確的世界觀，轉變人們的思想，提高人們的認識，這不是一朝一夕所能做到的。因為人們的世界觀和一定的思想認識都是長期形成的，要對它們加以改造，必須經過長期的、不懈的努力，才能奏效。同樣，科學技術知識和文化知識的學習也要付出長期艱苦的努力，否則欲速則不達。二是運用教育方法所產生的效果也是長期的。因為人們一旦提高了思想認識和政治覺悟，確立了正確的世界觀，就會有正確的奮鬥方向，從而激發他們高度的工作熱情，這種熱情會在旅遊行政管理的長時間內持久地發揮作用。

　　（3）複雜性。由於人們的思想覺悟、社會經歷、文化素質、經濟條件以及民族特點、風俗習慣不同，每個人都會存在著不同的個性心理特徵，反映出來的思想狀況和活動規律各有不同。教育方法的作用形式是非強制的，主要靠啟發人們的覺悟，促使人們自覺地採取符合組織規範的行為。這就決定了思想政治教育工作的複雜性。

　　2. 思想教育方法的使用原則

　　思想教育方法，在旅遊行政管理中具有重要作用。它能夠幫助人們正確認識和理解中共中央和國家的路線、方針和政策，並自覺貫徹執行；能夠改變人們的精神面貌，提高他們的思想覺悟和文化知識水平，調動行政人員和群眾的積極性，提高旅遊行政人員的管理水平和群眾對旅遊行政管理的接受能力和監督能力；能夠幫助旅遊行政人員和群眾樹立講原則，顧大局，堅持實行以個人利益服從集體利益，局部利益服從整體利益的正確觀念。但是，旅遊行政管理的教育方法也有其局限性。我們知道，運用教育方法主要是改

變人們的精神面貌。精神對物質的反作用並非萬能，其作用的範圍有一定限度須在一定條件下才能發揮積極作用。

（1）物質鼓勵要與精神鼓勵相結合。在旅遊行政管理中，物質鼓勵和精神鼓勵二者互為補充，缺一不可。脫離精神鼓勵的物質鼓勵，會把人們的思想引到向錢看；只講精神鼓勵，忽視物質鼓勵，人們的積極性也難以調動起來。

（2）解決思想問題要與解決實際問題相結合。在解決人們的思想問題時，要注意同解決實際問題結合起來。在行政管理過程中只講大道理，不注意解決行政人員在工作、學習和生活中的實際困難和實際矛盾，思想教育工作就會流於形式，陷入空談。在一般情況下，實際問題解決了，思想問題就迎刃而解了。因此，旅遊行政領導者要善於把提高思想認識問題與關心和解決下級行政人員的實際問題結合起來，以增強思想政治工作的說服力和感染力。

（3）思想教育工作要與各項具體業務工作相結合。旅遊行政機關的工作人員的思想問題，在一般情況下，是透過他們所從事的各項具體業務活動表現出來的。結合具體業務去做思想教育工作，就能夠做到有的放矢，使旅遊行政管理的思想教育工作落到實處，做到點子上。如果脫離旅遊行政管理的具體業務，單純地去做思想教育工作，就會使思想教育成為缺乏具體對象，枯燥無味的「空頭政治」。因此，把思想教育工作滲透到旅遊行政管理工作的各項業務中去，對於做好思想政治工作是十分重要的。

（4）耐心的說服教育要與嚴格的組織紀律相結合。對旅遊行政管理活動中出現的各種思想問題，要進行耐心的說服教育，以理服人，以情動人，這是思想政治工作最基本的方法。但是說服教育也是有限度的。對於多次教育仍不悔改者，要實行嚴格的組織紀律。實行紀律處分，也是一種教育，是教育的輔助方法。在旅遊行政管理活動中，進行正確的適當的紀律處分，既可以教育犯錯誤的行政人員痛改前非，又能教育廣大行政人員吸取教訓，以免重犯類似錯誤，保持清醒的頭腦，做好本職工作。紀律主要指黨紀和政紀，是約束工作人員旅遊行政規範的具體規定。強調規章制度，嚴肅組織紀律，

是旅遊行政工作順利開展的有力保證。透過大眾媒體和其他輿論工具，宣傳黨的路線方針，宣傳行政決策的重要意義，求得人民的信任理解和支持，以保證旅遊行政決策的順利實施。

（5）教育方法要同行政方法、經濟方法、法律方法相結合。行政管理的各種方法，對於管理旅遊事務都是十分必要，缺一不可的。行政方法具有權威性，經濟方法具有調節性，法律方法具有強制性，教育方法則具有說服性。它們各自作用的效用、範圍不同，所起的作用也不同。旅遊行政管理活動是一個統一的整體，只有把這些管理方法有機結合，綜合運用，才能取長補短，發揮綜合優勢，提高行政管理水平和行政效率。

（三）行為激勵方法

行為激勵方法，是透過有目地設置一定的條件或利用現有條件來激發人們的行為動機，從而產生某種特定的行為反應。可以看出，思想教育方法偏重於人的思想，行為激勵方法則偏重於人的行為。行為激勵的實質在於激發人的內在工作動力，化被動工作為主動工作。其目的是使人產生某種行為以實現工作目標的要求。

行為激勵方法有以下幾種不同的方式。

（1）目標激勵。目標激勵，是根據人們對未來的期望，利用人們對物質和精神利益的正當需求，設置一定的目標作為一種誘因鼓勵人們去追求，從而達到管理目標。

（2）獎勵激勵。獎勵激勵，是透過獎勵的手段來誘發人們的動機。它對於正常目標的實現有很大的強迫和催化作用。這種自上而下的外部的刺激的特點在於它所建立的一套關於激勵的規定，透過獎勵來激發人們的積極性。

（3）競爭激勵。競爭激勵，是將優勝劣汰原則引進旅遊行政工作，使行政活動具有某種集體強化的自覺機制。競爭激勵的強化與獎懲激勵的強化不同，競爭激勵不是自上而下壓過來的，而是競爭對手間相互的強化激勵；它不是外部誘因的刺激，而是內心激奮的結果。採取競爭激勵要注意控制競爭

沿著正確的方向發展，保證競爭在公平基礎上進行，最後對競爭結果也要作出一定的判斷。

（4）反激勵。反激勵，就是從反面進行激勵的方法。它設置一種強烈的危機情景，使行為者產生一種作用力，進而形成強大的內壓，以取得奮進的效果。這是一種比較特殊而又具有高超藝術性的方法，運用時要因條件而定，不可盲目行事。

三、參與旅遊行政方法

參與管理方法，是由行政客體或下級行政主體參與管理和決策，來提高管理效率的一種行政管理方法。這種方法也可以被視作一種特殊的激勵手段。

「權力」是人們的一種共同的心理需求，參與管理即可以滿足人們的這種心理需求，繼而會調動起人們的積極性。同時，參與管理機會的存在必然刺激人們的心理，從而驅動人們付諸行動。

這就要求作為旅遊行政組織，在決定、處理旅遊行政事務的過程中，要發揚民主，給人們發表意見的權力和機會。參與的重要形式之一是，凡重要的，需要大家共同討論的問題，都要發動旅遊行政組織的全體成員進行討論，集中大家的智慧以作出正確的決策。參與的另一種重要的形式是建立各種會議制度，不宜於讓大家討論的問題，可以拿到各種專題會議上去討論。實行參與，人們會體會到自己的存在價值，一定會幹勁倍增，對旅遊行政管理工作造成有益的作用。

參與管理分為三個層次：宏觀層次、中間層次、微觀層次。

（一）宏觀層次

宏觀的參與管理，既包括直接地行使憲法所規定的公民權利，如憲法規定的公民對於任何國家機關和國家工作人員，有提出批評和建議的權利，對於任何國家機關和國家工作人員的違法失職行為，有向有關國家機關提出申訴和檢舉的權利等；也包括間接的運用權力，如透過選舉人民代表，讓其參與人民代表大會來選舉國家機關和國家工作人員等。宏觀意義上的參與管理

是政治民主的一個重要內容。因此，讓受政府行政決策和行政行為影響的人們參與制定行政政策，不僅有助於在考慮社會共同利益的同時不至於忽視局部的利益，而且可以提高政府對公眾利益和要求作出反應的能力，進而使公眾更好地瞭解政府，改善政府與民眾的關係。

（二）中間層次

中間層次的參與管理，是旅遊行政管理機關工作的一種方法，即行政工作人員有對行政組織的確立，行政工作計劃和程序設計，以及工作成果的評價發表意見的權利和義務，具體包括以下幾點：第一，參與組織決策。即對行政方針的決定、重要問題的解決，都由組織成員本著民主參與的原則來制定或者抉擇。這樣可以博采眾長，以保證決策方向的正確性。第二，政策諮詢。即行政領導在對一項政策作出決定之前，主動徵詢卜屬工作人員或有關方面人士的意見，從而使各項工作更加完善。第三，提出建議。即行政領導允許並鼓勵工作人員對機關公務推行和其間存在的問題，自由提供意見，以供參考。透過提建議的方式，可以廣開言路，不斷改進各方面的工作。第四，其他途徑。如行政授權也是讓下級參與管理的特定形式。組織民主參與，就是要求按照民主參與的原則，以政務公開的形式，使工作人員及其群眾瞭解機關的真實狀況，提高組織管理的效率和效果。

（三）微觀層次

微觀意義上的參與管理，是在旅遊行政管理中，為提高職工的積極性和管理效率，由職工參加管理和決策的一種方法。其主要形式有職工代表大會的間接參與、職工的直接參與等。內容包括民主選舉基層管理人員、建議制度和監督管理等。微觀參與管理的具體做法相對靈活些，它可以不過分重視職權的等級制，可以採用相對分散管理的形式，使下級人員有更多的參與機會。

參與管理方法有許多積極的意義：其一是可以避免政策和決策片面性，使之更加符合實際情況，更加完善合理；其二是可以在行政領導者和被領導者之間建立起一種合作關係，使大家在民主氣氛中，齊心協力去完成旅遊行政管理工作；其三是可以增強人們對國家組織的認同感，從而激發起人們的

主動性和創造性，使人們能自覺地去完成行政任務。所以，參與管理在現代行政管理中值得推廣。

四、旅遊行政責任方法

行政責任方法利用行政體制中職權劃分的機制，將組織中的目標與人事中的職位有機地結合起來，從而使行政工作中的職、權、責、利等諸要素統一起來，並最終在人的身上得到確認和集中。它將以事為中心的事務主義方法和以人為中心的人本主義方法相統一，綜合了強制性與誘導性兩種不同的行政方法所共有的積極效應。行政責任方法在中國行政管理中已經作為一種制度得到推行。

長期以來，中國行政管理活動中，存在著嚴重的官僚主義和人浮於事的現象，行政效率低下，這與生產力發展的要求很不適應。特別是經濟體制改革的不斷深入情況，迫切要求進行行政體制的改革。透過借鑑與研究經濟責任制，人們發現在行政機關建立責任制是鞏固和發展行政體制改革的成果，克服官僚主義，提高行政效率是一個關鍵環節，而建立行政責任制的核心是在機關工作中建立起科學而合理的職、責、權、利的關係。

行政責任制包括機關責任制與崗位責任制兩個方面。機關責任制的實質是對各級政府機關中各個工作崗位提出有效合理的特殊要求，確定每個行政職務的職責、工作範圍、具體任務及工作權限，並定期考核、檢查和獎懲的一項基本工作制度，以有效解決各崗位相互之間的工作關係；崗位責任制則是對行政機關中各個工作崗位自身的特殊要求，確定每個行政職務的職責、工作範圍、具體任務及工作權限，並定期考核、檢查和獎懲的一項基本工作制度，以有效解決各崗位相互之間的工作關係。

（一）實行行政責任制的意義

建立和實行行政責任制在旅遊行政管理活動中具有十分重要的意義。

1. 有利於提高行政人員的素質，提高旅遊行政管理水平

崗位責任制要求因事設人，而不是因人設事。因此，旅遊行政機關，應根據工作崗位的要求，確定工作人員的資格條件，按資格條件選擇工作人員，不合條件的不能就位；已就位但不合條件的必須調整或離職培訓，以保證機關工作人員的素質，適應行政管理工作的需要。

2. 有利於提高行政效率

行政責任制，要求各級旅遊行政機關在日常工作中建立起科學而合理的職、權、責、利關係，它是機關工作走上制度化、正常化的重要步驟，是提高機關工作效率的重要手段。行政機關責任制的實行，能夠從根本上改變行政機關權責不清、分工不明和賞罰不均的狀況，從而避免推諉、扯皮等現象，提高旅遊行政管理工作的效率。

3. 有利於加強機關管理

有了崗位責任制，才能建立起旅遊行政機關正常的工作秩序，人人有責權，事事有人管，從而保證每個工作人員都能完成本職工作，防止擅離職守、濫用職權、胡作非為的現象發生。對於瀆職、失職人員也可以對照其崗位責任，找到懲戒和處罰的根據。這就從制度上加強了旅遊行政機關的管理。

（二）實行機關崗位制的原則

1. 定編定員

實行機關崗位責任制，應根據旅遊行政機關工作任務、實際需要以及有關規定，確定組織機構和人員編制，即做到以事定崗，根據本部門的職責範圍，合理地設計崗位。以崗定人，即根據每一崗位的職務和責任，選定適當的工作人員，這是實行機關崗位責任制的前提。否則，機構臃腫，人浮於事，不可能實行科學的崗位責任制。

2. 定職責、定權限

定職責、定權限就是明確劃分各部門和工作人員的職責範圍、權限。劃分職責範圍，就是明確本單位與上級和同級行政機關的工作分工，主管與下屬以及工作人員之間的工作分工；劃分權限，就是在劃分職責範圍的基礎上，

授予各級旅遊機關及其行政人員與職責相當的權限，做到有職、有權、有責。一定的職務就應有相應的責任；而要負責任，就要賦予相應的權力。職、責、權三者必須統一。在其位不負其責，是失職；有其權而不用於完成行政任務，胡作非為，既是失職，又是濫用職權；有職、有責沒有相應的權力，就難以保證工作人員各盡其職，保證工作任務的完成。

3. 定考核、定獎懲

考核，是對行政人員實行崗位責任制，完成本職工作情況的檢驗和考察，是對其工作實績的評定。考核要具體、定量。獎懲，是在考核基礎上，根據行政人員完成任務的質量，實行獎勵或懲罰。獎懲應以獎為主，以懲為輔。考核與獎懲，是實現機關崗位責任制的保證。因為目前人們的思想覺悟尚未達到不用任何制度約束就能積極工作的高度，沒有科學的考核標準和嚴格的獎懲制度，機關崗位責任制就很難貫徹落實。

（三）行政責任制的實施過程

（1）合理確定職、權、責、利關係，確定各部門及成員的工作任務和工作目標。

（2）權力的行使，任務或目標的執行。

（3）嚴格考核。

（4）獎懲兌現。

行政責任方法，是一種行之有效的綜合行政方法，它對於旅遊行政工作走上正常化、制度化與程序化，對於發揮行政人員的主動性和創造性起著積極的作用。但是，行政責任方法又需要有相應的組織體系和人事制度以及相應的行政體制來配套。隨著行政體制改革的不斷深入，行政責任制必將獲得進一步的發展與完善。

第三節 旅遊行政方法的科學化

　　旅遊行政方法的科學化，是旅遊行政管理科學化發展的一個基本任務，也是中國旅遊業發展的內在要求，這也正是旅遊行政方法研究的核心主題。隨著經濟全球化日益深入，科學技術日新月異，綜合國力競爭日趨激烈，各國都越來越重視管理理論的發展和管理手段的科學化，使自己能夠更好地抓住機遇，迎接挑戰。加入世貿組織，意味著中國旅遊市場進一步對外開放，可想而知，整個旅遊業的競爭將愈演愈烈。中國已確立起旅遊行政管理制度的基本框架，但當前旅遊業發展處於關鍵時期，必須在旅遊行政管理制度的基本框架之上，建立起一套科學的現代的旅遊行政方法體系，這對提高旅遊行政管理水平具有重要的現實意義。

一、旅遊行政科學化的內涵

　　科學化的進程，就是不斷揭示和把握行政管理體制改革的客觀規律，透過不斷改革使政府向著優化自身體制、運行機制和行為的方向前進。而科學化的標準主要就是伴隨經濟體制改革的不斷深入，革除現存弊端，構建功能齊全、結構合理、運轉協調、法制完備、廉政高效，適應建立社會主義市場經濟體制要求，能有力促進生產力解放和發展的現代化行政管理體制。按照社會主義市場經濟發展的內在要求以及解決目前中國旅遊業發展當中存在的問題，必須下大力氣，加快中國旅遊行政方法的科學化步伐，改善旅遊行政管理系統及其運行，提高旅遊行政管理政策制定及執行的質量，形成與中國旅遊業發展相適應的宏觀調控體系，促進中國旅遊業順利、健康發展。

　　當前，我們可以從下列幾個方面入手，來改進旅遊行政管理系統，提高旅遊行政管理科學化。

（一）必須以科學的理論為指導

　　理論是行動的先導，當前我們必須提倡科學、民主、法制精神，摒棄一切不適應時代要求和市場經濟發展的舊觀念，樹立旅遊行政管理科學化的觀念，以先進科學、與時俱進的理論作為行動的先導。只有詳盡地占有行政管理發展的歷史和現實資料，汲取古今中外行政管理發展的經驗教訓，並透過

理論上的比較、分析、論證，找到制約發展的關鍵和影響發展方向、速度的問題並加以解決，才能實現旅遊行政管理科學化。

（二）繼承和發揚傳統的行政管理方法

常見的傳統行政方法有如下幾類：

1. 認識問題的傳統方法

（1）「開諸葛亮會」的方法──組織專家、學者、幹部、群眾等各階層、各部門的內行就專門問題進行研討的方法。

（2）「解剖麻雀」的方法──針對具體問題進行全面剖析，深入認識的一種典型調查方法。

（3）「走馬觀花與下馬觀花」的方法──在掌握整體基本情況的前提下，對局部進行深入細緻的調查，從而在新的基礎上把握全局的調查研究方法。

2. 解決問題的傳統方法

（1）「蹲點、種試驗田」的方法──領導深入基層，在某一範圍內採用試點的辦法來解決問題的方法。

（2）「抓綱帶目」的方法──正確把握主要矛盾和矛盾的主要方面，「綱舉才能目張」，抓住了中心環節，把握了問題的關鍵，才能使工作開展得主次分明，并然有序。

（3）「彈鋼琴」的方法──突出重點、兼顧其餘、統籌安排、有機協調的工作方法。

3. 思想教育的方法

（1）說服教育的方法──透過「個別談心」、「公開對話」等方式進行說服教育。

（2）典型示範的方法──透過典型示範達到獎懲目的。

（3）「抓兩頭帶中間」的方法——一抓先進典型，二抓落後典型，帶動中間。

（三）借鑑、吸收、創新現代行政管理方法

現代行政管理方法，是相對於傳統的行政管理方法而言的，指的是在現代自然科學新理論、新技術與社會科學（包括數學、系統科學、社會學和心理學等）相結合的基礎而形成的一整套全新行政管理的技術方法。其特點是具有整體性、層次性、規範性、創造性。常見的現代行政管理方法有如下幾種。

1. 系統方法

系統方法，指根據客觀事物具有的特徵，從事物整體出發，著眼於整體與局部，整體與層次，整體與結構，整體與環境相互聯繫和相互作用，求得優化整體目標和綜合方法。它是隨著現代科學技術的發展，人們在長期實踐中逐漸形成的運用系統思路分析和解決問題的基礎上，加以科學概括和抽象，從而形成的一種新的科學方法。系統方法有以下特點。

第一，程序化。系統方法在解決一個具體問題時，通常都遵循如下步驟：提出問題，明確目標；收集資料，尋求解決問題的各種方案；建立模型，對比分析；綜合分析，確定最優方案；組織實施，控制調整。這些步驟的具體內容，突出體現了系統方法的程序性。

第二，定量化。所謂定量化就上運用數學公式和數學概念去描繪系統的狀態和變化的規律。在進行系統分析時，既要定性分析，也要定量分析。系統方法的定量分析大量運用了運籌學，它包括線性規劃論、博弈論、排隊論、搜索論、庫存論、決策論等。

第三，模型化。系統或因其大，或因其複雜，往往無法直接用於現實情況的具體瞭解和把握。所謂模型，是對實體的抽象或模仿，它可以說明系統本質或特徵因素構成，並能集中表明這些因素之間的關係。故而，模型與實體存在著某種相似性。既然存在相似性，研究模型的變化規律就可以基本上把握實體變化規律。

第四，最優化。運用系統方法在解決同一個問題時，通常提出多種方案，每一種方案的實施都會得到相應的結果。在可行方案中，如果其中一個方案或幾個方案綜合為一個新的方案能得到最好的結果，能以最高的效率和效益實現預期目的，那麼這個方案就叫「最優方案」。尋找最優方案的過程就是最優化的過程。最優化，是運用系統方法，根據需要和可能為系統定量地確定最優目標，運用最新技術手段，以取得最佳經濟效益和社會效益，這也是管理的出發點和最終歸宿。

2. 目標管理方法

目標管理方法，是一種以目標為主線的現代管理方法，它是由管理者與被管理者共同參與來確定目標、執行目標與評估目標成果，從而使組織和個人取得最佳業績的現代管理制度與方法。目標管理方法有以下特點。

第一，以人為中心。目標管理既是目標的分解，也是責、權、利的分解。它落實到個人，強調責、權、利三者統一。每個組織成員必須關心自己的目標達成情況，因為它和自己的責、權、利直接掛鉤，和自己的升降、獎懲、經濟利益直接聯繫起來。因此，目標管理能極大調動人的創造性和主動性，發揮個人潛能和聰明才智，提高工作效率。

第二，以工作為中心。目標導向就是工作導向。組織總目標確定之後，層層有目標，人人有目標。這個目標不是別的，就是工作目標。目標使大家心往一處想，勁往一處使，容易形成凝聚力。這樣也最大限度地減少了與工作無關的內耗和無效勞動。

3. 網絡規劃技術

網絡規劃技術，指利用網絡的形式，把各項行政工作與活動按先後順序排列成一張前後銜接或相互交替的圖樣，用於工作方案的設計和控制規劃進度的一種科學管理方法。其基本思想是「統籌兼顧」，「求快、求好、求省」，是透過網絡的形式反映和表達計劃，並據此選擇最優方案，組織、協調和控制工作的進度和費用，以求用最短時間和最小費用達到預定目標。

網絡規劃技術的具體運用，大致可分為以下幾個步驟。

第一，確定目標，進行工作設計。首先是確定該項任務的總目標，即時間上、數量上、質量上都要達到的標準，以及最後要實現的綜合效果。其次把規劃的總任務，分解成若干合理的工作項目，分解時應注意該分的分，該合的合，該省的省，並明確每項工作的前後左右銜接關係，列出全部活動的明細表，標明每項活動的名稱及其代號。最後估定並標出各項活動所需要的時間。

第二，繪製網絡草圖。根據活動明細表，即可著手繪製網絡草圖。

第三，進行網絡分析，選定最優方案。網絡草圖繪製之後，需要全面分析已計算出的數據資料和各種活的因素。

第四，執行網絡計劃，追查進度。網絡圖優化確定後，還要繪製出正式的網絡圖。同時還要注意隨時掌握工作的進度，密切注意可能出現的各種新問題。

第五，發現問題，及時補救。在執行網絡計劃進度追蹤時，如發現問題應及時商量對策，採取補救的措施。如及時調整人力、財力、物力，加強薄弱環節，以便消除障礙。如發生未曾預料的重大情況，使原網絡計劃無法執行，則必須重新修改網絡計劃，以適應變化了的客觀情況。

4. 科學預測方法

科學預測方法，是指在瞭解過去和現狀的基礎上，對有關事物的發展趨勢作出分析、推測和估計的方法，其基本程序是：①確定預測的目標和任務；②收集和整理預測資料；③預測處理；④評定和鑒別預測結果。

預測的基本方法主要有：①直觀型預測（定性預測或主觀預測法）；②探索型預測；③規範型預測；④回饋型預測。

二、旅遊行政管理科學化的作用

1. 是旅遊行政機關高質量、高效率開展工作的關鍵

從管理過程來看，旅遊行政管理具有計劃、組織、指揮、協調、控制等多項功能，每一項功能的實現都離不開一定的行政方法。科學的旅遊行政方

法能較好地組織、指揮旅遊行政工作,協調各方面關係,以高速度、高效率、高質量地開展旅遊行政工作和完成旅遊行政任務。如要實現旅遊行政計劃職能,在擬定計劃時就必須採用調查研究的方法,根據實際情況提出多種可行性方案,遵循科學決策程序,擇優決策,從而保證計劃符合客觀規律的要求。在科學方法的指導下,各個旅遊行政部門、各個管理環節和每個組織成員的工作都有機地聯繫在一起,減少不必要的環節和活動,每個人、每個部門都從大局出發進行工作,提高了行政效率。

2. 是調動積極性,實現管理目標的重要途徑

科學的行政方法運用得好,可以幫助我們進行預測、決策、分析旅遊發展和旅遊經濟活動等,科學的行政方法能指導我們改善和加強行政管理,有助於制定旅遊發展的宏觀、中觀、微觀決策,實現管理目標。在正視現實、預測未來的基礎上加強對科學行政方法的研究,使之具有「超前性」,用研究的成果指導正在進行或還未進行的工作,從而對事物發展及變化趨勢作出預測判斷,實現目標管理。同時,科學的行政方法能調動人的積極性,發揮人的主動性,激發人的創造性,一方面使得人盡其才,才盡其用,另一方面又能把個人的能力融入到集體當中發揮更大的作用,最終實現旅遊行政管理目標。

3. 是旅遊行政不斷提高自主創新能力的迫切要求

人類歷史的發展需要不斷地創新,一部人類社會的文明史,實際上就是一部創造史。創造是人類文明的源泉,也是人類生活的本質所在,沒有創新就沒有人類的進步與發展。創造性思維是人類社會前進的主要動力,它基於現實又超越現實,從揭示事物的本質出發,衝破了經驗俗套的障礙,克服了思維定勢的束縛,以新為本,以奇制勝,能提供新穎的具有社會價值的思維成果。創造性思維表現出思考的獨立性,方法的獨立性,目標的前瞻性,結果的聚斂性和形式的超常性。旅遊行政管理同樣需要創新,同樣需要用創造性思維改進和完善現行的旅遊行政方法。我們在享受前人發明帶給我們的巨大益處時,也必須勇於用自己的智慧去創造,以滿足中國旅遊業迅速發展、

國際旅遊市場競爭日益激烈的需要。要敢於去做前人沒有做過的事，要善於為後人造福，為他們開闢新路。

思考與練習

1. 什麼是旅遊行政管理方法？旅遊行政管理方法有哪些主要特徵？

2. 旅遊行政管理的主要方法有哪幾種？它們之間的關係如何？

3. 旅遊行政管理方法的發展趨勢是什麼？簡要介紹幾種新的現代旅遊行政管理方法。

4. 闡述旅遊行政管理科學化的內涵和作用。

5. 哪些行政管理方法適合各級旅遊行政機關的工作？如果你是旅遊行政機關的管理者，你打算怎樣運用？

後記

　　承接編寫任務後，我們組織旅遊管理專業和行政管理專業的核心力量組成寫作團隊，展開有序的編寫工作。本書編寫分工為：袁亞忠負責第一、二章，張河清負責第三、十一章，成紅波、閻友兵負責第四章，羅茜、方世敏負責第五章，陳素平負責第六、七章，曾妍、閻友兵負責第八章，羅小斌、方世敏負責第九、十章。全書由閻友兵、方世敏擬定大綱並負責統稿。

　　本書從討論到寫作，修改、定稿都得到了同事、朋友和領導的幫助、關心和指導。在本書編寫過程中，借鑑了近年來中外旅遊行政管理研究領域相關研究成果，特別是張俐俐的《旅遊行政管理》一書，給我們以較大的啟迪，在此一併表示衷心感謝。

　　儘管我們力求本書能為進一步促進旅遊行政管理理論研究、實踐探索及現代旅遊行政管理人才培養等造成一定的積極作用，但由於目前可資參考借鑑的有關旅遊行政管理的研究成果較少，加上我們的學術視野和水平有限，本書還存在較多不盡如人意之處，懇請方家批評指正，多提寶貴意見，共同努力，促使旅遊行政管理理論逐步成熟和完善。

<div align="right">閻友兵、方世敏</div>

國家圖書館出版品預行編目（CIP）資料

旅遊行政管理 / 閻友兵，方世敏 主編 . -- 第一版 . -- 臺北市
：崧博出版：崧燁文化發行，2019.03
　　面；　　公分
POD 版

ISBN 978-957-735-736-6(平裝)

1. 旅遊業管理

992.2　　　　　　　　　　　　　　　　　108003645

書　　名：旅遊行政管理

作　　者：閻友兵，方世敏 主編

發 行 人：黃振庭

出 版 者：崧博出版事業有限公司

發 行 者：崧燁文化事業有限公司

E - m a i l：sonbookservice@gmail.com

粉 絲 頁：　　　　　　　網址：

地　　址：台北市中正區重慶南路一段六十一號八樓 815 室

8F.-815, No.61, Sec. 1, Chongqing S. Rd., Zhongzheng

Dist., Taipei City 100, Taiwan (R.O.C.)

電　　話：(02)2370-3310 傳　真：(02) 2370-3210

總 經 銷：紅螞蟻圖書有限公司

地　　址：台北市內湖區舊宗路二段 121 巷 19 號

電　　話:02-2795-3656 傳真 :02-2795-4100　　　網址：

印　　刷：京峯彩色印刷有限公司（京峰數位）

定　　價：450 元

發行日期：2019 年 03 月第一版

◎ 本書以 POD 印製發行